박물관의 탄생

MUSÉE ET MUSÉOLOGIE
by DOMINIQUE POULOT

박물관의 탄생

도미니크 풀로 지음 | 김한결 옮김

2014년 11월 10일 초판 1쇄 발행
2020년 11월 16일 초판 3쇄 발행

펴낸이 한철희 | 펴낸곳 돌베개 | 등록 1979년 8월 25일 제406-2003-000018호
주소 (10881) 경기도 파주시 회동길 77-20 (문발동)
전화 (031) 955-5020 | 팩스 (031) 955-5050
홈페이지 www.dolbegae.co.kr | 전자우편 book@dolbegae.co.kr
블로그 imdol79.blog.me | 트위터 @Dolbegae79 | 페이스북 /dolbegae

책임편집 이현화·김옥경
표지디자인 김동신 | 본문디자인 이은정·김동신
마케팅 심찬식·고운성·조원형 | 제작·관리 윤국중·이수민
인쇄·제본 상지사P&B

ISBN 978-89-7199-638-6 (03600)
이 도서의 국립중앙도서관 출판시도서목록(CIP)은 e-CIP 홈페이지
(http://www.nl.go.kr/ecip)에서 이용하실 수 있습니다.(CIP제어번호: CIP2014031325)

책값은 뒤표지에 있습니다.

박물관의 탄생

MUSÉE ET MUSÉOLOGIE

도미니크 풀로 지음
김한결 옮김

돌베개

일러두기

1. 이 책은 도미니크 풀로DOMINIQUE POULOT의 *MUSÉE ET MUSÉOLOGIE*를 번역한 것입니다.
2. 책에 수록된 이미지 자료는 원서에는 없었으나 독자들의 이해를 돕기 위해 추가한 것입니다. 이미지를 설명하는 글 역시 원서에는 없는 것으로, 본문의 내용을 발췌 정리하여 편집한 것입니다.
3. 본문 하단의 '각주'는 모두 옮긴이가 붙인 것입니다.
4. 책과 잡지, 신문 등은 겹낫표(『』), 논문은 홑낫표(「」)로 표시하고, 원서명을 이탤릭체로 병기했습니다. 아울러 전시명은 겹꺾쇠표(《 》)로, 작품명은 홑꺾쇠표(〈 〉)로 표시하고 필요한 경우 알파벳을 병기했습니다.
5. 인명과 지명을 비롯한 대부분의 외래어 표기는 외래어 표기법을 따랐으나, 일부 지역의 지명 등이 방언에서 유래하여 외래어 표기법과 현지의 발음이 크게 차이 나는 경우 현지 발음을 따라 표기했습니다.

지금,
박물관에 관심을 가져야 하는 이유

좀더 폭넓은 역사적 관점에서 볼 때, 박물관은 오늘날 서구 문화의 명실상부한 중심 기관으로 자리 잡은 것으로 보인다. 컬렉션collection의 창출과 재구성, 박물관 건물의 건축과 확장 또는 개축, 전시의 증가, 관람객을 위한 새로운 서비스 개발을 촉진하는 공공 분야와 민간 분야에서의 투자가 늘어나면서 특히 20세기 마지막 30년간 박물관은 눈부시게 발전했다. 이를 통해 우리는 "박물관이란 무엇인가?"에 대해 다시 생각하게 되었으며, 그와 동시에 실무 영역에서도 나라마다 다른 속도와 양상으로 크고 작은 변화들이 일어났다.

　사실 1950년부터 1960년까지 초라하거나 부정적인 이미지를 가졌던 과거의 모습과는 달리, 유럽 내에서 오늘날의 박물관은 지속적으로 지적 권위를 누릴 뿐만 아니라 단순한 학문적 관심을 넘어서 알 수 없는 매혹마저 느끼게 할 정도가 되었다. 간혹 일종의 포스트모더니티postmodernité[1]의 상징으로 여겨지기도 하는 이 박물관이라는 기관은 관광 및 여가 산업에도 크게 이바지하고 있다. 박물관의 방문객 수가 영화관이나 축구 경기 관람객 수와 경쟁하기에 이른 오늘날의 추세를 보면 박물관이 '대중문화'의 영역에 속한다는 사실을 간과할 수 없는 상황이다. 박물관과 대중문화의 연관성에 대해서 생각해보

지 않을 수 없는 시점에 다다른 것이다. 오늘날 독일의 연간 박물관 입장객 수는 9,000∼9,500만 명에 육박한다. 조사 결과에 따르면, 대부분의 선진국에서 국민의 3분의 1은 정기적으로 박물관을 찾고, 3분의 1은 가끔 들르며, 나머지 3분의 1만이 한 번도 가본 적이 없다고 대답했다.

박물관의 이런 놀라운 도약에 대해서 부정적으로 보는 사람들은 박물관의 '이상 증식'과 그에 따른 부정적 징후들을 근거 삼아 보수적인 논조로 비판하기도 하지만, 또 어떤 이들은 이를 민주적 가치들의 성장을 확인하는 계기로 여기기도 한다.

오늘날 박물관의 존재 이유나 다름없는 '대중'에게 있어서 박물관이란 사회에 활력을 가져다주는 효과적이고 직접적인 주체이자, 다양한 공동체가 필요로 하는 다문화 정책을 펼치는 중요한 매개자이다. 반면에 각 분야의 특성을 존중하는 가운데 공공 영역과 민간 영역, 정부와 박물관 대표자, 나아가 예술가, 문화 공동체 또는 재단의 상호 협력을 도모하고자 하는 노력 속에는, 최근 몇 년간 관련 법규가 증가한 것에서 알 수 있듯이, 그 윤리적 측면에 대한 고찰 역시 포함되어야 한다.

박물관은 무엇보다 공공 영역에 대한 공통의 관심사를 확립하는 데 이바지하고 있다. 박물관은 소장품의 컬렉션을 보여줌으로써 모

1 우리말로 '탈근대성'이라 번역할 수 있다. 역사사회학 용어로 20세기 말에 대두한 과거의 관습과 '이성'을 부정하려는 움직임을 일컫는다. '현재'를 가장 중요한 시제로 여기며, 민족주의나 전체주의와 같은 집단의식에 의문을 제기한다. 박물관이 그 소장품과 전시 방식과 내용, 교육 프로그램 등을 통해 과거의 주요 이론들(진화론, 합리주의, 계몽주의 등)과는 다른 새로운 시각을 제시하고 역사와 사회를 바라보는 전통적 방식에 변화를 꾀할 때 혹자는 이를 포스트모더니티의 상징으로 받아들일 수 있다.

종의 헤게모니를 행사하는데, 대중은 박물관에서 소속감·정체성·이질감을 경험하며 문화유산에 대한 집단적 사유에 참여한다. 특히, 새롭게 대두하는 박물관 문화는 기억이란 무엇이며 어떤 식으로 현재에 작용하는지, 기억이란 얼마나 모호하고 모순적인 개념인지, 그리고 역사를 부정하거나 확인하려는 의식에 기억이 어떻게 작용하는지에 대해 성찰하게 한다.

한편, 우리가 최근 몇십 년에 걸쳐 확인했듯이, 현대의 박물관은 자연과학과 인문과학, 인류학 및 생물학적 변천 과정 혹은 무형문화재와 관련된 전시물 등 다양한 낯선 주제들도 유연하게 포용할 수 있음을 보여주었다.

그러나 오늘날 박물관은 새로운 위기에 직면하고 있다. 박물관이 전시물을 중심으로 관객을 모으는 공공장소라는 명제에는 근본적으로 변함이 없음에도 불구하고, 그 역할과 의의는 대중에게 노출되면 될수록 더욱 난해해지고 있다.

박물관학muséologie은 도서관학과 깊은 관련이 있는 이탈리아나 스페인식 학구적인 박물관 전통, 교육 이론 및 사상사를 중심으로 하는 독일식 전통, 1960년대부터 1970년대까지 동유럽에서 발생한 다양한 형태의 기호학적 박물관 이론뿐만 아니라 나아가 법률 및 행정학, 노동사회학, 또는 해석 위주의 전시 기법을 통해 문화적·사회적으로 물질문화를 선전해온 특정한 형태의 고고학 등이 전부 뒤섞인 아주 모호한 학문이다.

게다가 미술사나 과학사의 전통적 지식의 권위가 상대적으로 주변화하고 있는 가운데, 오늘날 박물관 조직의 운영 자체에 대한 관심이 점점 모두가 이해할 수 있는 공통의 언어lingua franca, 다시 말해 새

로운 불가타vulgata[2]의 확립을 위한 노력으로 옮겨가고 있다는 사실을 잊지 말아야 한다.

<div style="text-align: right">도미니크 풀로</div>

2 성 히에로니무스가 4세기에 번역하고 16세기에 채택된 라틴어판 성경. '복잡하거나 특정 지
 식인층에게만 알려진 이론이나 저술을 대중을 대상으로 쉽게 풀어 쓴 것'을 지칭하기도 하
 는데, 여기서는 후자의 의미로 쓰였다.

박물관의 역사,
그리고 나아갈 바에 관하여

로마 시절 문법학자 테렌티아누스 마우루스Terentianus Maurus가 말했 듯, 책의 운명은 그 독자의 역량에 따라 정해진다. 그러나 멀리서 온 책이라면, 더 유용하게 읽힐 수 있도록 책이 쓰여진 배경을 간략하게나마 밝히는 게 좋을 것 같다. 『박물관의 탄생』Musée et muséologie의 목적은 16~18세기 유럽의 근대 시기부터 유럽 역사의 전범典範이 신세계와 식민지에 전파된 19~20세기까지 세계 곳곳에 세워진 박물관들의 길고 긴 역사를 이해하기 쉽게 정리하는 데 있다. 나는 이 책을 통해 오늘날 박물관에 얽혀 있는 온갖 지식과 학문의 파노라마를 펼쳐 보이고자 했다. 대학과 박물관에서 싹튼 이 지식들은 기술적, 실제적, 사회적 관심사들을 모두 아우른다.

이 책의 탄생 배경

이 책은 1980년대부터 1990년대까지 박물관의 탄생과 근현대 '유물화'patrimonialisation 사업에 대해 진행했던 나의 연구를 바탕으로 쓴 것이다. 이 연구는 특히 1980년대 당시 세계적인 권위를 가진 프랑스 역사학의 흐름을 충실히 따르고 있는데, 그때 가장 중점이 되었던 것

은 피에르 노라Pierre Nora(프랑스의 역사가, 1931~)가 주도적으로 연구한 '집단 기억'mémoire collective이라는 개념이었다. 이는 나아가 나 역시 참여한 바 있는 '기억의 장소'라는 규모 있는 연구 사업으로 이어지기도 했다. 1989년 당시 프랑스혁명 200주년을 기념하는 움직임 역시 이 책에 중요한 학문적 영향을 미쳤다. 박사 학위 논문을 발표한 것도 1989년이었는데, 나는 여기서 문화유산의 지성적 뿌리를 찾아보고, 프랑스혁명 당시 프랑스 박물관의 형성 과정을 밝히려 했다. 이 책의 학문적 배경을 이해하기 위한 마지막 요소는 다름 아닌, 오늘날 매우 의미 있는 혁신을 거듭하며 전에 없던 대중적인 성공을 거두고 있는 프랑스 박물관들 그 자체다. 특히 1970~1980년대에 등장해 세계적으로 큰 반향을 일으킨 '에코뮤지엄'은 박물관의 공적 쓰임새에 대한 고민을 증폭시켰는데, 이 문제는 한번 짚고 넘어갈 만하다.

이 책은 출간되자마자 유럽에서 다양한 언어로 번역된 후 브라질에도 소개되었고, 이제 한국의 독자들을 만나려 하고 있다. '본국'인 프랑스라는 테두리를 뛰어넘어 박물관에 대한 흥미를 널리 자극했다는 것을 보여주는 증거다. 그러나 기본적으로 이 책은 루브르 박물관이라는 상징적인 기관 덕분에 세상에 알려지게 된, 프랑스 박물관의 고유한 전통을 떼어놓고선 생각할 수 없다. 세계에서 손꼽히는 박물관 중 하나인 루브르 박물관은 프랑스 정부의 유연한 재정적 지원에 힘입은 새로운 문화정책 덕분에 1981년 이후 괄목할 만한 성장을 이뤘다. 이로써 탄생한 많은 이들에게 유리 피라미드로 잘 알려진, 그랑 루브르Grand Louvre는 프랑수아 미테랑 전 대통령의 숙원 사업이었다. 그 후 루브르 박물관은 다양한 형태로 복제되고, 해외로 진출하기도 했는데, 직간접적으로 그 명성에 의지하고 있는 곳으로는 루브

르 랑스 분관Louvre Lens과 곧 문을 열 루브르 아부다비 분관Louvre Abu Dhabi을 꼽을 수 있다. 프랑스 박물관이 복제되고 해외로 진출한 예는 또 있다. 퐁피두 센터 국립현대미술관은 프랑스 북동부 도시인 메스에 퐁피두 메스 분관Pompidou-Metz을 세웠고, 스페인 말라가Malaga의 말라가 퐁피두 센터를 시작으로 다른 유럽 도시에도 세울 예정이다.

지난 시간, 박물관은 어떻게 변화되어 왔을까

그러나 무엇보다도 나는 이 책을 통해서 1990년부터 2010년까지 약 20년간 프랑스를 비롯한 전 세계에서 일어난 '사건'들을 보여주려 했다. 이 기간 동안 박물관의 지평은 한 나라, 혹은 유럽이라는 경계를 넘어 범세계적인 것이 되었고, 좁은 의미의 미술사를 통한 기존의 접근 방식 역시 점차 사물과 그 재현에 대한 연구로 변모했다. 같은 맥락에서 2010년대 초반 게티 미술관과 함께 게티 리서치 인스티튜트Getty Research Institute는 컬렉션과 전시, 그리고 작품의 유통을 통해 본 예술사라는 주제에 프로그램의 상당 부분을 할애했고, 유물이나 예술 작품을 '전시회에 올리는' 행위가 어떤 의미를 갖는지에 대해 유례없는 관심을 기울인 바 있다. 또한 2012년 뉘른베르크에서 열린 국제미술사대회Congress of the International Committee of the History of Art: CIHA에서 주제로 다뤄진 이후로 '사물'objet에 대한 논의가 더욱 활발해지기도 했다. 이러한 사물에 대한 시각이 수면 위로 떠오른 것은 물질 연구와 인류학 연구가 동시에 이루어지던 과정에서인데, 이러한 연구는 사물에 '귀중함' 또는 문화유산이라는 지위를 부여하고, 더 나아가 사물의 유형을 도출해낼 가능성을 비롯하여 다양한 요소들을 시사했다.

인류학자들의 개입은 박물관에서 점차 그 비중이 커지고 있다. 프랑스에서는 이에 따른 전통적 민속학박물관의 변화에 특히 주목할 필요가 있다. 케브랑리 박물관Musée du Quai Branly이 설립된 것은 이러한 변화의 결실이라고 볼 수 있다. 케브랑리 박물관은 설립 당시 뜨거운 논쟁을 불러 일으켰는데, 이 박물관의 설립은 전 세계적으로 타자의 문화를 바라보는 데 종교와 관계 없이 오로지 학문적 원칙에만 충실한 미적 관점을 적용할 계기를 제공했다. 이로써 민속학 연구는 물론이고 공동체 연구도 새로운 국면을 맞이하게 되었다.

프랑스의 박물관은 호황을 누리고 있고 대중적 성공을 거두기도 했으며 새로운 박물관들이 곳곳에서 문을 열었다. 물론 새로 문을 연 박물관들의 정치적, 학문적 관점이 모두 같지는 않다. 이 책은 현재 진행형인 박물관들의 변화를 굳이 칭찬하거나 비판하는 데 목적이 있는 것이 아니다. 그보다는 박물관들의 변모 과정에서의 다양한 디테일들을 관찰하려 했는데, 다시 말하자면, 박물관 전시와 소장품들의 '표준적' 정의들이란 어떤 것인지, 이들을 박물관에서 개별적으로 또는 통합적으로 어떻게 응용하는지를 설명하는 것이 이 책의 주요한 목적이다. 이러한 사물들은 이들에 의미를 부여하는 사회적 장치들, 이에 따른 사물에 대한 독특한 집착, 그리고 여기서부터 발전하는 지식 전반을 통해 제도에 편입된다. 이 책은 여기에 얽힌 도시적 담론들을 밝혀내고 일반적으로 박물관에 대해 품는 이미지를 연구하는 데 이바지하고자 한다.

나는 미술사 특유의 정제된 연구 방식을 통해 소위 문화유산이라는 사물들의 난해함을 파헤친다거나 그 사물들의 예술적·사료적·학문적 가치를 떠나 '신박물관학'이라는 이름 아래 그 통용 가치를 따

져보려는 의도는 없다. 잘 갖춰진 행정적 장치 아래 초기의 시도부터 완전히 자리를 잡을 때까지 집단의식의 형성을 증언하는 박물관의 팽창과 함께 거듭되어온 발전의 일대기를 쓰려는 것 또한 아니다.

오히려 이 책은 박물관 컬렉션들의 역사 자체보다는 그 형성과 수용 과정으로 관심을 돌리는 데 초점을 두고 있다. 문화유산 구축의 주체이자 과거를 다루는 방식, 나아가 이를 다루는 '양식'의 하나로 박물관을 바라보자는 것이다. 여기서 '양식'이란 이탈리아의 역사가 카를로 진즈부르그Carlo Ginzburg가 설명한 대로 '역사적 관점의 한 개념'으로 간주된다. 특히 소장품 연구와 소장품의 유통, 거래의 양상이 오늘날의 '보물찾기'trouvailles를 어떻게 설명하고 있는지, 유물에 관련된 이야기들, 또 발명가와 문화유산의 유형이 어떻게 이와 동시에 발전해왔는지를 보여주고 싶었다.

혁명에서 시작된 프랑스 박물관의 역사

앞서 말했듯 이 책은 루브르 박물관이라는 상징적인 기관 덕분에 세상에 알려지게 된, 프랑스 박물관의 고유한 전통을 떼어놓고선 생각할 수 없다. 박물관과 프랑스혁명의 관계 혹은 나아가 정치적 도상과 프랑스 공화국 문화의 관계는 프랑스 박물관의 특징을 이해하는 데 가장 중요한 열쇠다. 고유의 방식과 그 재현을 통해서 전통 문화는 프랑스혁명 정신에 맞게 고쳐졌을 뿐만 아니라 마치 없던 것처럼 치부되고, 나아가 초기 박물관에서 완전히 금기시되기까지 했다. 이로써 박물관과 문화유산 컬렉션의 역사는 어떤 조직체이자 지식의 전파를 위한 체제로 자리 잡았다. 이러한 의미에서, 지난 두 세기 동

안 박물관들의 탄생이란 과거에 대한 인지 및 수용과 혁명적 · 반혁명적 사상이 뒤섞인 반달리즘에 직접적으로 연관되었기 때문에 프랑스 박물관이 '기억의 장소'라는 문제와 깊이 관련되어 있음은 분명하다. 달리 말하면, 프랑스의 박물관은 선적이고 연속적인 발전 양상이 아닌, 시대에 따라서(즉 각 시대가 과거와 맺는 관계에 따라서) 각기 다른 모습을 띤다. 시대 간의 이러한 차이는 그에 속하는 유물들을 통해 학문적으로나 문화적으로나 매우 다양한 방식으로 드러난다.

프랑스에서 박물관에 대해 이야기할 때 관람객의 모습은 역사적으로 세 가지 형태로 드러난다. 첫 번째는 공공정신을 위해 세워진 박물관들을 통해서 볼 수 있고, 두 번째는 자율 교육이 공화주의화 républicanisation한 과정에서, 마지막으로 세 번째는 전국적으로 문화생활의 시대가 도래한 것에서 비롯된다. 시간상으로, 프랑스 박물관의 관람객 문제는 18세기 말 공공정신을 위한 정책이라는 형태로 먼저 제기된 바 있다. 1789년, 프랑스 박물관은 구체제Ancien Régime 아래 컬렉션들의 개인적이고 폐쇄적인 성향에 결별을 고하고 계몽주의가 절정에 이르렀음을 고스란히 증언했다. 사실 혁명적 박물관이 무에서부터 갑자기 생겨난 것이 아님은 명백하다. 당시 갤러리들은 왕실과 귀족 소유의 컬렉션들의 중요성과 함께 박물관 안에서의 질서와 해석의 틀을 제공한 학문적 전통의 무게를 무엇보다도 잘 보여주고 있었다. 혁명적 박물관은 걸작들을 향한 변치 않는 찬미와 예술가들이 실력을 연마하기 위해 따라야 할 전범들의 항구성 또한 드러냈다. 그랬다. 프랑스혁명은 절대 문화혁명이 아니었다. 끝으로, 구체적으로 혁명적 박물관은 왕조의 마지막 건축 감독관directeur des Bâtiments du Roi이 군주제를 선전할 도구로서 루브르 궁에 박물관을

열기 위해 준비했던 밑그림을 그대로 따르고 있다는 사실을 알아둘 필요가 있다. 그렇다고 해도 혁명적 박물관이 프랑스혁명의 중요한 기본 원칙들 중 하나인 '공개'라는 제스처를 충실히 실행하고 있다는 점을 무시해서는 안 된다. 혁명적 박물관은 국가의 문화적 자산을 두 눈으로 직접 보고, 여기서 가능한 한 국민 모두를 위한 이익—특히 프랑스 예술의 영광과 국내 산업의 번영—을 창출해낼 수 있다는 완전히 새로운 권리가 우뚝 섰음을 가장 세련된 방식으로 보여주었다.

급진파들이 생각한 박물관은 무엇을 보든 즉각적으로 받아들이고 금세 동요하는 관람객을 상정했다. 사실 이러한 생각은 모든 사회계층을 위한 자율 교육에 대한 허황된 시각에서 비롯되었다. 여기서 박물관은 여론을 조종하는 도구이자 검열의 대상이 되어야 했다. 따라서 이때 관람객을 고려한다는 이유로 광신과 미신에 대한 검열이 따를 수밖에 없었는데, 어떤 작품들은 심약한 자들에게 이러한 해악을 심어줄 여지가 있다고 판단되었기 때문이다. 당시 박물관 관람객에 대한 글을 보면 대다수 이러한 대중 여론을 어떻게 감시할 것인지에 대한 고민으로 점철되어 있었다. 이를 제외하면, 박물관이 맞이해야 할 '실제' 관람객에 대해서는 아무런 구체적인 이야기가 없었다. 그나마 장관 롤랑Jean-Marie Roland de La Platière(1734~1793)이 화가 다비드Jacques-Louis David에게 보낸 1792년 10월 17일 자 공개서한에서 "새로운 박물관은 외국인들의 관심을 끌고 매혹할 수 있어야 하고, 예술에 대한 감각을 키워주고, 애호가들을 육성하며, 예술가들의 유파에 도움이 될 수 있어야 한다"고 쓴 것이 전부다. 요약하면, 박물관에서 관람객에게 합당하게 허락된 유일한 행위란 비판적 시각을 포기하는 것뿐이었다. 『계몽이란 무엇인가?라는 질문에 대한 답변』

*Beantwortung der Frage: Was ist Aufklärung?*이란 책에서 등장한 칸트의 비유를 인용하자면, 박물관은 마치 의사나 공무원, 사제와도 같이 이렇게 대중에게 엄숙히 말한다.

"찬미하라, 즐겨라, 그러나 복종하라."

1848년 제2공화국은 1789년의 궤적을 따라 일종의 공화주의적이고 범속한 박물관을 만들고자 했다. 박물관 전시에 있어서 급진파는 루브르 박물관에 모든 것을 집중시키는 한편, 규율과 감사, 작품 이동을 통해 지방의 박물관들을 철저히 관리·감독하려는 특징을 보였다. 박물관의 존재 이유는 기본적으로 예술가들의 영예에 있었고, 또한 필요한 경우 예술가들에게 다양한 일(작품 보수, 모작, 본뜨기나 판화 제작 등)을 주문하거나 공모전을 개최하고, 때로는 행정 직책을 맡김으로써 이들을 구제하는 데 있었다. 제3공화국이 출범하면서 1870년대부터는 박물관은 예술 체계의 부속품처럼 기능했는데, 이는 국민의 예술 감상 수준을 끌어올리고 공공의 번영을 꾀하고자 하는 바람에서 그런 것이다. 물론 이 모든 것은 공화국 체제를 공고히 하기 위한 계산에 따라 좌우되었다. 이러한 계산이 가장 잘 드러나는 것은 공교육의 일환으로 이루어진 데생 교육에서였는데, 공화국 박물관의 주요 관람객은 그로부터 나왔다. 쥘 페리Jules Ferry(프랑스의 정치가, 1832~1893)는 '진실로 교육적인 교육'의 가치를 역설했는데, 사실 여기서 중요한 것은 그 '부속품'이었다. 쥘 페리가 교육예술장관을 지내던 당시 1881년 4월 26일 자 장관 공문에는 '어린아이와 기술자가 가르침을 받는 곳은 학교지만, 그 가르침에 등장한 예시들을 실제로 보는 것은 바로 박물관'이라는 구절이 있다. 사회학자 도미니크 슈나퍼 Dominique Schnapper(1934~)가 프랑스에서 오늘날 여전히 진행 중이라

고 본 박물관과 학교 간의 끈끈한 동맹이 맺어진 것이 바로 이때다.

박물관 방문 횟수가 증가하고 박물관을 통한 즐거움이 전에 비해 커졌다고는 해도, 이 사실이 곧 관람객의 다양성을 입증한다고는 볼 수 없다. 관람객 층이 다양해져야 서로 다르거나 심지어 배타적인 이해관계가 한 박물관 안에서 화합하기도 하고, 더욱 전문화된 박물관들이 새로이 생겨나기도 하기 때문이다. 두 차례의 세계대전 사이에 프랑스는 이러한 면에서 볼 때 최초의 의미 있는 성장을 이룩하는데, 이는 몇몇 시들의 다양한 시행착오, 일부 학예사들 사이에서 새롭게 구축된 직업의식(1921년 프랑스학예사협회가 설립되었음), 그리고 무엇보다도 인민전선의 야심에서 비롯되었다. 에콜 데 보자르의 교장을 지낸 조르주 위스망Georges Huisman(1889~1957)은 "박물관이 18세기에는 엘리트를 위해 만들어졌고 19세기에는 부르주아를 위해 만들어졌다면, 오늘날에는 지금껏 이를 몰랐던 인민을 위해 존재해야 한다"고 역설했다. 그러나 이 밖에도 박물관은 사회적 정체성과 그 조정 과정에 대한 사유의 장소가 되기도 했다. 여기서 한편 관람객의 위상이란 사적인 것과 공개적인 것의 경계가 허물어지고 재구성되는 그 한가운데 있는 것이었다. 20세기 초반에는 전통적 박물관과 그 권위가 대중이 바라는 점이나 입장과 당연히 일치할 것이라는 생각이 아직 당연시되었지만, 그 이후에는 이러한 생각도 바뀌게 되었다.

"박물관에 새로운 시대가 열렸다"

사회적으로 지식과 즐거움을 별개의 것으로 볼 수 있느냐는 문제가 이제는 박물관의 주요한 과제로 자리 잡고 있다. 1923년 폴 발레

— "오늘날 박물관의 관람객은 박물관이 어떤 작품은 선택하고 또 어떤 작품은 경멸하는
지, 어떤 작품을 중요시하고 또 어떤 작품에는 무심한지를 보고 그 박물관을 파악한다. 박물
관 관람은 개인으로 하여금 자신의 정체성을 끝없이 찾도록 하는 계기가 되는데, 이것이야말
로 개인과 박물관이 맺는, 상호 관계의 궁극적인 목적이기 때문이다." ©Jinsoo Chung

리Paul Valéry(프랑스의 시인·사상·평론가, 1871~1945)는 '박물관의 문제'에 대해서 "너없이 합당하고 자명한 분류와 보존, 공익이라는 개념들은 즐거움과는 거의 아무런 관계가 없다"고 유감을 표했다. 그에 따르면, 박물관은 즐거움과 공익, 좀더 구체적으로 말하면 '시민의 존엄'이라는 두 마리의 토끼를 잡는 데 실패했다고 볼 수 있다. 1937년 새롭게 들어선 박물관을 위해 샤요 궁의 삼각지붕에 새겨진 발레리의 시구들은 이 두 가지 가치를 통합하고자 하는 염원을 담고 있다.

"내가 무덤일지 보물일지

내가 말을 걸어올지 입을 다물지는

지나가는 이가 누구냐에 달렸다.

친구여, 오로지 자네에게 모든 것이 달려 있네.

욕망 없이는 여기 들어오지 말게."

이러한 문장을 보면, 박물관에 새로운 시대가 열렸음을 짐작할 수 있다. 박물관이 그 대중의 바람을 경청해야만 하는 시대가 온 것이다. 따라서 박물관의 '자명함'이란 처음부터 주어진 것이 아니라 후에 얻어진 것이다. 이는 오늘날의 논의에서 특별한 '신빙성'을 요구한다. 사물과 문화(들)을 다루는 일련의 협약과 절차가 주는 이 '신빙성'은 나아가 다양한 차원의 접근과 응용을 가능케 하며 다채로운 감정들 역시 불러일으키는데, 이러한 감정들이 곧 문화유산에 대한 경의가 아닌가 한다. 오늘날 박물관은 더 이상 노동을 위한 장소도 아니고, 지난날 '국가적 예술 취향'에 매여 있던 일련의 가치들은 이제 거의 자취를 감추었다. 기술 수련이나 도덕심, 애국심의 고양 같은 전통적인 이유로 박물관을 방문하는 일이 없어졌다는 말이다.

한편, 박물관을 누리는 데 사회적, 문화적 분열은 매우 뚜렷하게

드러나고 있다. 1968년 5월혁명이 일어나기 조금 전 피에르 부르디외Pierre Bourdieu(프랑스의 사회학자·철학자·문화비평가, 1930~2002)가 주장했듯이, 당시 박물관들이 특정 사회 계층에 의해 거의 '독점당한' 것이나 다름없었다면, 2000년대 들어 상황이 바뀐 것은 분명하나, 국민의 약 3분의 1 정도는 여전히 박물관이 주는 혜택에서 거의 소외되어 있다. 사회학자 올리비에 도나Olivier Donnat는 프랑스인의 문화생활에 대한 최근 연구에서 박물관을 방문하는 일은 두 가지 측면에서 매우 의미가 있다고 했다. 그에 의하면, 박물관은 '(박물관을) 정기적으로 찾는 관람객 혹은 전문가와 어쩌다 찾아오는 무지한 관람객, 즉 문화의 고상한 면과 오락적인 면이 동시에 가장 첨예하게 대립하고 공존하는 장소'다.

오늘날 박물관의 관람객은 박물관이 어떤 작품은 선택하고 또 어떤 작품은 경멸하는지, 어떤 작품을 중요시하고 또 어떤 작품에는 무심한지를 보고 그 박물관을 파악한다. 한 박물관의 소장품에 대해서 논쟁한다는 것은 곧 그 가치와 도덕성, 나아가 그 정체성(들)을 논하는 것과 같다. 박물관 관람은 개인으로 하여금 자신의 정체성을 끝없이 찾도록 하는 계기가 되는데, 왜냐하면 이것이야말로 개인과 박물관이 맺는, 상호 관계의 궁극적인 목적이기 때문이다. 그러나 이처럼 취향이나 기호, 어떤 지식이나 기억들을 바탕으로 정립된 정체성이라는 것은 사물과 이미지 안에서 자신을 확인하는 일이고, 결국 타자와의 관계라는 틀 안에서 존재하며, 나아가 크고 작은 사회적 맥락 안에 들어간다. 실제로, 같은 박물관을 타인과 함께 방문한다는 것은 (통계상 박물관을 혼자 방문하는 경우는 가족이나 친구와 함께 방문하는 것보다 항상 적기 때문에) 관람객들끼리 어떤 연대감과 소속감을 확인하게 하는 계

기이면서도, 경쟁 관계에 놓는 일이기도 하다. 이러한 맥락에서 볼때 우선 학문적 연구의 일환으로, 또 이후에는 좀더 일반적인 문학(총서나 전집)의 형태로 다양한 박물관 관람기가 등장한 것은 상당히 시사하는 바가 크다. 박물관 관람기라는 장르가 지금까지도 항상 예술 문학의 범주에 포함되어 왔던 것은 사실이다. 그러나 오늘날 전시의 종류가 다양해짐과 함께 관람객이 추구하는 목적이나 전시에서 느끼는 만족감 또는 실망감 간의 괴리가 커지면서, 이 장르는 점점 더 독립적인 것이 되어 가고 있다. 한편, 2002년 프랑스에서 통과된 새 박물관 법은 기존의 공화주의적 전통에 따른 '교육 목적의 박물관'musée-école을 저버리고 '오락 목적의 박물관'musée-plaisir이라는 새롭게 등장한 원칙을 따랐다. 새 박물관 법 제1조에 쓰여 있듯이, 오늘날 "공공의 이익을 위해 보존하고 전시될 만한 소장품들로 이루어졌으며, 지식의 전파와 교육, 오락을 위해 만들어진 모든 상설 컬렉션을 박물관으로 간주한다." 이러한 조항이 국제적 관광산업을 염두에 두고 만들어졌다는 것은 명백하다.

도시와 박물관, 오늘과 내일

현재 유럽에서는 박물관을 정치·문화·경제 발전의 주된 원동력으로 여기고 있기 때문에, 각 나라의 수도에 있는 대형 박물관들은 대부분 대규모 재정비 및 보수 사업의 대상이 되었다. 동구권에서는 1989년 사회주의의 몰락과 함께 오래된 컬렉션들을 재조직하려는 움직임이 일어났는데, 이 과정에서 어떤 박물관들은 부흥하고 또 어떤 박물관들은 그냥 소리 소문도 없이 사라져 버렸다. 사회주의 시절 독

일의 박물관들은 특히 큰 변화를 겪었는데, 그 흔적은 베를린의 박물관섬에서 이루어진 대규모 건설 사업을 통해 확인할 수 있다. 서유럽에서는 관광산업을 회복시키기 위해 박물관을 설립하려던 많은 도시들이 경제적 위기에 혹독하게 시달렸다. 스페인의 빌바오는 중공업의 몰락으로 인해 어려움을 겪던 바스크 지방의 도심 재개발 사업의 중심에 있었는데, 미국 뉴욕에 있는 솔로몬 R. 구겐하임 미술관을 유럽 대륙으로 옮겨오기 위해 많은 투자를 했다. 2007년 빌바오 구겐하임 미술관은 개관 10주년을 맞아 바스크 정부로부터 '세계 속의 바스크 상' Premio Vasco Universal을 받기도 했다. 그 후로 문화시설을 염두에 둔 유럽의 모든 도심 리모델링 사업은 직접적으로든 아니든 박물관에 걸린 모든 희망의 상징과도 같았던 빌바오의 예를 좇고 있는 것으로 보였다.

심각한 재정 위기 속에서 유럽 국가들의 경제적 지원이 줄어들고 불황으로 인해 개인 및 민간 기업의 후원마저 기댈 수 없게 되자, 박물관들은 모든 방책을 총동원하여 돌파구를 찾아야만 했다. 물론 이러한 시도는 대부분 성공했다. 박물관이 어떤 전시를 위해서 24시간 개장하거나, 반대로 '대관'을 이유로 관람객에게 문을 닫는 일은 이제 흔해졌다. 그러나 이러한 성공 뒤에는 박물관이 원칙적으로 소장품 보존을 위한 공간이라는 점을 그다지 신중하게 고려하지 않았다는 문제가 있다. 장기적으로 볼 때 박물관에서 가장 중요한 복원과 연구 업무나 수장고와 복원실 등의 투자에 소홀해질 염려가 커졌다.

프랑스의 박물관들은 프랑스혁명 200주년을 맞아 그 '계몽주의적' 기원을 자랑스럽게 기렸다. 근대 지식의 형성과 그 전승에 박물관이 얼마나 깊게 연관되어 있는지를 되새기고자 하는 의도가 포함되어 있다. 2003년, 대영박물관에서 설립 250주년을 맞아 계몽주의를

기리는 전시관을 개장했던 것 역시 이와 같은 맥락으로 읽힌다. 이처럼 계몽주의적 뿌리를 주장했던 것은, 적어도 몇몇 박물관에서는, 연구와 교육에 대해 진지하게 책임지려는 의지에서 비롯되었다. 독일에서는 '연구 박물관' 8곳이 라이프니츠 과학협회Leibniz-Gemeinschaft(대학과 다양한 연구 기관들의 효율적인 협력을 위해 2011년에 설립된 기관)에 속해 있다. 자연과학과 기술 관련 학문이 큰 비중을 차지하고 있기는 하지만, 마인츠 박물관과 뉘른베르크 박물관을 중심으로 고고학과 역사 연구 역시 활발히 이루어지고 있다. 영국의 테이트 갤러리Tate Gallery들은 미술사, 컬렉션 보존, 미술교육, 박물관 철학, 대중 연구, 박물관 정책 등 고유의 특기라 할 만한 연구 분야를 명확히 나열하고 있다. 20세기 초반의 '사원 박물관'musée-temple, 그리고 1970년대 특유의 '광장 박물관'musée-forum을 지나, 이처럼 '교육과 연구의 박물관'이란 개념이 최근 지식층에서 새롭게 부상하고 있는 것이다.

1970년대 스톡홀름 현대미술관과 퐁피두 센터를 비롯한 몇몇 전위주의적 박물관들이 놀랄 만한 개혁을 이뤄내면서, 컬렉션과 전시의 학제적pluridisciplinaire 성격은 마침내 보편적인 것처럼 생각되었다. 공연 예술이나 무용, 음악이 박물관에 들어오게 된 일이 이러한 변화를 가장 잘 설명해준다. 컬렉션과 지식의 '세계화' 역시 새로운 과제로 대두되었다. 이와 동시에 박물관의 소장품 컬렉션이 도서관이나 기록보관소의 영역을 넘나들고, 그리고 때에 따라 문화 전반을 설명하기 위해 개인의 매우 사적인 기록들(가족 유품 등)과 한데 전시되기도 하면서 박물관의 쓰임새는 커다란 변화를 맞이했다. 이와 같은 기관 간의 협력은 2,000곳이 넘는 기관들이 참여하여 2008년 출범한 유럽 통합 전자도서관 '유로피아나'Europeana와 같은 선구적인 시도

들을 통해 빛을 보았다. 이처럼 '협력하는 박물관'이라는 새롭게 부상하는 경향을 통해서 이제부터는 지식의 가치들을 존중하면서 어떻게 서로 다른 분야의 연구들은 잘 융합할 것인지에 따라 박물관의 정당성이 좌우될 것이라고 예측할 수 있다.

지금까지 다소 길게 쓴 '박물관의 역사'가 한국 독자들에게 과연 어떻게 읽힐까. 또 어떤 생각들을 갖게 할까. 새로운 박물관(혹은 미술관)을 세우는 데 필요한 기준을 제시했을 수도 있고, 여기에서 새로운 유형학이 생길 수도 있을 것이다. 또한 기존의 박물관 소장품이나 유물들, 또는 학예사들의 유형을 분류하고 파악하는 데도 도움을 줄 수 있으리라.

박물관에 관한 연구는 다양한 국가 간 연구를 통해 중시되고 있다. 문화주의적 접근을 통해 세계 곳곳의 유물 수집 경향을 분석하기도 하고, 박물관(혹은 미술관)과 개인 갤러리들이 각각 어떻게 다른 역할을 수행할 수 있는지 생각해보기도 한다. 독립된 '공공'의 영역과 문화유산 보존에 대한 국가의 의무가 유럽의 박물관 문화에서 등장했던 배경을 들여다보면 박물관의 역할과 정의를 이해하는 데 도움이 될 것이다. 이국의 문화라는 이질성과 박물관이라는 공간에 대한 동질성이 갖는 간극이 존재하겠지만 우리 눈앞에 펼쳐진 세계 문명을 위해서 박물관이 설정해야 할 목표와 그 한계에 대해 함께 고민하는 데 이 작은 책이 이바지할 수 있기를 바란다.

2014년 가을
도미니크 풀로

"

박물관은
인간의 가장 위대한 생각을
보여주는 장소다

Le musée est un des lieux qui donnent la
plus haute idée de l'homme

"

앙드레 말로
André Malraux

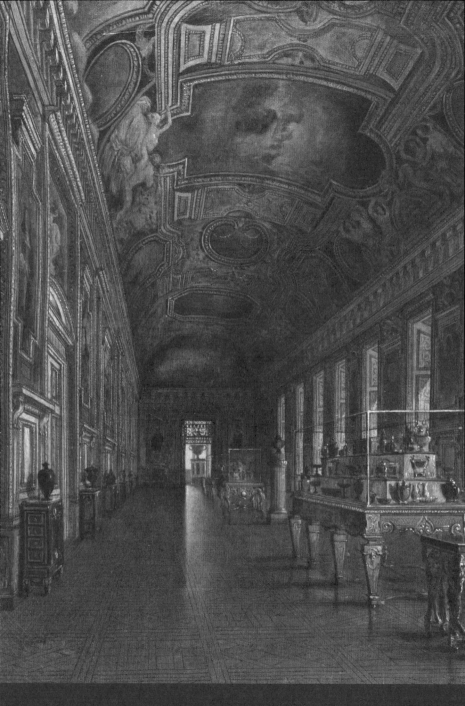

"박물관은 관람객의 흥미를 자극하고, 관람을 편안하게 해야 한다." 1997년 박물관학자 토미슬라프솔라는 박물관을 이렇게 규정했다. 이보다 약 100여 년 전 파리에 세워진 이 회랑은 과연 얼마나 이 규정에 적합한 공간일까. 1850~1852년 사이 대규모 보수공사를 거친 루브르 박물관 아폴로 회랑. 빅토르 뒤발, 1874. 캔버스에 유화.

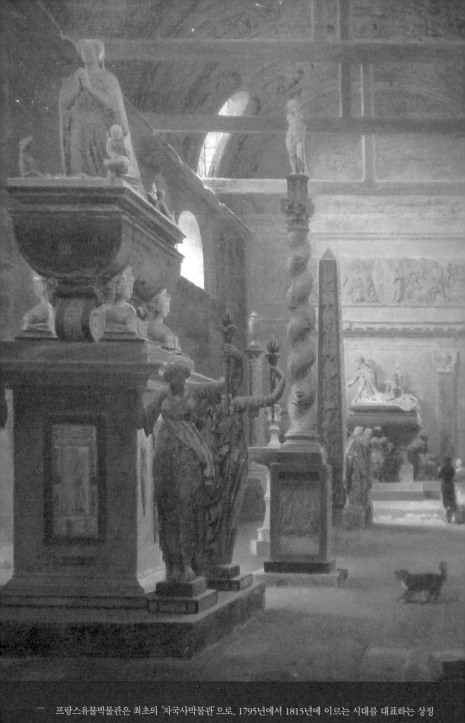

프랑스유물박물관은 최초의 '자국사박물관'으로, 1795년에서 1815년에 이르는 시대를 대표하는 상징적인 기관이었다. 프랑스유물박물관의 관리자는 교육을 목적으로 설계된 동선을 따라 프랑스의 시초에서부터 당대에 이르는 역사를 재현하고자 했다. 고전적인 박물관의 기능에 충실했던 공간이었다. 프랑스유물박물관의 '개요관'. 장-뤼방 보젤(Jean-Lubin Vauzelle, 1776년~1837년 경) 작, 1795년, 캔버스에 유화, 카르나발레 박물관 소장.

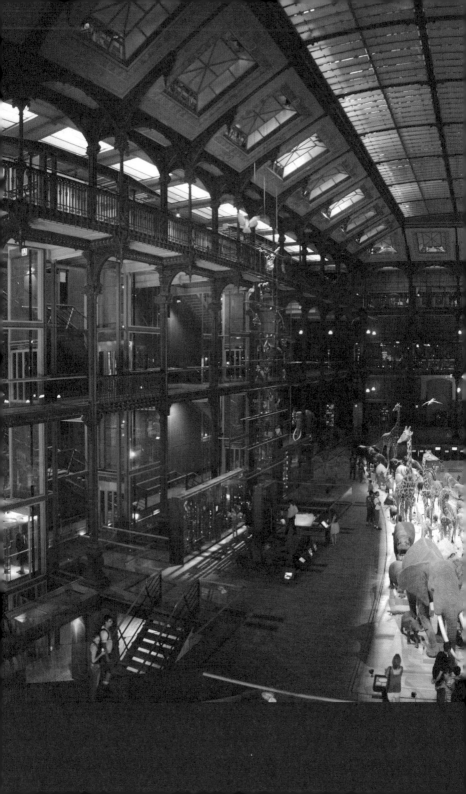

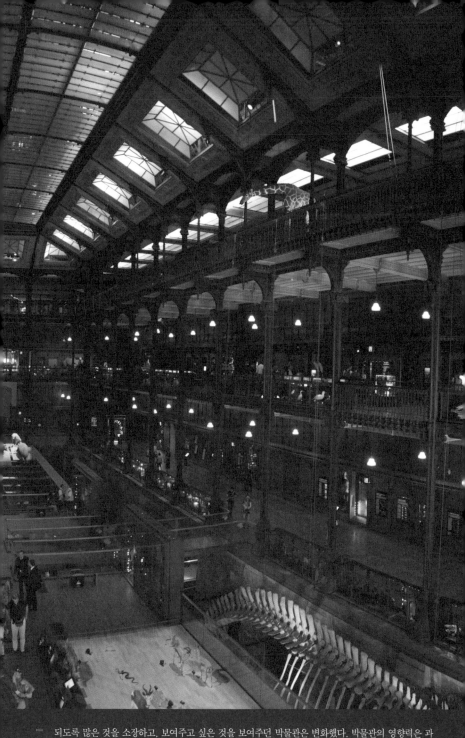

되도록 많은 것을 소장하고, 보여주고 싶은 것을 보여주던 박물관은 변화했다. 박물관의 영향력은 과거 컬렉션의 질과 희소성, 양적인 '완벽함'에 따라 정해졌던 것과 달리, 그것을 어떻게 보여주느냐에 따라 평가 받게 되었다. 프랑스 파리에 있는 자연사박물관의 진화의 대회랑 내부. ⓒRoï Boshi, 2011.

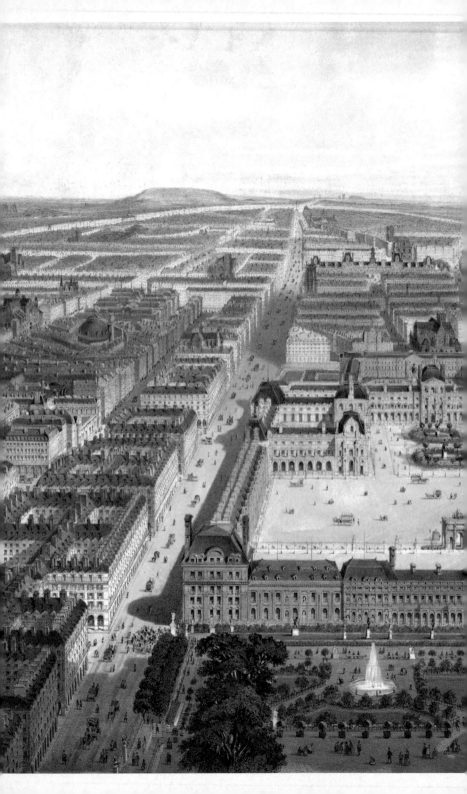

18세기 후반 루브르 박물관은 우피치 미술관과 비오-클레멘스 박물관과 더불어 전 유럽의 건축가들에게 영향을 미쳤다. 이후의 박물관은 대부분 이 형식의 변주였다고 볼 수 있다. 그림은 1850년에 그려진 샤를 피쇼의 작품이다. **틸르리 정원에서 바라본 루브르 박물관.**

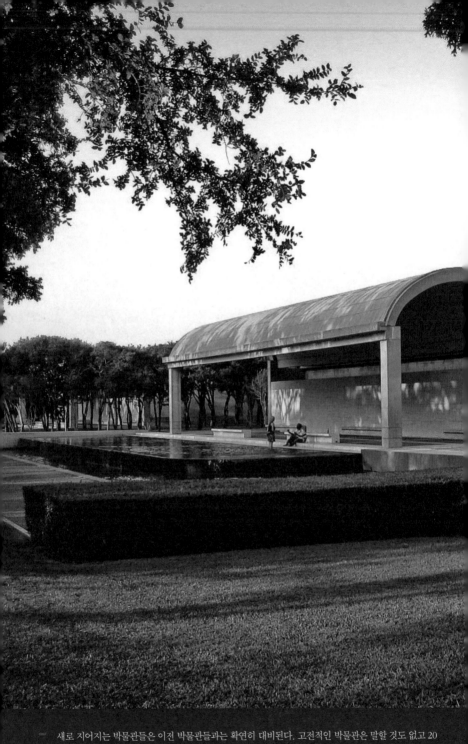

새로 지어지는 박물관들은 이전 박물관들과는 확연히 대비된다. 고전적인 박물관은 말할 것도 없고 20
세기 초반 기능주의적 박물관을 이끌던 명백한 근대주의적 이론들과도 거리가 멀다. 전체의 통일성과 견고

함보다는 부피감과 공간을 중시하고, 축을 중심으로 한 대칭보다는 규칙성과 리듬을, 장식보다는 비율과 자재에서 오는 아름다움을 강조한다. 루이스 칸이 설계한 킴벨 미술관 역시 그러한 예 중 하나다. 미국 포트워스의 킴벨 미술관. ©Kevin Muncie, 2008.

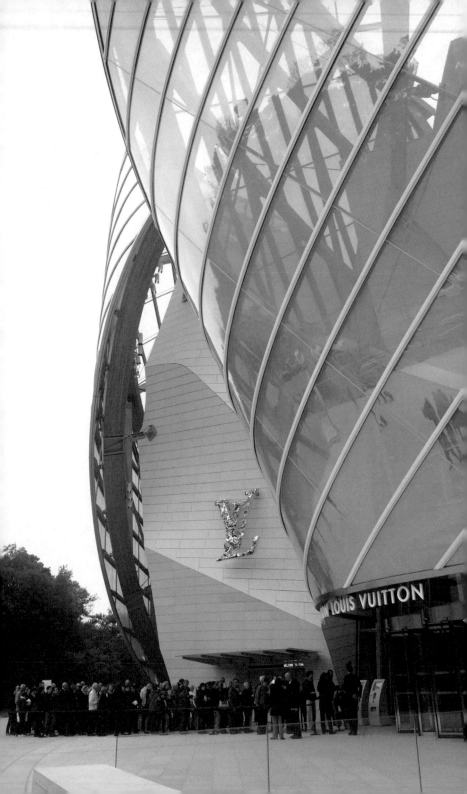

파리 서쪽 불로뉴 숲에 자리 잡은 루이비통재단 미술관Fondation Louis Vuitton은 2014년 10월 27일 문을 열었다. 프랭크 게리Frank Gehry의 설계로 태어난 이 미술관은 아마도 피할 수 없을 자본과 미술관의 동맹을 극명하게 보여주는 새로운 장소라 할 수 있겠다. 파리라는 장소가 갖는 상징성, 흠잡을 데 없는 멋진 건축과 이에 걸맞게 특별히 '주문 제작'된 유명 예술가들의 신작들, 모든 편의와 친절함……. 우리 시대가 추구하는 '아름다움'이 여기에 모두 모여 있다. 다시 한 번, 미술관은 당대 사회를 반영하는 동시에 사회의 본보기가 된다. ©김한결.

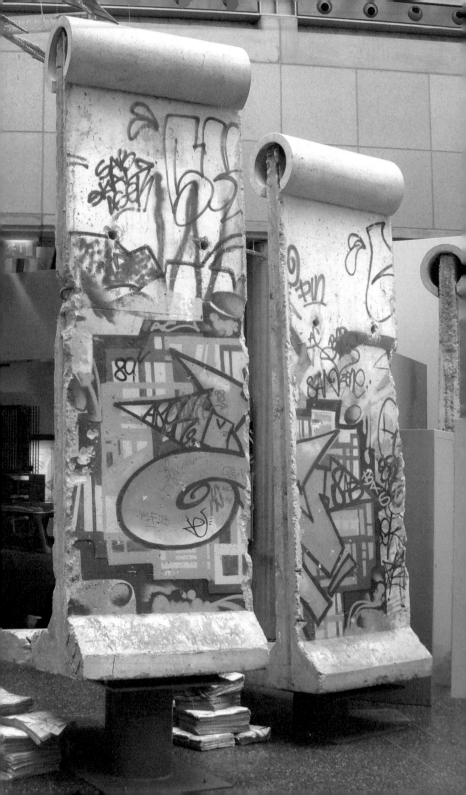

'기억'이라는 개념은 20세기 후반부터 등장한 비교적 새로운 화두인데, 박물관은 인간과 삶, 자연의 역사를 구성하는 여러 사건들을 보존하는 것뿐만 아니라, 이를 기리고, 애도하고, 시대적으로 적절한 의미를 부여하고, 필요에 따라 재생시킨다. 이러한 기억의 재생과 환기, 치유의 과정들이 모두 세계 안에서 너와 나의 위치를 찾고 존재를 확인하게 하는 박물관의 순기능이다. 본의 독일역사박물관에 전시된 베를린 장벽과 관련된 유물들. ©Holger Ellgaard, 2009.

　　'기억'을 전시의 주제로 정한 뒤 박물관이 당혹스러운 상황에 직면하는 경우가 있다. '진짜'가 그다지 '진짜' 같아 보이지 않을 때가 대표적인 예이다. 그래서 간혹 '진짜' 같은 '가짜'를 내놓는 경우가 있다. 위싱턴의 미국 홀로코스트 메모리얼 박물관은 《다니엘 이야기》라는 제목으로 나치 치하한 어린 소년이 성장하는 이야기를 꾸며내어 교육적 주제에 서사적 개연성을 부여하려 했는데, 역사박물관으로서 제공해야 할 진실성에 대한 윤리적 논란을 피할 수 없었다. ©Elvert Barnes, 2005.

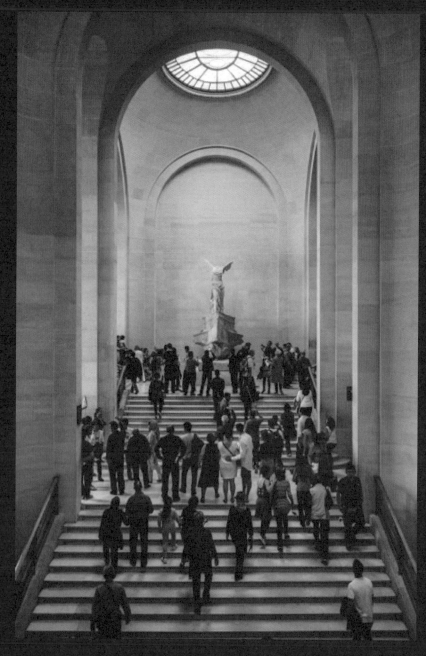

박물관은 애초에 귀족, 애호가, 학자들의 지극히 개인적인 취향을 담은, 소우주 같은 컬렉션에서 출발하여 역사학과 계몽주의, 전쟁과 그 트라우마, 개인주의, 또 공공 의식과 충돌하면서 오늘날의 모습으로 거듭났다. 박물관은 근대적이며 공동체적이고, 도시적인 장소다. 박물관이 오늘날 우리 사회에 던지는 수많은 흥미로운 문제들을 파악하고 이를 분석하는 과정들 또한 결국은 우리 자신을, 우리가 살아가는 세상을 이해하는 길로 이어진다. ©Jinsoo Chung.

차례

1 박물관이란 무엇인가 44

- ### 박물관에 대한 여러 정의 · 47

 "박물관을 나타내는 대표적인 이미지는 고대 그리스 뮤즈의 신전이다. 그 이미지를
 떠올리면 박물관의 역할이 가장 잘 드러난다."

 박물관의 기원 | ICOM, 박물관의 '의미'를 정의하다 | 나라마다 같거나 다른 '박물관이란
 무엇인가' | 박물관 그리고 박물관학
 PLUS DE LECTURE 1. 박물관에 관한 환상의 근원, 알렉산드리아 박물관 2. 진열장의
 마술사, 조르주-앙리 리비에르

- ### 박물관이 하는 일, 해야 할 일 · 60

 "박물관은 앞으로의 진로에 관한 고민이 한창이다. 그 고민 끝에 이루어지는 많은 변
 화의 목적은 이 공간과 공간에서 이루어지는 모든 일들이 문화의 발전에 이바지하는
 것이다."

 박물관과 소장품 보존의 관계 | 박물관의 전통적 역할, 분석과 연구 | '보관하는 박물관'에
 서 '보여주는 박물관'으로 | 박물관 변화의 바람직한 방향
 PLUS DE LECTURE 세계의 박물관을 만든 전시 전문가들

"오늘날 박물관의 수는 세보기도 불가능한 수준에 이르렀다. 성격도 다양해졌고 변화의 속도는 놀랄 만큼 빠르다. 이제 박물관은 '기억'들이 세월에 묻혀 소멸되지 않도록 노력해야 할 뿐만 아니라 다양한 가치의 충돌과 빠른 변화에 끊임없이 적응해야만 한다."

다변화된 성장 | 박물관의 변이를 바라보는 여러 관점 | 가치 충돌, 빠른 변화 앞에 선 박물관의 나아갈 바
PLUS DE LECTURE 예술가와 박물관

"이제 박물관의 수준을 좌우하는 것은 가지고 있는 소장품이 아니라 어떤 주제에 대한 독창적인 시각과 이를 표현하는 지적 역량이다. 이것은 학예사들의 전문성 확대로 이어졌고 이제는 박물관의 안내와 안전 유지를 담당하는 경비나 관리인들까지도 전문화되었다."

컬렉션의 변화 | '따로 또 함께'하는 박물관학 | '생동'의 개념을 컬렉션 안으로 | 박물관의 목적, 문화 발전에서 사회 편입으로 | 박물관과 직업
PLUS DE LECTURE 1. 스위스 뇌샤텔 민속학박물관의 《카니발 박물관》전 2. 예술과 삶의 경계를 넘나드는 박물관

"박물관에 얽힌 마지막 신화는 앙드레 말로의 '상상의 박물관'이다. 새로운 통신 및 복제 기술의 발전에 힘입은 가상의 박물관은 여전히 존재한다. 그러나 한편으로 최근 박물관은 그 건축적 구현으로 스스로의 이미지를 드러낸다. 건축물로서의 박물관을 둘러싼 다양한 장치들은 박물관이 대규모 조직의 시대에 들어섰다는 새로운 신호이다."

상상의 박물관 | 박물관 건축의 도약
PLUS DE LECTURE 빌바오 구겐하임 미술관과 프랑스의 박물관 프로젝트

박물관이란 무엇인가?

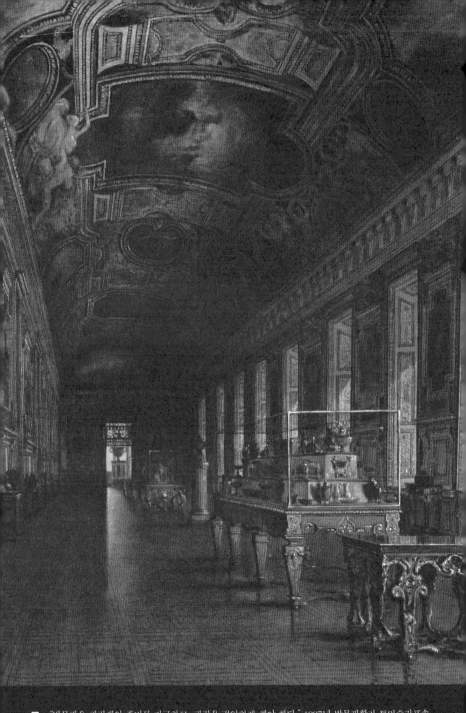

"박물관은 관람객의 흥미를 자극하고, 관람을 편안하게 해야 한다." 1997년 박물관학자 토미슬라프솔라는 박물관을 이렇게 규정했다. 이보다 약 100여 년 전 파리에 세워진 이 회랑은 과연 얼마나 이 규정에 적합한 공간일까. 1850~1852년 사이 대규모 보수공사를 거친 루브르 박물관 아폴로 회랑. 빅토르 뒤발, 1874, 캔버스에 유화

박물관에 대한 여러 정의

박물관을 나타내는 대표적인 이미지는 고대 그리스 뮤즈의 신전이다.
그 이미지를 떠올리면 박물관의 역할이 가장 잘 드러난다.

잘 알려진 것처럼 박물관의 이념적이며 범세계적인 특성을 고려한 '공식적'인 정의는 국제박물관협의회International Council of Museums: ICOM에 의해 확립되었다. 이 외에도 박물관학의 학문적인 측면을 중심으로 한 다양한 정의가 존재하는데, 이러한 시도들의 바탕에는 기호학이나 커뮤니케이션 이론 또는 문화재 보존학에 대한 전문적 지식이 깔려 있는 경우가 많다. 그러나 박물관을 나타내는 대표적인 이미지라면 무엇보다도 고대 그리스의 '뮤즈'의 신전'에서 비롯된다고 볼 수 있다. 그 이미지에서 박물관을 생각할 때 보편적으로 떠오르는

1 뮤즈(Muse)란 그리스 신화에 등장하는 제우스와 므네모시네(기억의 여신) 사이의 아홉 딸들을 가리키는데, 고대 그리스어로 무사(Mousa), 이의 복수형인 무사이(Mousai)로도 불렸다. 이들이 애초에 몇 명인지, 무슨 역할을 했는지에 대해서는 의견이 분분하나, 이들에게 신과 시인, 또는 모든 인간의 예술적 창작 활동 사이를 이어주는 매개 역할을 부여한 것은 플라톤이었다. 그리스 시대 이들 뮤즈(즉, 신이 인간에게 주는 예술적 영감의 매개자)에게 바쳐진 신전을 무세이온(mouseion)이라 불렸는데, 기원전 3세기 알렉산드리아에 처음으로 이 이름을 차용한 '박물관'이 생겼다. 이는 성소이면서도 예술에 바치는 장소이기도 했다. 이후 르네상스 운동이 한창이던 15세기 이탈리아에서 라틴어 명칭인 무세움(museum)이라는 이름으로 비로소 좀더 세속적인 의미의 박물관, 미술관들이 생겨나기 시작했다.

인류의 문화유산 보존과 전승의 장이자 학문의 요람으로서의 역할이 가장 잘 드러나기 때문이다.

박물관의 기원

고대의 어원을 되짚어 올라가면, 박물관을 의미하는 '뮤지엄' museum(불어 musée)이란 이름은 '뮤즈들이 거처하던 작은 언덕'이라는 의미를 담고 있다. 파우사니아스Pausanias[2]는 자신의 저서 『그리스 주유기』Periegesis tes Hellados에서 아테네의 아고라에 있던 한 주랑현관柱廊玄關[3]에 대해 일종의 야외 '박물관'과 같았다고 쓰고 있다. 이뿐만 아니라 그는 아크로폴리스의 프로필라이아propylaia[4] 내에 '미술관'pinacotheke이 존재했다고 기록하기도 했다. 또한 대大 플리니우스Secundus Gaius PLINIUS(23~79)[5]의 『박물지』Historia Naturalis 35권과 36권을 보면, 고대 로마에서는 이미 대중을 위한 조각품 전시까지도 열렸다고 한다.

이와 같은 오래된 사례들을 굳이 살펴보지 않더라도, 오늘날의 박물관은 여전히 고대로부터 내려오는 박물관의 원형과 크게 다르지 않음을 알 수 있다. 보존과 신성화의 장소인 고대의 무덤이나 신전을

2 소아시아 리디아 출생의 그리스인 여행가. 2세기 후반에 그리스의 여러 지방들을 여행하고 『그리스 주유기』(10권)를 남겼다.
3 여러 개의 기둥을 줄지어 세운 현관.
4 그리스 신전과 성역의 관문 역할을 했던 여러 개의 기둥으로 된 독립적 건축물을 가리킨다. 단수형은 프로필라이온(propylaion)이다.
5 로마의 백과사전 서적 저술가. 모든 학문에 깊은 관심을 나타냈으며, 박물학에 관한 백과전서인 『박물지』(37권)를 썼다.

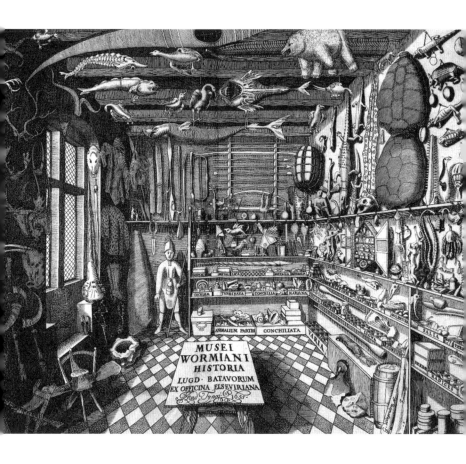

널리 알려진 명화나 희귀한 사물들은 '감동의 박물관'의 필수 조건이다. 이러한 전통은 박물관을 방문하는 사람에게 바깥세상을 대신 보여주던 과거의 '호기심 캐비닛'을 연상시킨다. '호기심 캐비닛'은 풀이하자면 '신기한 것들의 방', 즉 호기심을 자극하는 수집품들을 모아 놓은 작은 방을 가리킨다. 르네상스 시대의 유럽(15~16세기)에서 처음 생겨났다.

『보르미아니 박물관 이야기』(Musei Wormiani Historia)의 표지 그림. 1655년 올라우스 보르미우스(Olaus Wormius) 또는 올레 보름 (Ole Worm, 1588~1654)의 호기심 캐비닛

보면 '박물관성'muséalité[6]의 기원을 이해하기 쉽다. 한편, 다른 장소들도 박물관과 유사한 역할을 할 수 있다. 예를 들면, 하나의 도시와 이를 이루는 작은 길들 하나하나가 모두 전통적인 '기억'의 장치로 기능하는 경우, 연극 작품이 과거의 기억을 전달하는 경우, 무엇보다도 도서관의 경우가 박물관과 유사한 역할을 할 수 있다.

ICOM, 박물관의 '의미'를 정의하다

ICOM(국제박물관협의회)은 유네스코의 협력 기관으로서 1946년 파리에서 출범했다. ICOM 설립에 가장 큰 영향력을 행사한 사람은 미국 버펄로 과학박물관의 이사장이자 ICOM의 초대 회장을 맡았던 햄린Chauncey J. Hamlin이다. 그리고 이를 가까이서 도왔던 당시 프랑스 박물관연합의 회장 조르주 살Georges Salles은 1953년부터 1959년까지 햄린의 뒤를 이어 ICOM의 2대 회장으로 활동했다. 아무튼 출범 이듬해인 1947년에 구성된 ICOM의 연구팀들은 당시 박물관 분야에서 그야말로 눈부신 학문적 성과를 이룩해냈는데, 그 대상은 예술에 국한되지 않고 고고학·역사학·역사유적·민속학과 민속예술·기술과학과 기계·자연과학·어린이 미술관에 이르기까지 다양한 영역들을 망라했다. 이러한 연구 성과는 주로 출판물을 통해서 빛을 발휘했는데, 그중에서도 두 차례의 세계대전 사이에 발간되었던『무세이

6 '박물관성'이란 '박물관이라는 장소와 연루됨에 따라 사물이 가지게 되는 특별한 성질'을 일컫는 말이다. 이와 같은 의미로 '박물관성'이란 용어를 처음 사용한 사람은 체코의 츠비네크 스트란스키(Zbyněk Stransky)인데, 사물을 박물관에 편입시킨다는 의미로 쓰이는 '박물관화'(muséalisation)라는 용어 또한 이와 같은 맥락에서 이해할 수 있다.

온』*Mouseion*[7]의 뒤를 이어서 창간된 계간지『뮤지엄』*Museum*과 ICOM의 소식지인『레 누벨 드 리콤』*Les Nouvelles de l'ICOM*[8], 각 분야에서 활동하던 국제위원회와 각국의 박물관협회에서 간행했던 자료들이 주목할 만하다.

1960년대부터 1970년대까지, ICOM은 수많은 학회와 세미나를 열고 산하의 다양한 위원회로부터 올라오는 연구 성과들을 발표함으로써 박물관과 문화유산의 사회적 기능을 알리고 이를 발전시키는 데 중요한 역할을 했다. 특히 1948년부터 1966년까지 사무총장을 맡았던 조르주-앙리 리비에르Georges-Henri Rivière와 그의 뒤를 이어 1975년까지 ICOM을 지휘했던 위그 드 바린-보앙Hugues de Varine-Bohan(1935~)의 업적은 ICOM의 철학적 기틀을 마련했다는 점에서 더욱 눈에 띈다. 예를 들어, 이들의 노력으로 1972년 칠레의 산티아고에서 열렸던 유네스코의 원탁회의에서는 사회 안에서 가지는 박물관의 의미에 대해서 논의가 펼쳐졌고, 이후로 박물관의 전문성에 대해서는 이견이 없었다.

이러한 정황을 고려해보았을 때, ICOM 내에서 박물관의 정의가 어떻게 변해왔는지 살펴볼 필요가 있다. ICOM이 처음 박물관에 대해서 정의를 내린 것은 1951년 7월로, 이에 따르면 박물관이란 '공공의 이익을 위해 다양한 방법으로 예술품·역사유물·과학유물이나 기술유물·식물원이나 동물원·수족관 등을 보존하고 연구하여 가치 있게 하며, 대중의 교육과 여가를 위해 그 문화적 가치를 전시할 의무를

[7] 유네스코의 협력 기관인 ICOM에서 발간했던 박물관학 학술지.

[8] 영어판의 명칭은『아이콤 뉴스』(*ICOM News*)다. ICOM의 웹사이트(http://icom.museum /media/icom-news-magazine/)에서 열람할 수 있다.

갖는 모든 상설 기관'을 의미한다. 당시에는 상설 전시 공간을 가진 모든 공립 도서관이나 기록보관소들도 박물관의 범주에 포함되었다. 그러다가 1974년 ICOM에서는 다음과 같이 박물관에 대한 재정의 안을 내놓았고, 오늘날에는 대부분 이 정의를 충실하게 따르고 있다.

"박물관이란 사회와 그 발전을 위하여 대중에게 공개된 비영리적 상설 기관으로, 인간과 환경의 물질적 기록들을 연구·수집·보존·공유하고, 학술, 교육 및 여가의 목적으로 이를 전시할 의무를 가진다."

'유형·무형(인간문화재 및 디지털 창작 활동)문화재와 그 자원의 보존과 지속, 관리'를 목적으로 하는 기관들이 명백하게 박물관의 범주에 속하게 된다. 1986년 부에노스아이레스에서 채택된 ICOM의 규정에 따르면, "박물관은 또한 소장품의 전시와 전시회를 통해 타당하고 객관적인 정보를 전달하며 미신이나 고정관념을 답습하지 않도록 노력할 의무를 가진다"고 하는 직업윤리를 추가적으로 명시하고 있다.

나라마다 같거나 다른 '박물관이란 무엇인가'

각국의 학예사협회는 박물관의 정의를 내리는 데 대체로 비슷한 의견을 보이고 있다. 물론 박물관 본연의 성격에 관해서나 어떤 기관을 박물관의 범주에 포함시켜야 할지에 관해서는 다소 입장의 차이가 있지만 말이다. 동물원이나 식물원, 플라네타리움, 테마파크 등의 시설을 과연 박물관의 일종으로 볼 수 있을지에 대해서는 아직도 의견이 분분하다. 각국의 문화부와 문화 관련 관공서에서는 대개 박물관을 규정하는 최소 조건만을 내걸고, 영리적 목적의 여가 시설이나

유흥 시설을 제외한 다양한 문화 기관이 최대한의 공공 지원을 누릴 수 있도록 배려하고 있는 추세이다.

영국박물관협회The Museums Association에 따르면, 박물관으로 분류되는 기관은 그 방문자로 하여금 컬렉션으로부터 영감과 지식, 만족감을 얻도록 장려해야 한다. 더욱 인상적인 것은 미국박물관협회 American Association of Museums가 1999년에 내린 정의인데, 이에 따르면 '박물관이란 애초에 교육을 기본 목적으로 하는 기관'이다. 실제로 전체 미국 박물관의 88퍼센트는 유치원에서부터 고등학교 과정(K-12)에 해당하는 미술, 역사, 수학, 과학 교육 프로그램을 제공하고 있다. 어린이를 위한 박물관의 수가 지난 10년간[9] 가장 많이 늘어났다는 점은 이러한 맥락에서 주목할 만하다.

프랑스 정부는 2002년 1월 4일 관련 법(제2002-5호)을 제정하여 '프랑스 박물관'Musée de France을 규정하고, 이에 해당하는 박물관에 대해 특정한 혜택이나 특권을 부여하고 있다. 이 법에 따르면, 공익을 목적으로 보존과 전시가 가능하며, 대중의 지식 함양과 교육·여가를 위해 꾸며진 모든 상설 컬렉션이 박물관으로 간주된다. 또한, '프랑스 박물관'이라는 명칭은 국가·공공단체 또는 민간에 의해 운영되는 비영리적 기관에만 부여된다. 앞서 말한 법의 제2조에 의거하여 해당 기관은 기본적으로 소장품을 보존하고 복원·관리하며, 연구하고, 그 가치를 높일 의무를 갖는다. 또한, 박물관은 더 많은 대중에게 소장품을 공개하도록 노력해야 하며, 모든 이가 공평하게 문화적 혜택을 누릴 수 있도록 교육 및 안내 활동에 힘써야 한다. 끝으로, 박물관은

9 2005년 기준.

지식의 향상과 연구, 문화 보급의 발전에 이바지해야 한다.

박물관 그리고 박물관학

앞서 소개한 전문적 또는 행정적인 절차들과 더불어, 박물관학을 다루는 다수의 저작들 또한 대체로 교육적인 목적으로 박물관이라는 기관을 설명하는 데 많은 공을 들여왔다. 매우 특수한 고유의 인식론적 접근이 돋보이는 이러한 저작들은 박물관의 전반적인 발전 양상을 분석하는 공식적인 입장들에 비해서는 명확하게 핵심을 짚어내지 못하고 있다. 그러나 적어도 박물관학의 이론적 측면에서만은 상당한 반향을 일으켰는데, 특히 조르주-앙리 리비에르가 기틀을 마련한 몇몇 원칙들이 그렇다.

1990년대까지 아직도 박물관과 박물관학에 대한 마땅한 정의가 내려져 있지 않다는 사실을 지적하는 움직임이 일어났는데, 이는 한 세대 전 학자들이 이에 대해 가졌던 확신과는 완전히 반대되는 것이었다. 유럽의 '정통파' 박물관학자들 가운데 토미슬라프 솔라Tomislav Šola(1948~)는 1997년 다음과 같이 박물관을 규정했다.

"박물관은 비영리 기관으로 자연 및 문화유산에 속하는 소장품들을 수집·연구·보존·전시할 의무를 가지며, 그 목적은 지식의 양적·질적 수준을 향상시키는 데 있다. 박물관은 관람객의 흥미를 자극하고, 관람을 편안하게 해야 한다. 또한 과학적인 근거와 시대 상황에 맞는 언어를 사용하여 과거에 대한 이해를 도와야 한다. 궁극적으로, 박물관은 관람객과의 상호 관계에서 현재와 미래에 필요한 지혜를 과거의 경험에서 찾기를 도모해야 한다."

PLUS DE LECTURE

1. 박물관에 관한 환상의 근원, 알렉산드리아 박물관

도서관이면서 하나의 컬렉션이고 또한 학문적 중심지이기도 한 '알렉산드리아Alexandria 박물관'은 일반적인 명칭이 되어, 고전고대[1] 시대부터 이어져 온 박물관에 대한 환상이 현재의 박물관에 어떤 영향을 끼쳤는지를 특히 잘 보여주고 있다. 알렉산드리아 박물관은 기록보관소의 원형原型으로서 그 국제적인 면모 덕분에 18세기에는 더욱 유명해졌다. 알렉산드리아의 20세기 마지막 사자使者로 일컬어지는 로렌스 더럴Lawrence Durrell(영국의 소설가·여행가, 1912~1990)[2]에게는 아직도 그 향수의 패러다임이 유효하여 그는 알렉산드리아를 '기억의 수도'라고 칭하기도 했다.

오늘날의 '비블리오테카 알렉산드리나'Bibliotheca Alexandrina[3] 설립 계획은 1990년대에 착수되었는데, 앞서 말한 '전설'을 재현하는 데 그 목적이 있었다. 비블리오테카 알렉산드리나 설립 계획은 유네스코UNESCO의 개입으로 국제적인 규모를 자랑하는 한편, 이집트 정부 차원에서도 도시 개발 사업의 일환으로서 새로운 도전 의지와 국가적 자부심이 얽혀서 한층 복합적인 성격을 띠게 되었다. 알

1 서양의 고전 문화를 꽃피운 고대 그리스·로마 시대를 일컫는 말.
2 1942년부터 몇 년간 알렉산드리아에 체류했는데, 이때의 경험을 토대로 제2차 세계대전 당시 알렉산드리아를 배경으로 한 4부작 소설 『알렉산드리아 4중주』(Alexandria Quartet)(1957, 1958, 1960)를 썼다.
3 '알렉산드리아 도서관'의 라틴어 명칭.

렉산드리아 도서관(이자 박물관)은 6개의 분야별 전문 도서관과 3개의 박물관(고고학 박물관, 필사본 박물관, 과학사 박물관), 플라네타리움planetarium[4]을 비롯하여 수많은 쌍방향 교육 시설 및 장치로 이루어져 있는데, 이 모든 것이 눈에 띄게 화려한 건축물 안에 자리하고 있다. 외교적 목적뿐만 아니라 행정적 과제들과도 깊이 연루되어 있는 비블리오테카 알렉산드리나 설립 계획은 특정한 문화적 기억들을 되살리려는 현대의 움직임에 동참하고 있음이 분명해 보인다. 여기서 그 목적은 기억 속의 알렉산드리아 문명을 다시 깨워내는 데 있다. '알렉산드리아 박물관'은 결국 과거로 회귀하려는 모든 시도, 즉 알렉산드리아의 수많은 과거 유산들이 되살아나는 양상들이 이집트를 다시 그려내기 위한 수단임을 보여주고 있다[Butler, 2007].

2. 진열장의 마술사, 조르주-앙리 리비에르

파리 몽마르트르에 위치한 카바레 '샤 누아'Chat noir에서 그림자 연극théâtre d'ombres[5]을 최초로 만든 앙리 리비에르의 조카로 1897년에 태어난 조르주-앙리 리비에르(1897~1985)는 박물관 행정학교인 에콜 뒤 루브르École du Louvre에서 수학하고 초현실주의에 눈을 뜨기 전까지는 음악가로 활동했다. 그는 1928년 장식미술박물

4 반구형의 천장에 별자리나 행성 등을 투영하여 보는 장치.
5 고대 중국에서 유래한 연극 기법으로, 화면(막)과 조명 사이에 종이 등으로 만든 형상을 놓고 막에 비친 그 그림자를 가지고 연기하는 극을 말한다. 프랑스에는 18세기 말 도미니크 세라팽(Dominique Séraphin)에 의해 왕실의 오락거리로 도입되었다가 19세기 말에서 20세기 초엽까지 앙리 리비에르(Henri Rivière)가 샤 누아에서 다시금 선보여 대중적인 인기를 끌었다.

관Musée des Arts décoratifs에서 본 콜럼버스 이전의 중남미 미술에 관한 전시를 계기로 박물관 세계에 처음 발을 들이게 된다. 때마침 같은 해 트로카데로 민속학박물관[6]의 관장으로 임명된 폴 리베Paul Rivet(1876~1958)가 그를 등용했는데, 여기에는 두 사람의 생각이 서로 같았던 것이 계기가 되었다. 조르주-앙리 리비에르는 폴 리베 를 도와 트로키데로 민속학박물관의 재조직 사업에서 역량을 발휘 했다.

샤요 광장에 이스터 섬의 거석상 중 하나를 설치하는 등 눈에 띄 는 다양한 시도에 힘입어서 트로카데로 민속학박물관의 특별 전 시들은 원시적 유물들뿐만 아니라 조세핀 베이커Joséphine Baker (1906~1975)[7]와 같은 인물을 직접 전시하고, 대중적이고 세속적 인 취향을 드러내는 예술작품이나 유물들을 열정적으로 수집하 여 전시하고 연구했다. 그리고 다카르-지부티Dakar-Djibouti와 사 하라-수단Sahara-Sudan 원정으로 인한 아프리카 유물들의 프랑스 로의 대량 유입과, 민속학자의 연구 자료들이 오늘날의 창작 활동 과 철학적 사유를 더욱 풍부하게 할 수 있다는 조르주-앙리 리비에 르의 확신은 1929년 학술지 『도퀴망』Documents이 창간되는 데 밑 거름이 되었다. 대표적으로 카를 아인슈타인Carl Einstein(독일의 작 가·미술사가, 1885~1940), 조르주 바타유Georges Bataille(프랑스 의 사상가·작가, 1897~1962), 미셸 레리스Michel Leiris(프랑스의 소

6 트로카데로 민속학박물관(Musée d'ethnographie du Trocadéro)은 1937년 인류학박물관(Musée de l'Homme)으로 이름이 바뀌었다.
7 미국 태생의 아메리카 인디언과 흑인 혼혈로 프랑스에서 활동했던 유명한 무 용수이자 가수. 조르주-앙리 리비에르는 이벤트성으로 조세핀 베이커를 직접 트로카데로 민속학박물관 진열장에 세우기도 했다.

설가, 1901~1990), 마르셀 그리올Marcel Griaule(프랑스의 인류학자, 1898~1956) 등의 연구가 『도퀴망』의 지면을 통해 소개되었다.

그 후 조르주-앙리 리비에르는 1937년 5월 1일에 설립된 민속예술 전통박물관Musée des Arts et Traditions Populaires: ATP을 지휘하게 되면서 1972년 불로뉴 숲[8]가에 새 박물관 건물이 지어질 때까지 박물관학자로서 그리고 다양한 공동 연구의 기획자로서 정식으로 그 업무를 수행했다. 당시 그가 창조해낸 아방가르드avant-garde[9]적이고 원칙주의적이면서도 우아한 박물관 디스플레이는 한 세대를 걸쳐 각 지역의 박물관에서 널리 기준으로 통했다. 이러한 박물관 디스플레이는 사실 국립학술연구소CNRS 소속의 프랑스민속학연구소가 주도하는 연구 활동에서 나온 엄격한 학술성에 호응하는 것이었다. 은퇴 후, 조르주-앙리 리비에르는 이제까지 없었던 '에코뮤지엄'Ecomuseum의 개념을 구상했는데, 이런 그의 행보는 어떤 이에게는 그가 지금까지 몸담았던 박물관과 완전히 결별하는 것처럼 비

8 프랑스 파리 서쪽 교외에 있는 대공원. 파리 시민의 휴식처로 경마장, 장미원, 연못 따위가 있다.
9 원래 프랑스어로 '선발대'를 가리키는 군대 용어이다. 그러나 19세기에서 20세기 초 유럽 문화 예술 분야에서 시대를 앞서 나가는 작품이나 이론을 일컫는 말로 더욱 널리 쓰였다. 근대와 탈근대의 사이에서 아카데미즘에 반발하고 전통적 조형예술 개념과 미적 기준에 이의를 제기하고자 했던 여러 예술 운동을 아방가르드라 통칭하기도 하는데, 다다이즘·미래주의·표현주의 등 여러 사조들이 여기에 포함된다. 우리말로는 흔히 전위(前衛), 전위예술 등으로 번역된다. 본문에서 언급한 '아방가르드 박물관 디스플레이'란 전시된 유물이나 작품들의 구성과 배치에 있어서 기존의 기준을 탈피하고 새로운 시각적 경험을 중요시하는 혁신적인 전시 방식을 가리킨다. 조르주-앙리 리비에르는 유물들을 단순히 유리 진열장 안에 늘어놓는 것으로 만족하지 않고 유물의 중요성이나 실제 쓰임새 등을 고려해서 이들을 '연출'함으로써 시각적 재미를 주고, 전시에 대한 이해를 도왔다.

첫고, 또 다른 이에게는 과거 '민속연구'folklorisme 형태의 연속으로 보이기도 했다. 조르주-앙리 리비에르는 1985년 세상을 떠날 때까지 전 세계의 박물관에 막대한 영향력을 행사했으며, 특유의 미적 감각뿐만 아니라 이를 뒷받침하는 그만의 견해가 깊이 묻어나는 사회박물관musées de société[10]에 대한 프랑스식 접근을 널리 전파했다.

10 프랑스에서 1990년대 등장한 박물관학 용어로, 에코뮤지엄, 민속학박물관, 역사박물관, 산업박물관, 야외 박물관 등을 통칭한다. 여기 포함되는 박물관들은 모두 '집단적 기억'(mémoire collective)과 관계가 있다는 점만 같을 뿐 설립 연도나 규모, 중요성은 모두 제각각이다.

박물관이 하는 일, 해야 할 일

박물관은 앞으로의 진로에 관한 고민이 한창이다. 그 고민 끝에 이루어지는 많은 변화의 목적은
이 공간과 공간에서 이루어지는 모든 일들이 문화의 발전에 이바지하는 것이다.

박물관을 정의하려면 자연히 그 역할에 대한 고찰 또한 필요하다. 후
에 미국박물관협회의 회장이 된 조셉 비치 노블Joseph Veach Noble은
1970년 4월에 발표한 「박물관 선언」[1]에서 박물관의 다섯 가지 주요
기능, 즉 수집·보존·연구·해석·전시의 기능을 제시했다. 반면에 네
덜란드의 박물관학자인 페터 판 멘쉬Peter van Mensch (1947~)는 수집
·연구·전달이라는 세 가지 기능만을 꼽았다.

박물관과 소장품 보존의 관계

박물관과 보존 행위의 관계는 박물관의 탄생과 그 발전 과정에 결
정적인 영향을 끼쳐왔다. 어떤 박물관들은 오로지 소장품의 분산을
막기 위해서, 즉 공공 차원에서 문화유산을 보존하기 위해서 세워졌

1 조셉 비치 노블, 「박물관 선언」(Museum Manifesto), 『뮤지엄 뉴스』(Museum News), 제
 48권, 제8호(1970년 4월), 16~20쪽.

다. 예를 들면, 잔 가스토네Gian Gastone(1671~1737) 대공 사망 이후 메디치 가문의 소장품들은 전부 국유화되어 1789년부터 일정한 시간대에 일반 방문객을 맞아들이기 시작한 우피치 미술관에서 박물관(미술관) 차원의 근대적 보존 사업의 길을 열었다.

다수의 유럽 내 박물관들은 '공공 컬렉션의 양도 불가'inaliénabilité라는 원칙을 준수하고 있다. 그에 비해 미국에서는 박물관이 소장품의 일부를 매각de-accessionning할 수 있는데, 이에 대한 격렬한 반발을 면치 못하고 있는 실정이다[Weil, 1995]. 이러한 매각 행위에 대해 많은 실무자들은 윤리적인 우려를 표시하고 있으며, 최근에 벌어진 일련의 사건들은 급하게 이루어진 소장품의 매각 행위가 박물관의 가치마저 훼손할 수 있음을 보여주고 있다. 그러나 사실상 소장품의 매각 행위는 박물관의 방향성을 설정하기 위한 효과적인 전략이기도 하다. 박물관은 오래된 소장품을 대거 떠나보내거나 헌 집을 버리고 새로운 컬렉션에 걸맞은 새로운 건물로 이사함으로써 스스로 낡은 이미지를 벗고 새 출발을 도모할 수도 있기 때문이다.

한 박물관의 가치는 그 소장품의 가치에 의해 좌우된다. 그 역사도 박물관이 합법적으로 소유하고 대중에 공개해온 소장품의 유형에 대한 다양한 논쟁에 의해 기록되기 마련이다. 그러나 오늘날 습작품에서 파편까지 모든 종류의 유물들이 현대 박물관화 사업의 대상이 되는 추세와는 반대로, 소장품의 구성에 대한 도덕적 제약은 지난날에 비해 더욱더 까다로워졌다. 한 예로 케브랑리 박물관Musée du Quai Branly이 시장에서 공공연히 거래되고는 있지만 나이지리아에서 공식적으로 반출할 수 없는 유물들을 구입해 전시하여 국제적인 반대 여론에 부딪혔던 일을 들 수 있다. 과거에는 권력에 의해 좌지우지되었

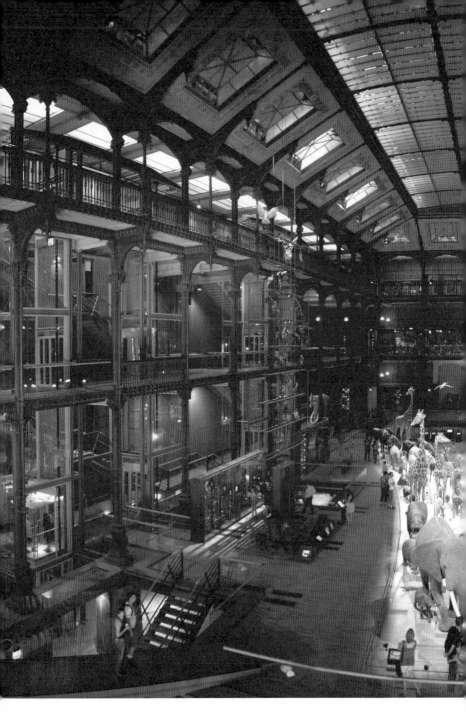

 — 박물관의 영향력은 과거 컬렉션의 질과 희소성, 양적인 '완벽함'에 따라 정해졌던 것과 달리, 그것을
 어떻게 보여주느냐에 따라 평가 받게 되었다. 예전에는 전시의 특징이 이를 기획하는 박물관이 어디인가에

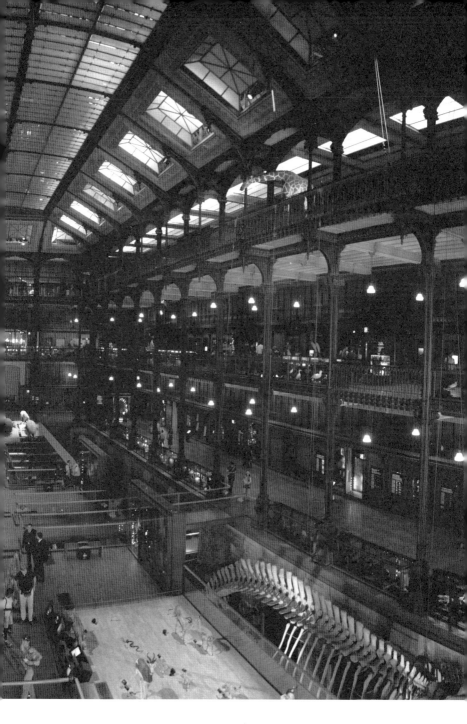

따라 달라졌다면, 최근에는 오히려 어떤 전시를 기획하느냐에 따라 박물관의 특징이 좌우된다. 프랑스 파리에
있는 자연사박물관의 진화의 대회랑 내부. ⓒRoï Boshi, 2011.

던 박물관 내의 지적재산권 문제가 20세기 중반에 접어들면서 매우 복잡한 화두로 자리 잡았다. 이는 국제적 차원에서뿐만 아니라 문화적 정체성의 원칙에 따라 다문화 국가 내에서 유물의 소유권 주장의 근거로 이용된다.

우리는 박물관에서 두 가지의 서로 다른 경험을 동시에 하게 된다. 배경 지식이 있고 없음에 상관없이 작품 앞에서 느끼는 '순수한 미학적 감동'과 기존의 지식과 개인적 경험을 작품에 투영하는 '해석의 과정'이 바로 그것이다[Karp et Lavine, 1991]. 관람객의 감성을 자극하는 매혹적인 작품들, 널리 알려진 명화나 희귀한 사물들은 전자의 경험인 '감동의 박물관'의 필수 조건이다. 이는 달리 말하면 '발견'의 장으로, 다양한 의미들을 이끌어낸다. 이러한 전통은 박물관을 방문하는 사람에게 바깥세상을 대신 보여주던 과거의 '호기심 캐비닛'[2]을 연상시킨다. 반면, 지식의 파장을 가장 중요시하는 박물관은 많은 이들이 공유할 수 있는 상징성을 내포한 작품과 유물들을 전시한다. 이 경우 박물관의 컬렉션은 우리에게 가르침을 주는 어떤 지적인 집합체이자 그 저변을 넓혀 가는 지식의 보고라고 할 수 있다. 1920년대부터 1930년대까지 유행했던 박물관학 이론에 따라 등장한 이러한 '지식의 박물관'의 원천은 알고 보면 19세기의 교육적 박물관의 전통까지

2 '호기심 캐비닛'cabinet des curiosités(영어 cabinet of curiosities)은 풀이하자면 '신기한 것들의 방', 즉 호기심을 자극하는 수집품들을 모아 놓은 대체로 사적인 성격의 작은 방을 가리킨다. 주로 메달, 골동품, 동물의 박제나 곤충 표본, 조개나 화석을 비롯한 온갖 자연사 유물들, 예술작품들을 진열해두기 위한 공간으로 르네상스 시대의 유럽(15~16세기)에서 처음 생겨났다. 유사한 문화가 이탈리아에서는 스투디올로(Studiolo), 독일에서는 분더카머(Wunderkammer)라는 이름으로 발달했다. 잘 알려진 예로, 만토바 후작 프란체스코 곤차가의 부인인 이사벨라 데스테(Isabella d'Este, 1474~1539)의 스투디올로가 있다. 다른 사례들은 『박물관의 탄생』(전진성 저, 살림지식총서, 2004) 23~27쪽에도 소개되어 있다.

거슬러 올라간다. 교육을 주요 목적으로 삼는 그 시대의 전시관에서는 다른 박물관이 가지고 있는 소장품의 복제품마저도 심심치 않게 볼 수 있었다.

박물관의 전통적 역할, 분석과 연구

수집과 전시, 이를 대상으로 한 모든 기록 작업은 궁극적으로 학술 연구의 진척을 위한 활동이라 볼 수 있다. 박물관에서 얻게 되는 지식은 소장품에 관계된 것만큼이나 학예연구팀의 활동과도 연관이 깊으며, 그 지식이 얼마나 가치 있는 것인지는 소장품의 질과 학예연구팀의 능력에 따라 결정된다. 일부 고고학적 유물의 경우처럼 간혹 도록에 담는 것이 불가능한 경우가 있기도 하지만, 소장품 기술記述의 전통에 따르면 박물관에서 이루어지는 모든 학술 활동은 궁극적으로 도록을 만드는 과정으로 이어진다. 유럽에서는 박물관의 개관 시점에 맞추어 도록을 제작하는 것이 관행인데, 이는 도판의 삽입 여부와 제작비에 따라 다양한 모양새를 띤다. 소장품의 도록은 정부 차원이나 해당 기관 자체 주도로 만들어지기도 하지만, 상업적인 목적으로 출판사, 예술품 딜러, 감정인, 인쇄업자에 의해 만들어지기도 한다. 바티칸 박물관Musei Vaticani의 비오-클레멘스 박물관Museo Pio-Clementino은 1782년부터 견본 도록을 제작해왔으며, 정식 도록은 조반니 바티스타 안토니오 비스콘티Giovanni Battista Antonio Visconti(1722~1784)[3]와 엔니오 퀴리노 비스콘티Ennio Quirino Visconti(1751~1818)[4]에 의해 1807년에 완성되었다. 크리스티안 폰 메헬Christian von Mechel(1737~1817)이 만들어낸 뒤셀도르프 갤러리의 도

록은 1778년에 바젤에서 출판되었다.

프랑스의 경우를 살펴보자. 프랑스혁명[5] 중 각 지방마다 박물관이 세워지던 당시 박물관의 도록은 정치적·학문적 필요를 동시에 충족할 수 있도록 고안되었다. 이런 책자들을 만든 가장 큰 목적은 무엇보다도 '애국'적 차원에서 국가의 '재산'을 체계적으로 목록화하는 것이었으나, 지식과 예술에 대한 감각을 널리 퍼뜨리고자 하는 민주화 사업의 일환이기도 했다. 즉 이것만이 반달리즘vandalism[6]에 대항할 수 있는 유일한 방법이라 여겼던 것이다. 유럽에서 19세기 중에 이루어졌던 국가 통합 과정에서도 이와 같은 필요성이 대두했던 일이 있다. 1863년, 이러한 맥락에서 예술품 감정가인 조반니 바티스타 카발카셀레Giovanni Battista Cavalcaselle(1820~1897)는 교육부를 향해 이탈리아와 이탈리아인의 통일된 정체성 확립에 박물관의 도록이 결정적인 역할을 수행했다고 역설했다.

또한, 박물관 도록의 역사는 예술서적(일반적으로 말하는 '화집'), 시디롬CD-ROM을 비롯한 저장 및 복사 매체의 역사와도 맞닿아 있다. 각국의 전통과 각 기관이 처한 특수한 상황들에 따라서 복제 기술의 도입과 관리는 매우 다양한 양상을 띠었다. 20세기 중반, 루브르 박

3 빙켈만이 죽은 후 그 뒤를 이어 바티칸 박물관의 유물 총감을 맡았고, 이후 바티칸 박물관 내 비오-클레멘스 박물관의 초대 큐레이터로 활동했다.

4 조반니 바티스타 안토니오 비스콘티의 아들. 본래 이탈리아 출신으로 카피톨리니 박물관의 학예사를 역임하고 로마공화국(1788~1799) 내각에서 장관으로 임명되는 등 명성이 높았으나 1799년 프랑스의 로마 침공 당시 프랑스로 건너가 나폴레옹 제국에서 미술관 학예사 및 고고학자로 활동했다. 특히 루브르 박물관에서 도록 편찬에 많은 업적을 남겼다.

5 1789년에서 1799년까지 프랑스에서 일어난 시민혁명. 부르봉 왕조를 무너뜨리고 프랑스의 사회·정치·사법·종교적 구조를 크게 바꾸어 놓았다.

6 예술작품이나 유적을 파괴하려는 경향. 455년경 유럽의 민족 대이동 때 반달족이 로마를 점령하여 광포한 약탈과 파괴 행위를 했다는 데서 유래했다.

물관에서는 외부에 요청하여 소장품의 사진 촬영 작업을 진행했는데, 이후 몇몇 사람들의 자발적인 참여로 이루어진 이 자료들의 보관 상태는 대체로 고르지 못하다. 오늘날 박물관에서 이루어지는 학술 사업은 많은 경우 여전히 그 깊이와 추진력의 편차가 있는 학예사들의 소관으로 행해지기도 하고, 각 나라 고유의 전통에 따라 좌우되기도 한다. 특히 자료 입력에 대한 각기 다른 협약과 그 조사 절차에 따르는 일련의 사료 작업 프로젝트들에서는 복원을 비롯한 다양한 분야의 박물관 전문 인력들이 아무리 힘을 모은다 해도 그 성격이 서로 다른 탓에 이들을 하나로 통합하기란 결코 쉬운 일이 아니다.

엄청난 수의 전시회 도록이 출판됨에 따라 학예사들의 영향력이 자국 예술의 역사에 대해 하나의 헤게모니로서 작용하는 한편, 프랑스국립과학연구소와의 관계를 과시하는 데는 조르주-앙리 리비에르의 업적을 그저 의례적으로 언급하는 것만으로도 충분하다고 판단해 온 프랑스의 박물관들에서는 연구 활동의 본질이 오히려 올바르게 정립되지 못한 경우가 많았다. 최근 '박물관-기업'(기업형 박물관)의 이미지는 특히 내부 행정의 구조를 살펴볼 때 박물관이라는 기관을 가장 잘 설명할 수 있는 개념으로 자리 잡았는데, 이는 과거 다양한 박물관들의 협력으로 활동해왔던 연구팀들이 해체되어가는 추세에 비추어 시사하는 바가 크다. 오늘날 다소 증가하는 듯한 박물관 내의 연구 활동에 대한 관심이 과연 본래의 절실함을 지켜나갈 수 있을지, 또는 주요 인물들의 은퇴와 함께 돌이킬 수 없는 '근대화'의 절차를 밟게 될지는 오직 시간만이 말해줄 수 있을 것이다. 프랑스 박물관의 미래는 이러한 측면에서 국립미술사연구소Institut National de l'Histoire de l'Art: INHA, 케브랑리 박물관 또는 유럽지중해문명박물관Musée des

Civilisations de l'Europe et de la Méditerranée: MUCEM 내에 신설된 연구팀들의 어깨에 달려 있다고 할 수 있다. 박물관 내 연구팀들과 대학과의 관계, 그리고 국내외의 교류가 이러한 연구의 성과를 결정짓는 중요한 변수가 될 것이다. 이와 같은 사업이 성공하기 위해서는 전문 학예사를 위한 직업교육뿐만 아니라 대학에서의 연구 활동, 나아가 관련 기관들의 일상적인 업무 방식에서도 가히 혁명적인 변화가 요구된다.

'보관하는 박물관'에서 '보여주는 박물관'으로

19세기 말에 이르자, 박물관은 과거의 거장들을 돌아보고 기리기 위한 특별 프로그램을 기획하는 데 앞장서기 시작했다. 이러한 '한시적限時的 박물관들' musées éphèmères[7]은 옛 작품들을 눈으로 직접 보면서 비교·종합할 기회를 주고, 일반적인 상식이나 편견을 재고할 수 있게 하여 참신한 연구의 장을 열어준다는 데 그 의미가 있었다. 방문객은 전문가들의 의견을 접하고 나눌 기회를 얻을 수 있었다. 박물관의 학예사와 전시기획자도 마찬가지로, 이러한 한시적인 전시들을 통해서 소장품에 대한 감정가들의 평가를 듣는 것을 매우 중요한 일로 여겼다. 전통적으로 프랑스에서는 미술품 전시의 초점이 대체로 예술가 한 사람에 맞춰져 있었다면, 최근에는 테마 전시가 놀랍게 발전하고 있어 귀추가 주목된다.

제1차 세계대전과 제2차 세계대전이 벌어지는 동안, 유럽의 박물

[7] 저자는 영국의 미술사학자 프랜시스 해스켈(Francis Haskell)이 2000년에 쓴 『한시적 박물관』(The Ephemeral Museum)을 인용했다.

관과 얼마 안 있어 미국의 과학박물관에서는 쌍방향 장치들을 도입하여 작품의 이해를 돕는 특수한 디스플레이를 설치하는 등의 노력이 각광을 받았다. 시카고의 과학산업박물관은 1933년 모조 탄광을 박물관 내에 설치했는데, 이는 지금까지도 매우 성공적인 사례로 평가받고 있다. 전통적 디오라마diorama[8] 모델은 1940년대에 이미 그 정점을 찍었으나, 1970년대에 들어서면서 또다시 상당한 변화를 겪게 되었다. 특히 캐나다 빅토리아에 위치한 왕립 브리티시컬럼비아박물관Royal British Columbia Museum은 디오라마의 비율을 바꾸고 관람객을 향해 크게 열어젖혀서 보는 이로 하여금 그 공간 안에 들어가 완전히 몰입할 수 있도록 했다. 또한, 박물관에서도 마치 놀이공원에서처럼 기차를 타고서 내부를 관람하며 전쟁이나 지진 당시의 상황을 체험하도록 하는 방식으로 극적인 요소를 적극적으로 활용하고 있다. 이 밖에 교육적이면서도 감동을 주는 박물관의 유형으로, 파리 국립자연사박물관Muséum National d'Histoire Naturelle의 '진화의 회랑'Grande Galerie de l'évolution을 꼽을 수 있다.

이처럼 '보관하는 박물관'에서 '보여주는 박물관'으로 변화함에 따라, 박물관의 영향력은 과거 컬렉션의 질과 희소성, 양적인 '완벽함'에 따라 정해졌던 것과 달리, 한시적 특별 기획에서 드러나는 박물관 고유의 관점이나 그 독창성을 통해서 평가받게 되었다. 예전에는 전시를 기획하는 박물관이 어디인가에 따라 전시의 특징이 달

[8] 실사모형, 입체모형 등 박물관에서 교육적 목적으로 사용하는 투시화 및 모형. 한국민속촌 등에서 볼 수 있는 과거 특정 시대의 일상생활의 장면 장면을 인형이나 모형을 사용하여 재현한 전시관이나 자연사박물관 등에서 볼 수 있는 동식물들의 모형과 주변의 자연환경을 실제처럼 꾸며 놓은 장치들이 디오라마의 예이다.

라졌다면, 최근에는 오히려 어떤 전시를 기획하느냐에 따라 박물관의 특징이 좌우된다고 볼 수 있다. 대중문화 시대에 접어들면서 전시는 '블록버스터'blockbuster라는 영어 신조어와 깊은 관계를 맺게 되었다. 1976년 북미의 6곳의 박물관에서 총 800만 명의 관객을 모았던 《투탕카멘의 보물》전 등이 그 시발점이라 할 수 있다. 최근 미국에서 비슷한 전시를 다시 개최하게 된 것[9]은 이때의 성공에 힘입은 것인데, 1976년 당시 이집트와 북미 박물관들 사이에 체결했던 유물 반출 및 전시 관련 협약들이 도움이 되었다. 이 밖에도 아그드Agde[10] 박물관의 경우를 보면, 작은 도시가 대규모 전시를 유치하는데 얼마나 독보적인 위치를 차지할 수 있는지 확연히 알 수 있다. 이는 이집트학Egyptology[11]에 대한 아그드 박물관의 각별한 애정에서 비롯되었다. 1998년부터 2000년까지 세 차례에 걸쳐 개최된 전시에서 각각 18만 명가량의 관람객이 아그드 박물관을 찾았다. 그러나 이런 커다란 성공에도 불구하고 아그드 박물관은 운영상 위기를 맞아 소장품이 주인을 찾지 못해 국가에 위탁될 상황에 처해 있는데, 막상 오늘날 전시회들은 문화산업의 논리에 휘둘리고 있는 것이 현실이다. 하지만 결국 박물관의 신용, 나아가 사회적 책임은 전시의 내용에 달려 있다고 봐야 한다. 1984년, ICOM의 미국위원회가 발표한 새 세기의 박

9 2008년부터 현재(가장 최근 전시는 2013년에 열림)까지 미국과 캐나다에서 《투탕카멘: 황금의 왕과 위대한 파라오들》이라는 제목으로 투탕카멘의 보물들을 포함한 140여 점의 고대 이집트 유물들을 순회 전시(2008년 애틀랜타, 2009년 인디애나폴리스, 2009~2010년 온타리오, 2010~2011년 덴버, 2011년 미네소타, 2012년 휴스턴, 2013년 시애틀)하고 있다.

10 프랑스 남부 해안에 위치한 인구 2만 5,000명의 소도시.

11 고대 이집트의 언어, 역사, 문화 등을 종합적으로 연구하는 학문.

2006년 주요 박물관의 연간 입장객 수

루브르 박물관	8,314,000명
베르사유 박물관	4,742,000명
오르세 미술관	3,009,000명
과학산업박물관	3,000,000명
과학산업박물관 유료 입장객	2,600,000명
과학산업박물관 '스타워즈'전	725,000명
퐁피두 센터	5,100,000명
퐁피두 센터 '이미지의 움직임'Mouvement des Images전	915,000명
퐁피두 센터 '이브 클랭'Yves Klein전	375,000명
퐁피두 센터 내 국립현대미술관	1,120,000명
군사박물관	1,100,000명
케브랑리 박물관	952,000명
그랑팔레 기획전	890,000명
카르나발레 박물관(파리역사박물관)	797,000명
프티팔레(파리시립미술관)	793,000명
파리시립현대미술관	778,000명
진화의 회랑(국립자연사박물관)	643,000명
국립 로댕 미술관	611,000명
국립 피카소 미술관	501,000명

물관에 대한 보고서[12]는 다음과 같이 적고 있다.

　"이제는 전시의 힘을 인정해야 한다. (중략) 전시가 그토록 강력한

12　*Museums for a New Century: A Report of the Commission on Museums for a New Century*, Washington: American Association of Museums, 1984, p. 144.

매체인 이유는 박물관의 권위가 그 의미를 보증하고 있기 때문이다."

전시의 필요성이 모두를 위한 민주적 권리의 하나로 자리 잡은 시점에서, 박물관의 수장고는 보관 장소가 절실히 필요하다는 점을 십분 이해하더라도 '재산 몰수'confiscation[13]라는 잊히지 않는 아픈 기억을 어쩔 수 없이 떠올리게 한다. 파리에 있는 몇몇 박물관들이 가지고 있는 교외의 수장고들이 대중에게 공개되어 박물관의 대중화와 민주화에 이바지할지도 모른다는 상상은 많은 이들을 설레게 하기도 했다. 이러한 상상은 이윽고 인류학적 사유로 발전하게 되는데, 지난 10년간 발전해온 박물관 방문을 장려하는 광고 캠페인을 보면, 이런 저런 특별한 기회에 어쩌면 수장고에 잠들어 있는 작품들을 공개하진 않을까 기대하는 대중의 희망을 박물관이 영리하게 이용하고 있다는 것을 알 수 있다. 마치 숨바꼭질과도 같은 이러한 박물관학적 특성이 때때로 남용되기도 하는 가운데, 대중에게 공개되지 않는 작품들에 대해서 충분히 문제를 제기할 수 있다고 생각한다.

1960년대에서 1970년대 사이 이루어진 '접근성'에 대한 연구 가운데 몇몇은 현실화되기도 했는데, 1977년 초 보부르Beaubourg[14]에 설치할 목적으로 고안되었던(그러나 실제로 사용되지는 않았던) 일명 시나코테크들Cinacothèques이 그러한 예라고 할 수 있다. 시나코테크들은 전시되지 않은 작품들에 대한 정보를 담은 패널들로, 관람객이 원하는 대로 꺼내어 볼 수 있도록 한 장치였다. '개방형 수장고' 또는 박물

13 1792년 프랑스혁명 이후 프랑스공화국 정부와 1803년 샤프탈 법(Arrêté Chaptal)에 의해 실행된 재산 몰수 정책을 일컫는다. 이로써 교회와 이민자들, 프랑스혁명 당시 혁명군이 차지했던 예술작품들과 문화재들이 대부분 국가의 소유가 되었다.

14 프랑스의 국립현대미술관, 즉 '퐁피두 센터'를 흔히 일컫는 말.

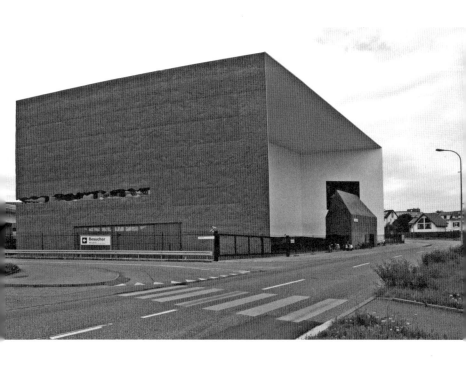

— '개방형 수장고' 또는 박물관과 같은 건물에 있는 이른바 '일체형 수장고'에 대한 열망은 오늘날 소통이라는 이름으로 새삼 재조명받고 있다. 바젤의 샤울라거는 그 이름으로 사용된 신조어가 가리키듯, '보여주기 위한 쌓아두기'를 실천하고 있다. 샤울라거는 특히 소장품 컬렉션 중 다른 시립 박물관에서 공개되지 않은 작품들을 연구자들이 자유롭게 열람할 수 있도록 하고 있다. 바젤에 있는 '수장고형' 미술관 샤울라거 외관. ©Hans Peter Schaefer, 2005.

관과 같은 건물에 있는 이른바 '일체형 수장고'에 대한 열망은 오늘날 소통이라는 이름으로 새삼 재조명받고 있다. 헤르조크&드 뫼롱 Herzog & De Meuron[15]이 설계한 바젤의 샤울라거Schaulager[16]는 그 이름으로 사용된 신조어가 가리키듯, '보여주기 위한 쌓아두기'를 실천하고 있다. 샤울라거는 특히 연구자에게 개방되어 엠마누엘-호프만 재단Emanuel-Hoffmann Foundation(1933년 설립)의 소장품 컬렉션 중 다른 시립 박물관에서 공개되지 않은 작품들을 자유롭게 열람할 수 있도록 하고 있다. 샤울라거의 최근 전시 프로그램을 살펴보면, 흡사 지옥의 어딘가를 떠올리게 하는 인상적인 외관의 이 '수장고'는 그 자체로서 박물관으로 거듭나고 있다는 사실을 알 수 있다.

박물관 변화의 바람직한 방향

미국의 큐레이터curator[17]이자 미술사가인 마이클 컨포티Michael Conforti는 오늘날 박물관의 급속한 변화 양상에서 이에 반하는 네 가지 '안정 추구 요소', 즉 '방해물'이 존재한다고 보았다. 그중 첫 번째 방해 요소는 박물관의 역할이 설립과 동시에 규정되었다는 점에 있다. 관리행정 시스템 또는 재단이나 재정적 후원자들이 요구했든 간에 아니면 설립자들이 직접 작성했든 간에, 이러한 박물관 '헌

15 바젤에 자리잡은 건축설계사무소로, 1978년 설립된 이래 세계적인 명성을 누리고 있다. 주요 작품으로는 테이트 모던과 베이징 올림픽주경기장 등이 있다.
16 2003년 라우렌츠 재단(Laurenz Foundation)에 의해 설립되었다. 설립 당시 계획에 따르면, 샤울라거는 이른바 '열린 예술품 수장고'로 고안되었는데, 미술관과 수장고, 연구 기관의 경계에 있는 독특한 기관이라 볼 수 있다.
17 박물관이나 미술관에서 재정 확보, 유물 관리, 자료 전시, 홍보 활동 따위를 하는 사람.

장'charte은 그 기관이 수행할 역할의 학문적, 나아가 미학적 혹은 내용면에서의 범위를 애초에 한정짓고 있는 것이다. 두 번째 방해 요소는 박물관의 행정 구조나 직업적 구조에서 기인한다. 그 주체가 트러스티trustee[18]이건 공무원이건 간에 도덕적 관념과 조직 실무상의 규정들을 피해갈 수는 없다고 보았다. 세 번째 방해 요소는 바로 상설 컬렉션의 본질 자체에서 비롯된다. 상설 컬렉션은 작품을 사들이거나 기부받은 당시의 의미를 대부분 그대로 간직하고 있어, 이를 소장한 기관이 추후 진로를 바꾸거나 이미지를 쇄신하고자 할 때마다 고려해야 할 매우 중요한 부분이기 때문이다. 그리고 마지막 방해 요소로는 박물관 건물을 꼽을 수 있다. 박물관의 건물은 건축적 특성을 통해서 설립 당시의 목적을 명확히 보여주므로, 그 고유한 배치나 동선을 해치지 않고 증축하거나 변경하기가 여간해서는 쉽지 않다.

오늘날 박물관이 기존의 진로를 바꾸고자 한다면 이러한 요소들을 모두 빠짐없이 고려해야 한다는 사실은 자명하다. 소장품을 그저 재고 처리하듯 몽땅 매각하거나 창고에 보관하는 일, 새로운 건물로 이전하는 등의 변화는 때때로 기존 박물관이 실패작이며 변화를 감당할 능력이 없음을 공공연히 감추기도 한다. 어쨌든 이를 통해 박물관은 본래의 모습을 돌아봄으로써 초기의 목적을 되새기고 지난 활동과 역사를 반추하며, 전시회에서 밀려났거나 자리를 지켰던, 또는 들어오고 나간 소장품들을 다시 한 번 정리할 기회를 가질 수 있다. 이러한 맥락에서 프랑스의 많은 박물관들이 최근 쇄신을 도모했

18 문화재 및 유물, 작품들을 대리 관리하는 사람을 영미권에서 칭하는 말. 주로 봉사자로 이루어진다.

는데, 지금과 같은 현대미술관들을 있게 한 전설적인 큐레이터들—
앨프레드 H. 바, 빌렘 산트베르흐Willem Sendberg, 폰투스 훌텐Pontus
Hulten 등—에게 미술관들이 바친 오마주hommage 또한 이와 같은 형
식을 취하고 있다고 볼 수 있다. 박물관들이 감행하는 일련의 변화들
의 가장 큰 목적은 무엇보다 편협한 소장 위주의 '고고학'에 안주하지
않고 국가의 문화 발전에 끊임없이 이바지하는 것이라 볼 수 있다.

 PLUS DE LECTURE

세계의 박물관을 만든 전시 전문가들

사실 대중에게는 잘 알려지지 않은 박물관 전문가들이 오늘날 박물관의 외형을 결정하는 중요한 역할을 해온 경우가 많다. 따라서 프랑스박물관청Direction des Musées de France: DMF으로부터 박물관 학예사들에게 조언할 임무를 맡은 조명기사, 건축 고문을 비롯하여 수많은 분야의 전문가들이 해낸 역할은 아무리 높이 평가해도 지나치지 않는다. 1970년부터 1980년까지 어느 정도 규모의 차이는 있을지언정 박물관 디스플레이의 한 세대 전체가 이들의 손에서 나왔다고 할 수 있다. 그 밖에 몇몇 인물들이 세계 곳곳에 자신의 경험을 통해 얻은 기술과 방법론적 접근을 전파했는데, 이로써 이들이 몸담았던 박물관들은 서로 분위기가 비슷하거나 혹은 한 뿌리에서 나온 것 같은 느낌을 주었다.

디스플레이 전문가, 피에르 카텔

1968년 전후 조르주-앙리 리비에르에게서 배우고 1970년대 다수의 주목할 만한 전시들을 기획한—민속예술전통박물관에서 마르틴 세갈렌Martine Segalen(1940~)[1]과 공동 기획한 《선통적 프랑스 시골의 남편과 아내》Mari et femme dans la France rurale traditionnelle

1 프랑스의 민속학자이자 사회학자로, 특히 가족과 이에 얽힌 사회 문화적 문제들을 깊이 연구하고 있다.

전 등—디스플레이 전문가muséographe 피에르 카텔Pierre Catel은 이후 박물관을 떠나 박물관 디스플레이 회사를 설립하는데, 이 회사는 곧 전 세계 40여 곳의 박물관과 협력하게 된다. 그의 아이디어는 리우데자네이루(프랑스-브라질의 집)와 오루프레투Ouro Preto(미나스제라이스 역사박물관), 벨루오리존치Belo Horizonte(예술공예박물관)처럼 브라질에서 특히 좋은 반응을 얻었다. 한 지역에 존재하는 거주자들과 공동체들에 대한 문제를 아마도 최초로 제기했을 카마르그Camargue[2]의 에코뮤지엄에서부터 브라질의 이민역사박물관에 이르기까지, 그의 작업은 끊임없는 영감의 중심에 있는 것으로 보인다.

전시에 필요한 모든 서비스를 제공하는 장-자크 앙드레

캐나다 박물관들의 형성 과정에서 전문가로 활동했던 장-자크 앙드레Jean-Jacques André는 1970년대에 왕립 브리티시컬럼비아 박물관의 전시 책임자였다. 그 시절 그가 만들어낸 디오라마들은 그 섬세함과 화려함으로 인해 널리 알려졌다. 그후 장-자크 앙드레는 1982년 빅토리아 시에 사무실을 열고 전시 제작과 그래픽 및 멀티미디어 디자인, 전시 해설에서부터 프로젝트 진행과 행정 업무, 마케팅에 이르기까지 전시에 필요한 모든 서비스를 제공했다. 캐나다를 중심으로 70곳이 넘는 박물관과 유물·유적안내소에서 그는 매우 사실적으로 재현된 전시 환경을 바탕으로 관람객에게 어떤 역사나 주제를 명확히 드러내는 데 힘썼다. 주로 실제 크기로 제작된 그의 작업 중 1975년 빅토리아에서 열린 《최초의 나라들》Premières

2 프랑스 남부 프로방스알프코트다쥐르 주(州)에 있는 습지대.

Nations 전은 유럽인들과의 접촉 전후 원주민들의 역사를 다루고 있는데, 이는 채집·사냥·낚시 등 다양한 생활상을 중심으로 음향 효과와 함께 연출되어 최대한의 효과를 냈다.

세계 최초로 박물관 디스플레이 회사를 세운 랠프 아펠바움

뉴욕에 살지만, 런던과 베이징, 워싱턴에도 사무실을 두고 있는 랠프 아펠바움Ralph Appelbaum(1942~)은 1978년에 설립되어 '해석' 박물관 디스플레이 분야에서 세계 최초임을 자처하는 회사, 즉 랠프 아펠바움 어소시에이츠Ralph Appelbaum Associates의 사장으로 있다. 그의 회사는 특히 대표적인 박물관들에 전체 혹은 부분적으로 관여했는데, 워싱턴의 홀로코스트 박물관 엘리스 아일랜드Ellis Island 분관, 뉴욕 자연사박물관의 화석관, 타이완의 선사시대박물관이 그러한 예다. 이런 박물관들 중에서도 가수이자 장관인 지우베르투 지우Gilberto Gil의 주도로 2006년에 설립된 상파울루의 포르투갈어박물관은 매우 독특하다. 포르투갈어박물관은 일종의 가상박물관으로 한 언어의 모든 면면을 다루기 위해 예술적·기술적 수단들과 쌍방향성interactivity이 결합한 공간인 동시에 때때로 공공 포럼의 장소로서 기능하기도 한다.

쌍방향 대화형 전시 디자이너, 에드윈 아서 슐로스버그

ESI 디자인ESI Design의 설립자이자 경영자인 에드윈 아서 슐로스버그Edwin Arthur Schlossberg(1945~)는 국제적인 야심을 가진 전시 디자이너로서 뉴욕에 근거지를 두고, 특히 쌍방향 대화형 전시 개발을 전문으로 하고 있다. 1977년 브루클린 어린이 박물관Brooklyn Children's Museum이 그의 대표작 중 하나다. 엘

리스 아일랜드에 세워진 미국가족이민역사센터American Family Immigration History Center는 특화된 데이터베이스를 바탕으로 관람객이 직접 자신의 조상을 찾아볼 수 있게끔 하는 장치를 개발하여 선보이고 있다. 이러한 경험은 미국인 가족에게는 가장 큰 영광이나 마찬가지다.

만국박람회 프랑스관 디스플레이를 담당한 이브 드브렌

이브 드브렌Yves Devraine(1939~2008)[3]은 다수의 만국박람회 exposition uni-verselle[4]에서 프랑스관의 디스플레이를 담당했는데, 몽생미셸Mont-Saint-Michel 수도원과 카르낙Carnac[5] 고석군의 유적안내소의 '아케오스코프'Archéoscope[6]를 발명한 것으로 유명하다. 캉 평화기념관Mémorial de Caen의 연출가로서 그는 공간을 그려내고 시청각 자료를 선택하는데 그치지 않고 전시의 메시지 전체를 스스로 만들어냈다. 전쟁으로 희생된 마을, 오라두르-쉬르-글란 Oradour-sur-Glane에 1999년 5월 12일 세워진 기념관[7]의 콘셉트

3　프랑스의 예술가이자 디자이너로, 대규모 전시나 박물관의 기획자 및 연출가로 유명하다. 주로 전쟁과 국제분쟁, 평화와 관련된 주제에 관심을 쏟았다. 본문에 소개한 작업들 외에도 에어프랑스 사(社)의 로고를 디자인하기도 했다.
4　우리나라에서 흔히 말하는 엑스포(Expo).
5　프랑스 서북부, 모르비앙(Morbihan) 주 서남부, 로리앙(Lorient) 동남쪽에 있는 마을. 카르낙에는 신석기시대 사람이 남긴 거석(巨石) 기념물이 있다.
6　이브 드브렌이 발명한 유적안내소의 한 형태. 내부 공간 자체의 분위기와 레이저, 홀로그램(hologram), 비디오 등의 다양한 멀티미디어 자료들을 활용해 유적지의 역사와 의미를 설명한다.
7　오라두르-쉬르-글란 마을은 제2차 세계대전 당시 독일군의 공격에 의해 여자와 아이를 비롯하여 642명의 주민을 잃었다. 이 기념관의 정식 명칭은 '오라두르-쉬르-글란 기념관'(Centre de la Mémoire d'Oradour-sur-Glane)으로, 전쟁의 기억과 평화의 메시지를 남기고 전하는 데 목적이 있다. 기획은 이브

역시 그에게서 나왔는데, 지붕을 장식하는 뾰족한 강철 구조물들은
'세상 모든 학살이 남긴 지워지지 않는 상처'를 상징한다.

드브렌이, 건축은 장-루이 마르티(Jean-Louis Marty)와 안토니오 카릴레로
(Antonio Carrilero)가 담당했다.

전통적
박물관과

새로운
박물관,

그
공간과 시간의
변화

박물관학의 원형은 '근대' 이탈리아(Impey et McGregor, 1985)와 북유럽에서 키쉬베르그 Quiccheberg, 마조르 Major, 발렌티니 Valentini, 네켈리우스 Neickelius와 같은 인물들에 의해 수집된(Schulz, 1990) 컬렉션의 최초 모습에서 찾을 수 있다. 그러나 21세기에 들어서면서 기하급수적으로 늘어난 박물관들이 갖는 다양성은 그 범주를 더 이상 세분할 수 없을 정도로 복잡해졌다. 1969년 미국박물관협회에서 발행한 「벨몬트 보고서」Belmont Report에 의하면, 박물관의 종류는 무려 84가지에 이른다. 이와 같은 박물관의 불가피한 분화는 두 가지의 흐름에서 유래하는데, 하나는 소장품의 내용이나 목적성에 있어서 완전히 새로운 박물관들의 탄생, 또 하나는 역사에 대한 관심이 증폭됨에 따른 전통적 박물관들의 증가가 그것이다. 마찬가지로 과거와는 달리 기나긴 검증의 시간을 거치지 않고도 명성을 얻은 위대한 예술가나 영웅이 늘어나면서 한 가지 주제나 인물만을 다루는 박물관들 musées monographiques의 숫자 역시 점차 증가하는 추세인 한편, 종합적인 주제를 다루는 박물관들 musées universels 또한 본연의 야심을 포기하는 일 없이 완벽을 추구하고 있다.

코레르 박물관은 유럽의 많은 박물관들이 공통으로 겪었을 변혁의 사례를 보여주는 흥미로운 곳이다. 19세기 한 귀족의 기증으로 출발한 이 박물관은 유럽 박물관의 변화 과정을 압축적으로 보여주고 있다. 이 박물관에 대하여는 이 장의 끝 부분에 상세한 설명이 되어 있다. 베네치아 코레르 박물관 내부. ⓒTony Hisgett, 2012.

역사박물관, '조국' 탄생의 증언자에서
보편적 가치의 전달자로

각 민족의 특정한 '기억'들로 가득했던 박물관은
이제 인류 전체의 보편적 가치의 판단을 따르고 추구하는 쪽으로 변화하고 있다.

역사박물관들은 특정한 신념, 국가, 혹은 공동체를 수호하고 대변하기 위하여 모두 정체성 담론에 참여하고 있다. 역사박물관이란 모델이 19세기 유럽에서 이룩한 놀라운 성장은 애국이라는 '열병'이 그 절정에 이르렀던 순간과 맞물리고, 20세기 말에 겪은 상대적인 침체기는 이러한 현상의 쇠퇴와 관련이 있다. 미국에서는 다양한 뿌리를 가진 민족들이 최초의 정착지로부터 새 보금자리를 찾아 이동했는데, 1950년대 이래로 이 같은 각 민족의 특정한 '기억'들로 가득한 박물관과 유적지들이 그들의 행로를 따라 세워지게 되었다. 반면에 정도의 차이는 있으나 역사박물관학의 어떤 흐름은 특정한 민족적 정체성과 관련된다기보다는 보편적 가치 판단을 따르지 않을 수 없게 되었는데, 이것은 바로 북유럽에서 유래된 평화기념관 모델의 영향이라고 할 수 있다. 예를 들면, 그 영향으로 1988년 프랑스 캉에 세워진 평화기념관은 현재에 대한 '평화주의적' 해석이 옳은지 혹은 그른지에 대한 격렬한 논쟁을 낳았다.

박물관과 학문의 결합, 자국사박물관

박물관은 19세기 초 옛 '고고학자'가 '역사가'로 거듭나던 때에 비로소 학문과 만나게 되었다. 최초의 '역사가'들은 개인적인 호기심으로 쓴 내밀한 글들과, '역사'라는 틀 안에서 끊임없이 반복되어온 거창한 옛이야기들을 서로 완전히 다른 것으로 보던 전통적 이분법에 종지부를 찍었다. 박물관과 학문의 결합은 1830년에 자국사 연구를 중심으로 완성되었고, 방문자들은 점차 이에 친숙해졌다.

최초의 '자국사박물관'musée d'histoire nationale은 역사가 쥘 미슐레Jules Michelet(1798~1874)가 어린 시절 처음으로 역사의 '맛'을 보았던 장소인 프랑스유물박물관Musée des Monuments français으로, 1795년에서 1815년에 이르는 한 시대를 대표하는 상징적인 기관이었다. 프랑스유물박물관의 관리자 알렉상드르 르누아르Alexandre Lenoir(1761~1839)는 교육을 목적으로 설계된 동선을 따라 프랑스의 시초에서부터 당대에 이르는 역사를 재현하고자 했다. 이 동선의 끝에는 황제의 주문으로 제작된 건축물들의 석고 복제본이나 이집트 원정의 전리품들을 전시했던 19세기관이 있었다.

이전과 이후, 저곳과 이곳의 연결고리

또 다른 유형의 역사박물관들은 시대의 간극을 보여준다는 특징을 가지고 있다. 여기에서는 지역적 색채가 묻어나는 디스플레이 속에서 과거가 마치 직접 이야기를 해오는 듯하다. 클뤼니 저택Hôtel de Cluny을 보금자리 삼아 예술품 수집가 알렉상드르 뒤 솜므라르Alexandre du

— 프랑스유물박물관은 최초의 '자국사박물관'으로, 1795년에서 1815년에 이르는 시대를 대표하는 상징적인 기관이었다. 프랑스유물박물관의 관리자 알렉상드르 르누아르는 교육을 목적으로 설계된 동선을 따라 프랑스의 시초에서부터 당대에 이르는 역사를 재현하고자 했다. 프랑스유물박물관의 '개요관'. 장-뤼방 보젤(Jean-Lubin Vauzelle, 1776년-1837년 경) 작, 1795년, 캔버스에 유화. 카르나발레 박물관 소장

Sommerard(1779~1842)가 직접 착안하여 설립한 클뤼니 박물관은 이러한 미학을 고스란히 담고 있는데, 그중에서도 프랑수아 1세의 방은 특히 주목할 만하다. 알렉상드르 뒤 솜므라르가 여기서 사용한 모사에 가까운 재현을 골자로 하는 연출 방법은 이후 영국과 독일, 북미의 박물관에서 '피리어드룸'period-room[1]이라는 이름으로 큰 인기를 얻게 된다. 한편, 클뤼니 박물관은 로마 시대의 공중목욕탕 유적과 면하고 있어서 유적지 박물관musée de site의 일종이라고도 할 수 있는데, 국가에 의해 매입된 이후 역사유적청Monuments historiques(현재의 국가유적관리청Centre des monuments nationaux)의 관리 하에 놓이게 되었다.

빅토르 M. 위고Victor M. Hugo(프랑스의 시인·소설가·극작가, 1802~1885)는 루이 필립Louis-Philippe이 구상하고 1837년 6월에 문을 연 베르사유 박물관을 일컬어 프랑스의 역사를 묶어낸 '훌륭한 제본'이라고 표현했다. 이처럼 베르사유 박물관은 클로비스[2]에 의해 세워진 이후 오를레앙 가家가 1830년 왕좌에 오르기까지, 프랑스혁명 전과 후로 나뉘는 두 프랑스 사이의 연속성을 보여주는 데 그 목적을 두고 있다. 베르사유 박물관의 대회랑을 꾸미기 위해 당시 예술가들에게 내려진 주문들을 보면, 다비드 당제David d'Angers(프랑스의 조각가·판화가, 1788~1856)가 말했듯, "예술은 민중의 삶을 기록하는 역할을 하며, 인류의 자랑스러운 연대기를 후세에 물려줄 의무

1 한 시대의 생활 양식과 장식 취향 등을 보여주기 위해 그 시대의 특징적이고 서로 연관이 있는 유물들(가구, 장식품, 예술작품, 생활 집기 등)을 가지고 실제의 방처럼 꾸민 전시공간을 말한다.
2 통일된 프랑크왕국의 초대 국왕.

가 있다"는 당대의 믿음에 크게 부합한다. 역사가 오귀스탱 티에리 Augustin Thierry(1795~1856)는 자신의 저서 『프랑스 역사에 대한 고찰』 *Considérations sur l'histoire de France*(1840)에서 이러한 시도는 '조국의 흘러간 기억과 유물들을 국가 기관의 차원에서 연구할 수 있는 환경 을 조성'하는 정책의 일환이라고 정확히 짚어낸 바 있다.

한편, 사라져가는 민족들의 마지막 모습을 담은 이미지들을 비롯 한 이국취향exotisme에 대한 접근 역시 19세기 전시 문화 형성에 일 조한 예술 활동과 상업 활동의 특징이라 할 수 있다[Philippe Hamon]. 조지 캐틀린George Catlin(미국의 화가, 1796~1872)의 《인디언 박물관》은 1845년 루브르 박물관에서 선을 보였는데, 이는 초상肖像과 사물들뿐만 아 니라 살아 있는 사람들까지도 포함하는 전시였다. 제2계몽기Secondes Lumières[3]의 사상가들과 관념론자들Idéologues,[4] 또 훗날 프랑수아 기 조François Guizot(프랑스의 정치가·역사가, 1787~1874)에 의해 실현될 뻔 했던 국립도서관 등의 장소에 '세계 민속학 비교연구 박물관'을 세우 려던 계획들을 제외하면, 이러한 종류의 전시는 파리에서는 최초였 다. 이 《인디언 박물관》은 보들레르Charles Pierre Baudelaire(프랑스의 시 인, 1821~1867), 들라크루아Delacroix(프랑스의 화가, 1798~1863), 테오필 고티에Théophile Gautier(프랑스의 시인·소설가·평론가, 1811~1872), 네르

3 일반적으로 알려진 18세기의 계몽기(Âge de Lumières)를 지나 프랑스혁명 즈음(혹은 나폴 레옹 집권 이후. 정확한 시기에 대해서는 의견이 분분함) 다시금 일어난 계몽주의적 성격의 움직임을 가리키는 말. 낭만주의의 도래와 근대적 개인주의 사상, 구체제의 전복 이후 종교 의 사회적 역할에 얽힌 논란이 얽혀 있다.

4 '이데올로기'라는 개념을 처음으로 설파한 철학자 앙투안 데스튀트 드 트라시(Antoine Destutt de Tracy, 1754~1836)를 필두로 프랑스혁명 전후로부터 19세기 초반까지 활동했 던 프랑스 사상가들을 부르는 명칭으로, 그들은 당시 중앙 집중형 교육 시스템의 도입에 큰 역할을 했다.

발Gérard de Nerval(프랑스의 시인. 1808~1855)이 유행시켰던 낭만주의적 취향 이외에도, 인류학 최초의 근대적 양상들을 연구하기 위해 대서양을 사이에 두고 벌어졌던 일련의 문화 교류의 중요성을 시사하고 있다[Daniel Fabre].

아틀리에 박물관, 미래를 위한 기틀

끝으로, 지금까지 소개한 역사박물관의 형태 중 마지막 유형으로 '아틀리에'atelier[5]를 꼽을 수 있다. '아틀리에 박물관'은 정치적 필요성에 따라 국가의 역사를 그려내거나 과거를 재현해내는 미학에 집중하기보다는 애초부터 과학의 미래를 위해 설계되었다는 점에서 이전의 유형들과 다르다. 1835년, 부셰 드 페르트Boucher de Perthes(프랑스의 선사고고학자. 1788~1868)가 프랑스·갈로로망족Gallo-romains·골족Gaules·켈트족의 고고학적 유물들을 각각 다룰 박물관을 세우자고 주장했던 사실은 위와 같은 맥락에서 읽힌다. 1867년에 개관한 고문서박물관Musée des Archives의 소명은 고문서해독학paléographie 교육의 장으로 기능하는 것이었다. 1862년 생제르맹앙레Saint-Germain-en-Laye[6]에 설립된 국립고고학박물관 역시 같은 기능을 수행하는 선사학자들의 배움터이자 작업실이었다. 이들은 전부 학술적 목적을 띤다. 부셰 드 페르트가 요약한 바와 같이, 여기서는 보존된 유물과 그 자체의 가치보다는 거기서 끌어낼 결론들이 중요하다. 역사에 대해 더

5 화가나 조각가의 작업실.
6 파리 서쪽으로 약 20킬로미터 떨어진 도시. 베르사이유로 왕궁이 이전되기 전까지 프랑스 왕들이 지냈던 성이 있어 유명하다.

욱 진지하게 접근할 수 있게 하는 이 박물관들은 그에게 '미래를 위한 기틀'이었다.

낭만주의의 물결에 힘입어 19세기 초반에는 문명의 다양성을 확인하고 보여주기 위한 움직임이 일었다. 각국의 다양한 전통, 신화, 문화유산이 박물관 소장품의 범주에 들어가게 된 것이 바로 이때부터다. 빙켈만Joachim Winckelmann(1717~1768)[7]이 선양하던 그리스 예술이 박물관을 지배하던 시대는 끝이 났다. 고고학 박물관musées antiquaires은 점차 세분되었는데, 중세와 근대를 아우르는 비교적 최근의 유물들을 다루는 데 치중하거나, 골족·게르만족·켈트족·슬라브족 등 특정 지역 혹은 더 나아가 특정 민족의 유물에만 초점을 맞추기도 했다. 이때를 기해 전통적 컬렉션에도 조금씩 고고학적 관점이 적용되기 시작했다. 대영박물관의 엘긴 마블스Elgin Marbles[8]도 더는 아름다움의 절대적 기준이라 볼 수 없게 되어 버렸다.

옛 수도원에 지어진 뉘른베르크의 게르만 국립박물관Germanisches Nationalmuseum은 독자적인 프로그램을 통해 중유럽과 북유럽의 역사박물관과 문명박물관의 발전에 크게 이바지했다. 1833년부터 계획되었지만 실제로는 1852년 설립된 이 게르만 국립박물관은 다음과 같은 세 가지 목표를 설정하고 있다. 첫째, 독일 문명과 역사의 기원부터 17세기 중반까지의 자료와 기록들을 목록화할 것, 둘째, 그중에서도 특히 가치 있는 유물들을 모아 전시할 박물관을 만들 것, 그리고

7 근대미술사의 아버지라 불리는 독일 출신의 고고학자, 유물 수집가, 미술이론가. 그의 신고전주의 이론은 유럽 전역에서 미술사, 미술비평 분야에서뿐만 아니라 당대 예술 창작에까지 큰 영향을 미쳤다. 그가 쓴 『그리스 미술 모방론』(1755)은 아직도 미술사상 가장 중요한 저작 중 하나로 꼽힌다.
8 그리스 아테네의 파르테논 신전에 있던 대리석 조각. 지금은 대영박물관에 소장되어 있다.

셋째, 자료와 교재를 편찬함으로써 관람객을 비롯하여 더 넓은 대중에게 지식을 전파하는 것.

역사박물관, 경제사·사회사·정신사를 아우르다

20세기 들어 여러 학문이 협력하고 갈등을 겪는 가운데 '사회과학사'라는 이름의 연구 분야가 새롭게 등장하여 당시 연구계의 초점과 지형에 상당한 변화를 가져왔다. 경제사와 사회사, 정신사는 1970년대가 채 지나기 전 새로운 역사박물관의 영역에 포함되었는데, 그러한 예로서 당시 브르타뉴 박물관Musée de Bretagne은 구체제 Ancien Régime[9] 하의 재판 서류들을 전시하여 법과 권력이 사람들의 삶에 어떤 식으로 작용했는지를 인상 깊게 보여주었다.

영국에서는 '밑으로부터의 역사'History from below 또는 People's History가 1960년대부터 1970년대 사이 어느 정도 성공을 거두면서 공공 교육 과정과 연결되는 박물관 내 교육에 대한 관심이 대두하기도 했다. 대부분의 경우 역사적인 장소, 성 또는 귀족의 저택 등에 세워진 박물관들은 그 주방이나 그에 딸린 준비 공간을 관람객들을 위해 열어두는 것이 관례였다. '수집 취향'collectionnisme[10]의 단면을 보여주던 작은 미술관에서 출발해 이제는 파리의 주요 부르주아 저택을 자랑스레 보금자리로 삼은 니심 드 카몽도 박물관Musée Nissim de

9 1789년 프랑스혁명 때 타도의 대상이 된 정치·경제·사회의 구체제. 16세기 초부터 시작된 절대왕정 시대의 체제를 가리키나, 넓은 의미로는 근대사회 성립 이전의 사회나 제도를 가리키기도 한다.
10 프랑스어 콜렉시오니즘(collectionnisme)은 우리말로 옮기면 '수집 취향, 수집 풍조' 등으로 문맥에 따라 다양하게 풀이될 수 있다.

Camondo 역시 이를 따르고 있다.

안타까운 일이지만, 오늘날 세계대전·홀로코스트·분쟁과 화해를 비롯한 근대적 이슈들을 다루는 역사박물관이 늘 학예사와 연구자들의 충분한 상호 협력 하에 설립되는 것만은 아니다. 유물의 더나은 보존과 대중에게 공개하려는 욕심 사이에서, 즉 고고한 목표와 관광 상품 개발이라는 유혹 사이에서 크고 작은 마찰은 항상 있어 왔고, 한동안 침체기를 맞지 않으면 그나마 다행이었다. 1996년 11월, 본Bonn의 독일연방공화국역사박물관Haus der Geschichte der Bundesrepublik Deutschland에서 국제역사박물관연합International Association of Museums of History : IAMH의 주재로 열린 콜로키엄 colloquium[11]에서 바로 이러한 종류의 박물관에 대한 주요 쟁점들이 잘 설명된 바 있다. "박물관은 어떤 역사를 만들어나갈 수 있는가?", "박물관은 교육적 책임을 지는가, 혹은 사회적 책임을 지는가?", "박물관은 소장을 위한 공간인가, 아니면 전시를 위한 공간인가?" 등등.

다양한 계층의 대중과 공동체의 기억들이 충돌하면서 일으키는 강력한 반발과는 별개로, 다수의 경험에 깊이 남았으나 역사로는 기록되지 못한 과거의 사건들을 되살려 기념하자는 요구 역시 존재한다. 고로 박물관은 과거의 흔적들을 보존할 의무와 함께 이들의 존재를 대중에게 상기할 의무 또한 지게 되는 것이다. 과거를 의식하게 한다는 것은, 곧 이를 바탕으로 '이야기'를 구성한다는 것이다. 여기서 박물관은 관람객을 지나치게 압도하여 입을 다물게 해서도 안 되

11 세미나와 비슷하나 권위 있는 전문가를 초빙하여 다른 사람들의 미숙한 의견을 바로잡아 주는 점이 세미나와 다르다. 콜로키엄은 대학이나 학술 단체 등에서 많이 활용하는 토의 방법이다.

고, 반대로 필요 이상으로 감정적인 반응을 유도하는 신파적 연출에 현혹되어서도 안 된다. 또 한 가지 위험은 '사실주의' 역사 구성법에 있는데, 런던의 임페리얼 전쟁 박물관Imperial War Museum의 경우, 제 1차 세계대전의 참호들과 제2차 세계대전의 격전들을 그대로 재현해 논란을 불러일으키기도 했다.

홀로코스트 박물관에서의 애도와 화해

여러 홀로코스트 박물관들은 오로지 미래만을 향했던 역사관이 종말을 맞이하면서 전환을 맞이한 '역사성'의 개념에 대해 다양한 분석을 가능케 했다. 홀로코스트 박물관이 과연 본연의 목적에 부합하고 있는지에 대한 의문은 이러한 분석의 지평을 넘어 '기념비화'monumentalisation와 정신적 외상traumatisme, 박물관화muséalisation의 문제, 살아 있는 기억[12]과 같은 주제들로 이어진다. '참상'을 대중의 눈앞에 전시하고, 이를 설명할지 또는 변호할지에 대한 선택의 문제는 박물관에게는 일종의 도전으로, 오늘날 여전히 민감한 학문적·사회적 쟁점들과 얽혀 있는 홀로코스트 박물관학은 바로 이러한 문제에 의해 좌우되고 있다. 때로는 다니엘 리베스킨트Daniel Libeskind(유대인 건축가, 1946~)가 설계한 베를린의 유대인 박물관처럼 박물관이 기념관 내지는 기억극장Theatro della Memoria[13]의 범주로 편

12 평범한 사람들의 기억에 얽힌 물건들이나 이야기들만을 다루는 박물관들이 있다. 예를 들어, 퀘벡에 있는 '살아 있는 기억 박물관'(Musée de la Mémoire vivante)은 '기억의 지속'을 기치로 삼고 사람들이 기탁한 다양한 삶의 유물들을 주제에 따라 전시하고 있다.

13 '기억극장'이란 르네상스 시대 이탈리아에서 유래된 '기억술'의 하나로, 작은 원형경기장의 형태를 한 무대 위에서 관객이 직접 과거의 특정한 장소나 인물을 재현했다. 전진성 저, 『박

입되는 흥미로운 전이 현상이 일어나기도 한다.

　반면, 에릭 산트너Eric Santner(미국의 게르만 학자, 1955~)가 말한 바와 같이, 과거를 치유하기 위한 박물관학의 노력은 간혹 그저 서술적인 페티시즘fetishism[14]으로 비치기도 한다. 박물관이 역사적인 트라우마를 지나치게 고통스럽도록 자극한다거나 이에 얽힌 정치적 논란을 불러일으킬 경우, 어떤 정체성identité의 유구함이라든가 어떤 역사의 결백함을 연상시키는 이야기를 꾸며냄으로써 그러한 부담을 덜고 세간의 질타를 교묘히 피해 가는 방법도 있다. 상처에 대한 기억이 때때로 억압과 부정不定, 폐쇄성을 초래하듯이, 상처는 그 유물들마저 일그러뜨리고 변형시키며, 완전히 뒤섞어놓기도 한다. 이와 같은 맥락에서 캉 평화기념관의 내부 연출을 보면, 여기서는 전쟁이 남긴 모든 자료를 이용해 그 상처를 그대로 '되살리고' 있는 데 반해, 정작 캉이라는 도시 내에서는 당시의 파괴 흔적을 거의 찾아볼 수 없다는 점은 눈여겨볼 만하다.

　'화해'의 정치적 코드는 대부분 박물관 건축에서 강하게 드러나곤 한다. 조 노에로Joe Noero가 지은 요하네스버그의 인종차별 박물관Apartheid Museum은 '친근하면서도 소름 끼치는 방법으로 과거를 재현하려' 했다. 도심 재개발 계획의 일환으로 몹시 낙후된 지역에 설치된 이 인종차별 박물관은 관람객에게 12개의 '기억상자'를 보여주는데, 이는 관람객을 공포심·모호함 또는 복잡함과 같은 감정에 맞닥뜨리게 하여 인종주의와 불평등·빈곤에 대해 생각해보도록 이끈다.

　물관의 탄생』, 살림문화총서, 2004, 27~31쪽 참조.
[14]　물신 숭배. 어떤 물건에 초자연적인 힘이 깃들어 있다고 믿어 이를 숭배하는 일.

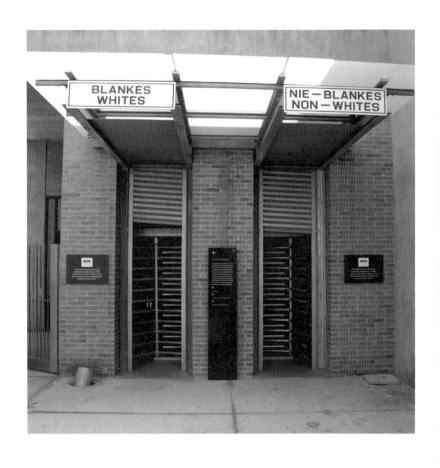

— 요하네스버그의 인종차별 박물관은 '친근하면서도 소름 끼치는 방법으로 과거를 재현하려' 했다. 도심 재개발 계획의 일환으로 몹시 낙후된 지역에 설치된 이 인종차별 박물관은 관람객에게 12개의 '기억상자'를 보여주는데, 이는 관람객을 공포심·모호함 또는 복잡함과 같은 감정에 맞닥뜨리게 하여 인종주의와 불평등·빈곤에 대해 생각해보도록 이끈다. 남아프리카공화국 인종차별박물관의 입구. ⓒAnnette Kurylo, 2010.

인종차별 박물관은 이러한 방식을 통해 관음증과 상호 이해주의라는 함정을 모두 피해갈 수 있었다. 또한, 인종차별 박물관의 홀은 여러 예술가들의 참여로 만들어진 50여 개의 기둥으로 되어 있는데, 이곳은 남아프리카공화국에서 인종차별주의를 몰아내기 위해 목숨을 바친 이들을 기리는 장소다. 단순한 기념을 넘어서 칭송의 목적을 띠는 한편, 감정이입을 촉구하고 피해의식을 드러내는 이곳에서 박물관의 새로운 형태를 볼 수 있다. 실제로 1971년 미국의 박물관학자 덩컨 F. 캐머런Duncan F. Cameron이 신전 또는 포럼 개념의 박물관을 겨냥해 제시했던 대안은 몇몇 박물관에서는 통하지 않았다. 이 박물관들에서 공적·정치적 기능은 종교적 또는 사회 통합적 기능과 불가분의 관계에 있었기 때문이다. 물론 이로 말미암아 또 다른 어려움이 발생하는 것은 당연했다.

전쟁의 갈등을 바라보는 현대 박물관의 태도는, 구舊 유고슬라비아에서 그랬듯이, 현대사의 비극과 박물관학의 혁신적인 일면을 동시에 보여준다. '박물관화'와 '화해'가 하나가 될 때 이는 인류를 향한 감동을 자아낼 뿐만 아니라 역사적 기억 또한 상기시키는데, 이는 묵인된 폭력과 이에 대한 부정을 재현하고 드러내는 데서 오는 어려움을 극복할 때에야 비로소 이루어진다. 고통, 애도, 망각, 기념이라는 개념들은 이처럼 집단 정체성의 표현과 다문화의 중재와 같은 이슈들과 더불어 박물관학의 새롭고도 복잡한 쟁점 중의 하나로 떠오르고 있다.

'고향' 박물관, 독일의 국가 형성에 이바지하다

민속학은 그 대상과 이론뿐만 아니라 그 학문적이고 정치적인 입장을 좌우하는 컬렉션의 관리 방식과 여러 박물관학적 선택 또한 아우른다. 프랑스와 독일을 전통적인 방식으로 비교하면, 그 국가들이 어떻게 형성되었는지, 그리고 어떤 연구 모델을 채택해왔는지에 따라 얼마나 다양한 형태의 민속학박물관이 나타날 수 있는지를 알 수 있다.

19세기 독일이 국가로서 자리 잡는 과정에서 부딪쳤던 가장 큰 난제는 통일 이전의 크고 작은 영방국가領邦國家[15]들을 통합하는 것이었다. 통일 사업의 성공은 보불전쟁普佛戰爭[16]이나 호엔촐레른Hohenzollern 왕가[17]보다도 어쩌면 지역과 국가의 간극을 조정해준 '고향' Heimat[18]의 개념, 그리고 '작은 조국'의 유행과 더 깊은 관계가 있었는지도 모른다[Confino, 1997]. 어떠한 보상 논리에 따르면[Lübbe, 1982], '고향'은 수많은 변형과 변질을 거치며 근대화 운동에 대치되는 무게 중심으로 작용해왔다. '고향' 박물관은 제1, 2차 세계대전 동안 약 2,000곳이나 세워졌는데, 이 놀라운 발전은 '지방 사람들의 국가' 안에서 수많은 '작은 조국'들의 고유한 문화를 꽃피우려는 '유물화주의자' patrimonialisateur[19]들의 과격 사상을 반영하고 있다. 그중 가장 특기

15 13세기에 독일 황제권이 약화되자 봉건 제후들이 세운 지방 국가.

16 프로이센-프랑스 전쟁.

17 프로이센의 왕과 독일제국의 황제들을 배출한 유서 깊은 독일의 명문가.

18 Heimat는 '고향' 또는 '지방'으로 번역할 수 있다.

19 유물화(patrimonialisation), 유물화하다(patrimonialiser) 등의 단어에서 나온 말로, '유물화'란 무형, 유형을 통틀어 어떤 과거의 흔적을 제도적으로 유물 내지는 문화유산으로 규정

할 만한 것은 '라인 지방의 집'Haus der Reinischen Heimat(라인박물관)으로, 라인란트Rheinland와 독일제국의 통일 1,000년을 기념하여 열렸던 전시회를 바탕으로 1925년에 세워졌다.

민속학박물관과 인류학박물관의 미래

1896년부터 1899년까지 프레데리크 미스트랄Frédéric Mistral(프랑스의 작가·사전학자, 1830~1914)은 뮈제옹 아를라탕Museon Arlaten을 설립하는 일에 몰두했다. 뮈제옹 아를라탕은 아를Arles 지방의 프로방스 문화 박물관으로, 지역 민속학박물관으로는 초기의 사례들 중 하나다. 프레데리크 미스트랄은 자신이 세운 박물관을 계기로 비슷한 시도가 늘어나기를 바랐는데, '이것이 역사와 애국심, 땅에 대한 애착, 조상에 대한 경애심을 고취하기 위해 모두에게 줄 수 있는 가장 훌륭한 가르침'이었기 때문이다. 그러나 1914년 당시 지역주의자 장 샤를-브룅Jean Charles-Brun(1870~1946)이 소망했던 '프랑스 전역에 지역 민속학박물관이 세워지는' 그날은 아직도 까마득했다.

한편, 인류학박물관의 미래는 민속학박물관이 처해 있던 문제들로부터는 상당히 자유로웠다. 트로카데로 인류학박물관[20]의 설립자이자 관장이었던 에르네스트-테오도르 아미Ernest-Théodore Hamy(1842~1908)는 1889년에 박물관의 여러 기능들을 '학술적(보존과 연구의 장), 교육적(식민지 개척자·선교사·상인들을 위한 교육의 장), 애국적(국

하는 행위를 말한다.

20 당시에는 트로카데로 민속학박물관으로 불렸다.

가 사업, 특히 식민 사업에 대한 찬양의 장)' 기능 등으로 간추린 바 있다[Dias, 1991].

제1차 세계대전이 프랑스 문명을 독일식 문화Kultur와 충돌하게 하는 결정적인 계기가 되었다면, 한차례 더 세계대전을 치르는 사이 프랑스에서는 사회과학 그 중에서도 특히 '인류학'을 통해 정립된 문화 개념이 나타났다. 이 개념은 프랑스 서민과 농민, 노동자 계층의 문화 안에서 이제까지 없던 반향을 일으켰는데, 이는 당시의 정치적 흐름과도 관계가 있지만, 폴 비달 들 라 블라슈Paul Vidal de la Blache(프랑스의 지리학자, 1845~1918일)로부터 알베르 드망종Albert Demangeon(프랑스의 인문지리학자, 1872~1940)에 이르는 전원주의자들ruralistes[21]에 의해 정리되고 축적된 일련의 지식과도 깊은 관련이 있었다. 이는 차후 또 다른 연구와 다양한 해석의 모델을 제공하기도 했다.

21 '전원주의'란 1916년에 처음 사용된 용어로, 농촌의 문제들을 중심으로 사회를 연구하고자 했던 19세기 초의 학파를 가리킨다.

 PLUS DE LECTURE

박물관이 품고 있는 역사의 풍경들

박물관 변혁의 흥미로운 사례, 코레르 박물관

코레르 박물관Museo Civico Correr은 유럽의 많은 박물관들이 공통으로 겪었을 변혁의 사례를 보여주는 흥미로운 곳이다. 이 박물관의 이름은 베네치아 귀족 가문의 후손인 테오도로 코레르Teodoro Correr(1750~1830)라는 인물에게서 유래했다. 테오도로 코레르는 몇천 점에 이르는 다양한 역사적, 예술적 가치를 가진 온갖 종류의 소장품 컬렉션을 운하에 면한 자신의 저택과 함께 베네치아 시에 기증했고, 1836년 그의 유산들은 박물관이라는 이름 아래 대중을 맞이하기에 이르렀다. 그러나 저택이 금세 비좁아지는 바람에 그의 소장품들은 1880년에 한 작은 성으로 옮겨져 이탈리아 통일 운동의 영광을 간직한 위대한 과거를 떠올리게 하기도 했다. 그리고 1992년에 코레르 박물관은 산마르코 광장에 둥지를 틀고 베네치아 시市 박물관과 문명박물관의 역할을 동시에 수행하게 되었다. 이후 1936년에는 코레르 박물관에서 18세기관이 분리되어 카 레초니코 박물관Museo Ca' Rezzonico으로 독립했고, 연극과 관련된 유물들과 서적들은 1953년에 산폴로San Polo에 위치한 카를로 골도니Carlo Goldoni(1707~1793)[1]의 생가로 옮겨졌으며, 유

1 　베네치아 태생의 극작가로 이탈리아 근대 희극의 아버지로 알려져 있다. 극작가들 간의 의견 대립으로 인해 1762년 프랑스로 망명하여 파리에서 생을 마감했다.

리공예품들은 1932년에 무라노 박물관의 기존 소장품들과 합쳐져서 무라노 유리공예박물관Museo del Vetro[2]의 컬렉션을 구성하게 되었다. 마지막으로, 근현대 작품과 유물들은 카 페사로 미술관Galeria internationale d'art moderne de Ca' Pesaro으로, 직물이나 복식 관련 소장품들은 산 스타에San Stae에 위치한 카 모체니고Ca' Mocenigo 직물복식사연구소로 이전되어 소장되었다. 이처럼 소장품의 상당 부분을 전략적으로 분산시킨 후, 1990년대 코레르 박물관은 베네치아 관광의 중심지로 발돋움하고자 무던히 노력했으나, '시립 박물관'이라는 호칭에 걸맞게 무엇보다 '시'를 위한 박물관으로 거듭나야 한다는 지적에 부딪혔다. 오늘날 모든 면에서 모범적인 시립 박물관의 사례는 17세기 무렵 베네치아의 '분신'이라 불리기도 했던 암스테르담에서 찾아볼 수 있다. 지금 코레르 박물관으로서는 혁신이 필요한 시점이라고 할 수 있다.

반달리즘 사태의 실질적 계승자, 프랑스유물박물관 그리고 알렉상드르 르누아르

처음에는 파리의 성당들에서 온 예술품들의 임시 보관소에 지나지 않던 옛 수도원 프티-오귀스탱Petits-Augustins의 소장품은 1795년 여름 반달리즘에 대항하는 운동이 일어나던 때, 젊은 화가이자 장차

2 베네치아 북쪽에 있는 무라노 섬(Isola di Murano)은 1201년 베네치아의 유리공들이 정부 방침에 의해 전부 옮겨 와 정착하게 된 이후로 오늘날까지 유리공예의 중심지로 명맥을 이어왔다. 여기서 말하는 무라노 박물관의 기존 컬렉션이란 무라노가 1923년 베네치아에 편입되기 전 독립적 자치구역이었을 당시 시가 소유하고 있던 유리공예 컬렉션을 말한다. 무라노가 베네치아에 편입된 후 기존의 무라노 박물관 역시 베네치아공공박물관(Musei civici Venezia)에 속하게 되어 오늘날의 '유리공예박물관'이라는 이름을 갖게 되었다.

그 주인이 될 알렉상드르 르누아르의 수완 덕분에 박물관으로 거듭나게 된다. 더 이상의 손실을 방지하기 위해 파괴된 유적들을 다시 끼워 맞추던 것이, 건축 요소들이나 다양한 능과 묘비, 석고 복제본 등을 전시할 역사박물관 설립의 단초가 된 것이다. '엘리제'Elysée라는 이름이 붙은 프랑스유물박물관의 안뜰은 감수성이 예민한 이들에게 엘로이즈Héloïse와 아벨라르Abélard의 기억[3]을 떠올리게 하는 한편, 몰리에르Molière(프랑스의 극작가·배우, 1622~1673), 라퐁텐La Fontaine(프랑스의 고전주의 시인·우화 작가, 1621~1695), 부알로Boileau(프랑스의 시인·비평가, 1636~1711), 라신Racine(프랑스의 시인·극작가, 1639~1699)을 비롯한 프랑스의 위대한 인물들을 연상시키기도 했다.

프랑스유물박물관의 목표는 '뛰어난 시대에 예술이 우리에게 남긴 작품 각각의 수만큼 연도별, 시대별로 최대한 잘게 나누는' 분류법을 통해 '고트족 시절 예술의 초기 단계, 루이 12세 시대 예술의 발전, 프랑수아 1세 하에서의 완성, 루이 14세의 집권과 그 쇠퇴의 조짐, 그리고 우리 세기(18세기) 말의 예술이 다시 태어나는 그 모든 과정을 한눈에' 보여주는 데 있었다. 야만으로부터 완성 단계에 이르는 예술의 발전 양상은 '계몽된 인간만이 태양을 볼 수 있듯이' 중세 전시실의 어둠으로부터 고전주의의 광명에 이르도록 점차 밝아

3 중세 프랑스의 주요 철학자인 피에르 아벨라르(Pierre Abélard, 1079~1142)와 그의 제자이자 연인이며 마찬가지로 학자였던 엘로이즈 다르정퇴유(Héloïse d'Argenteuil, 1094~1164)를 말한다. 둘 사이에 오갔던 편지와 주변의 반대로 인한 비극적인 이별 등으로 널리 알려졌다. 1800년 알렉상드르 르누아르가 그들의 유해를 직접 만든 고딕 양식의 석관에 넣어 프랑스유물박물관의 안뜰에 안치했다. 이후 1817년에는 파리 페르 라셰즈 묘지(Cimétière de Père-Lachaise)로 옮겨졌다.

지는 조명을 통한 극적인 디스플레이로 눈앞에 펼쳐졌다. 프랑스유물박물관이 주는 철학적 교훈은 '예술에 관여하는 사람들이 하는 일이란 사회에서 일어나는 사건들과 자연에 이미 존재하는 것들이 조금씩 변형된 모습에 대해 고찰하는 것뿐이라는' 사실을 보여주는 것이었다. 따라서 '미술사란 필연적으로 정치사와 관계가 깊을 수밖에' 없었다(Alexandre Lenoir, *Musée des Monuments français*, Paris, 1810).

프랑스유물박물관은 이처럼 이상적인 아름다움beau idéal에 대한 경의, '발전'이라는 개념과 어느 정도 연관된 순환적 역사관, 그리고 고대 이집트 신앙이나 프리메이슨Freemason[4] 사상을 통해 진정한 정신적 뿌리를 찾음으로써 사회를 부흥시킬 수 있다는 은밀한 믿음과도 관련이 있었다. 어떻게 보면 알렉상드르 르누아르의 프랑스유물박물관은 반달리즘 사태의 실질적인 계승자나 다름없는데, 카트르메르 드 캉시Antoine Chrysostome Quatremère de Quincy(미술이론가, 1755~1849)는 자신이 혐오하던 모든 것이 이 프랑스유물박물관에 있다는 이유로, 하지만 무엇보다도 여기서 예술작품의 본래 의미가 부정되었다는 이유로 이를 신랄하게 비판했다. 프랑스유물박물관은 결국 백일천하Cent Jours[5] 이후 산산이 흩어지고 말았지만, 알렉상드르 르누아르가 19세기 초반 박물관학에 끼친 영향은 런던의 존 손 경 박물관Sir John Soane's Museum에서 그의 아들인 알베르 르누아르Albert Lenoir가 다시 바로 세운 클뤼니 중세박물관을

4 세계동포주의, 인도주의, 개인주의, 합리주의, 자유주의 이념을 바탕으로 상호 친선, 사회사업, 박애 사업 따위를 벌이는 세계적인 민간단체. 1717년, 런던에서 결성되었으며 계몽주의 정신을 기조로 하고 있다.

5 1815년 3월부터 7월까지 나폴레옹 보나파르트가 엘바 섬에서 돌아와 재집권, 나폴리전쟁과 워털루전쟁을 치르고 다시 폐위되기까지의 기간을 일컫는다.

거쳐 독일과 덴마크의 고고학박물관들에 이르기까지 더없이 깊다.

이곳을 바라보는 관객의 모호한 시선,
베르사유 궁전과 베르사유 박물관

베르사유 궁전을 박물관으로 탈바꿈한 것은 자유주의 하 19세기 초반, 즉 1833년에서 1847년 사이에 이루어진 가장 큰 사업 중 하나였다. 이러한 변화는 1831년 겨울, 왕의 세비liste civile[6]에 다시금 오르게 된 베르사유 궁전을 어딘가에 사용해야 할 필요성에서 비롯되었다. 1830년, 역사유물관리청Inspection des monuments historiques의 설립과 관련된 내용을 담은 「보고서」Rapport는 실제로 '아직 남아 있는 건축물들을 보존하는 가장 좋은 방법은 여기에 어떠한 용도를 부여하는 것'이라고 단언하고 있다. 프랑수아 기조는 권력을 쥐게 되자 베르사유 궁전에 프랑스, 나아가 전 세계의 풍속과 관습, 도시의 유물들과 전쟁의 잔해들을 받아들일 대규모 민속학 박물관을 설립하고자 하는 의도를 내비쳤다. 관념론자들의 과거 계획들을 떠오르게 하는 이러한 전망은 왕의 또 다른 사업에 의해 가려지고 말았다. 왕의 바람대로라면 베르사유 궁전은 '프랑스에 그 역사의 기억들의 집합을 보여주어야' 했다. '국가의 모든 명예의 유물들이 루이 14세의 위대함 속에서 이곳에 전시되어 프랑스의 고귀함과 왕권의 영광을 복되게 할 것'이었다. 이 계획은 과거에 대한 의식을 환기하고 학자들의 지적 관심을 충족하는 동시에 민심 장악을 꾀한 모범적인 사례 중 하나라고 볼 수 있다. 이는 또한 왕이 소유하

6 국가에서 왕에게 지급한 저택, 부지, 또는 이를 관리하는데 쓸 경비로, 루이 16세 때(1790)부터 존재했다. 왕정복고 시대부터는 왕 개인 소유의 보물이나 예술작품 역시 세비에 포함되었다.

던 초상화 갤러리의 오랜 역사와 궤를 같이했는데, '클로비스의 세
례'[7]처럼 이전에는 등한시되었던 주제들을 받아들임으로써 과거의
전통적 도상圖像을 보완하기도 했다. 부르주아를 제 편으로 만든 왕
은 특히 알렉상드르 르누아르의 프랑스유물박물관을 포함한 프랑스
혁명기의 박물관들 역시 계승하고자 했는데, 이처럼 그는 수많은 유
물들을 전리품으로 가져온 해외 원정과 나라 곳곳의 유물들을 발견
한 계기가 되었던 1789년과 1830년의 혁명을 같은 선상에 놓고자
했다. 이후 원전原典과 제2차 자료를 엄격히 구분하는 역사학적 분
류 기준에 따라 '원작'의 우월성이 강조되면서, 아무래도 걸작의 위
엄에는 미치지 못한다고 평가된 여타 군소 작품들은 평가절하되었
다. 피에르 드 놀락Pierre de Nolhac(1859~1936; 1887년 이후 베르
사유 박물관 관장 역임) 이후로는 베르사유 궁전 내에 박물관 공간을
마련하기 위한 보수 작업이 끊이지 않았다. 그러나 애초의 정치 선
전적 성격으로 인해 베르사유 박물관이 새롭게 문을 연 후에도 동시
대 관객들이 이 박물관을 어떻게 받아들여야 할지에 대한 모호함은
풀리지 않은 채로 있다.

국립민속예술전통박물관, 탄생에서 폐관까지

폴 리베는 조르주-앙리 리비에르와 함께 인간 사회의 물질문화 속
에 존재하는 사물에 대한 환경학적environnementaliste인 관점을 바
탕으로 기존의 트로카데로 민속학박물관을 재검토하여 1937년 인

7 클로비스는 랭스의 주교 생 레미(Saint Rémi)와 자신의 아내 클로틸드의 의
 견을 따라 로마가톨릭교로 개종하여 로마교황과의 관계를 돈독히 하고 왕권
 을 정당화했다. 그의 세례 장면은 이후 유럽 미술에서 사랑받는 주제 중 하나
 였다.

류학박물관으로 다시 태어나게 했다. 이어서 조르주-앙리 리비에르는 프랑스를 '가장 잘 나타낼 수 있는 물건들로 이루어진', 그리고 '최신의 전시 디스플레이 기술을 통해 사물들의 겉모습, 국민들의 사회적 현실과 신앙, 관념적·집단적 전통의 반영 또는 그 은유들 사이의 연관성을 끊임없이 확인시켜줄' 종합 박물관 역시 구상했다. 이 국립민속예술전통박물관Musée National des Arts et Traditions Populaires: MNATP은 전후(1969~1972) 마침내 현실화되어, 자르댕 다클리마타시옹Jardin d'acclimatation[8] 언저리에 '산업사회 이전 프랑스 문화의 대략적인 모습을 보여줄' 포부를 가지고 장 뒤뷔송 Jean Dubuisson(프랑스의 건축가, 1914~2011)이 설계한 건물에 둥지를 틀었다. '진열장의 마술사' 조르주-앙리 리비에르는 나일론 실과 검은 배경을 가지고 전시를 디자인했는데, 이는 인물 모형은 쓰지 않되 공간 안에서 사물이 움직이는 모습만을 가지고 그 용도를 꼼꼼히 재구성하고자 하는 어떤 엄격주의 양식을 반영하고 있었다. 1975년 6월 10일, 문을 연 문화회랑Galerie culturelle에서 특히 중점을 두었던 것은 "전시된 사물들을 어떠한 맥락 속에 배치함으로써 새 숨을 불어넣는 것, 나아가 본래 이 사물들을 포함하던 전체를 재현하여 이들을 그 속에 동화시키는 것이었다. 이처럼 벽난로에는 불이 들어오고, 새는 새덫 안에 있으며, 도구들은 재료를 연마하고 있는 모습을 고스란히 보여주어야 했다."

국립민속예술전통박물관은 고고학적인 숙고에 따라 피리어드룸이나 때로 향수에 젖어 그 고증의 진정성에 다소 차이가 있는 여러 '암시'에 의존하기를 거부하게 되었다. 다수의 박물관에서 의례적으로

8 파리 서쪽에 있는 대공원. 불로뉴 숲 안에 있는 가족 유원지.

통용되었던 바와는 달리, 과거를 재구성하는 작업은 목록화라는 학술적 연구 및 실질적인 '생태 단위'들, 자연적 상태에서의 모습 그대로 한 장소에 속한 모든 사물을 보여주는 여러 단위의 분해와 재조립 과정을 거친 후에야 비로소 완성되었다. 그 예로는 베르크[9]의 배Bateau de Berck[10]와 어느 나무 가공 선반공의 작업실, 케라스Queyras[11]의 대장간, 바스-브르타뉴Basse-Bretagne 지방의 어느 집의 내부 등이 재현되었던 경우를 들 수 있다. 국립민속예술전통박물관의 상설 전시는 클로드 레비-스트로스Claude Lévi-Strauss(프랑스의 인류학자, 1908~2009)의 이론을 앞세워, '과정'들(예를 들면, 밀이 어떻게 빵이 되는지)에 특히 주의를 기울였다. 이를 보여주기 위해 전국 각지에서 온 사물들을 사용했는데, 이로써 프랑스의 농경문화와 수공업 전통에 경의를 표하고자 했다.

컬렉션 전체에 대단히 일관성이 있었고, 또 학교 등의 교육적 목적의 단체 방문이 끊이지 않았음에도 불구하고, 국립민속예술전통박물관은 1980년대 초반 들어 외부적 악조건의 희생양이 되고 만다. 우선, 지리적 위치가 좋지 않았고, 국립민속예술전통박물관이 자리잡은 구식 건물에는 이렇다 할 보수 계획도 없었던 데다, 전통적인 프랑스 민속학이 당시 대중의 취향과 학계의 입맛에서 점점 더 멀어지게 되었던 것이다. '에코뮤지엄'의 유행과 민속학적 유물에 대한 새로운 정책이 도입됨에 따라 국립민속예술전통박물관은 점차 그 정통성을 잃어갔다. 수많은 역경과 피할 수 없는 비관적인 전망, 정

9 프랑스 북부 파드칼레(Pas-de-Calais) 지방 해안에 있는 마을.
10 수심이 얕은 해변에서도 물에 뜰 수 있게 설계된 작은 나무 어선.
11 프랑스 오트잘프(Hautes-Alpes) 지방에 있는 골짜기의 이름. 같은 이름의 도립공원도 있다.

치계의 오랜 침묵의 끝에, 2009년 1월 13일, 당시 프랑스 대통령 니콜라 사르코지Nicolas Sarkozy는 국립민속예술전통박물관 소장품의 일부를 바탕으로 마르세유에 지중해 문명과 예술을 다룰 새 박물관을 설립하겠다고 발표했다. 그러나 기존의 국립민속예술전통박물관의 미래는 불투명한 채로 남아 2005년 결국 폐관하게 되었다. 이때 국립민속예술전통박물관이 겪은 불행과 자크 시라크Jacques Chirac 대통령이 다문화 소통에 대한 야심을 가지고 탄생시킨 '타자'의 박물관인 케브랑리 박물관이 거둔 성공 사이의 간극은 실로 놀라운 것이 아닐 수 없다.

도시박물관,
도시의 기억을 공간에 담는 다양한 시도

지역의 정체성을 드러내는 도시 박물관은 오래된 주택 한 채를 구입해
당시 사람들의 삶을 보여줬던 것부터 다양한 방식의 체험이 가능한 야외 박물관을 거쳐
이제는 주민들이 박물관의 능동적 주체로 나서는 에코뮤지엄으로까지 발전했다.

기억 속 도시를 박물관으로

도시 유물에 대한 동시대의 의식은 그 특성상 19세기 후반이 되
어서야 나타나기 시작했는데, 이는 전통적 유기체의 한 부분이 사라
져가는 것에 대한 아쉬움 때문에 더뎌졌다고 볼 수 있다. 어쨌든 마
치 한가로운 산책자[1]를 떠올리게 하는 이러한 새로운 도시적인 기운
덕분에 도시박물관musée de ville은 지역 정체성과 관련된 도시 계획에
서 중요한 하나의 요소로 자리를 잡았다.

센Seine[2] 주지사 오스망Baron Georges Eugene Haussmann(1809~1891)
은 자신의 책 『회상록』Mémoires에서 오래된 파리vieux Paris가 파괴될

1　산책자, 즉 플라뇌르(flâneur)는 보들레르가 사용한 표현으로, 새로운 문물과 문화의 비판
　　적 수용자로서 현대 도시의 산책자를 일컫는다.
2　과거에 통칭 파리로 불렸던 프랑스의 지역으로, 1968년 파리·오드센·센생드니·발드마른
　　의 4개 주(département)로 분리되었다.

위기에 대해 골동품상들이 느끼는 아쉬움은 비생산적인 감정이라 여기고 반대했다. 그의 계획은 도시에서 가장 가치 있는 부분들만 남기고 그것을 보존하는 데 힘쓰는 것이었다. 오스망이 제안한 대로, 파리 시는 1866년 카르나발레 저택을 사들였다. '가구와 가재도구를 포함한 주택의 내부를 연대별로 전시하고, 시대에 따른 그 차이와 발전 양상을 보여줄' 파리역사박물관을 세우기 위해서였다. 파리역사박물관의 독창성은 파리 역사상 모든 시대의 부르주아와 서민의 삶을 물질적으로 재구성해서 전시한다는 데 있었는데, 무엇보다도 산업예술 박물관의 설립 계획이 한창이었던 당시 수공업자와 직공들의 교육에 이바지한다는 점에서 의미가 있었다. 파리역사박물관은 1881년 5월 1일에야 비로소 문을 열었다. 그 사이 프랑스혁명의 영향으로 도시는 이곳저곳 파괴되어 파리의 풍경과 상상력에 또 다른 흔적들을 남겼다.

제2제국Second Empire[3] 하의 도시 정비 사업에 반해 민속 유물 수집 작업과 전통을 찬양하는 문학작품 및 지역사地域史의 발전에 따라 리옹Lyon 역시 비슷한 변화를 겪었지만, 리옹의 역사박물관은 1921년이 되어서야 문을 열었다.

도시박물관의 험난한 앞날

도시박물관은 도시의 역사와 지리학 또는 사회학에 대한 최근의 분석들을 소개할 수도 있고, 지나간 황금시대의 이미지를 재현할 수

[3] 프랑스에서 제2공화국과 제3공화국 사이, 즉 1852년부터 1870년까지 존재했던 정부 체제로 나폴레옹 보나파르트의 조카인 나폴레옹 3세가 다스렸다.

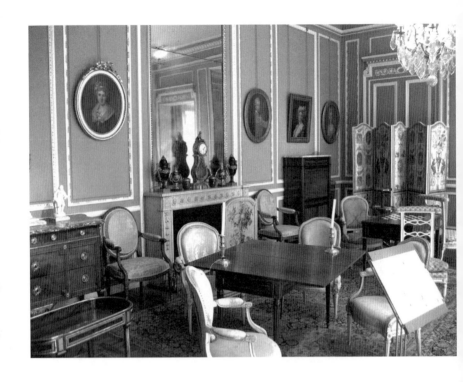

　파리 시는 1866년 '가구와 가재도구를 포함한 주택의 내부를 연대별로 전시하고, 시대에 따른 그 차이와 발전 양상을 보여줄' 파리역사박물관을 세우기 위해 카르나발레 저택을 사들였다. 이 박물관의 독창성은 파리 역사상 모든 시대의 부르주아와 서민의 삶을 물질적으로 재구성해서 전시한다는 데 있었는데, 무엇보다도 산업예술 박물관의 설립 계획이 한창이었던 당시 수공업자와 직공들의 교육에 이바지한다는 점에서 의미가 있었다. 파리역사박물관 카르나발레 박물관 전시관 내부. ©Thesupermat, 2009.

도 있으며, 현재 상황에 대한 대안을 제시할 수도 있다. 마지막 경우, 지역사회 의식을 고양하고 정치적·사회적 자각을 일깨우는 것은 박물관의 임무가 된다. 흔히 이와 같은 역할은, 1970년대 무렵 낙후된 사회적·민족적 공동체에 그들만의 문화를 되찾고 일상(노동, 마약, 위생, 아동 교육 등의 문제)을 스스로 관리할 기회를 제공할 목적으로 북미에서 나타난 공동체 박물관이 담당했다. 도시의 역사에서 새롭게 등장한 사회적 제약들은 '해석의 박물관학'muséologie d'interprétation을 적극적으로 받아들였던 1970년대에서 1980년대 사이 캐나다, 미국, 영국의 도시박물관들에 많은 영향을 주었다. 1975년에 세워진 런던 박물관Museum of London은 도시에서 발굴된 유적의 주요 부분을 소장하고 있기도 하지만, 무엇보다도 전통적인 로드 메이어 쇼Lord Mayor's Show(런던 시장의 행진) 행사 때 실제로 사용하는 마차를 전시한다는 점과 재건축된 빅토리아 양식의 상점과 파사드façade[4] 덕분에 더욱 유명하다.

프랑스에서는 해당 분야의 정부 부서가 창설됨과 더불어 새로이 시민권에 대한 고찰이 이루어지면서 느지막이 도시라는 주제에 관심을 쏟게 되었다. 이때 도시박물관은 다분히 복잡한 성격을 띠었는데, 우선 그 정의부터 명확하지 않았기 때문에 지역 박물관과 에코뮤지엄 사이에서 정체성의 혼란을 겪었다. 한 가지 예를 들면 1983년 그르노블의 도피네 박물관Musée Dauphinois에서 열렸던 《그르노블 사람들의 놀라운 이야기》Le Roman des Grenoblois 전은 그 성격으로 볼 때 도시박물관에서 열렸어야 마땅했다. 이 외에도 불확실성은 여전히

4 건물의 정면, 앞면을 가리키는 말로서 건축 디자인의 중심이 된다. 예를 들어, 고딕 사원에서는 '파사드'를 장식하여 위엄을 강조하고 하나의 양식을 구성한다.

　　프랑스에서는 시민권에 대한 고찰이 새롭게 이루어지면서 도시라는 주제에 관심을 쏟았고, 도시박물관의 건립에도 신경을 썼다. 2005년 문을 연 현대 미술관인 마크발은 지역 의회가 수년간 투자한 것이 빛

을 본 사례이다. 사진 속 작품은 펠리스 바리니(Félice Varini)의 2005년 작품 〈축을 벗어난 원 세 개〉(Trois cercles désaxés). 마크발, 2009년 박물관의 밤 행사 당시 내부. ©Jean-Pierre Dalbera, 2009.

남아 있다. 파리 근교의 생캉탱-앙-이블린Saint-Quentin-en-Yvelines에 세워진 본격적인 도시박물관musée de la ville은 '건축, 도시 계획, 역사, 지리학, 공공 미술과 삶의 방식' 등을 아우르는 도시의 유적과 유물을 모든 방면에서 심도 있게 다룬다. 비트리Vitry에 위치한 현대미술관 마크발MAC/VAL[5]은, 지역 의회가 수년간 투자한 것이 빛을 본 경우인데, 반대로 센-생드니Seine-Saint-Denis 주에 세워질 예정이었던 교외박물관Musée de Banlieue[6] 계획은 수포로 돌아갔다. 어찌 됐든 박물관이 부동산 투기에서부터 온갖 사회적 문제에 이르는 도시 내 갈등의 장이 되어 버린다면 그 정치적 정당성에 대해 의문이 제기될 수밖에 없다. '도시'라는 개념 자체의 정의가 애매할 뿐더러 사회집단 간의 충돌, 다문화성, 도시 외곽 지역 등의 문제들이 얽혀 도시박물관의 갈 길은 갈수록 험난해지고 있다.

삶의 양식을 보존하려는 움직임, 야외 박물관

19세기에서 20세기로 넘어가는 시기, 가장 독창적인 혁신의 하나로 야외 박물관을 들 수 있다. 스웨덴의 문헌학자 아르투르 하젤리우스Arthur Hazelius(1833~1901)는 언어에 대한 그의 초기 연구를 통해서 전통적 농민 문화가 점차 사라져가고 있다는 사실을 깨달았는데, 이를 계기로 스칸디나비아 민중의 삶에 바치는 국립민속학박물관을 설

5 정식 명칭은 발-드-마른 현대미술관(Musée d'Art contemporain du Val-de-Marne)으로, 2005년 문을 열었다.

6 파리 외곽의 수도권 지역을 프랑스어로는 방리외(banlieue)라 부르는데, 이 중에서도 센-생드니 주는 이민자 공동체나 청소년, 실업과 관련된 크고 작은 사회적 문제들이 자주 일어나는 곳 중 하나다.

립하기로 마음먹는다. 그는 이 국립민속학박물관에 1873년 스톡홀름에 세워진 노르디스카 박물관Nordiska Museet의 컬렉션 일부를 가져오기를 원했는데, 이는 '관람객들의 애국심을 자극하기 위해서'였다. 그는 농민의 삶을 보여주기 위해서 마네킹들을 사용했다. 의복과 도구들뿐만 아니라 건축물, 가축, 심지어 농민들마저 직접 보여주고 싶어 했다. 그리하여 1891년 공방과 전통적 생산 작업으로 유명한 스칸센Skansen[7]에 다양한 방식의 설명과 민속 체험으로 활기가 가득한 최초의 야외 박물관이 마침내 문을 열었다. 19세기 초반에는 건축물의 부분적 해체와 이동이 잦았는데, 심지어 기념물이 통째로 옮겨지는 일도 있었다. 빅토리아 앨버트 박물관Victoria and Albert Museum의 중세·르네상스관에 전시된 것과 같은 대규모의 석고 복제 작업도 이때 많이 이루어졌다. 그러나 앞에서 본 스칸센이나 만국박람회의 특정 부문 등에서는 주로 각국의 대표적 건축물들을 한데 모아 이를 가지고 사회와 삶의 모습을 재현하려는 시도가 특히 눈에 띈다. 이렇게 야외 박물관은 '삶의 양식'을 보존하고자 하는 움직임에 참여하게 된다. 이러한 운동은 북유럽에서 특히 괄목할 만한 발전을 보였는데, 1897년 덴마크 코펜하겐에 세워진 야외 박물관Open Air Museum(1901년 소르겐 프리로 이전했음), 노르웨이 오슬로(노르웨이 민속학박물관)와 릴레함메르(마이하우겐 민속학박물관)에 각각 1902년과 1904년에 설립된 야외 민속학박물관, 그리고 1908년 핀란드 폴리스Folis에서 문을 연 세우라사리 야외 민속박물관Seurasaari Open-Air Museum을 기억할 필요가 있다.

7 스톡홀름 동쪽에 위치한 섬이자 그 자체로 공원인 유고든(Djurgården)에 있는 지명으로, 오늘날에는 아르투르 하젤리우스의 야외 박물관으로 유명하다.

에코뮤지엄의 황금시대

'에코뮤지엄'이라는 특별한 명칭은 1971년 그르노블에서 열린
ICOM의 제9회 정기총회를 기해 만들어졌는데, 이는 당시 새롭게 대
두하던 공동체 및 환경 '문화유산'의 개념과 관련이 깊다. 에코뮤지
엄은 지역 자연공원들이 탄생하던 시기에 함께 생겨나기 시작했다.
1968년 브르타뉴의 우에상Ouessant 섬의 니우 우엘라Niou Huella 에코
뮤지엄에 이어, 1969년에는 마르케즈Marquèze의 그랑드 랑드 에코뮤
지엄Écomusée de la Grande Lande이 문을 열었는데, 이는 오늘날 더 유
명한 르 크뢰조-몽소-레-민Le Creusot-Montceau-les-Mines 공동체 박물
관보다도 앞선 것이었다.

에코뮤지엄이란 '사람들이 자신을 알기 위해, 그리고 자신이 비롯
된 땅을 알기 위해 바라보는 선조들이 남겨준 거울이자 손님들에게
자신에 대해, 노동과 생활 방식, 사생활을 있는 그대로 알려주기 위
해 내미는 거울'[8]과 같다고 할 수 있다. 이러한 프로젝트의 공동체적
논리는 해당 분야의 속지성과 주민의 참여 정도에 따라 정해지는데,
이때 주민은 '단순한 박물관의 소비자를 넘어서 능동적 주체, 나아가
주인'의 역할을 할 수도 있다. ICOM의 전 사무총장인 위그 드 바린-
보앙은 여기서 최초의 '흩어진'éclaté 박물관을 보았는데, 이 표현은
위에서 말한 형태의 박물관들이 다양한 학문 영역을 아우르며, 한 지
역에만 국한되지도 않았다는 의미를 담고 있다. 여기서 지역과 문화
유산, 주민이라는 개념과 가치들은 각각 건물, 소장품, 관람객의 개

8 조르주-앙리-리비에르의 1976년 정의임.

념과 대치된다.

1970년대에서 1980년대 사이에는 소위 에코뮤지엄 붐이 일어났는데, 이와 더불어 '새로운 박물관학을 위한 국제단체'MINOM가 창설되었다. 1990년대 들어, 프랑스에서는 이미 250곳 이상의 에코뮤지엄과 사회박물관을 찾아볼 수 있었다. 그 범위는 밀루즈Mulhouse의 자동차 철도 박물관을 위시한 기술 박물관에서부터 프렌Fresnes이나 생캉탱-앙-이블린의 도시 문화 박물관, 웅거샤임Ungersheim에서 찾아볼 수 있는 진정한 의미의 야외 에코뮤지엄을 비롯해 노르망디, 브르타뉴, 도피네 등의 지역[9]을 대표하는 대규모 지역 박물관에 이르기까지 매우 넓었다. 그러나 이러한 역동적인 발전으로도 사실상 해당 기관들이 가진 문제점들을 해결하려는 시도가 부족했다는 사실을 감추지는 못했다. 한편, 그 사이에 등장한 것이 '민속유산'patrimoine ethnologique이란 새로운 개념인데, 이는 에코뮤지엄 운영의 또 다른 기준을 제시한 바 있다. 1978년에는 민속학 관련 국가 정책에 대한 논의가 이루어져 '도시화, 산업화, 국내외 이주 등으로 인한 급속한 변화[이작 치바Isac Chiva의 보고서 중]'가 가져오는 '상실'에 대한 두려움에 전통적인 방식으로 대처하고자 했다. '각 사회 공동체에 정체성을 부여하고 타 공동체와 차별화하는 요소[벤자이드Benzaid의 보고서 중]'의 집합으로 정의되는 이 '민속유산'은 마치 종교적 교리를 전파하듯 제도화되었는데, 고고학이나 소장품 목록화 및 관리 분야가 걸어온 길 역시 이와 다르지 않았다.

9 '지역'은 'région'을 번역한 것이다. 프랑스에서 행정구역을 나누는 가장 큰 단위로, 우리나라의 도都와 가까운 개념.

 PLUS DE LECTURE

1. 문화 유적의 '해석'이란?

미국의 언론인 프리먼 틸든Freeman Tilden(1883~1980)의 정의[1]에 따르면, "문화 유적의 해석interpretation[2]이란 사물의 의미 또는 사물과 사물 간의 관계를 지식이나 정보의 단순한 전달을 통해서가 아니라 이들을 직접 사용하거나 비슷한 사례 또는 개인적 경험을 토대로 미루어 보아 파악하는 교육적 행위이다." 그에 의하면, 잘 된 문화 유적의 해석은 다음과 같은 여섯 가지 원칙을 따른다.

1. 어떤 방식으로건 간에, 보거나 듣는 주체에게 특정 인물이나 경험을 떠올리게 하지 않는 풍경이나 전시, 이야기의 해석은 무의미하다.
2. 정보 그 자체는 해석이라 할 수 없다. 해석이란 정보를 토대로 무언가를 발견하는 것이다. 모든 해석이 결국 정보를 담고 있다고 해도 이 두 가지 행위는 완전히 다르다.
3. 그 주제가 과학이든 건축이든 간에, 해석이란 다른 많은 해석을 조합하는 기술이다. 어떤 기술도 어느 정도는 가르침이 될 수 있기

1 프리먼 틸든의 1957년 저작 『우리의 유산 해석하기』*Interpreting Our Heritage*에 실린 내용.
2 interpretation이라는 용어가 우리말로 '해석'에 해당하는지 혹은 '해설'에 해당하는지에 대해서는 별도의 심화된 논의가 필요하다. 다만 여기서는 "알기 쉽게 풀어서 설명한다"는 뜻에 그칠 우려가 있는 '해설'보다는 좀더 '복합적인 각도에서 대상, 즉 유물·유적을 분석하는 활동'이라는 의미를 내포하는 '해석'이라는 단어를 선택했다.

마련이다.

4. 해석의 목적은 가르치기보다는 자극하는 데 있다.

5. 해석은 부분보다는 전체를 보여주어야 하며, 사람의 한 부분보다는 그 사람 전체에 호소해야 한다.

6. 아이들을 위한 해석은 되도록이면 별도의 프로그램을 통해서 근본적으로 다른 방식으로 이루어져야 한다.

이러한 문화 유적의 해석에 대한 생각은 1970년대에서 1980년대까지 캐나다 국립공원 관리청Parks Canada(또는 Parks Canada Agency)과 퀘벡의 박물관 설립에 특히 많은 영향을 끼쳤다[Tilden, 1957: Desvallées, 1992, p. 250-251].

2. 신조어 '무형문화유산'의 등장으로 인한 변화

1991년, 장 자맹Jean Jamin(프랑스의 인류학자·민속학자, 1945~)은 다음과 같이 썼다.

"박물관과 컬렉션, 소장품들은 더 이상 인류학의 관심사가 되지 못하는 것 같다. 관련 분야 전문가들의 물질적인 만큼이나 지적인 변절로 인해 이들은 거의 버려진 상태이거나 고작 과거를 기념하는 기능밖에 하지 못하고 있다."

이러한 지적은 민속학이라는 학문 전체의 발전에 직결될 뿐만 아니라, '기억'에 갇혀 경직된 민속학자들이 민속학의 전통과 이를 다루

는 박물관들과의 관계를 어렵사리 유지해온 프랑스의 경우에서는 특히 유효했다. 다양한 박물관 내에서 열렸던 회고전들은 대부분 민속학 선구자들에 대해 바쳐진 경건한 오마주라는 한계를 벗어나지 못했으며, 자국의 전시 전통에 대한 듣기 좋은 말들로만 가득했다. 이러한 상황에서 '무형문화유산'이라는 신조어가 기존의 '민속학 문화유산'을 대신하게 되는 등의 명백한 용어상의 발전이 민속학이라는 학문이 앞으로 나아갈 길과 더불어 여기에 대한 정치적 개입의 가능성 또한 시사한다는 점을 주목할 필요가 있다.

2006년 프랑스가 유네스코와의 협약[3]에 사인한 이후, 무형문화유산은 중요한 시사 문제 중 하나로 자리 잡게 되었다. 박물관계에서는 ICOM의 프랑스위원회를 비롯한 다양한 제도적 중계책을 통해 이에 대한 학예사들의 인식을 높이려 애썼고, 이와 동시에 민속학 문화유산 담당 기구 측에서는 여러 협동 연구를 통해 이제까지 '민속학적'이라 불렸던 문화유산을 다룰 새로운 활동의 범위와 새로운 분류법을 개발하는데 몰두했다. 이처럼 무형문화유산보호협약이 승인된 것은 민속학박물관들이 미술관에 밀려 한 나라의 이미지를 구현하는 정당하거나, 적어도 그럴듯한 매개체가 되지 못하게 했던 국가 차원의 문화유산의 계급화 관습이 그 힘을 잃었거나 종언을 맞이했음을 상징하는 일이었다. 그러나 인류학자들에게 중요한 가치인 끊임없이 변화하는 사회적 공간과, 물질문화 전문가들이 변호하는 박물관 내 사물들의 감금 사이에 존재하는 모순이 과연 해소될 수 있을지는 생각해봐야 할 문제다.

3 유네스코가 제안한 무형문화유산보호협약은 프랑스에서 2006년 7월 5일 자로 승인되었다.(관계 법령 2006년 11월 17일 자 제2006-1402호)

2006년 여름 케브랑리 박물관이 문을 열 때 떠올랐던 문제들이 바로 이런 것이다. 건축가 장 누벨에 의하면, '세계의 문화(들)'에 바쳐진 이 새로운 박물관은 무형 문화에 대한 감수성을 표현해내는 건축적 행위 그 자체였다. 프랑스 민속학사의 산 증인인 다니엘 파브르Daniel Fabre에 의하면, 케브랑리 박물관에 얽힌 논쟁은 무엇보다도 공공의 영역에서 무형문화유산에 대한 새로운 기준이 등장했음을 더욱 널리 알리게 된 계기가 되었다. 실제로 케브랑리 박물관을 겨냥한 두 가지 주요한 비판 속에는 프랑스식 문화유산 관리법이 앞으로 몇 년간 추구해야 할 새로운 가치들이 언급되어 있었다. 이 새로운 가치들이란 '모든 다른 문화적 표현을 무시하고 형태가 있는 사물만을 중시하는 관습을 타파할 것, 또한 전시된 사물들을 실제로 만들어낸 이들이 여기에는 없다는 점을 박물관의 구상 단계에서부터 명확히 드러낼 것'이었다.

박물관의 탄생

그리고 그후

근대 초기(16~17세기)의 수집 풍조는 '박물관'의 고전적 어원을 따라 서서히 제 모습을 찾아갔다. 여기서 고전고대의 유산은 부분적으로만 남아 '극장'théâtre의 형태로 다시 태어났다[Findlen, 1994]. 정립하고 전승해야 할 어떤 '축적된 지식의 일체'라는 개념과 더불어, 과거에 대한 연구는 인문학계 공동의 노력으로 이루어져야 한다는 이상을 바탕으로 학회나 대학교 또는 병원에서 수집품 컬렉션들이 조성되기도 했다.

왕가와 군주들, 그리고 부르주아의 컬렉션은 일정한 규제 하에 대중에게 공개되었는데, 이와 함께 소유주의 뜻이 절대적이던 시절도 끝이 났다. 이로써 비로소 근대적 박물관의 시대가 열리게 되었다. 측근이나 특별대우 손님들로만 이루어진 소유주를 벗어나서 제작자, 평론가를 비롯한 예술품 전문가층과 이들의 제자들, 나아가 여행 중인 귀족들이 점차 그 대중으로 자리를 잡았다. 1789년 프랑스혁명 이후, 국립박물관의 연이은 설립과 더불어 박물관에 입장할 권리는 곧 시민의 마땅한 권리라는 인식이 싹텄다. 이는 당시 사람들의 정체성에 대한 갈망과 함께 새로운 '상상의 공동체'의 재생산에 대한 필요성이 대두한 것과 같은 맥락이다.

19세기 들어서면서 중앙·동유럽 대 서유럽, 그리고 북유럽 대 남유럽이라는 구도에서 나타난 각기 다른 유형의 박물관들은 각 나라의 위치와 권력에 따라 형태를 갖추었다. 이는 각기 다른 역사의 큰 흐름들에 따라 그간 축적되어온 유물이나 도상images, 관습의 형태가 크게 좌우되기 때문이다. 20세기 초반에는 전원·농촌 박물관에서부터 산업 문화 박물관에 이르는 공간에서, '우리가 잃어버린 세상'*이 '죽은 것의 아름다움',** 즉 사라진 후에야 깨달을 수 있는 아름다움이라고 생각되기도 했다. 또한, 박물관이 유적지나 역사적 현장에 직접 지어지는 경우가 늘어났는데, 이는 새롭게 등장한 역사학과 고고학, 민속학의 이론에 따른 것이기도 했지만, 자동차의 대중화에 힘입어 관광산업이 크게 발전했기 때문이기도 했다.

* 영국의 사회학자 피터 래슬릿(Peter Laslett, 1915~2001)이 산업 시대 이전의 영국에 대해 쓴 대표적 저작 「우리가 잃어버린 세상: 산업 시대 이전의 영국」(*The World We Have Lost: England before the Industrial Age*)(1965)을 인용했다.

** 프랑스의 철학자이자 역사가인 미셸 드 세르토(Michel de Certeau, 1925~1986)의 표현이다.

근대적 박물관학을 보여주는 가장 중요한 사건들이 일어난 것은 단연 로마에서였다. 비오-클레멘스 박물관은 당시 박물관을 설명하는 중요한 곳이다. 애초 몇 개의 전시관에 불과했으나 가치 있는 발굴 유물들을 새로 입수하면서 눈부신 성장을 보였다. 바티칸의 비오-클레멘스 박물관 내 원형 전시실의 자연채광. ©Michal Osmenda, 2011.

18세기, 탄생의 순간

유명한 조각과 신축 박물관은 경비에 의해 심엄하게 감시되고 있었다.
박물관의 진정한 이용자는 지식인과 예술인, 즉 소수의 특권층에 한정되어 있었다.

갤러리, 단계적 배치 방법을 도입하다

고대 유물의 권위자였던 스키피오네 마페이Scipione Maffei(1675
~1755) 후작은 1720년 베로나에서 '모든 종류의 역사, 예술, 언어에
이바지할' 비석碑石 박물관의 설립 계획을 발표했다. 여기서 '단계적'
으로 진열된 비문들은 지중해 연안의 다양한 언어를 아우르고 시대
상으로는 선사시대부터 중세를 넘나들었다. 스키피오네 마페이가 발
표한 박물관 계획의 가장 특징적인 점 중의 하나는 에트루리아뿐만
아니라 중세의 비문들까지 전부 다뤘다는 것인데, 어떤 의미에서 이
는 18세기 후반에 두드러지는 '원시 취향'goût des primitifs[1]을 앞서 보
여주는 것이었다. 이어 1736년에서 1746년 사이, 건축가 알레산드로

1 여기서는 이탈리아 르네상스 이전의 미술을 가리킨다. 주로 유럽의 중세 미술이 이에 해당
 된다.

폼페이Alessandro Pompei(1705~1772)는 6개의 거대한 기둥과 박공판博栱板²으로 된 고전 양식의 주랑을 만들어 스키피오네 마페이의 비석 컬렉션에 잘 어울리는 건축적 틀을 마련해주었다.

스키피오네 마페이의 이런 '단계적 갤러리' 개념은 어쩌면 프란체스코회 수사 카를로 로돌리Carlo Lodoli(1690~1761)에게서 왔는지도 모른다. 그의 제자인 안드레아 메모Andrea Memmo의 증언에 따르면, 카를로 로돌리는 1730년부터 1750년까지 베네치아에서 '데생 예술의 발전을 단계적으로' 보여주는 컬렉션을 구성했던 바 있다. 이와 같은 설정은 이윽고 전 유럽의 수많은 예술 애호가들과 전문가들connaisseurs에게 영감을 주게 된다.

시대마다 배치의 방식을 고민하다

앞서 말한 단계적 진열 방식이 점차 그 저변을 넓혀 갔지만, 18세기 가장 큰 권력을 가졌던 고대 유물 박물관에서는 이런 진열 방식을 도입하기란 거의 불가능했다. 소장품들의 연대를 정확히 파악할 수 없었기 때문이다. 한편 근대적 박물관학을 보여주는 가장 중요한 사건들이 일어난 것은 단연 로마에서였다. 비오-클레멘스 박물관의 설립 계획은 교황 클레멘스 14세Clemens XIV(재위 1769~1774)의 재정담당관이었던 지안안젤로 브라스키Gianangelo Braschi(1717~1999)에게서 비롯되었다. 이후 지안안젤로 브라스키가 비오 6세Pius VI(재위 1775~1799)라는 이름으로 차기 교황이 되자, 벨베데레 중정中庭을 중

2 건물 정면 맞배지붕 아래 붙여 놓은 삼각형 판. 주로 석재로 되어 있고 부조로 장식한다.

심으로 한 몇 개의 전시관에 불과했던 비오-클레멘스 박물관은 가치 있는 발굴 유물들을 새로 입수하면서 눈부시게 발전했다. 그리스 십자가 전시실과 원형 전시실Sala Rotonda은 교황 비오 6세의 건축가인 미켈란젤로 시모네티Michelangelo Simonetti(1724~1781)의 작품으로, 고대 로마 문명의 적법한 계승자인 로마 교회의 컬렉션에 경의를 표하기 위해 만들어졌다.

독일에서는 신생국가 작센이 유럽 무대에 올라서기를 갈망하고 있었는데, 1742년 알가로티Francesco Algarotti 백작이 내놓은 백과전서 박물관 계획은 이러한 시대적 요구를 만족시키는 것이었다. 애초에 백과전서 박물관 건물은 군주의 궁전과는 떨어져 내부에 중정을 품은 정사각형 형태로 계획되었던 것으로 보이며, 천장을 통한 자연 조명은 루벤스가 안트베르펜[3]에 있는 자신의 컬렉션을 위해 만든 원형 전시실이나 우피치 미술관의 트리부나실Sala della Tribuna을 연상시킬 만한 것이었다. 실제로 결실을 보지는 못했지만, 이 계획은 적어도 드레스덴 미술관의 재정비를 촉구하는 계기는 되었을 것이다. 1753년에 나온 드레스덴 미술관의 도록은 작센의 예술 컬렉션과 아카데미들을 총지휘하던 카를 하인리히 폰 하이네켄Carl Heinrich von Heinecken(1707~1791)이 직접 그린 미술관의 안내도를 첫 장에 싣고 삽화를 넣었으며, 이탈리아·플랑드르·프랑스·독일 등의 화파로 컬렉션을 분류하고자 했다는 점이 눈에 띈다. 프랜시스 해스켈Francis Haskell(1928~2000)[4]에 따르면, 알가로티의 시대야말로 계몽 시대 박물

3 벨기에 서북부에 있는 벨기에 제일의 무역항.
4 영국의 미술사학자로, 이탈리아 르네상스에서 20세기에 이르는 예술 시장과 후원, 전시, 미술관의 역사를 주로 연구하여 예술사회사와 특히 취향의 역사(history of aesthetic taste)의

관의 특징이라 할 수 있는 예술에 대한 학구적 접근이 처음으로 이루어지는 때이다.

전시의 내용을 시대와 국가별로 분류할 필요성은 점차 그 무게를 더해갔다. 1765년, 드레스덴 출신의 마티아스 외스터라이히Mathias Österreich는 포츠담에 불려가 프리드리히 대공의 회화 컬렉션(비록 빙켈만은 이를 수준 낮게 평가했지만)을 사조에 따라 분류하라는 분부를 받았다. 그 이후 몇십 년 동안 다른 군주들의 갤러리들도 이와 같은 분류 방식을 채택하게 되었다. 예를 들어, 카셀의 미술관은 1769년부터 1777년까지 영주 프리드리히 2세에 의해 프리드리히 광장에 세워졌는데, 백과전서적 성격을 띠는 이 미술관은 무엇보다 공익성을 추구하며 정해진 시간마다 대중에게 공개되었다. 마지막으로 빈의 경우, 바젤 출신으로 예술감정가이자 판화가, 출판인인 크리스티안 폰 메헬이 1780년에 내놓은 박물관 계획을 눈여겨볼 필요가 있다. 그가 구상한 박물관은 '시대별 또는 거장들의 계보를 따르되 유파流派로 작품을 구분'하고, '한 전시실에 한 화가의 그림들을 모아서' 보여주며, 최초로 '눈에 보이는 미술사의 저장소'가 될 것이었다.

여전히 대중에게는 불편한 곳

이후 교육을 위해 마련된 공립 컬렉션들은 새롭고 다양한 방법으로 응용되면서 '그랜드 투어'Grand Tour[5]의 여정을 더욱 풍요롭게 했

발전에 기여했다.
5 17~18세기에 독일, 영국을 비롯한 유럽의 귀족 자제들이 다른 나라(특히 이탈리아)의 문물과 예술 유산을 체험하고 그리스와 라틴 문명에서 비롯된 인본주의적 교양을 쌓기 위해 떠

다. 마찬가지로 신비함으로 가득 찬 머나먼 장소들이 개발되어 희귀하고 이국적인 유물들이 탈맥락화하는 데서 오는 미적 경험을 더욱 강력하게 했다. 그러나 18세기 후반을 돌이켜볼 때 무엇보다 눈에 띄는 것은 컬렉션의 유형과 교육적 '본보기'의 공공성에 대한 새로운 이상과 더불어 그 효율성에 대한 절대적 필요성이 대두했다는 것이다. 대중에게 통제되었거나, 제대로 정리되지 않았거나, 또는 도록조차도 없는 컬렉션들의 존재를 확인하는 데서 온 아쉬움은 박물관이야말로 무지를 해소하고 예술을 고양하며 공익 정신과 애국심을 심어줄 수단이라고 믿었던 이들을 좌절케 했다.

프랑스가 18세기 중반 이후 나름의 탄탄한 컬렉션을 갖춘 수많은 데생 학교들을 전국에 설립하고 '예술' 교육을 확산시킨 것은 이와 같은 맥락에서다. 툴루즈Toulouse의 회화 아카데미가 주최한 전시회들은 대체로 훌륭했는데, 이탈리아와 플랑드르, 프랑스의 옛 거장들과 당대 예술가들의 작품이 한데 어우러졌다. 디종Dijon의 데생 학교는 1766년 부르고뉴의 공작들Ducs de Bourgogne[6]로부터 인정을 받고, 콩데Condé[7] 공작의 자비로운 후원을 누렸다. 그뿐만 아니라 1787년에는 '갤러리를 포함한 박물관'이 설립되어 학생들의 창작물과 함께 이들의 안목을 키워줄 작품들도 전시했다.

그러나 컬렉션 공개의 조건과 갤러리를 방문하는 방식은 대체로

났던 여행을 가리킨다.

6 당시 프랑스 왕정 하에 있던 부르고뉴의 공작들은 사실상 독립적인 의사 결정권과 정치, 행정권을 가졌다.

7 콩데 가문은 프랑스 부르봉 왕가의 한 갈래로, 콩데 대공 루이 2세(1621~1686)로 인해 잘 알려져 있다. 여기서는 제8대 콩데 공이자 프랑스 왕가의 적자인 루이 5세 조제프 드 부르봉-콩데(1736~1818)를 말한다.

상당히 불편하게 되어 있었다. 로마를 방문한 볼크만D. J. J. Volkmann 이라는 사람의 말에 따르면, "유명한 조각과 신축 박물관은 경비에 의해 삼엄하게 감시되고 있어 몹시 찾기 어려웠다. 단체 방문을 시작하려 했을 때 경비가 박물관의 문을 닫아 버려서 또다시 몇 시간 동안 기다려야 했다."[Hudson, 1975] 1753년 영국 의회에 의해 세워져 공익성을 최대 목적으로 앞세운 대영박물관도 비슷한 상황이었다. 입장이 제한되어 쉽지 않았고, 관람도 돌격보突擊步 수준으로 매우 급히 진행되었다. 그러므로 박물관의 '진정한' 이용객은 여전히 지식인과 예술가들, 즉 소수의 특권 계층에 한정되어 있었다.

🏛

19세기, 국민을 위한 공간이 되다

박물관은 완벽한 정돈과 완벽한 우아함의 본보기들을 문지 그대로
저속하고 무질서한 대중에게 보여주는 것이었다. 어쨌거나 이제 박물관은 국민을 위한 공간이 되었다.

19세기 유럽의 고전적 박물관은 한 국가나 공동체의 상징과도 같은 것이었다. 이러한 박물관의 모든 소장품은 어떤 작품이나 문화, 위대한 인물, 다시 말해 해당 공동체의 한 부분을 특징짓거나 대표하고 있었다. 소장품들은 반드시 진품이어야 하고 가치가 있으며 또한 공공의 소유여야 했는데, 당대의 과제들을 해결하는 데 도움을 줄 '문화적 기억'을 되살리는 것을 목적으로 조직되어야 했다. 박물관의 권위는 실증적 지식을 관리하는 능력에서 오며, 이러한 능력을 통해서 때로 개인 수집가나 타국의 박물관들과도 경쟁할 수 있었다. 사이타파르네스Saïtapharnès의 왕관 사건[1]은 박물관들이 각자 자신의 컬렉션의 이름을 걸고 벌인 열띤 경쟁이 빚어낸 당연한 결과나 다름없었다.

1 사이타파르네스의 왕관은 파리, 런던, 베를린의 박물관들이 차지하기 위해 싸웠던 금관으로, 기원전 6세기에 카르타고인들이 만들어 스키타이의 왕 사이타파르네스에게 바쳤던 것으로 알려졌다. 결국 루브르 박물관이 이것을 당시 금화 20만 프랑에 사들였으나, 후에 모조품으로 밝혀져서 엄청난 혼란을 가져왔다.

이동과 교류의 결실로 탄생한 박물관 문화

엄격한 제도적 정의 외에도 넓은 분야의 출판 사업(백과 시리즈, 학술지, 아동문학 등)을 지칭하는 데도 통용되는 '박물관'이라는 용어는, 비록 그 경계를 명확히 설정하기는 힘들지라도, 박물관의 정의에서 떼려야 뗄 수 없는 보편적 지식과 사회적 관계, 교육이라는 가치들의 전망을 보여준다. 박물관 방문은 우리 자신의 취향을 확인시켜주고, 소속감을 견고하게 하며, 분별력을 키워주고, 마지막으로 성별에 따른 행동의 차이를 깨닫게 한다. 예를 들어 여성은 옳지 못하다고 느껴지는 이미지들 앞에서 고개를 돌리지만, 남성은 이를 즐길 수도 있다는 것이다.

컬렉션의 성격이 어떻든 간에, 박물관은 그 구성과 성장, 연구 방향 내에서 공공 교육이라는 마땅한 소임을 향해 발전해나갔다. 20세기로 향하는 문턱에서 이루어진 업무의 전문화는 높은 이상을 요구하는 명령 수행의 어려움 앞에서 학예사가 느끼는 좌절 혹은 그 완전한 실패를 인정한 것으로부터 시작되었다. 결국 관료제에 대한 문제 제기와 역사의 우연성에 대한 새로운 관점, '문화적 기억'이라는 개념의 불합리함이 제1차 세계대전 이후 이미 여러모로 위기를 맞이한 학예사의 업무를 더욱 고되게 했다.

박물관들 중 대체로 가장 오래되고 가장 유명한 유럽의 박물관들은 상설 컬렉션이나 특별 전시 및 프로그램의 구성이나 그 관객층의 넓이에 있어서 처음부터 매우 국제적인 면모를 지니고 있었다. 이러한 범세계적인 성격은 소극적으로 영역을 넓혀 갔던 북미의 박물관들을 고려하더라도 한 세기 동안 기본적으로 유럽의 전유물이었다.

이는 작가 헨리 제임스Henry James(1848~1916)[2]가 탁월하게 해석해낸 바 있는 '대서양 횡단 문화'가 발명된 정황을 보면 알 수 있다. 이러한 문화적 모델이 발전한 것은 국제기관 및 법에 의한 각종 협력이나 제국주의의 형태로 이루어진 이동과 교류의 결실이라 할 수 있다.

유럽 곳곳에 등장한 대형 박물관

영국과 독일, 프랑스는 박물관 소장품의 중요성이나 새로운 기관들의 설립과 뛰어난 조직으로 본보기를 제시하는 국가들이다. 건축적으로는 직사각형의 갤러리, 천장의 자연조명, 그림이 빈틈없이 걸린 벽과 같은 기존의 형태를 고수하거나 정사각형 또는 직사각형의 전시실들을 넓은 홀 또는 기념비적 계단을 중심으로 배치하는 신고전주의적 양식을 따랐다. 18세기 후반에는 우피치 미술관과 비오-클레멘스 박물관뿐만 아니라 나폴레옹 치하의 루브르 박물관도 전 유럽의 건축가들에게 영향을 미쳤다. 이들은 프랑스의 박물관 건축 프로젝트 공모에도 참가했으며, 건축가이자 이론가인 장-니콜라-루이 뒤랑Jean-Nicolas-Louis Durand(1760~1834)이 제시한 배치 방식을 적용하기도 했다. 1803년, 장-니콜라-루이 뒤랑은 박물관을 다음과 같이 정의한 바 있다.

"박물관은 국고 또는 인간 지식의 가장 소중한 보관소와도 같고,

2 미국에서 태어났지만 영국으로 귀화한 인물로, 미국이라는 신세계와 유럽으로 대변되는 구세계의 충돌과 융합을 문학적 소재로 즐겨 활용했다. 실제로 그의 작품들은 『애틀랜틱 먼슬리』(*The Atlantic Monthly*)(오늘날의 『애틀랜틱』(*The Atlantic*)라는 월간지에 적극적으로 소개되었다. 그리고 그의 묘비에는 '당대의 대서양 양편을 해석한 인물'(Interpreter of his generation on both sides of the Sea)이라고 새겨져 있다.

학문에 바쳐진 사원과도 같다."

영국의 경우, 1823년에 짓기 시작한 로버트 스머크Robert Smirke (영국의 건축가, 1780~1867)의 대영박물관은 이오니아 양식의 열주列 柱[3]로 장식되어 런던 내셔널 갤러리(건축가 윌리엄 윌킨스William Wilkins, 1832년 작)나 케임브리지의 피츠윌리엄 박물관(건축가 조지 바세비George Basevi, 건축 기간 1837~1848년)에서 찾아볼 수 있는 그리스 신전 양식 전통의 시대를 열었다.

한편, '프랑스식 박물관의 전형'[Chantal Georgel, 1994]은 아미앵Amiens에서 탄생하는데, 1855년부터 1869년 사이 로마상Prix de Rome 수상자인 아르튀르-스타니슬라스 디에Arthur-Stanislas Diet(1827~1890)의 설계로 지어진 피카르디 박물관의 중앙 동棟이 그것으로, 루브르 박물관의 나폴레옹 중정Cour Napoléon[4]을 연상케 하는 데가 있다. 루앙Rouen에서는 건축가 루이-샤를 소바조Louis-Charles Sauvageot(1842~1908)가 설계한 미술관과 도서관의 현관에서 나폴레옹 중정에 빙 둘러 지어진 루브르의 파빌리온들(건축 기간 1877~1888년)의 건축 유형을 다시금 찾아볼 수 있다.

고딕 양식은 19세기 중반이 되어서야 실현가능한 대체 방안으로 떠올랐는데, 1855년부터 1860년 사이에 지어진 옥스퍼드 대학교의 박물관은 벤자민 우드워드Benjamin Woodward(1816~1861)의 손에 의해 탄생한 훌륭한 철골 구조물을 보여주고 있다. 중세 예술의 영향은 프랑스에서도 마찬가지로 나타나는데, 낭트Nantes의 도브레 저택

3 줄지어 늘어선 기둥.
4 루브르 박물관의 주요 건물들(드농관, 쉴리관, 리슐리외관 등)로 둘러싸인 공간으로 현재는 그 가운데 I. M. 페이(I. M. Pei)의 유리 피라미드가 있다.

Hôtel Dobrée이나 툴루즈 박물관의 1880동은 모두 외젠 비올레-르-뒥 Eugene Viollet-le-Duc(1814~1879)[5]에게서 영감을 받은 것이다.

대형 박물관의 건설은 많은 경우 도심을 새롭게 재정비하는 좋은 기회가 되었다. 프랑스에서는 릴, 그르노블 또는 1849년부터 1855년까지 박물관과 대학 시설을 함께 지은 렌의 경우가 그랬다. 생테티엔에서는 1856년에 건립한 미술관이 그 기회를 마련해주었고, 마르세유에서는 롱샹Longchamp 궁에 듀랑스Durance 수원水源을 중심으로 미술관과 자연사박물관을 한데 합치기도 했다. 이는 이후 파리의 트로카데로 궁의 모델이 된다. 19세기, 오래된 성곽을 부수고 수도를 재정비하는 계획의 중심에 박물관을 둔 가장 훌륭한 사례는 오스트리아 빈에서 찾을 수 있다. 고트프리트 폰 젬퍼Gottfried von Semper(1870~1891)는 서로 대칭을 이루는 두 박물관을 구상했는데, 미술사박물관과 자연사박물관이 바로 그것이다. '보호자이며 어머니이신' 마리아 테레지아 여제의 조각상은 두 박물관 사이에 있는 광장의 중앙에 배치되어, "프란츠 요제프 1세가 1850년대 광장 건너편에 배치하려 했던 두 전쟁 영웅의 기마상과 확연히 대비되도록 했다. 그녀의 상은 자유주의자들이 그들의 의회 앞 아테네 광장에 두었던 조각들과도 전혀 다른 것이었다[Schorske, 1995]."

19세기의 박물관학은 조명과 작품 배치에 대한 고민으로 충분히 요약될 수 있다. 쥘리앵 가데Julien Guadet(1834~1908)는 그의 저서 『건축의 요소와 이론』Éléments et théorie de l'architecture(1901)에서 박물관

5 프랑스의 건축가이자 이론가, 평론가. 19세기 프랑스의 네오고딕(neo-Gothic) 양식 유행의 중심인물로서 중세 건축을 심층적으로 연구하여 수많은 도면과 저술을 남겼으며, 중세 건축물 및 유적의 보수와 재건축을 직접 시행했다.

‐ 18세기 후반 루브르 박물관은 우피치 미술관과 비오‐클레멘스 박물관과 더불어 전 유럽의 건축가들에게 영
향을 미쳤다. 그림은 1850년에 그려진 샤를 피쇼의 작품이다. 튈르리 정원에서 바라본 루브르 박물관.

들 간의 공간과 조명의 차이를 비교하고 있다. 사실 이 주제는 18세기부터 반복적으로 다루어졌으나, 이번에는 학자의 실증주의적 시각으로 접근했다는 점이 다르다. 루브르 박물관 대회랑Grande Galerie의 천장을 통한 자연채광éclairage zénithal을 살펴보자. 1856년 르퓌엘 Hector-Martin Lefuel(1810~1880)에 의해 마무리된 이 천장 채광은 박물관 내부 건축의 좋은 본보기가 될 만한데, 작은 크기의 그림들로만 채워진 맨 윗줄과 조각품들에는 간접 조명을 설치해 완성했다. 사우스 켄싱턴South Kensington[6]에서처럼 인공조명을 비교적 일찍 도입한 경우도 있었지만, 대부분의 대형 박물관들은 20세기 들어 전기를 사용하게 되면서부터 비로소 인공조명을 사용하게 된다.

19세기의 마지막 몇십 년 동안은 박물관의 오래된 배치 방식을 재정비하려는 움직임을 거의 어디서나 찾아볼 수 있었다. 궁전과 같은 화려함을 추구하기보다는 작품 사이 공간에 여유를 두고, 더욱 가치 있는 작품에는 그만의 자리를 내주었다. 이와 동시에 '안내 공간과 관람객 동선, 전시실 사이를 기능적으로 분리'할 필요성이 대두하여, 모든 불필요한 사치스런 장식은 '지역과 도시의 활동과 역사'에 바쳐진[Pierre Vaisse, in Georgel, 1994] '과시'를 위한 공간(예를 들어, 기념비적 계단 등)에 전부 몰아넣게 되었다.

6 런던의 지명으로, 이곳에는 빅토리아 앨버트 박물관과 자연사박물관, 과학박물관 등이 있다. 참고로, 빅토리아 앨버트 박물관의 옛 이름은 사우스 켄싱턴 박물관이었다.

베를린과 독일권 국가들의 박물관

한 세기 동안 베를린에서만 수많은 박물관의 원형들이 만들어졌다. 그중 첫째로는, 1820년대에 착공되고 이후 새롭게 이름 붙여진 베를린 구 박물관Altes Museum을 들 수 있다. 과거 종교가 인간에게 주었던 초월성을 이제는 예술이 줄 수 있다는 당시의 관념론적 논리에 따라 이 성소聖所는 소장품 컬렉션을 통해 고대 그리스의 파이데이아paideia[7] 정신을 전파하고자 했다. 전시 구성에는 1810년 베를린 대학을 설립한 빌헬름 폰 훔볼트Wilhelm von Humboldt(1767~1835)[8]가 협력했는데, 이로써 미학적 경험을 통한 교육의 한 과정으로서 '이미지'Bildung에 대한 의식이 싹틀 수 있었다. 1830년, 마침내 문을 연 베를린 구 박물관은 루스트가르텐 광장의 네 번째 면, 즉 북쪽을 차지했는데, 남쪽에는 궁이, 서쪽에는 병기고가, 동쪽에는 성당이 있었다. 베를린의 이 중심 지구에 변화를 주기 위해 구 박물관은 고전고대 신전의 건축 양식을 따라 지어졌다. 로마 시대 판테온Pantheon[9]의 원리에 따라, 같은 비율로 반으로 축소된 크기의 원형 전시실이 박물관 안의 또 다른 박물관처럼 자리를 잡았다.

1843년, 소장품의 규모가 늘어남에 따라 건축가 스튈러Friedrich August Stüler(1800~1865)는 고대 고고학, 민속 유물을 비롯해 국가의 유물을 보관할 '신 박물관'Neues Museum을 세울 책임을 지게 된다.

7 시민을 대상으로 한 고대 그리스의 인본주의적 교육.
8 자연과학자이자 지리학자인 알렉산더 폰 훔볼트(Alexander von Humboldt)의 형으로, 정치가이면서도 학자로서 연구 활동을 펼쳤다.
9 만신전(萬神殿)이라는 뜻으로, 로마에 있는 로마 시대 신전(神殿)을 이르는 말.

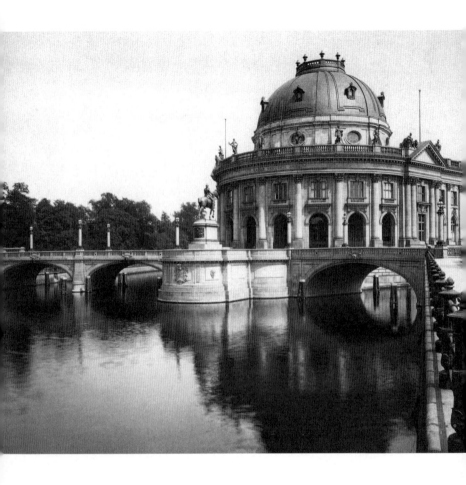

　카이저 프리드리히 박물관은 중세와 르네상스 미술 컬렉션을 시대순으로 전시하고 이를 설명하기 위한 맥락을 제시했다. 1907년, 빌헬름 폰 보데는 '박물관 포럼'을 구상한다. 박물관섬 중앙에 페르가몬 박물관을 놓고, 그 오른쪽에 중동 박물관을, 왼쪽에 독일역사박물관을 배치하는 것이다. 1930년 박물관섬 100주년을 맞아 완공된 페르가몬 박물관과 함께 박물관섬은 19세기 백과전서 박물관학의 특징을 가장 확연히 보여주는 사례가 되었다. 개관 이듬해 카이저 프리드리히 박물관(지금의 보데 박물관)의 모습. 1905년 헤르만 뤼크바르트의 사진.

1859년에 문을 연 신 박물관은 오늘날 '박물관섬'Museumsinsel[10]의 모습을 설정짓는 잇따른 박물관 설립의 첫 신호탄이 되었다. 스튈러는 1876년 또 다른 근대미술관Alte Nationalgalerie을 짓게 되는데, 그 이듬해 장식예술박물관과 민속박물관이 박물관섬을 떠나면서 박물관섬에는 사실상 예술작품과 고고학 유물만 남게 되었다.

19세기 초반 베를린 국립 회화관Gemäldegalerie의 관장이었던 구스타프 바겐Gustav Waagen(1794~1868)이 국제적 미술감정가·평론가·박물관학자를 대표하는 인물이었다면, 1872년부터 관장을 맡은 빌헬름 폰 보데Wilhelm von Bode(1845~1929)는 19세기 후반 박물관장이란 어떠한 인물인가를 보여준다고 할 수 있다. 1897년부터 1920년까지 프러시아 국유 컬렉션의 책임자로 일하는 동안, 빌헬름 폰 보데는 다수의 도록을 편찬하고『프로이센 연보』Preussisches Jahrbuch를 통해 폭넓은 학술 활동을 펼쳤는데, 여기서 당시 독일의 새로운 미술사 연구의 높은 수준과 깊이를 알 수 있다. 카이저 프리드리히 박물관Kaiser-Friedrich Museum은 건축가 이네Ernst Eberhard von Ihne(1848~1917)가 설계한 독일 바로크 양식의 건물로 1897년에서 1903년 사이에 세워졌는데, 이윽고 보데 박물관으로 명명되었다. 여기서는 중세와 르네상스 미술 컬렉션을 시대순으로 전시하고 이를 설명하는 맥락을 제시했는데, 단연 돋보이는 명작은 온갖 건축적 요소들로 꾸며진 '예배당' Kirchenraum이었다. 1907년, 빌헬름 폰 보데는 '박물관포럼'Museum forum을 구상한다. 박물관섬 중앙에 페르가몬 박물관Pergamon Museum

10 독일 베를린에 있는 박물관군. 1세기 이상에 걸친 현대미술관 디자인의 발전을 보여주는 독창적인 건축물들이 모여 있다.

을 놓고, 그 오른쪽에 중동 박물관Vorderasiatisches Museum을, 왼쪽에 독일역사박물관Deutsches Museum을 배치하는 것이다. 1930년 박물관 섬 100주년을 맞아 완공된 페르가몬 박물관과 함께 박물관섬은 19세기 백과전서 박물관학의 특징을 가장 확연히 보여주는 사례가 되었다.

독일 박물관학을 이끈 또 다른 인물들 중에서 가장 존경받은 사람은 아마도 1922년에서 1936년 사이에 하노버 박물관의 관장을 역임한 알렉산더 도너Alexandre Dorner(1893~1957)일 것이다. 알로이스 리글Alois Riegl(오스트리아의 미술사가·미술사학자, 1858~1905)의 제자이기도 한 알렉산더 도너는 박물관은 컬렉션을 가꾸는 데 치중하기보다는 우선 교육적 기능에 충실해야 한다고 보았다. 각각의 전시실은 그럴듯한 흉내나 내부 장식에 신경 쓰기보다는 한 시대의 '예술의지'Kunstwollen[11]를 망라했다. 동선의 마지막에 다다르면 엘 리시츠키 El Lissitzky(1890~1941)와 모홀리-나기Moholy-Nagy(1895~1946)의 합작으로 만들어진 추상의 방과 우리 시대의 방(1927~1928)이 박물관의 20세기 아방가르드 컬렉션으로의 입장을 알렸다. 미국의 철학자 존 듀이John Dewey(1859~1952)는 전후 이와 같은 교육적이고 진보적인 박물관학에 깊이 동조하면서 미국과 독일 사이에 여러 가지 박물관학 모델들의 서로 얽힌 역사를 다시금 정리하고자 애쓰기도 했다.

11 예술의지 또는 예술의욕이라 번역한다. 알렉산더 도너의 스승인 알로이스 리글이 내놓은 유명한 미술사적 개념. 모든 미술사적 발전과 작품의 가치를 좌우하는 것은 작품에 내재한 예술가의 의지이며 따라서 미술사에는 연속적인 흐름만 있을 뿐 빙켈만이 말한 것처럼 생물학적 주기, 즉 생성·완성·쇠퇴는 없다는 주장이다. 이를 바탕으로 서구 중심의 미술사를 벗어나 원시미술이나 동양 미술을 이전과는 다른 시각으로 바라볼 수 있게 되었다.

런던과 영국의 박물관

영국 박물관의 역사는 무엇보다도 대규모 수집가들이 이룩한 오랜 전통으로 설명될 수 있다. 특히 이들 대규모 수집가들의 특이한 점은 무엇보다도 자신들의 소유물을 기꺼이 국가에 대여하는 등 애국심을 과시하며 마치 공공의 재산처럼 보이게 하면서도, 유럽 대륙의 국립 미술관 개념과는 분명히 차이를 두며 사유재산의 원칙을 지켜냈다는 것이다. 역사가 린다 콜리Linda Colley(1994)가 말한 바 있듯이, '수백만 명의 사람들이 오늘날 개인 소유의 성이나 그 재산을 영국 국가 유산의 일부분으로 자연스레 인식한다는 점이 바로 영국 엘리트층이 그들 자신의 문화적 이미지를 재건하는 데 성공했다는 근거'다.

1851년 하이드파크에서 열린 대규모 전시회(만국박람회)의 여파는 훗날 빅토리아 앨버트 박물관이 될 사우스 켄싱턴 박물관의 설립으로 이어졌다. 1853년부터 1873년까지 박물관과 부속 미술학교들의 총지휘를 맡은 헨리 콜Henry Cole(1808~1882)은 영국 산업 미술을 이해하는 데 꼭 필요한 작품들을 대중에게 전시하기 위해 복제 기술의 힘을 빌렸다. 사진은 물론이고 무엇보다도 유적과 건축물, 조각들의 복제본을 적극적으로 사용한 전시장은 일종의 '교육적 실용주의'를 생생히 보여주었다. 그러나 박물관은 이후 빠르게 국제적 컬렉션으로 변모하게 된다. 아시아와 이슬람 문화권은 대영제국과의 비교 대상으로, 문화적 위계질서를 설파하는 데 이용되었다. 다른 특별 전시들은 상설 기관으로 자리 잡기도 했는데, 사우스 켄싱턴에서 역사 초상을 다룬 두 번의 전시가 성공을 거둔 후, 왕과 고위 관료들, 학

— 영국 박물관의 역사는 무엇보다도 대규모 수집가들이 이룩한 전통으로 설명될 수 있다. 대규모 수집가들의 특이한 점은 자신들의 소유물을 기꺼이 대여하며 마치 공공의 재산처럼 보이게 하면서도, 사유재산의 원칙을 지켜냈다는 것이다. 빅토리아 앨버트 박물관 역시 그런 사례의 하나다. 빅토리아 앨버트 박물관 중세 · 르네상스 관 전경. ©Sailko, 2011.

자나 예술가들의 초상을 한데 모으기 위해 1858년 스탠호프 경Lord Standhope에 의해 창설된 국립 초상화 갤러리National Portrait Gallery가 그러한 경우 중 하나다.

1800년대 대략 10곳 정도의 박물관이 영국에 존재했는데, 19세기 중반 들어서면 60곳 정도, 1914년에는 300곳 이상으로 늘어나게 된다. 이런 증가 현상은 무엇보다 개인의 후원이나 각 지방의 투자 덕분이라 할 수 있는데, 1845년에 제정된 '박물관 법'Museums Act[12]과 1850년의 '박물관 및 도서관 법'Museums and Libraries Act의 역할이 컸다. 이러한 지출에 대해서 영국 정부는 '산업 이윤 창출'과 '국민 교화'를 위해서라는 막연한 사회적인 명목을 일부러 내세웠다. 당시 영향력 있던 러스킨John Ruskin(1819~1900)[13]의 말을 인용하면 "박물관의 가장 중요한 기능은 완벽한 정돈과 완벽한 우아함의 본보기들을 문자 그대로 저속하고 무질서한 대중에게 보여주는 것이다. 그곳에선 모든 것이 제자리에 있고, 가장 좋은 모습을 하고 있었다." 어쨌거나 실제로도 박물관은 국민을 위한 것이었다. 1901년 런던 동부에 설립된 화이트채플 아트 갤러리Whitechapel Art Gallery의 경우처럼 대도시의 가장 낙후된 지역에 설치된 '자선 박물관'[Waterfield, 1991]에는 판화, 인쇄물, 사진이나 주조鑄造로 본을 뜬 모형 등 각종 복제물이 주로 전시되었다.

영국의 전통적 풍경들이 사라져가는 것에 대한 두려움 때문에 '역사적 명승지 및 자연 경관지를 위한 국민 신탁'National Trust for places

12 지방자치단체에게 박물관을 더욱 쉽게 설립할 수 있도록 권한을 준 법률.
13 영국의 미술평론가이자 사회사상가. 예술이 민중의 사회적 힘의 표현이라는 예술철학에서 사회문제로 눈을 돌려 당시의 기계문명이나 공리주의 사상을 비판했다.

of historic interest or natural beauty 사업이 시작되었다. '내셔널 트러스트'National Trust라는 약어로 더 잘 알려진 이 비영리단체는 1895년에 조직되어 유언 증여나 기부를 받아 유적지나 기념물을 사들일 권한을 인정받았다. 이러한 모든 조처가 박물관과 도서관·공원에 있어서, 나아가 문명 발달의 수준에 있어서도 세계적인 우위를 자처하는 영국의 자랑거리가 되었다.

대륙 너머 미국에 등장한 대형 박물관

미국에서는 영국인 제임스 스미스슨James Smithson(화학자·광물학자, 1765~1829)이 지식의 발전과 공유에 바치는 기관을 설립하기 위해 150만 달러를 기증하고자 했는데, 이는 1846년 의회에 의해 받아들여져 국토 조사와 연구를 위한 백과전서적 계획을 수립하는 계기가 되었다. 1858년, 스미스소니언 박물관Smithsonian American Art Museum이 이렇게 개관한 이후, 수도 워싱턴의 내셔널 몰National Mall 광장을 따라 박물관들이 줄지어 자리 잡게 되었다. 거의 반세기가 지난 후, 자연과학자이자 과학사가인 조지 브라운 구드George Brown Goode(1851~1896)는 미국 박물관학의 특징을 이처럼 정리했다.

"진정으로 교육적인 박물관이란 잘 고른 표본들로 뒷받침되는 설명의 컬렉션이라 할 수 있다. (중략) 오늘날의 박물관은 더 이상 호기심의 대상을 무작위로 모아둔 것이 아니라, 연구 또는 공공 교육의 자료라는 가치를 기준으로 선택된 일련의 사물들로 대표된다."

이러한 '교육박물관'educational museum은 여러 도서관이나 연구소와 연계되어 대학 교육에 이르기까지 하나의 연속체를 이룬다.

이와 마찬가지로 뉴욕의 메트로폴리탄 박물관Metropolitan Museum
(1870년에 개관하여 1894년에 건물이 완성됨)과 함께 민간 재단의 출자로 만
들어진 박물관들이 나타나기 시작한다. 보스턴에서는 도시의 실질
적 문화 '사업가'들인 일명 '브라민스'Brahmins[14]들이 유럽의 고급문
화 콘셉트를 도입하여 다수의 문화단체들을 설립했다. 시카고의 아
트 인스티튜트Art Institute 역시 같은 도식을 따른다. 이러한 박물관들
의 기념비적 건축─보스턴 미술관은 1909년에 완공되고, 시카고 미
술관은 1879년에 설립되었지만 1893년에야 공사가 끝났다─은 특
히 더 놀라움을 안겨준다. 이와는 반대로 1909년에 뉴어크 박물관
Newark Museum을 설립했고 사서이기도 했던 존 코튼 다나John Cotton
Dana(1856~1929)는 지역사회를 위한 박물관의 개념을 개발하여 실용
성과 '길러진, 계발된 문화'culture cultivée라는 두 가지 측면을 동시에
노렸다[Alexander, 1983].

14 보스턴에 자리 잡은 영국에 뿌리를 둔 지식층이나 유력 가문들을 일컫는 말. 하버드 대학교
 를 중심으로 정치, 학술, 문학에 큰 영향을 미쳤다.

20세기, 전체주의와 자유의 공존

20세기 초 유럽의 박물관은 대중을 향해 정치 체제를 선전하기 위한 도구로 이용되었다.
그러나 얼마 지나지 않아 미국에서는 관람객 수를 박물관의 성공 혹은 실패를 가늠하는
명확한 척도로 활용했다.

20세기 초반의 아방가르드 운동은 과거의 무게와 그 유산에서 벗어
나 새로운 길을 개척하고자 하는 공동의 의지를 표방했다. 세계대전
이라는 최초의 전 세계적 갈등을 겪고 난 후 느낀 환멸과 그 소산 중
하나인 다다dada 운동[1]은 이런 부정적인 분위기에 더욱 힘을 실어 주
었다. 시간과 역사에 대한 개인주의와 주관주의의 확산은 '원치 않는
기억'에 대한 프로이트적 혁명과 상대성의 발견, 시간을 지배하는 우
연들을 주제로 한 문학, '의식의 흐름'[2] 안에서 '되찾은 시간'의 현현
따위로 설명할 수 있다. 그러나 이와는 반대로, 박물관은 유난히 작

1 다다이즘(dadaism)이라고도 불린다. 제1차 세계대전으로 인한 환멸과 정통주의 미학에 대
 해 반발했던 예술가들의 움직임으로, 주요 작가로는 마르셀 뒤샹(Marcel Duchamp, 프랑
 스의 화가, 1887~1968), 미국의 사진작가 만 레이(Man Ray, 1890~1976), 막스 에른스트
 (Max Ernst, 독일의 화가·조각가, 1891~1976) 등이 있다.
2 courant de conscience, 영어로 stream of consciousness. 20세기 초 문학작품에서 인물
 의 심리 상태를 드러내기 위해 사용한 기법으로 문법이나 여타 형식을 무시하고 상징적이고
 유동적인 대사나 행동을 통해 심리 상태를 표현한다.

품들을 연표와 교육주의didactisme의 틀 안에 가두려 애쓰는 것으로 보였다. 이는 달리 말해 무익하고 무미건조한 보여주기나 마찬가지였다. 상황은 더 나빠져, 1917년 볼셰비키 혁명[3]이 터지고 1920년에서 1930년 사이에는 이와 경쟁하듯 파시즘과 나치즘이 퍼지면서, 박물관은 컬렉션과 학문을 이념적 목적 아래 두고자 했다. 이러한 상황에서 박물관은 새롭게 정비되어 대중을 향해 정치 체제를 선전하기 위한 도구(프로파간다)로 이용되기에 이른다.

전체주의의 무게

1926년부터 1938년까지, 로마제국에 대한 기억은 이탈리아 정권에 필수 불가결한 쟁점으로 자리를 잡는다. 로마제국 박물관과 1937년에 아우구스투스를 기념하기 위해 열린 《아우구스투스의 로마제국》Mostra Augustea della Romanità 전은 체제를 전통적 지중해 연안의 권력과 헤게모니에 깊이 새겨넣으려는 시도로 읽힌다. 독일에서는 바이마르공화국 시절 박물관과 관련해 벌였던 혁신적인 실험들이 나치즘의 등장과 함께 전부 없던 일이 되고, 대신 단 하나의 고전적 논리가 박물관을 지배했다. 또한, 현대미술에도 엄격한 '순화'의 바람이 불어닥쳤다. 앨프레드 H. 바Alfred H. Barr Jr.(1902~1981)는 1931년 뉴욕현대미술관Museum of Modern Art: MoMA(이하 MoMA)에서 《독일 현대미술》 전을 선보인 후, 1933년 슈투트가르트를 방문했다. 그는 놀

3 1917년 10월 러시아에서 일어난 사회주의 혁명. 같은 해 2월에 일어난 혁명과 함께 통칭 '러시아 혁명'이라고 부르는데, 이 혁명을 통해 세계 최초의 공산 정권이 수립되었다.

라운 통찰력과 분노 어린 필치로 나치가 박물관 세계의 문화 권력을 어떻게 잠식했는가를 고발했으나, 뉴욕에서는 아무도 그의 글에 관심을 두지 않았다. 나치는 그로부터 멀지 않은 1937년 뮌헨에서 열린 《퇴폐미술전》Entartete Kunst에서 당대 미술의 타락을 증명하는 작품들과 정신병자들의 작품들을 한데 모아 비교하는 한편, 같은 도시에 있는 예술의 집Haus der Kunst에서는 독일 예술의 정수를 과시하기에 적합하다고 생각되는 작품들만을 모아 전시했다.

구소련에서는 구체제의 유산이 빠르게 해체되면서 박물관을 교육에 꼭 필요한 도구의 하나로 여기게 되었다. 1921년에 이르러 예술품과 고고학 유물의 보존을 위한 관청이 소비에트 박물관 전체를 관리하게 되었고, 박물관의 수는 엄청나게 늘어나 1936년경에는 500곳을 넘게 되었다. 소비에트 박물관학은 전시를 통해서 새롭게 탄생한 국가의 지리학이나 생산 기법, 역사 해석에서의 사회적 권력을 보여주는 데 유례없이 공을 들였다. 이때 시행된 다양한 프로젝트의 내용은 『무세이온』 지면을 통해 알 수 있는데, 한편 국가 내부적으로는 검열을 통해 차츰 엄격한 순응주의conformisme를 확대해나갔다.

우리는 위와 같은 자유주의 박물관학에 대한 분석을 통해서 "정치적 활동이 국가의 모든 권력의 접점이 되는 경향이 있는 몇몇 근대 국가에서는 박물관의 사회적·교육적 역할이 미학적·정서적 역할보다 우세해졌다는 것을 알 수 있다. 이러한 박물관의 교육부서는 예술작품을 역사적 요소로 간주하여 빠진 것이 있을 때는 복제물이나 본뜬 것, 통계나 지도 또는 도표 등의 모든 자료를 동원해 보충해야 했다."『1937년 국제박람회 안내 도록』Catalogue-Guide illustré de l' Exposition internationale de 1937의 위와 같은 설명은 결국 박물관학에

존재할 수 있는 모든 조작 가능한 부수적 사항들에 대해 비판적 평가를 내리고 있다. 완벽한 프랑스적 지식인으로 평가되는 폴 발레리 Paul Valéry(프랑스의 시인·사상가·평론가, 1871~1945)가 『박물관의 문제』Le problème des musées(1923)에서 밝힌 다음의 주장은 이러한 방향에서 완전히 반대 위치에 놓여 있다. 폴 발레리는 여기서 당시 박물관들이 처한 상황을 바꾸고자 하는 의지를 분명히 하면서, "분류, 보존과 공익성의 개념은 정당하고 명백하지만, 즐거움과는 거리가 멀다"고 적었다. 그러나 이는 또한 박물관이 순수한 재미와 '시민의 존엄'에 입각한 실용적 지식의 정신을 양립하는 데 실패했음을 확인하는 것이기도 했다. 샤요 박물관Musée de Chaillot에 박물관이 관람객이 원하는 바를 충족하기를 바라는 기원을 새겨 넣은 것은 바로 이러한 맥락에서다.[4]

4 샤요 박물관(현재는 인류학박물관과 건축문화유산박물관으로 나뉘어짐)의 각 동의 박공 네 면에는 폴 발레리의 시가 새겨져 있는데, 그 내용은 다음과 같다.

- **건축문화유산박물관(Cité de l'architecture et du patrimoine) 파리 관(Aile Paris), 에펠탑 방향**

누구나 모르는 새 무언가를 창조한다.
마치 숨쉬는 것처럼.
그러나 예술가는 알고서 창조한다.
그 행위에는 예술가의 실존이 오롯이 담겨 있고
예술가가 사랑한 고통이 이를 더욱 견고하게 한다.

- **인류학박물관(Musée de l'Homme) 파시 관(Aile Passy), 에펠탑 방향**

내가 무덤일지 보물일지
내가 말을 걸어올지 입을 다물지는
지나가는 이가 누구냐에 달렸다.
친구여, 오로지 자네에게 모든 것이 달려 있네.
욕망없이는 여기 들어오지 말게.

미국의 박물관

보통 미국 박물관의 고전 시대는 클리블랜드 미술관Cleveland Museum of Art(1916)의 설립과 함께 시작되었다고 본다. 클리블랜드 미술관은 당시 에콜 데 보자르École des Beaux-Arts(파리예술학교) 양식을 따라 지어진 것으로 유명하지만, 교육 및 학술 연구에 대한 열정으로도 잘 알려졌다. 이러한 발전의 가장 큰 동력은 기업계 대부들의 너그러운 투자였다. 1942년에 완공된 워싱턴 D.C.의 내셔널 갤러리가 이 황금시대의 끝을 장식했는데, 이 또한 앤드루 멜런Andrew Mellon과 그를 뒤이은 새뮤얼 H. 크레스Samuel H. Kress, 조셉 와이드너Joseph Widener(미국의 예술품 수집가, 1871~1943) 같은 유력가들의 후원에 힘입은 것이었다. 이 시대의 박물관들은 무엇보다 전시를 통해 맥락을 드러내는 것을 중요시했는데, 때로는 '실내 장식가의 박물관학'으로 보이기도 했다. 이러한 '맥락의 박물관학'은 당시 유럽에서부터 대대적

- **인류학박물관 파시 관, 트로카데로 광장 방향**

귀한 것들과 아름다운 것들이
여기 교묘히 한데 모여
이 세상 만물을
보는 법을 눈에게 가르친다
마치 전에는 한번도 본 적 없는 것처럼

- **건축문화유산박물관 파리 관, 트로카데로 광장 방향**

보물들에게 바쳐진 이 벽 안에
예술가의 능란한 손으로 빚어낸
작품들을 받아들이고 간직한다.
예술가의 손과 사유는 함께이기도 서로 겨루기도 하지만
그 어느 하나라도 없으면 완전할 수 없다.

으로 이송된 유물과 이론의 영향을 받아 성립되었다고 봐야 한다.

허드슨 강을 굽어보는 조지 그레이 버나드George Grey Barnard(미국의 조각가·수집가, 1863~1938)의 클로이스터 컬렉션the Cloisters Collection[5]은 1938년에 개관하여 유럽의 유산을 다루는 미국 박물관의 한 본보기가 되었다. 이러저러한 미국의 박물관이 '동산' 또는 '부동산'을 사들였다거나 구매 시도를 했다거나 하는 소식들은 여러 유럽 국가들로 하여금 자신의 유산을 원래의 자리에서 지켜야 한다는 위기감을 갖게 했다. 자신들이 지난 세기에 행했던 '약탈'을 떠올리지 않을 수 없었기 때문이다. 클리블랜드 미술관에서 이미 선보였지만 1924년 뉴욕 메트로폴리탄 박물관에서 발전하게 되는 피리어드룸은 '전체'를 중요시하는 박물관의 또 다른 모습을 보여준다. 이렇게 한데 모인 유물들은 미하일 바흐친Mikhail Bakhtin(러시아의 문학 이론가·사상가, 1895~1975)이 말한 소설을 읽는 독자처럼 관객을 '크로노토프'chronotope, 즉 공간 안에 사로잡힌 시간의 구조 안으로 이끈다. 필라델피아의 박물관장이자 미술사가인 피스크 킴볼Fiske Kimball(1888~1955)은 1928년부터 다양한 건축 관련 유물과 장식 유물들을 사들이고, '예술의 대로'main street of art를 표방하는 관람 동선을 만들기 위해 다양한 피리어드룸을 조성하면서 장르의 한계를 넓혀 놓았다.

한편, 로렌스 베일 콜먼Laurence Vail Coleman은 1939년에 써낸 논

5 뉴욕 메트로폴리탄 박물관의 분관으로, 유럽 중세 예술작품과 건축, 그 밖의 유물들 약 3천여 점을 소장하고 있다. 흡사 중세 프랑스 수도원을 연상시키는 박물관 건물은 카탈루냐와 프랑스 각지의 수도원에서 가져온 기둥, 벽, 문, 스테인드글라스 등을 가지고 찰스 콜린스(Charles Collens)가 지었다.

평에서 규모나 유형, 기능면에서 박물관의 종류가 매우 다양해지고 있으며, 이러한 새로운 박물관들이 전통적 헤게모니를 내세운 기존 대형 박물관 및 미술관들과 극명하게 대조되는 것은 무엇보다 이들이 애국심과 관련된 기억들을 추앙하고 있기 때문이라고 주장했다. 이러한 예로 역사적 건물에 들어선 박물관들historic house museums을 들 수 있는데, 이는 로렌스 베일 콜먼의 저서 이름이기도 하다. 특히, 야외 박물관들은 상실감에 젖어 미국적인 것에 대한 향수를 내비치고 있는 경우가 많다. 윌리엄 굿윈W. A. R. Goodwin(미국의 성직자·역사가, 1869~1939)은 1926년부터 버지니아 주 콜로니얼 윌리엄즈버그 Colonial Williamsburg에 조부모 시대의 삶과 그들의 삶의 지혜, 살아가는 방식 등을 그 시대의 의복을 입은 안내원들을 동원해 옛 직업 시범과 음식을 통해 보여주는 마을을 조성했다. 박물관을 통해 본 미국은 '풀뿌리'grass roots(민중)의 나라인 동시에 엘리트를 배출해낼 수 있는 보편적 고급문화의 나라로 해석되었는데, 이러한 해석은 매튜 아널드Matthew Arnold(영국의 시인·비평가·교육자, 1822~1888)가 주장한 바 있는 빅토리아 철학 교육 원칙[6]의 다소 민주화된 형태에 기인한다.

관객의 수에 관심을 보이다

혁명적 메시아니즘Messianism[7]에서 유래하고 이후 정치적으로 퇴색한 관람객 절대 숭배 경향은 프랑스에서는 20세기 지식인들을 중

6 성별, 신분, 종교와 부모의 사회적 지위에 따라 차등화된 교육.
7 악과 불행이 가득한 지금의 세계를 심판하고, 정의와 행복을 약속하는 새로운 질서를 가져 올 구세주가 나타날 것으로 믿는 신앙.

심으로 여전히 유효했던 반면, 미국은 이와는 완전히 다른 모습을 보여준다. 미국의 박물관들이 대중에게 가지는 관심이란 탐험가 조르주 뒤아멜Georges Duhamel을 그토록 놀라게 했던 그들만의 특수한 미학적이고 철학적인 지식 일체corpus와 관계가 있다. 이는 존 듀이의 저서로 세계대전 이후 전 세계에 널리 번역된『예술과 교육』Art and Education(1929),『경험으로서의 예술』Art as Experience(1934)에 등장한 이론들의 영향이 크다고 할 수 있다. 그러나 이런 미국적 '관심'은 무엇보다도 박물관들의 결산 보고서에서 가장 잘 드러나는데, 여기에는 평가와 결과를 중시하는 문화가 녹아 있기 때문이다. 이는 당시 유럽의 정서에는 낯선 것이었다. 1939년, 미국박물관협회 회장이었던 로렌스 베일 콜먼은 관람객 수야말로 한 박물관의 성공 혹은 실패를 가늠하는 가장 명확한 척도라고 말했다.

"그 숫자가 올라가면, 박물관의 경영진은 이를 기뻐할 것이고, 연간 실적은 그 긍정적인 결과들을 강조하는 상승 곡선을 그릴 것이다. 만약 숫자가 내려가면 박물관장은 '트러스티'들에게 이해할 만한 설명을 내놓아야 할 것이고, 자신의 박물관을 위해 그 대가로 무엇이든 해야 할 것이다『The Museum in America』, 1939."

폴 삭스Paul Sachs(미국의 사업가·박물관장, 1878~1965)의 잘 알려진 하버드 강연인 '박물관 행정과 박물관의 문제'Museum work and museum problems의 목적은 학생들을 전문가 또는 학자로 키워내기 위한 것만큼이나 행정과 재정 관리에 있어서 경쟁력을 심어주는 데 있었다. 하버드 대학의 가장 오래된 박물관인 포그 미술관Fogg Museum의 부관장이었던 폴 삭스는 여기서 수집가, 즉 큐레이터가 지녀야 할 능력과 미술사가가 지녀야 할 능력을 서로 결합할 수 있는 것으로 생각하

고, 그러한 방식으로 교육에 임했다. 그러나 그 무렵 유럽의 몇몇 박물관에서도 관객은 관심의 대상이었다. 예를 들어, 독일의 고향박물관Heimatmuseum의 학예사들은 관객 수의 변동을 늘 주의 깊게 살폈는데, 독일과 미국의 관람객에 관한 저술이 발표된 연대와 그 양을 비교했을 때 제1, 2차 세계대전 사이에 딱히 유럽이 뒤처졌다고는 할 수 없다.

MoMA, 새로운 시대의 문을 열다

19세기를 지배했던 것은 동시대의 창작 활동을 대변하고 그 다양성을 입증하기 위해 고안된 박물관이었다. 이에 반해 20세기가 정의하는 현대미술관은 일종의 '개념의 박물관'이다. 이러한 관점에서 볼 때, 1929년 MoMA의 창립은 하나의 새로운 시대를 여는 계기였다고 할 수 있다. 비슷한 장르의 박물관들이 MoMA의 뒤를 이었는데, 뉴욕의 휘트니 미술관Whitney Museum of American Art(1931년 개관, 현재의 박물관 건물은 마르셀 브로이어Marcel Breuer에 의해 1966년에 완공됨)과 솔로몬 R. 구겐하임 미술관Solomon R. Guggenheim Museum(건물은 1943년 프랭크 로이드 라이트Frank Lloyd Wright의 설계를 바탕으로 1956~1959년 사이 지어짐) 등을 꼽을 수 있다. 1940년에 발간된 『무세이온』의 마지막 호는 뉴욕에서 연이어 문을 연 박물관들에 관해 많은 지면을 할애하고 있는데, 이 현상이 국제사회에서 얼마나 큰 반향을 일으켰는지를 알 수 있다. MoMA의 관장 앨프레드 H. 바는《국제 양식》International Style전 (1932년, 미국의 건축가 필립 존슨Philip Johnson과 헨리-러셀 히치콕Henry-Russell Hitchcock의 기획)과《큐비즘과 추상미술》Cubism and Abstract Art 전(1936)

을 통해 어떤 전범과 역사적 담론의 형성에 결정적으로 이바지한다.

한편, 여러 면에서 이보다 우위를 주장할 수도 있는 로지Łódź[8]의 스투키 미술관Muzeum Sztuki(1931년 개관)이나 바젤미술관Kunstmuseum Basel(1936년 개관)과 같은 예를 살펴보면, 유럽에서도 유사한 성찰이 이루어졌음을 확인할 수 있다. 전후 암스테르담 스테델릭 미술관Stedelijk Museum(1895년 개관)의 관장 빌렘 산트베르흐Willem Sandberg(1945~1963)는 디자인과 사진, 심지어 영화를 포함하는 혼합된 장르의 컬렉션을 구성하려 했다. 비록 그가 원하던 결과를 얻지는 못했으나 이로써 박물관은 비디오아트[9] 분과를 갖게 되었다. 구체적인 경험에서는 다른 점이 있었지만, 교육정책에서 빌렘 산트베르흐가 강조했던 것은 MoMA가 내세웠던 필수 요건들과도 맞아떨어졌다.

전후 박물관학에 대한 저술은 아직 두 차례의 세계대전 사이 이루어졌던 내용에서 크게 벗어나지 못한 상태였고, 전시실 내부의 색이나 질감·조명 등을 결정하고 조정하는 일은 여전히 모두 큐레이터의 몫이었다. 큐레이터의 책임은 박물관 외부 환경의 조성과 접근성 관리에까지 이어졌다. 빌렘 산트베르흐는 본래 미술을 전공했던 만큼 스테델릭 미술관에서 미술관과 전시에 관련된 모든 안내문 및 포스터를 직접 디자인하기도 했는데, 이로써 박물관과 그 이미지에 대한 감독을 극대화했다[Roodenburg-Schadd, 2003]. 그는 육교들을 높이 설치하여 박물관이 닫혀 있을 때에도 공원에서 산책하는 사람들이 전시실의 내부를 들여다볼 수 있도록 했다.

8 폴란드 중부에 있는 폴란드 제2의 대도시로 섬유산업의 중심지.
9 비디오를 표현 수단으로 하는 영상 예술.

이처럼 박물관의 신성한 공간은 더 이상 속세로부터 격리되지 않게 되었는데, 이는 근대적 박물관학 운동의 큰 문제의식에 동참하는 것이기도 했다. MoMA의 건축가 필립 L. 굿윈Philip L. Goodwin(1885~1958)이 『무세이온』 지면(1940)에 밝힌 바를 인용하면, 박물관은 백화점처럼 쇼윈도를 갖추어 행인이 밖에서 컬렉션의 일부를 언뜻 보고서 한번 들어가 보고 싶은 마음이 들게 해야 한다는 것이다.

유물의 보존만이 아닌 방문객을 만족시켜야 하는 건축가들

1960년대 근대 건축의 모순은 건축가이자 모더니즘 이론가인 필립 C. 존슨Philip C. Johnson(1906~2005)이 1960년 쓴 『박물관장에게 보내는 편지』Letter to the Museum Director에 아주 잘 설명되어 있다. 그가 말하길, 건축가에게 박물관 프로젝트는 하나같이 기쁘고 흥분되는 일거리지만 실제 작업은 무척 까다롭다고 했다. 박물관장도 학예사도 절대로 명확한 지시를 내려주지 않기 때문이었다. 무엇보다도 박물관 건물을 완성하는 데, 유물의 보존 외에는 신경 쓰지 않아도 좋았던 과거와는 달리, 오늘날의 건축가는 간단하고 쾌적한 동선을 통해 방문객까지도 만족시켜야 한다. 여기서 건축가의 관심사는 크게 두 가지 문제에 집중된다. 첫 번째 문제는 인공조명이냐 자연 채광이냐를 선택하는 것이고, 두 번째 문제는 전시 공간을 유동적으로 할 것이냐 고정적으로 할 것이냐 하는 것이다.

두 번째 문제는 요즘 들어 상당 부분 해결되었다고 볼 수 있다. 20세기 후반 많은 박물관이 퐁피두 센터처럼 애초부터 개방성을 포

기하고 의례적인 칸막이를 설치하는 쪽으로 돌아선 것은 대체적인 변화 양상을 잘 보여주는 예이다. 또한, 필립 C. 존슨은 수장고와 업무 공간, 관람객을 위한 공간을 소홀히 여기는 경향에 대해서 지적했는데, 이는 다행히도 오늘날의 박물관에는 거의 해당되지 않는 이야기다. 벌써 한 세기 전부터 이러한 방면에 대한 발전은 꽤 뚜렷이 눈에 띄는데, 이는 적어도 이론상으로 건축가와 박물관 책임자들 모두가 이러한 공간 계획 하나하나를 빠짐없이 신경 쓰고 있었기 때문이다.

이제 남은 것은 안내 공간과 리셉션, 중앙 홀에 대한 문제이다. 필립 C. 존슨은 '시야를 틔워 줄 소실점과 관람객을 위한 길잡이 공간'에 중점을 두어 박물관 건축의 엄숙함을 되살리고자 했는데, 이때는 마침 새로운 박물관학의 흐름을 따라 대개 지나치게 위압감을 주는 원래의 웅장한 출입구보다는 오히려 업무용 작은 출입구를 정문으로 사용하기 시작하던 시점이었지만(볼티모어, 클리블랜드, 퀘벡 등의 경우), 결국 우리는 얼마 안 가 필립 C. 존슨이 바라던 대로 다시금 출입구가 웅장한 건축양식을 목도하게 되었다.

솔로몬 R. 구겐하임 미술관을 MoMA에 비교하면서, 결국 필립 C. 존슨은 동시대의 건축에 대해 엄격히 비판적인 입장을 드러냈다. 그의 눈에 솔로몬 R. 구겐하임 미술관은 마치 나폴레옹이 번듯한 무덤을 지어주기 전 죽은 병사들을 임시로 안치해 놓은 봉안당과도 같은 불경한 건축물로 비쳤고, 따라서 그림들을 제대로 전시하기엔 마땅치 않았다. 또한 그는 솔로몬 R. 구겐하임 미술관은 이미 건축물 그 자체로 볼거리가 되어 버려 관람 동선은 단조롭고, 그에 비해 홀은 지나치게 자극적이라고 판단했는데, 사실 이는 건축가 프랭크 로이드 라이트가 애초에 의도했던 바였다.

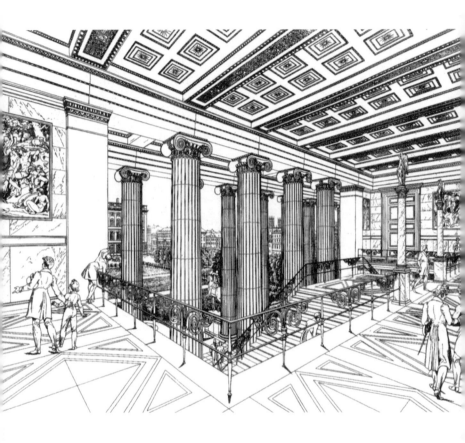

━ MoMA의 건축가 필립 C. 존슨은 작품들을 편리하고 효율적으로 보여줄 수 있고, 관람
객들을 어느 정도 근사하게 맞이할 수 있으며, 매 순간 피로감 없이 관람객이 나아갈 곳을 알
려 줄 박물관을 추구했다. 그는 건축적으로 명확하고 간결한 역사적 전범들로 시선을 돌렸
고, 그가 참고한 것 중 하나가 바로 싱켈이 설계한 베를린의 구 박물관이다. 그림은 1829년
싱켈이 남긴 데생으로, 층계를 향해 바라본 박물관의 내부다. 베를린의 구 박물관.

이와 반대로 MoMA는 건물 자체의 웅장함을 포기하고, 오직 하나의 효율만을 고려한 경우에 속한다. 그러나 이 효율성이란 전시 공간의 배치가 워낙 유연했기 때문에 결국 각 전시 책임자의 능력에 따라 크게 좌우되었다. 작품들을 편리하고 효율적으로 보여줄 수 있고, 관람객들을 어느 정도 근사하게 맞이할 수 있으며, 매 순간 피로감 없이 관람객이 나아갈 곳을 알려 줄 박물관을 추구한 끝에 필립 C. 존슨은 건축적으로 명확하고 간결한 역사적 전범들로 시선을 돌렸다. 그는 싱켈Karl Friedrich Schinkel(독일의 건축가·무대장식가, 1781~1841)이 설계한 베를린의 구 박물관이나 런던에 있는 존 손John Soane(영국의 건축가, 1753~1837)의 덜위치 갤러리Dulwich Gallery, 폰 클렌체Leo von Klenze(독일의 건축가, 1784~1864)가 지은 뮌헨 구미술관Alte Pinakothek[10]을 따라야 할 전범으로 여겼다. 그런데 이들은 모두 1960년대 모더니즘의 '아이콘'들과는 꽤 거리가 있는 건축물들이었다. 실제로 모든 모더니즘 건축물 중 필립 C. 존슨의 기준에 부합했던 것은 오직 르 코르뷔지에Le Corbusier(프랑스의 건축가·화가, 1887~1965)가 설계한 일본 도쿄에 있는 국립서양미술관国立西洋美術館 본관뿐이었는데, 이는 밝고 안정적이며 정돈된 동선으로 돌아왔다는 점과 옛 갤러리(회랑)와 원형 전시실을 떠올리게 하는 면면 때문이었다.

10 뮌헨에 있는 회화관.'피나코테크'는 '회화수집관'이란 뜻의 그리스어로, 아크로폴리스의 프로필라이온 양쪽 익랑에 봉헌상(奉獻像)을 소장한 데서 그 이름이 유래했다. 19세기의 회화를 전시한 노이어 피나코테크(新畫館)에 대해 독일어로 '고화관'(古畫館)이란 뜻의 알테 피나코테크는 주로 고화(古畫)를 수집했다.

현재와 과거에 대한 새로운 시각

1906년 전후 미국에서는 모든 형태의 물질문화를 수집하려는 헨리 포드Henry Ford(미국의 기술자·실업가)의 계획에 힘입어 그린필드 빌리지Greenfield Village에 미국에서 가장 큰 야외 박물관이 세워지게 된다. 이 계획은 지식인들의 전유물이 되어 버린 역사에 대한 공공연한 반감에서 비롯되었다. 대중적 관점에서 '우리 손으로 만들고 사용한 사물에 그대로 새겨진 우리의 역사'를 되살리고자 했던 일련의 사업은 특히 복식 전문가를 필요로 했다. 여기서 옛것에 대한 어떠한 기호嗜好를 읽을 수 있는데, 이는 같은 시기 알로이스 리글이 '탈역사적'a-historique인 오래됨에 대한 '근대적 숭배'culte moderne를 위해 학술적으로 다뤄진 역사적 유물을 의도적으로 '포기'하는 행위에 대해 분석했던 것을 떠올리게 한다. 영미권을 시작으로 유사한 논의가 전 세계로 퍼져 나갔는데, 여기에 촉매제가 된 것은 유적안내소나 유적지 박물관을 다루는 '공공' 또는 '응용' 역사학이었다.

1970년대에서 1980년대 사이, 다른 무엇보다도 심성사가 박물관 내에서 눈에 띄게 특권을 누렸다면, 이는 박물관의 임무와 역사의 임무 사이에 꼭 필요한 협력이 이루어졌기 때문이라기보다는, 필립 아리에스Philippe Ariès(1914~1984)[11]가 이름 붙인 대로 '현재와 과거에 대한 새로운 시각'의 덕분이었다. 이에 따라 세계 곳곳에서 전쟁의 참혹함이나 인간 존엄에 대한 범죄를 아우르는 역사적 범죄 행위를

11 프랑스의 역사가. 『아동의 탄생』, 『사생활의 역사』 등을 썼으며 프랑스 심성사의 선구자로 불린다.

주제로 하는 전시가 늘어났고, 이로써 박물관은 '다크 투어리즘'dark tourism[12]의 맥락에 편입되어 일종의 '고딕' 시대를 거치게 된다. 이는 당시 일어났던 크고 작은 사건들을 통해 알 수 있는데, 그러한 예로 워싱턴의 스미스소니언 박물관에서 원폭에 대한 전시[13]를 개최했을 때 에놀라 게이Enola Gay[14]와 관련해 불거졌던 논란을 들 수 있다. 스미스소니언 박물관은 그 내부에서부터 비롯된 수많은 역사학적·윤리적 논쟁에 휩싸였으나, 박물관 측에서 어떤 명확한 견해를 밝힐 수 없었으므로 이를 해결할 방법도 찾지 못했다.

그 밖의 박물관에서는 2002년, 다니엘 리베스킨트의 설계로 맨체스터에 세워진 노스 임페리얼 전쟁 박물관Imperial War Museum North에서처럼 관람객들을 그들의 부모와 조부모가 직접 겪었을 전쟁의 증거들 한가운데에 세워 두고 기억을 자극하기도 한다. 그 기억이 진짜이건 허구이건 간에 말이다. 에르네스트 르낭Ernest Renan(프랑스의 정치가·역사가, 1823~1892)이 언급한 것처럼 이러한 방식은 애도를 통해 국가적 의식에 동참한다는 사실보다는 그저 지나간 삶의 경험을 공유한다는 데 그 의의가 있기 때문이다. 이러한 경험이 과거 전쟁이 가져온 억압과 당시 의복, 노래 등에서 온 소소하거나 독특한 유물들을 본떠 만든 상품들을 기념품점에서 구매하는 행위에서 비롯되기도 한다는 점은 모순적이다.

대학을 기반으로 한 역사가들의 직업윤리에 따르면, 연구자의

12 재난이나 역사적으로 비극적인 사건이 일어났던 곳을 찾아가 체험함으로써 반성과 교훈을 얻는 여행.
13 1995년, 스미스소니언 박물관 50주년 기념.
14 1945년 8월 6일, 미군이 히로시마에 투하했던 원자폭탄을 실어 날랐던 보잉 사의 비행기인 B-29 폭격기의 애칭.

객관성을 위하여 과거의 재현과 역사의 사실성은 엄연히 분리되어야 하는데, 이 '고상한 꿈'[15]은 다른 '실용화' 경향처럼 공적, 특히 정부 차원에서 과거가 이용되는 것을 철저히 거부한다. 오늘날의 역사가 각각의 유물을 통해 역사를 구성하고 그 의미를 되살리는 어떤 기억의 집합을 이끌어내는 데 목적이 있다고 볼 때, 이는 '집단적 기억' mémoire collective[16]의 역사, 즉 국가의 역사-기억에 맞서는 비판적 역사관에 따라 행해지는 것이다. 여기에 따르면 '재현된' 과거의 역사는 실제에 입각한 '순수한' 과거의 역사와 함께 쓰여야 했다. 이것이 단순한 '호기심' 때문일지라도 말이다[Paul Veyne].

그러나 새로이 설립된 역사박물관들의 경우는 이와 달랐다. 역사박물관은 의도적으로 상징을 내포한 건축양식을 따랐는데, 주로 추모의 성격을 띠거나 '기억의 전쟁'에 마침표를 찍고자 했다. 이들은 특정한 기억들을 집단의식의 표면으로 끌어올리고자 하는 공공의 의사에 따라 설립되었다고 볼 수 있는데, 예를 들면, 평화협정이나 화해, 아니면 적어도 어떤 변화의 절차가 있고 나서 세워지는 경우가 그렇다. 이전까지는 억압받았던 기억들을 지키고자 했던 정치적, 사회적 움직임에 의지하는 역사박물관은 요하네스버그의 인종차별 박물관에서 말했듯이 '친근하면서도 소름 끼치는' 방법으로 추모의 과정을 도왔다. 이와 같은 목적의식 속에서 역사박물관은 공적, 정치적

15 피터 노빅(Peter Novick, 미국의 역사가, 1934~2012)의 저서 『고상한 꿈: '객관성 문제'와 미합중국의 역사 관련직』(That Noble Dream: The Objectivity Question and the American Historical Profession)을 인용한 것으로, 국내에서는 '고상한 꿈' 또는 '고귀한 꿈'으로 번역된다.

16 모리스 알박스(Maurice Halbwachs, 프랑스의 사회학자, 1877~1945)의 저서 『집단적 기억』(La Mémoire collective)의 제목을 인용했다.

이슈에 얽혀 있는 기억과 가치를 중심으로, 현재에 뿌리내린 과거의 진실의 또다른 측면들에 주목하게 된다.

그 후로 역사박물관은 과거 역사가가 공부를 위해 남는 시간에 방문했던 아틀리에이기보다는 다양한 대중화 사업의 매개로서 기능하게 되었다. 무엇보다 역사박물관은 전시회를 통해 공론을 대변하며 '기억 작용의 치료소'[Marie-Claire Lavabre]로 변모해가고 있었는데, 가장 충격적인 기억들을 먼저 다루었다. 역사박물관의 임무는 현재와 직결된 올바른 역사를 규정하는 데 필수 불가결한 요소로 간주되었다. 이는 과거에 박물관에서 으레 그랬던 것처럼 특정한 유물에 대한 일관적이고 특별히 의도된 관점에서라기보다는, 기념 의식이 필요할 때, 또는 사회적인 요구가 있을 때마다 재조명되어 대체로 간헐적인 별개의 사건처럼 재현되었다.

프랑스
박물관과 국가의 관계

다른 나라들과 비교해봤을 때 프랑스 박물관의 특징은 무엇보다도 그 '혁명'적인 기원, 즉 그
시작이 정치적·사회적으로 무척 혼란스러운 가운데 이루어졌다는 데서 찾을 수 있는데, 이는
종종 박물관들이 보내는 의례적인 찬사에 가려 묻히기도 한다. 실제로 프랑스의 박물관들은
몰수한 교회와 망명귀족의 재산이나 옛 왕실 컬렉션, 전리품 등에 의존하여 형성되었다. 이러한
사실이야말로 오랜 시간 이어져 온 구체제의 전통에서 탄생한 이탈리아나 독일의 박물관이나
의회에 의해 세워진 대영박물관과 프랑스의 박물관을 구분 짓는 결정적인 요소다. 그러나
무엇보다도 프랑스의 박물관을 특징짓는 것은 국가와 맺어온 그 독특한 관계라고 할 수 있다.

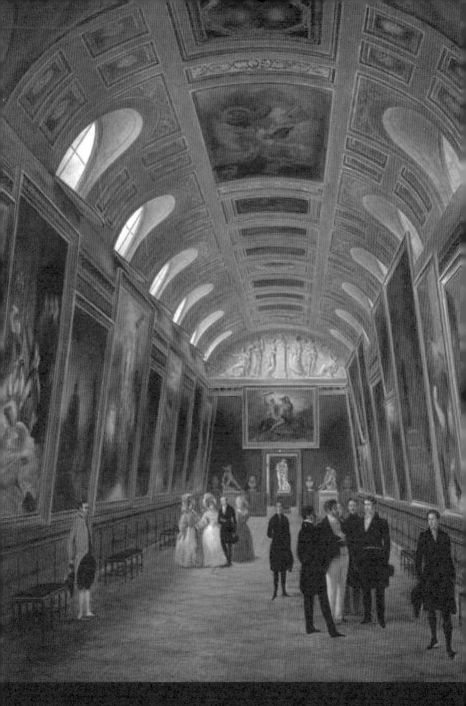

서서히 시작되던 정치적 예술의 공작에도 불구하고, 박물관들은 살롱에 전시된 당대의 작품들을 정기적으로 받아들였다. 이러한 움직임은 1818년 4월 24일 문을 연 뤽상부르 미술관이 선도했다. 1838년 뤽상부르 미술관을 방문하는 루이필립과 마리-아멜리 왕비), 오귀스트 장 시몽 루, 1840년 경, 캔버스에 유화

예술, 박물관, 그리고 국가

프랑스혁명을 거치면서 왕궁이 수집 취미의 결과물은 자유의 힘으로 다시 태어나
예술가들의 열정에 불을 붙이고, 국민을 깨우치며, 후대에 새로운 가르침을 전달하는 것이 되었다.

구체제 하 프랑스의 예술가들은 정해진 틀 안에서 상징적으로 이루어지는 작품 구매와 포상을 통해서만 창작하고 판매할 수 있었는데, 이러한 제도적 메커니즘에 당시 미술계가 다소간 의존해왔다고 볼 수 있다. 그 안에서 아카데미는 살롱과 더불어 중심적인 위치에 있었는데, 결론부터 말하면 모든 관계자, 즉 예술가와 그 관객에게 필요한 모든 정보는 여기서 나왔다. 이러한 기능은 19세기 들어 공공연한 위기에 봉착했는데, 이는 정보와 전시를 독점해오던 구도가 오랜 기간에 걸쳐 허물어지면서 본격화되었다. 독립 예술가들과 전문 비평가, 미술품 상인들의 역할이 점차 중요해지면서 전통적 형태의 살롱은 마침내 그 끝을 맞이했고, 게다가 살롱에서 이루어지는 작품 구매 절차에도 호된 비판이 가해짐으로써 뤽상부르 미술관을 대체할 당대 미술관의 새로운 이상이 구축되기에 이르렀다. 마찬가지로 지난 두 세기에 걸쳐 긴밀하게 예술계를 움직여왔던 기관들 역시 모두 해체되었다. 20세기에는 박물관들과 국가의 관계가 또 다른 국면에 접어

171

드는데, 문화 개발 정책의 개입이 그것이다. 끝으로, 21세기의 문턱에서는 '프랑스 박물관'에 대한 정의를 새롭게 가다듬어 유사한 기관들을 계층화하고 지방자치단체들 스스로 컬렉션을 재정비하도록 하는 사업이 시행되었다.

'살롱'의 유산

프랑스의 미술관에는 매우 오래전에 존재했던 한 기관의 특징들이 고스란히 남아 있는데, 왕립회화조각아카데미Académie royale de peinture et de sculpture의 '살롱'Salon이 그것이다. 이 전시회는 왕에 의해 보호받는 예술가들에게 공적으로 승인받을 기회를 주기 위해 만들어졌다. 살롱은 18세기 들어 그 전통적이고 안정된 형태를 갖추게 되었는데, 이때의 방문객 수는 10만 명에 이르렀을 것으로 보인다. 1748년에는 심사 위원단이 결성되었다. 국왕과 그 작품 주문이 얼마나 영광되었는지 만천하에 알릴 단 하나의 '위대한 취향'을 장려하기 위해 아카데미 소속의 역사화가만이 심사 위원으로 뽑힐 수 있었고, 이에 반하는 장르화는 배격되었다.

그러나 과거의 전범을 동시대의 예술가들에게 제대로 보여줄 수 있는 전시에 대한 요구 때문에 결국 루브르 박물관의 상설 전시에 왕실 컬렉션에서 '발굴'해낸 자료들을 사용하게 되었다. 뤽상부르 미술관에서 한때 문을 열었던 갤러리(1750~1779)는 당시 널리 퍼져 있던 '경쟁'의 필요성에 호응했다. 이 '경쟁'의 필요성이란 전시 조직의 형태나 교육에 대한 고민, 아카데믹한 관습이나 이론의 영향을 받은 다양한 미적 기준 등에 따라 좌우되는 것이었다. 1789년 살롱에서는

박물관학적 실험의 하나로 최초의 천장 자연채광이 도입되었다. 훗날 루브르 박물관에 왕실 컬렉션과 함께 위인들의 조각상과 왕실의 후원을 받은 걸작들을 전시하려는 계획[1]은 흡사 웨스트민스터 사원 Westminster Abbey의 프랑스판으로 보였다. 영국 웨스트민스터에서는 국가에 공헌한 걸출한 인물들에 대한 숭배를 통해서 군주의 이미지를 더욱 굳건히 하고자 했고, 프랑스의 루브르 박물관에서는 예술을 통해 후대에 비칠 왕의 입장을 변호했기 때문이다. 프랑스 박물관들에서 유독 두드러지는 애국의 의무는 루브르 박물관에서도 계속되어 이러한 초기의 모습을 아직도 찾아볼 수 있다.

프랑스혁명과 박물관의 대응

프랑스혁명 하에서 인권에 대한 인식이 널리 퍼지면서, 예술작품에 대한 접근도 프랑스공화국이 효율적이고 공평한 방법으로 충족시켜야 할 마땅한 권리의 하나로서 강력히 요구되었다. 이 권리는 너무나 오랫동안 불가능했던 즐거움을 사람들에게 돌려주고, 마찬가지로 오랫동안 억압받아온 재능들을 깨우기 위해서 반드시 필요했다. 왕궁의 수집 취미의 결과물은 '자유'의 힘으로 다시 태어나 예술가들의 열정에 불을 붙이고, 국민을 깨우치며, 후대에 '새로운 가르침'을 전달할 것이었다. 거의 모든 학교와 학회가 폐쇄됨에 따른 제도의 부재 속에서, 박물관은 사회 전반에 스며든 다양한 사물들을 그저 보여주

[1] 1775년부터 1780년까지 당지비예 백작(Le comte d'Angiviller)이 주도하여 왕실의 예술작품 및 보물들을 한데 모아 상설 전시하려면 계획을 말한다.

━ 왕립 회화 조각 아카데미의 '살롱'은 왕에 의해 보호받는 예술가들에게 공적으로 승인받을 기회를 주기 위해 만들어졌다. 살롱의 고전적이고 규칙적인 형태는 18세기에 성립되었는데, 방문객 수는 10만 명에

이르렀을 것으로 보인다. 1748년에 결성된 심사 위원단은 아카데미 소속의 역사화가만으로 이루어졌고, 이에 상반되는 장르화는 배격되었다. 루브르에서 열린 1787년 살롱의 모습. 피에트로 안토니오 마르티니작, 1787, 에칭, 프랑스국립도서관 소장.

는 것만으로 '미'와 원리의 자율적이고 직접적인 전달을 위한 가장 이상적인 수단이 될 수 있었다. 그러나 박물관은 그 정당성을 증명하는 데 처음부터 가혹한 저항과 마주해야 했는데, 예를 들어 가장 급진적인 혁명론자들은 이 고약한 과거의 유물들을 보존할 필요성을 도무지 공감할 수 없었다. 이들이 보기에 '공격적인' 내용을 담은 작품들이 어떻게 보관되었는지를 보면 '감금된 박물관'musée séquestré마저 연상된다. 공화력² 2년 종월種月 9일Le 9 germinal an II(그레고리력 1794년 3월 29일), 루브르 박물관의 보존과는 '이런 그림들 중 명작들만을 골라 오직 예술가들만이 볼 수 있는 장소에 전시'하기로 결정하기도 했다.

박물관의 기획자들은 '모든 예술품 하나하나를 가장 좋은 자리에 가장 훌륭한 보존 상태인 채로' 전시할 의무가 있었다. 그러나 그들의 직속 장관인 롤랑Jean-Marie Roland de La Platière(당시 내무장관, 1734~1793)은 '예술가들에게 다양한 사조와 다양한 개인의 기술을 쉽게 비교할 기회를 주는 것이 중요하다고 믿는 것은 참으로 이해할 수 없는 생각'이라며, "박물관은 교육만을 위한 장소가 아니다. 박물관은 가장 빛나는 색깔들을 섞어 장식해야 할 화단과도 같은 것이다. 호기심을 충족시킴은 물론, 애호가들을 끌어들여야만 한다"고 적었다.

"박물관은 그 자체로 배움의 터전이 되어야 한다"

박물관 전문가들은 위에서 말한 것과 같은 편견에 맞서 싸우고 있었다. 미술상 르브룅Le Brun은 박물관 사업의 선두에 예술가들이 직접

2 프랑스혁명 때인 1793년에 국민공회가 그레고리력을 폐지하고 개정한 달력.

나선 것을 안타깝게 여겼는데, 이는 "여기서 중요한 것은 그려야 할 그림도, 가르칠 학생들도 아니었기 때문이다. 타인의 창작물을 감상할 줄 알고, 같은 화파에 속할지언정 각기 개성이 뚜렷한 다양한 예술가들을 구별할 줄 아는 마음가짐에서부터 출발해야 했다." 1793년, 예술품 복원가 피코Robert Picault는 이어서 이렇게 썼다.

"진작 우리는 흩어진 프랑스공화국의 예술작품들을 전부 한데 모으고, 이 중에서 거장들의 다양한 기법을 잘 보여주고 교육과 예술 증진에 필요한 가장 완벽한 작품들을 골라 그 발전 양상을 비교할 수 있도록 해야 했다."

알렉상드르 르누아르는 자신이 쓴 「미술관에 대해」_Essai sur le muséum de peinture_에서 "화파에 따라 회화 작품들을 분류하기보다는 공교육을 위해 더 멀리 나아가 미술사와 당대의 역사를 한데 묶어 바라봐야 한다"고 제안했다. 다비드Jacques-Louis David(프랑스의 화가, 1748~1825)는 이러한 분석들을 받아들이는 한편, 공화력 2년 설월雪月 27일Le 27 nivôse an II(그레고리력 1794년 1월 16일)에 실로 '혁명적인' 박물관 계획을 구상하고, 이를 다음과 같이 변호했다. 그에 따르면, "박물관은 화려하고 사치스러운 물건들을 그저 호기심만을 충족시킬 목적으로 쓸데없이 모아 놓은 곳이 아니다. 박물관은 그 자체로 배움의 터전이 되어야 한다. 교사가 학생들을 데려갈 수 있고, 아버지가 아들 손을 잡고 함께 갈 수 있는 배움의 터전이 되어야 한다."

"대중의 취향은 앎과 자유를 필요로 한다"

혁명 시대 미술계의 핵심 인물이었던 다비드는 그 자신이 참을

수 없는 아카데미의 굴레로 여겼던 것들을 전부 철폐하는 한편, 박물관을 새로운 예술 체제의 중심 기관으로 삼고자 했다. 1791년이 되자 모든 인재에게 더 큰 자유를 주고자 하는 민주주의적 이상에 따라 살롱의 규모는 더욱 커졌다. 이후 살롱의 심사 위원제가 폐지되자 1793년에는 1,000점 이상의 작품이 무작위로 전시되어 살롱은 엉망진창이 되었는데, 이 때문에 수준이 현저히 떨어지는 작품들을 미리 걸러내는 사전 심사의 원칙이 부활했다. 일련의 사건들이 벌어지자, 미술사가이자 비평가인 에므릭-다비드Toussaint-Bernard Émeric-David (1755~1839)는 공화력 4년(1796년), 살롱과 박물관을 다시금 연결해줄 방안을 발표했다. 이는 당대의 가장 훌륭한 작품들만을 받아들여 예술가들에게 경쟁심을 불러일으키고 동기를 부여할 소위 '올림픽적 박물관'musée olympique이라는 계획이었다. 자율성을 기본으로 한 이와 같은 완벽한 인재 관리 계획 안에서 박물관은 그야말로 핵심적인 역할을 하게 될 것이었다.

"박물관의 벽을 넘고야 말겠다는 욕심과 그 안에서 자신의 영광이 다른 이에게 밀려 퇴색될지도 모른다는 두려움이 끊임없이 예술가의 경쟁심을 자극해야만 한다. 또한, 이러한 보상을 얻는 수단은 그 보상과 같이 일정하고 명확하며 고귀한 것이어야 한다. 이로써 비로소 재능이 그 본연의 독립성을 찾을 것이며, 이는 마땅히 보장되어야 한다. 대중의 취향은 앎과 자유를 필요로 한다. 이것은 바로 박물관을 통해서 제공되어야 한다."

프랑스의 예술품 분배, 정치적 제스처이자 문명 과시의 수단

혁명군의 이어지는 승리로 기술이나 예술과 관련된 전리품들이 수집되어 바로 이러한 세계 예술의 '표본' 박물관들musées de modèles 을 가득 채웠다. 반다이크Van Dyck(플랑드르의 화가, 1599~1641)와 루벤 스Rubens(플랑드르의 화가, 1577~1640)로부터 벨베데레의 아폴론Apollon du Belvèdère[3]까지, 예술품들을 본국으로 송환한다는 허상은 역설적으로 벨기에와 이탈리아에서 문화재 강탈에 더욱 힘을 실어 주었다. 박물관은 역사의 진실을 실현할 공공연한 의무 아래 모든 약탈을 정당화할 수 있었는데, 이는 '옛 세기의 영광의 기념물'이 박물관에서 '프랑스 국민의 영광의 기념물'이 될 것이기 때문이었다.

통령정부Consulat 시절 샤프탈Jean-Antoine Chaptal(프랑스의 정치가·화학자, 1756~1832)은 박물관 사업을 정돈하고 체계화했는데, 여기서 사실상 박물관의 두 가지 형태가 나뉘었다. 데생 학교와 연결된 교육과 역사적 고증을 목적으로 하는 보편적인 컬렉션과, 지역의 거장들에게 바쳐져 지방색을 드러내는 컬렉션이 그것이다. 1801년, 파리로부터 15개 도시에 예술품들이 보내졌는데, 이 도시들 중에는 제네바와 마인츠, 브뤼셀도 포함되어 있었다. 이러한 예술품의 분배는 정치적 제스처인 만큼이나 한 문명의 우수함을 과시하는 수단이기도 했다.

나폴레옹 제국 체제 아래 루브르 박물관의 학예사들은 '인간 정신의 발전과 흐름을 증언하는 미술사를 실제 작품들을 통해 배울 수 있게끔 하는 루브르 박물관의 시대순 연속 배치 방식'이 얼마나 훌륭한

3 바티칸 궁전의 벨베데레에 있는 대리석의 아폴론 상.

것인지를 역설했다. 그러나 이에 반해 카트르메르 드 캉시는 로마 문명의 맥락을 수호해야 한다는 입장에서 프랑스의 문화재 약탈에 대해 처음으로 윤리적 비판을 가했는데, 여기서 예술의 본래 용도를 퇴색시키는 박물관에 대해서 거부 의사를 분명히 밝혔다. '박물관 혐오'muséophobie는 이처럼 모든 것은 그 의미와 정당성을 되찾아주기 위해서, 아니면 적어도 이를 보호하고 가치를 높이기 위해서라도 본래 그것이 있던 자리에 두어야 하고 또 돌려놓아야 한다는 정치적 혹은 지성적 선택에서 비롯되었다. 1815년 9월, 마침내 작품들을 반환할 수밖에 없게 된 것은, 웰링턴Wellington에 따르면, 오래전부터 예술가들과 전문가들의 여론 속에서 프랑스 박물관들의 입장이 그 힘을 잃었기 때문이었다. 이는 결코 객관적인 분석이라고는 볼 수 없지만, 루브르 박물관을 찾은 외국인 방문객들의 열광적인 반응에 묻혀 알려지지 않았던 진실의 한 단면을 비추고 있음은 확실하다.

자율화의 움직임

19세기 말에 들어서면서 예술과 국가 간의 관계에 대한 의문이 다시금 불거졌다.
자유를 주장하며 창작물에 대한 사회적 대접 혹은 후원 방식을 직접 정하려는
예술가의 수가 부쩍 많아졌다.

왕정복고(1815~1830) 체제는 해외 열강에 예술품들을 반환하는 데 착
수하는 한편, 고전고대와 해외 예술 컬렉션에서 생겨난 손실을 보완
하기 위해 자국의 예술을 드높이고자 했다. 바티칸 박물관에 벨베데
레의 아폴론을 반환한 후, 이를 대신해 카노바Antonio Canova(이탈리아
의 조각가, 1757~1822)의 작품 〈메두사의 머리를 든 페르세우스〉Perseo
trionfante를 전시한 일은 그러한 예로 볼 수 있다. 프랑스공화국의 고
전 유물 수집벽anticomanie에 반해, 1818년 4월 24일 뤽상부르 미술관
의 개관은 여기서는 "모든 것이 자국의 것이며, 모든 것이 새롭다"는
것을 널리 확인하는 기회가 되었다. 사실상 서서히 시작되던 정치적
예술의 공작에도 불구하고, 박물관들은 살롱에 전시되었던 당대의
작품들을 정기적으로 받아들였다. 이러한 움직임은 원칙적으로 뤽상
부르 미술관이 선도했으며, 어느 정도 시간이 흐르자 루브르 박물관
에서도 이를 볼 수 있게 되었다.

살롱의 위기

19세기 초반이 되자 살롱에 입성한 작품과 그 작가의 수는 끊임없이 늘어나, 1806년에는 293명에 불과하던 것이 1848년에는 1,900명에 이르렀다. 오로지 아카데미 회원들로만 구성되었던 심사위원들은 총 지원자의 3분의 1에도 못 미치는 인원에게만 살롱에 전시할 자격을 주었다. 한편, 정부는 예술가들에게 다양한 메달을 수여하여 수상자들에게 '비경쟁' 방식으로 살롱에 참가하는 것을 허락했다. 모든 상 중에서 으뜸인 '로마상'은 이를 거머쥔 예술가에게 로마에 있는 프랑스 아카데미Académie de France에서 공부할 기회를 주었는데, 이는 장차 공식적인 커리어를 보장하는 약속이기도 했다.

1848년에 시작된 제2공화국의 박물관 정책은 1789년의 혁명 당시 방침을 그대로 답습하는 것이었다. 필립 드 셴느비에르Philippe de Chennevières(1820~1899)는 당시 국립박물관의 총지휘를 맡고 있던 필립-오귀스트 장롱Philippe-Auguste Jeanron(1809~1877)에게 공화력 2년(1794년)에 작성된 『지침』Instructions의 사본을 주었는데, 이는 박물관에 대한 제2공화국의 지침서처럼 쓰였다. 그 지침의 요점은 루브르 박물관을 중심으로 할 것과 규율과 감독, 작품의 발송 및 교류 등에 있어서 지방의 박물관들을 아주 세세하게 관리·통제하라는 것이었다. 박물관의 목적은 예술의 위대함을 보여주는 것이고, 따라서 공모전이나 대회를 개최하거나, 미술 시장이나 컬렉션 계의 전문가들 대신 그 일자리를 예술가들에게 내주거나, 또는 예술가들의 생계를 돕기 위해 보수 작업·모사·본뜨기·판화에 이르는 다양한 작품을 주문하는 등 예술가들의 영광을 위해 마땅히 박물관을 이용해야 했다.

1848년 이후에야 비로소 독립 예술가들이 살롱의 심사 위원단에서 아카데미 회원들과 합류하게 되었다. 살롱에 전시할 기회를 얻은 합격자들의 수는 멈추지 않고 늘어나 1860년대에 3,500명을 넘었고 1880년경에는 7,000명에 육박했다. 이와 동시에 살롱의 인기 역시 기록을 경신했는데, 왕정복고 하에서 살롱의 방문객 수가 18세기 후반 방문객 수의 3배였다면, 1870년에는 36만 명이 살롱을 찾았고, 1874년에는 50만 명이 훌쩍 넘었다. 이러한 전반적인 성장 추세에도 불구하고, 예술계에 대한 살롱의 헤게모니는 조직적인 반발의 초점이 되었다.

살롱의 종말, 예술의 새로운 지평

19세기 초반이 되자, 살롱 외에도 독립적인 전시회가 개최되기 시작했다. 이런 독립적인 전시회는 때로는 화가들이 조직하기도 했고, 때로는 다양한 기획자들의 업적이기도 했다. 기존의 살롱에서 완전히 이탈하지는 않았더라도, 이러한 맥락에서 살롱에서 거절당한 예술가들을 위한 전시가 열렸는데, 1874년 인상주의자들의 전시가 바로 그것이다. 1874년 인상주의자들의 전시는 '독립 예술가 전시회' Salon des Indépendants의 시초로 볼 수 있다. 특히 지면에 실린 전문 비평은 예술가들에 대해 기계적 공평성을 강요하는 살롱의 공공연한 희롱에 대항하여 대중에게 스스로 판단할 능력을 키워주어, 예술가의 활동에 대한 국가의 평가를 차츰 더 무력하게 만들었다.

1 아카데미에 예속되지 않고 개인적으로 활동하는 예술가들을 일컫는 이름.

이윽고 1881년 살롱이 특정 예술가들의 사적인 모임으로 변모하면서, 정부는 아카데믹한 예술의 맥락을 이어갈 조금 빈도가 낮은 새로운 전시의 전통을 만들어내고자 했으나, 이러한 형태의 전시는 1883년 단 한 차례 열리는 데 그쳤다. 이로써 완전한 의미의 살롱이란 더 이상 존재하지 않게 되었는데, 대신 그 자리에 갤러리들과 전시회들이 대중의 선택을 놓고 함께 경쟁하게 되었다. 드디어 1880년대 중반에는 "평론가도, 대중도, 정부도, 그 어마어마한 수의 예술가도, 그 누구도 더는 아카데미의 기준들이 되살아나기를 바라지 않게 되었다[Mainardi, 1993]."

살롱의 종말은 정치와 미적 인식에서 일어난 변화와도 밀접한 관련이 있지만, 사회학적 맥락과도 통하는 바가 있다. 이는 예술이 행정적으로 관리되던 시대를 지나 경제 교환의 법칙 안에서 이루어지는 비평과 시장의 자율적 작용 하에 놓이게 되었다는 해리슨 화이트 Harrison White와 신시아 화이트Cynthia White의 분석을 증명하는 것이다[White, 1991]. 마찬가지로 박물관은 예술 체계의 하나의 톱니바퀴가 되어 공공의 번영과 국민들의 심미안을 위해 활용되었을 뿐만 아니라 작품과 문화재의 '정치적' 교류를 통해 체제를 더욱 공고히 하는데도 한몫을 했다. 1882년 1월 24일, 강베타Léon Gambetta(당시 국무총리, 1838~1882) 정부는 면밀한 사전 조사를 거쳐 '에콜 뒤 루브르'라는 이름 아래 학예사 및 전문 인력들을 키워낼 박물관 행정학교를 설립하기로 했는데, 얼마 지나지 않아 고고학과 미술사 교육으로 노선을 변경하게 된다. 마지막으로, 1895년 4월 16일 자 재정법에 의해 국립박물관연합Réunion des Musées Nationaux: RMN이 기나긴 논의 끝에 창설되었다. 이로써 기존 국립박물관들에 어느 정도의 자율성이 허락되

었다.

다시, 예술과 국가의 관계에 의문이 불거지다

이러한 맥락에서 박물관과 학교의 동맹은 프랑스공화국에는 특히 더 의미있는 것이었다. 이 두 가지 기관이 공통적으로 예술가와 장인을 키워내는 데 이바지하고 있었다면, 박물관은 모든 시민을 대상으로 한 '시각 교육' 또한 도맡아야 했다. 1879년경 데생 교육에 대한 논의가 한창일 때, 사람들은 데생이 글쓰기만큼이나 대중화되어 '대중 교양의 증진을 통해 사회 전반의 안정'을 가져다주기를 희망했다. "바르게 보는 이는 바르게 생각하고, 바르게 생각하면 그 생각을 오래 간직할 수 있게 되기 때문이다."[2] 1905년, 뒤자르댕-보메스 Dujardin-Beaumetz(화가)가 지휘하던 지방 박물관 설립 위원회는 '데생 교육의 발전'을 통해 '박물관들을 설립하는 움직임과 더불어 기존 컬렉션들을 더욱 환대하는 분위기를 만든 결정적인 계기'를 찾을 수 있다고 보았다.

이러한 의미에서 공교육 시스템, 혹은 더 넓게 말해 경쟁력과 지식의 위계질서 내에서의 박물관의 위치란 지적인 맥락에서 '정당한' 능력 가운데 특히 '시각 능력'의 위치와 깊게 연관되어 있다고 할 수 있다. 시각 능력은 자국의 철학 및 문학적 사유의 흐름 내에서의 그 입지가 줄어듦에 따라 이후 20세기 내내 명백히 평가절하당해왔던

2 레옹 샤르베(당시 교육부장관), 『소르본대학교 학회 회의』 중 예술 부문, 1879년 4월 16~19일 개최, 1880년 발행.(Léon Charvet, *Réunion des sociétés Savantes des départements à la Sorbonne*, Section Beaux-Arts.)

것이다[Jay, 1993].

한편, 19세기 말에 들어서면서 예술과 국가 간의 관계에 대한 의문이 다시금 불거졌다. 자유를 주장하며 창작물에 대한 사회적 대접 혹은 후원 방식을 직접 정하고자 하는 예술가의 수가 부쩍 많아졌기 때문이다. 이는 의회에서 예술 분야 예산에 대한 논의가 이루어지던 시점이던 1904년 10월 월간지 『삶의 예술』*Les Arts de la vie*에 실린 '예술과 국가의 분리에 대한 앙케트'를 보면 알 수 있다.

1925년 예술계간지 『산 예술』*L'Art vivant*[3]이 펴낸 진정한 현대미술 박물관의 건립을 위한 국가의 의무에 대한 앙케트에서 언론인 조르주 샤렁솔Georges Charensol이 예술계의 다양한 인사들을 대상으로 행한 질문들 역시 앞서 말한 경우와 대체로 흡사한 전제들을 바탕으로 하고 있다. 이에 대한 응답들은 물론 가지각색이었지만, 전반적으로 예술 체계와 이에 좌우되는 박물관들에 대한 깊은 불만족을 표출하고 있었으며, 후원자들의 안목이나 시장의 자율 작용이 새로운 형태의 예술을 독려할 것이라는 희망을 내비치기도 했다[Michaud, 1996].

3 여기서는 오늘날 통용되는 '공연 예술'이라는 뜻의 프랑스어 표현 '아르비방'(art vivant)과 다른 문자 그대로의 의미로 쓰였다.

문화 정책의 기초를 세우다

2002년 프랑스 박물관 법이 제정되었다. 이 법은 문화재의 보존뿐만 아니라
교육과 보급의 임무, 박물관의 요금 정책에 관해서도 언급하고 있고
나아가 국가에 의해 인정된 박물관들이 서로 연합하는 데 그 목적을 두고 있다.

제1차 세계대전이 끝나자, 예술과 문화의 보호와 발전을 담보로 할 새로운 정치적 이슈들이 등장하기 시작했다. 이때 프랑스 공산당Parti Communiste Français: PCF을 중심으로, 루이 아라공Louis Aragon(프랑스의 시인·소설가, 1897~1982)과 앙드레 말로André Malraux(1901~1976), 폴 니장Paul Nizan(프랑스의 소설가, 1905~1940)은 프랑스 문학과 영화를 지키기 위해 '문화의 집'La Maison de la Culture을 설립했다.

이후 인민전선Front populaire[1]은 야심 찬 계획들을 내놓았으나 전부 계획만으로 그치거나 일찍이 중단되었다. 좌우간 오늘날 예술과 법인체 간의 관계는 몇몇 특기할 만한 기관의 설립을 통해 설명될 수 있다. 한 예로, 1937년 만국박람회가 열릴 당시 최초의 과학박물관이자 '살아 있는' 박물관을 향한 각계각층의 요구에 대한 화답으로서 세

[1] 1930년대 중반(1936~1938) 유럽 등지에서 점차 퍼져가는 파시즘에 대항하기 위해 프랑스에서 공산당을 비롯한 좌익 3개 정당이 연합하여 결성한 정치 세력이자 정부.

워진 '발견의 전당'Palais de la Découverte은 '동업조합주의적(사회주의적) 이상과 정치적 물질주의'의 만남의 결실이기도 했다[Eidelman in Schroeder-Gudehus, 1992]. 전후 특정 문화를 강제하려는 프랑스혁명의 권위주의적인 시도가 실패로 돌아가고, 당시 한창이던 사회-경제 근대화 작업을 통해 현대미술(1960년대 이후)은 점차 공공사업의 일부로서 자리를 잡게 되었다.

1947년 팔레 드 도쿄Palais de Tokyo[2]에 마침내 문을 연 프랑스 국립현대미술관의 개회사에서 조르주 살이 말한 '오늘날 국가와 재능은 더 이상 별개의 것이 아니라'는 대목이 특히 의미 있는 것은 초대 관장인 장 카수Jean Cassou(프랑스의 소설가·시인·비평가, 1897~1986)가 오래전부터 주장해왔지만 이제껏 공식적으로는 한 번도 언급되지 않았던 희망을 나타내고 있기 때문이었다. 그러나 몇 가지 주목할 만한 계획들과는 별개로—이 시기가 박물관사에 있어서 딱히 암흑기는 아니었으므로—드골Charles de Gaulle(1890~1970)과 앙드레 말로에 의한 문화부의 창설은 일단 이 논쟁에서 또 다른 변수를 제공하는 사건이었다. 실제로 프랑스의 국·공립 박물관들이 피카소 생전에 구매한 그의 작품은 오로지 2점뿐인데, 뛰어난 박물관장이었던 앙드리-파르시Andry-Farcy 덕분에 그르노블 박물관이 1920년에 사들인 〈책 읽는 여인〉La Femme lisant과 1950년 경매에서 팔린 조그만 콜라주collage가 그나마 전부라는 점은 시사하는 바가 크다.

2 프랑스 파리에 위치한 현대미술관으로, 2개의 동으로 나뉘어 서쪽에는 국가 소유인 현대미술관 팔레 드 도쿄(도쿄관)가, 동쪽에는 파리 시 소유인 시립현대미술관이 자리하고 있다. 1937년에 완공되었으며 그해 치러진 만국박람회 당시 '도쿄관'으로 쓰였는데, 오늘날에도 그 명칭을 그대로 간직하고 있다.

앙드레 말로, 프랑스 문화부를 만들다

어떤 인물의 모든 활동에 굳이 의미를 부여해야만 한다면, 예술과 행정 두 분야를 모두 독학으로 성취한 문화부 장관 앙드레 말로의 개인적인 재능은 그로 하여금 더욱 급진적인 선택을 하게 만들었다고 볼 수 있다.

"지식은 대학의 소유다. 아마도, 사랑은 우리의 소유일 것이다."

여기서 앙드레 말로는 시대와 철학과 예술이 바뀌었다는 그의 미학적 관점에서 비롯된 이유로 공공 기관의 공화주의적 전통을 깨고자 했다. 1959년 7월 24일 자 법령에 따르면, 앙드레 말로의 임무는 '인류의 주요 예술품들을 보여주되, 우선 프랑스의 예술품들을 최대한 많은 프랑스인들에게 보여주는 것'이었다. 그러나 그는 해외로의 진출도 소홀히 하지 않았다. 1949년 이후로 프랑스는 현대미술의 주도권이 뉴욕에 넘어갔다는 사실을 깨달았고, 이에 대항하여 문화부의 주도 아래 1959년 '세계 회화의 현주소'를 보여주겠다는 포부로 젊은 예술가들을 위한 비엔날레biennale를 창설했다. 한편, 옛 유물 전시에 대한 정책은 〈모나리자〉La Joconde를 미국에 임대 전시[3]하는 등의 활동을 통해 절정에 달하면서 일종의 '문화적 행동주의'activisme

3 레오나르도 다빈치의 〈모나리자〉는 작품 훼손을 우려하던 루브르 박물관 학예사들의 거센 반대에도 불구하고 미국과 프랑스의 우호 증진을 위하여 1963년 1월 미국으로 임대되었다. 워싱턴, 이후 뉴욕에서 전시된 〈모나리자〉를 보기 위해 두 달 동안 200만 명에 가까운 관람객의 발길이 이어졌다. 이처럼 드골 정부 초기 프랑스는 잇따른 식민지들의 독립과 전쟁으로 약화된 국력을 수습하고 국제 관계 개선을 위해 자국의 풍부한 문화유산을 과감하게 활용했다.

— 문화부장관 앙드레 말로에게 주어진 임무는 '프랑스의 예술품들을 최대한 많은 프랑스인들에게 보여'주는 것이었다. 그러나 그는 해외로의 진출도 소홀히 하지 않았다. 현대미술의 주도권이 뉴욕에 넘어갔다는 사실을 깨달았고, 이에 대항하여 1959년 '세계 회화의 현주소'를 보여주겠다는 포부로 젊은 예술가들을 위한 비엔날레를 창설했다. 한편, 옛 유물 전시에 대한 정책은 〈모나리자〉를 미국에 임대 전시하는 등 일종의 '문화적 행동주의'를 보여주었다. 1933년 당시의 앙드레 말로. ©Agence de Presse Meurisse, BNF.

culturel[4]를 보여주었다. 당시 널리 유행한 이러한 움직임은 퀘벡에서도 유사한 문화 정책을 통해 드러나기도 했다.

프랑스 문화 행정 체계의 발전

대통령에 당선된 후 조르주 퐁피두Georges Pompidou(1911~1974)는 《72/72》[5] 전을 통해 '프랑스인이건 혹은 작업에 필요한 토양을 찾아 일부러 프랑스로 왔건 간에, 프랑스에서 거주하고 작업하는 현존하는 모든 주요 화가 및 조각가들의 선별된 작품'을 보여주고자 했다. 1968년 이후 빚어진 사회적 긴장의 여파로 전시 자체는 별다른 성공을 거두지 못했으나, 이후 또 다른 거대한 계획이 실현되었다. 즉 1969년에 구상된 상트르 보부르Centre Beaubourg—이후 상트르 조르주 퐁피두Centre Georges-Pompidou, 즉 '퐁피두 센터'로 불린다—가 건립되어 1977년 초에 그 문을 열었다. 상트르 보부르는 박물관 내 예술과 문화의 새로운 상관관계를 보여주고 있는데, 이는 1973년 고국인 스웨덴의 스톡홀름 현대미술관에서 불려 온 이후 초기 전시 기획을 맡았던 폰투스 훌텐(1924~2006)의 노력 때문이다. 건축가 렌조 피아노Renzo Piano와 리처드 로저스Richard Rodgers에 의해 애초부터 뉴욕의 타임스스퀘어Times Square[6]를 본떠 정보와 유희의 공간으로 구상된 상트르 보부르는 당시로는 상당히 넓은 공간을 학예사들에게 제

4 대중적 문화예술을 매개로 적극적으로 사회(여기서는 정치 외교적 문제)에 참여하려는 움직임을 말한다.
5 1972년, 72명의 예술가를 뜻한다.
6 미국 뉴욕 시 맨해튼 가운데에 있는 거리. 브로드웨이와 42번가가 교차하며 극장이나 음식점들이 즐비한 뉴욕 제일의 번화가로 유명하다.

공하여 파리와 세계의 소통을 위해 구상된 대표적인 전시들을 실현할 수 있게끔 했다. 상트르 보부르의 선행과제는 그간 뒤처졌던 것을 만회하고 현대 예술의 새로운 유산을 건설하는 것과 장 빌라르Jean Vilar(프랑스의 배우·연출가, 1912~1971)가 국립민중극장Théâtre National Populaire을 이끌던 시절에 고안했던 회원제, 다양한 관람객에 대한 혜택, 관람객층 확대와 같은 개혁 방안을 바탕으로 민주적 컬렉션을 만드는 것이었다.

앙드레 말로 체제 하에서 공언되었던 문화부 예산의 '1퍼센트 목표'는 1982년 좌파가 정권을 잡으면서 예산이 30억 프랑에서 60억 프랑으로 늘어남으로써 1980년대에야 비로소 달성되었다. 이에 따라 독립적인 예산을 할당받는 조형예술 담당 부서가 설립되어 프랑스박물관청과 여타 문화재 관련 조직들과 형식상 짝을 이루게 되었다. 1974년부터 계획된 문화의 탈중심화 사업은 컬렉션의 구성과 지역 예술 사업 및 대중 교육을 함께 담당하던 '지역현대예술기금'Fonds régionaux d'art contemporain들, 더욱 전통적인 방식으로 예술품을 구매해왔던 '지역박물관소장품구입기금'Fonds régionaux d'acquisition des musées들과 함께 계속되어 나갔다.

지스카르 데스탱Valéry Giscard d'Estaing(1926~) 대통령 시절 '문화재의 해'의 출범과 함께 시작된 '문화재 분류법'은 당시부터 지금까지도 흔들림 없이 큰 성공을 거두고 그 지평을 넓혔다. 전시회의 증가 추세, 그리고 야심 찬 박물관 및 예술 센터의 건립과 개축 계획들은 완성 단계에 도달했다. 당시 큰 규모의 박물관들 중에서 디종과 보르도만이 개축 공사를 마치지 못했다. 하지만 문화부의 조사 결과를 통해 널리 알려졌던 것과는 달리, 더욱 심화된 사회학적 연구에 의해

밝혀진 바로는, 이와 같은 투자에도 불구하고 민주화 사업의 목표들은 뜻밖에 달성된 것이 없었다[Eidelman, 2005]. 마찬가지로 미술관의 제도적 개편 현장은 1945년 7월 13일 자로 미술관 임시 편성에 관해 내려진 명령에 의해 오랫동안 정체를 겪으면서 이후 결국 적절한 때를 놓치고 말았다.

오늘날 프랑스 박물관의 위상

2002년 1월 4일 제정된 프랑스 박물관 법은 오랜 기다림에 대한 보답이자 더 정확히는 수년간에 걸친 숙고의 결실이라 볼 수 있다. 프랑스 박물관 법은 우선 '문화의 발전과 민주화에 이바지할 중심 기관으로서 사회의 기대에 부응하는 박물관의 역할과 위치를 새롭게 규정'하는 데 의의가 있었다. 프랑스 박물관 법은 실제로 문화재의 보존뿐만 아니라 교육과 보급의 임무 역시 단호히 명시하고 있으며, 또한 박물관의 요금 정책 역시 국가 문화 정책의 틀 안에서 고려할 것을 의무 조항으로 포함하고 있다. 특히 이 부분에 대해서 프랑스 박물관 법은 (무료입장 정책이야말로 문화의 문턱을 낮추는 마법의 주문이라고 믿는) '양적 환상'mirage quantitativiste을 옹호하는 편과 (무료입장 정책은 그저 상징적인 제스처일 뿐이라고 믿는) '질적 환상'mirage qualitativiste을 옹호하는 편 사이의 자율적인 협상을 통해서만 해결하도록 하고 있다[Rouet, 2002].

또한, 이 프랑스 박물관 법은 국가에 의해 인정된 박물관들의 위치를 조화롭게 조정하고, 각각의 다양성을 존중하는 한에서 가능하면 이들을 연합하도록 하는 데 목적을 둔다. 우선, 이에 관한 ICOM의 정의 및 해외의 문화 정책의 예를 따라, 프랑스 박물관 법은 어느

기관 소속이든 상관없이 국가의 인정을 받은 박물관이라면 전부에게 적용된다. 이 무렵 설립된 프랑스박물관최고협의회Haut Conseil des Musées de France에서 기관장들을 한자리에 모으기 위해서는 박물관의 여러 가지 형태가 고루 수용될 수 있어야 했기 때문이다. 컬렉션의 보호는 필수적인 항목이었는데, 사전 논의에서 북미 박물관들의 특징적인 매각 허용 방침을 따르자는 의견 또한 고려되었지만, 결국 컬렉션은 양도 불가하다는 원칙이 공공성·국유성의 범주 내에서 특별히 엄격하게 확인되었기 때문이다. 세금 부과 대상인 사업에 대해서는 보조적 세무 재량권을 주어서 해외 반출이 금지된 국가의 보물을 구매하는 프랑스의 박물관을 금전적으로 지원할 경우에는 특별히 세금 감면 혜택을 받을 수 있었다.

끝으로, 프랑스 박물관 법은 탈중앙화의 논리에 따라 1910년 이전부터 국가가 관리해왔던 유물의 소유권을 지방자치단체에 양도할 것을 장려했는데, 후에 지방자치단체 간의 협력 안에서 이루어진 수많은 양도에 앞서, 공법인 간에 박물관 컬렉션의 전체 또는 일부가 양도되는 등 다양한 교류를 통해 몇만 점의 유물이 지방으로 분산되었다. 박물관 후원 단체들sociétés des amis des musées(museum membership)이 박물관 발전을 위해 행한 기부와 후원이라는 새로운 활동은, 예를 들어 해당 관할구역이 시에서 더 넓은 도시권역으로 확대되는 등의 경우, 박물관과 지역사회의 관계를 재구성하게끔 하기도 했다.[7]

7 관련 박물관 법(Loi n°2002-5 du 4 janvier 2002 relative aux musées de France, 제8조)에 따르면, 프랑스의 박물관들은 자국의 박물관들을 지원하는 데 목적을 둔 비영리 민간단체들과 협약의 형태로 제휴 관계를 맺을 수 있다.

'프랑스 박물관'이라는 명칭이 널리 보급되었음에도 불구하고—2007년 기준 1,207곳의 박물관, 대략 4,800만 명의 관객 수를 추정한다—박물관의 지위와 컬렉션의 소장품 목록inventaire의 존재, 박물관의 '과학 문화 프로젝트'의 정의라는 세 가지 기본적인 조건을 뛰어넘어 박물관계의 지형을 재구성하기란 쉽지 않았다. 프랑스박물관청이 여기에 관여하는 방법은 이러한 제안들을 승인하거나 거절하여 자금을 융통할지를 결정하는 것이었다. 그러나 미래의 주요 쟁점은 프랑스박물관청에서 2004년 11월에 열린 세미나에서 언급되었듯 '(국내) 지역 재설정 작업의 능동적 요소이자 지렛대'로서 박물관의 위치와 역할에 있었다. 이러한 관점에서 문화 정책 분야에서 마땅히 움직여야 할 주체로서 다양한 지역 간 연합들의 등장은 '재탄생과 혁신, 창의성의 공간'[『Culture études』, nº 5, 2008]을 드러내줄 의미 있는 현상으로 보인다.

 PLUS DE LECTURE

1. 문화 혁신의 빛과 그림자

문화부는 문화예술청Direction générale des arts et des lettres의 경우가 그렇듯 교육부로부터 그 임무를 일부 물려받기도 했지만, 유력자들이 독점하는 문화와 아카데미즘, 그리고 그 교육을 거부함에 따라(로마상은 1970년에야 폐지되었지만) 다른 임무들은 오히려 창조해냈다. 문화의 집과 예술자원관리청Inventaire des richesses d'art의 경우가 그렇다. 그러나 전체적으로 보면 공들였던 문화적 혁신들은 문화부의 안팎에서 산발적으로 실패하기도 하고 또 새롭게 조명받기도 했다. 예를 들어, 앙드레 말로에 의해 추진되어 인류학박물관의 유명한 작품들을 한데 모을 '원시미술관'musée des arts sauvages 개관 계획은 당시 인류학박물관을 관리하던 교육부와 회의적인 입장을 내비치던 프랑스박물관청, 그리고 문화부 내부에 존재하던 학예사들과 연구원들에 대한 불신이 빚어낸 갈등을 잘 보여주었다. 이에 '원시미술관' 개관 계획은 결국 민간 차원으로 넘어가게 된다. 조르주-앙리 리비에르는 1965년에서 1972년 사이 트로카데로 인류학박물관의 파리관館에서 '마르셀 에브라르Marcel Évrard와 함께 몇몇 기념비적인 전시회들을 기획해낸 인류학박물관 후원협회 회장인 알릭스 드 로칠드Alix de Rothschild의 활동'을 적극적으로 지지했다[Viatte, 2001]. 현대미술이 그렇듯, 박물관이라는 기관과 이를 후원하는 방식에서 완전히 새로운 것이란 사실상 거의 없었다.

반면 파리의 놀이-연구-대면Animation-Recherche-Confrontation：

ARC과 같은 전시사업부는 그래도 한번 언급할 필요가 있다. ARC 는 피에르 고디베르Pierre Gaudibert가 1966년에 창설하여 이끌어온 조직으로, 1961년부터 팔레 드 도쿄에 있는 파리시립현대미술관Musée d'Art moderne de la Ville de Paris에 자리 잡았으나, 정부의 예술국Direction des Beaux-Arts의 직속 기관이었다. ARC에서는 엄밀한 의미의 조형예술뿐만 아니라 영화, 무용, 재즈, 연극, 그리고 무엇보다도 현대음악을 비롯한 다양한 영역들을 전부 다루었다. 1968년 5월[1] 이후, ARC는 다소 어려운 처지에 놓이게 되었는데, 그렇지 않아도 정부가 문화 조직을 통해서 국민을 '회유'하려는 게 아니냐는 의심을 늘 받아온 데다, 다른 여러 비판의 대상이 되었기 때문이다. 1973년부터 ARC를 이끌게 된 쉬잔느 파제Suzanne Pagé는 국제적 규모의 예술 사업에 적극적으로 참여하는 한편, 재즈와 현대음악 프로그램은 유지하면서 정치적 대립으로 인한 부채를 모두 처리했다. ARC의 전시 디스플레이에서의 기준은 칸막이벽cloison과 작품을 거는 고리cimaise[2] 등으로 대표되는 '유동성'에 있었는데, 이는 미국과 독일을 비롯한 해외 전시에서 영향을 받은 것으로, 새로운 작가들을 끊임없이 발굴하고 소개하려는 의도라고 볼 수 있다. 1973년부터 1974년까지 ARC에서는 비디오아트도 다뤄 큰 성공을 거두었는데, 이때 비디오아트를 개최하기 위한 특수한 전시 공간이

1 프랑스의 '68혁명' 또는 '5월혁명'을 가리킨다. 학생과 노동자들을 주축으로 드골 정부와 구체제적 논리, 자본주의와 제국주의, 이 밖의 다양한 사회적 부조리에 반발하여 일어난 전국적인 규모의 파업 및 시위로, 20세기 프랑스 역사에서 가장 중요한 사건 중 하나다.
2 벽에 못을 박는 등의 직접적인 변형이나 손상 없이도 작품들을 매달 수 있게 해주는 벽에 빙 둘러쳐진 레일에 갈고리를 달아 늘어뜨린 것이나 그렇게 작품을 걸 수 있도록 고안된 전시장 벽 자체를 가리킨다.

만들어진다. ARC가 1980년대 개최한 전시들은 설치미술이나 현장 예술을 통해 작가들이 '장소'와 맺는 특수한 관계를 드러냈는데, 이는 당시 파리의 일반적인 예술 전시에서는 찾아볼 수 없는 것이었다. 1988년, 쉬잔느 파제의 지휘 하에 ARC는 파리시립현대미술관에 완전히 편입되었다.

2. 무형문화재, 프로젝트 지역과 문화 정책

다양한 정치적 차원에서 추진된 문화 프로젝트 내에서 민속학 ethnologie의 위치는 에코뮤지엄 세대 이후 점차 그 수가 늘어나고 다양해진 '프로젝트 지역'territoires de projets이라는 새로운 개념으로 대변된다. 무형문화제의 개발과 무형문화제가 박물관과 맺는 관계는 특히 코르시카의 2007년부터 2013년까지 농촌개발계획과, 론알프Rhône-Alpes 지방 경제사회위원회의 계획, 비시-오베르뉴 Vichy-Auvergne 지역의 프로젝트 지역 설립에 대해 이루어진 논의, 바스크Basque 지역의 2020년 개발계획, 랑그독-루시용Languedoc-Roussillon의 개발계획 등을 통해 명확하고도 비중 있게 드러난다. 위에서 언급한 사례들 중에서 랑그독-루시용의 경우, 2003년 나르본 지역 자연공원Parc Naturel Régional de la Narbonnaise의 설립과 2006년에 무형문화재를 중심으로 이루어진 '감각의 기록'les archives du sensible 사업은 재창조된 과거의 정체성을 확립하기 위해 다양한 '프로젝트 지역'의 범위 내에서 지난 몇 년간 지역 곳곳에 조성된 공원이나 에코뮤지엄과 같은 공간들이 가지는 의의를 보여주고 있다. 이는 '지역의 재구성'과 '지역적 기반을 통해 구상되는

까닭에 새로울 수밖에 없는 문화 정책의 개발' 사이에서 '변증법적'
작용의 중요성이 얼마나 커졌는지를 말해주는 것이다.

각 지역에서 이러한 계획은 사회와 지역을 구성하는 한 부분을 망각
에 내맡기면서 무엇보다도 실현하기 어려운 '지역상징géosymbole[3]
에 대한 불가능한 추구'에 매달리는 것처럼 보인다. 전국적 범위에
서는 문화부가 예산 삭감과 정당성에 대한 반론에 직면하고 다양한
위원회들의 보고를 통해 면밀히 조사를 받아가면서도 다시금 그 임
무들에 매달리지 않을 수 없던 시점, 무형문화재 개념의 등장으로
인해 해결해야 할 난제들이 한층 더 늘어나고 말았다. 한편, 프랑스
민속학은 무형문화재 정책의 원칙 때문에 문제를 겪었는데, 이는 목
록화 작업에서부터 유물의 성격을 규정하게끔 하는 다양한 장치들
의 개발까지 모두 무형문화재의 범위에 포함되며, 무형문화재란 그
자체로 역사적 자료인 동시에 능동적, 참여적인 특성 또한 가지고
있었기 때문이다.

전부 혹은 부분적으로 비물질적, 즉 무형인 문화재의 개발과 보존의
정당성은 오늘날 '기억'과 그 작용, 그 표현에 대한 대중과 공동체들
의 공공의 관심에 기인한다. 한편, 유명한 장소·역사적 기념물·문
화유산과 관련하여 다양한 변화를 겪은 지역들에 대한 학문적 관심
은 '역사를 길들이는' 어떤 관계의 형태를 검증하는 데 집중되었다
[Fabre, 2000]. 무형문화재가 갖는 학문적 가치는 당연하게도 항구적인
목표와 변화하는 기준 사이에서 언제나 어느 정도는 불안정하기 마
련인 '정체성'과 '전통'이 어떻게 구축되는지 분석하고자 하는 이와

3 지역사회학적 신조어로 지역의 정체성을 드러내는 어떤 문화나 관습 등을 가
 리키는 말.

같은 관점에 바탕을 두고 있다. 또한, 많은 경우 무형문화재는 두 세기 전부터 유형문화재와 동산과 부동산, 이러한 영적 활동에 필요한 도구들과 틀마저도 통틀어 다루던 기존 문화재 정책의 틀에 포함되게 되었다.

여타 박물관과 달리 그 어떤 '보물'이나 명작도 소장하지 않는다는 민속학박물관의 특수성을 무형문화재의 존재로 인해 더욱 두드러졌는데, 이로써 지역적 특성을 더욱 굳게 공인하게 되었다. 이렇게 보면 프랑스의 현재 상황은 모순적이라고 할 수 있다. 그 궁극적 상징인 '육각형'Hexagone으로 표현되는 굳건한 국가적인 틀은 문자 그대로 '기억의 장소'이며, 국경이라는 개념은 그 역사학적·지적 유산에 더없이 깊이 아로새겨져 있지 않은가. 이러한 하나의 국가로서의 프랑스는 거의 두 세기 전부터 지역 세분화에 대한 환상과 싸움을 빌이고 있다. '프로젝드 지역'이 가진 정치적 용도의 마지막 모습은 바로 '고향'Pays[4]이다. 이는 진정한 '가까움'의 민주주의démocratie de proximité[5]를 꽃피우고자 하는 바람 속에서 에코뮤지엄의 유토피아 이후 무형문화재의 발현을 위한 버팀목이 되어 줄 수 있을 것으로 보인다. 그러나 무형문화재에 적용되는 문화 유적 사업이 가진 취약함은 사실 명백하다. 무형문화재의 상징적이고 정서적인 측면에서 비롯될 수 있는 위험성 때문에 프랑스는 1980년대 '민속학 문화유산'을 인정하면서부터 시작되었던 학술적 도전의 결실을 끝내 얻지 못할지도 모른다. 만약 이에 실패한다면 학문적 지식 발전과

4 국가·지방·고장·고향 등 다양한 사전적 의미가 있으나, 여기서는 '그 뿌리를 통해 사람들을 한데 이어주는 장소'라는 의미에서 '고장'과 '고향'의 중간쯤으로 해석할 수 있다.

5 여기서 '가까움'이란 특히 지역적 근접성을 말한다.

전시의 운영에 대한 고민 사이에서 기존의 중앙 집중적 행정을 대신할 문화유산의 관리와 정의에 대한 국제적 기준을 채택하기 위한 절차에도 자연히 제동이 걸리고 말 것이다.

수없이 늘어나는 박물관의 지형

오늘날 다양한 형태를 한 '박물관에 대한 열망'은 모든 사회적 현상이란 '수집 취향'과 연관되어 있다고 믿는 여러 사회집단을 들뜨게 하고 있다. 확고부동한 '지역'성을 강조하는 추세는 무엇보다 정확히 '그' 장소와 연관된 과거를 재현하고 있는 박물관들이 증가하는 데 한몫을 했다. 다양한 사회집단과 문화에 대한 이러한 접근들로 인해 박물관의 의미가 변하기 시작했는데, 신기술 덕분에 비약적으로 증가한 정보의 양은 때때로 박물관의 목적이나 주제의 초점을 흐리기도 했다. 마찬가지로 일반적인 유물들을 전시하면서도 사실상 많은 경우 포스트모더니즘의 여러 측면을 시사하고 있는 대규모 테마 박물관들이 등장했는데, 이는 본디 학문적이고 원칙적이어야 할 사안들을 클리포드 기어츠Clifford Geertz(미국의 문화인류학자)가 1986년에 이름 붙인 대로 '모호한 장르'로 변형시키고 있다.

이처럼 과학과 예술을 위한 전시 디스플레이muséographie가 설치미술이나 조형 작업의 특정한 형태에서 영감을 받는 경우, 독특한 시각과 모순적인 태도가 박물관의 재정비를 맡길 '외부 초청 큐레이터'를 고르는 기준이 되는 경우, 또 철학 개론서와 북 아트book art* 사이를 넘나드는 박물관 도록이 과거의 서술 전통과 멀어져 그 자체로 독창적인 작품이 되어 버리는 경우에는 박물관의 정체성 자체가 모호해진다고 볼 수 있다.

* 문학과 미술이 결합한 형태의 예술.

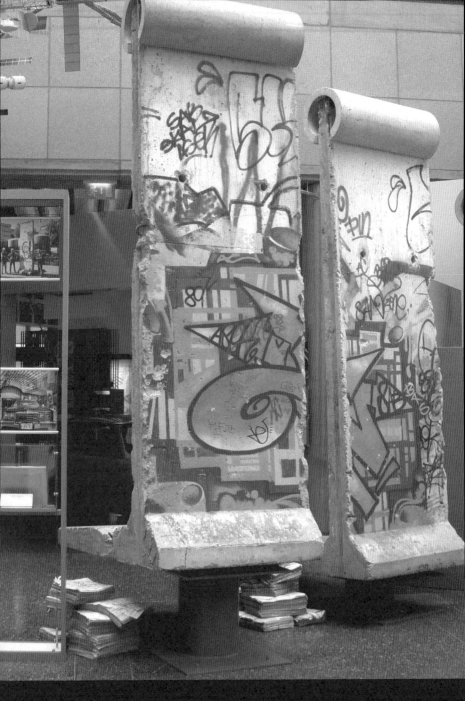

성장과 변화를 향한 대응

오늘날 박물관의 수는 세보기도 불가능한 수준에 이르렀다. 성격도 다양해졌고
변화의 속도는 놀랄 만큼 빠르다. 이제 박물관은 '기억'들이 세월에 묻혀 소멸되지 않도록
노력해야 할 뿐만 아니라 다양한 가치의 충돌과 빠른 변화에 끊임없이 적응해야만 한다.

한 나라 안에서건 전 세계적으로건 오늘날 박물관의 수는 세보기도
불가능한 수준에 이르렀다. 보통 공식적으로 인정된 박물관만 전 세
계에 2만 5,000곳에서 3만 5,000곳 정도로 추산된다고 한다. ICOM
이 내놓은 정의에 부합하는 박물관의 수는 분명히 이것보다 훨씬 큰
수치일 것이다. 프랑스에서는 프랑스박물관청과 지방자치단체들
이 관리하는 박물관이 1,200곳 정도 있다고 하지만, 어떤 조사 결과
에서는 2,200곳, 또 어떤 여행안내서에서는 5,000~6,000곳, 심지
어 2001년 판 『덱시아 가이드북』*Guide Dexia*[1]에서는 1만 곳이라는 숫
자를 내놓기도 했다. 예를 들면, 이제르Isère 주département[2]에는 대략

[1] 프랑스의 박물관 전문가 기 르 바바쇠르(Guy Le Vavasseur), 알랭 모를레(Alain Morley),
 언론인이자 방송인인 올리비에 바로(Olivier Barrot) 등이 집필한 박물관 가이드북이다. 프
 랑스뿐만 아니라 프랑스의 해외 영토, 안도라, 모나코까지 포함한다.
[2] 우리나라의 도(都)와 군(郡) 사이의 개념으로 주(州)로 번역된다. '이제르 주'는 루아르
 (Loire), 론(Rhône), 앵(Ain), 오트사부아(Haute-Savoie), 사부아(Savoie), 드롬(Drôme),
 아르데슈(Ardèche) 주와 함께 론알프 지역에 속해 있다.

90곳의 박물관이 있다고 추정되는데, 이 중 '진짜' 박물관은 75곳이고, 그 외의 기관들은 우선 상업적인 목적을 위주로 하고 있다. 그러므로 결국 모든 것은 기준이 무엇이냐에 달렸다. 박물관의 정의가 아마도 되돌릴 수 없을 지속적인 확장을 거듭하면서 이와 같은 통계적 불확실성은 만연할 수밖에 없게 되었다.

다변화된 성장

이와 같은 성장은 겨우 지난 20~30년간 일어난 최근의 현상이다. 마찬가지로 미국에서도 1980년경에 존재하던 박물관의 67퍼센트는 1940년 이후에야 설립되었다. 텍사스 주에는 1978년에 410곳의 박물관이 있는 것으로 추정되었는데, 1995년에는 660곳을 넘어섰다. 이와 같은 증가율은 '발전'된 여러 국가에서 동일하게 나타나는데, 여기서 지칭하는 국가들에서는 박물관이 교육적 자료들을 제공하고, 사회 발전에 이바지하며, 경제적 이익을 이끌어낼 것으로 간주하고 있다. 물론 이러한 성장세가 모든 종류의 박물관에 똑같이 해당되는 것은 아니다. 이 중 특별히 강세를 보인 것은 역사박물관(1989년 미국에서는 총 1만 3,800곳의 박물관 중 9,200곳이 유적지·역사박물관이었음)·사회박물관·문명박물관·기술박물관·테마 박물관이며, 미국에서는 특히 어린이 박물관이 급속한 발전을 보였다.

독일이나 미국의 예에서 잘 알 수 있듯이, 근현대미술관이나 컨템퍼러리아트센터를 제외한 순수 미술관의 발전은 미약했다. 새로이 설립된 사립 박물관이나 독립 박물관들을 중심으로 박물관의 법적 소유 관계가 더욱 다양해진 것 역시 이러한 증가 현상의 한 부분

이었다. 다만 여기에서 공립 박물관이 전통적으로 강세를 보였던 나라들은 제외된다. 예를 들어, 프랑스에서는 전체 박물관의 60퍼센트가 정부나 지방자치단체 아래 공공의 소유로 되어 있는데, 사립 박물관들의 설립 계획은 대체로 많은 문제에 직면할 수밖에 없었다. 프랑수아 피노François Pinault(기업인, 1936~)[3]가 불로뉴-비양쿠르Boulogne-Billancourt[4]에 지으려던 현대미술관 계획이 실패로 돌아간 후, 프랑스 정부의 소심함을 비난하며 결국 베네치아의 그라시 궁Palazzo Grassi에 대신 투자한 사건은 특히 의미심장하다.

끝으로, 근래의 박물관은 과거 많은 재단들과 함께했던 정체성 전략이나 국가적 문화 정책으로부터 어느 정도 거리를 두는 모습을 보이고 있다. 주로 예술가의 출생지에 지어지는 전형적인 한 인물을 위한 미술관—바젤의 팅겔리 미술관Museum Tinguely, 이탈리아의 건축가 렌조 피아노가 유리의 파도처럼 지어놓은 베른의 파울 클레Paul Klee 미술관 등—은 국제적인 박물관의 형태를 갖추게 되었다. 또한, 벨기에 티를르몽Tirlemont에 위치한 설탕박물관처럼 지역 산업을 다루는 박물관은 '문화연구'cultural studies의 영향을 받아 유물·유적안내소의 형태로 거듭나기도 했다. 빌바오Bilbao·랑스Lens·메스Metz·리버풀Liverpool에 각각 세워진 구겐하임 미술관·루브르 박물관·퐁피두 센터·테이트 갤러리 등 대형 박물관들의 '분관'에서는 재정적·정치적 계산과 도시계획, 또 국제 차원의 고려를 모두 찾아볼 수 있다.

3 프랑스 굴지의 기업가이자 미술품 수집가. 과거 PPR이라는 이름으로 더 잘 알려진 피노-프랭탕-레두트(Pinault-Printemps-Redoute) 그룹의 회장이었다.

4 파리 남서쪽에 면한 위성도시.

— 근래의 박물관은 정체성 전략이나 국가적 문화 정책으로부터 어느 정도 거리를 둔다. 예술
가의 출생지에 지어지는 전형적인 한 인물을 위한 미술관 역시 지역이나 국가의 특징보다는 국제
적인 박물관의 형태를 갖추고 있다. 파울 클레 미술관은 렌조 피아노가 설계했다. 스위스 베른의 파울
클레 미술관 외관. ©Krol:K, 2011.

이런저런 상투적인 면이 있기는 하지만, 이 모든 사례들은 지금껏 과거의 역사적인 박물관들이 간직해온 목적성과 논리에서 동떨어진 어떤 새로운 생경함을 증언하고 있다.

박물관의 변이를 바라보는 여러 관점

오늘날 박물관의 지형에 대한 매우 다양한 해석 가운데 어떤 것은 20세기 아방가르드 예술 및 정치·지성 운동 시절의 이야기를 다시금 꺼내고 있는데, 이에 따르면 박물관은 과거의 기억을 마치 짐처럼 지고 있다고 한다. 이는 19세기 초반 박물관은 미래를 비이성적으로 숭배하는 도구일 뿐이라며 카트르메르 드 캉시가 주창한 반혁명파적 전통주의적인 '박물관 혐오'와는 대조적인 관점이다.

앞서 말한 해석에 따르면, 오늘날 과거에 대한 증오를 드러내는 모든 것은 또한 박물관의 무의미함을 가장 명확히 드러내주는 증상이며 이미 예고된 그 붕괴의 전조일 뿐이라는 것이다. 이러한 진단에 수반하는 다양한 종말론적 해석들은 세상이 가상현실을 향해 내파 implosion, 즉 안으로 터져나온 모습의 하나라 보기도 하고, 또는 우리 문명의 마지막 질병이라 보기도 한다. 더는 존재하지 않는 어떤 세상의 일부분을 캐내고, 구별하고, 관리하고자 하는 특유의 의지에 따라, 박물관은 종교적, 정치적 혹은 미학적 환각의 결정체를 보여주는 셈이다. 1970년대 중반 철학의 겉모습을 빌려 그 나름의 방식으로 상트르 보부르(퐁피두 센터)의 개관을 '축하'했던 글들은 이런 해석들의 가장 좋은 사례라고 볼 수 있다.

박물관의 변이를 바라보는 또 다른 관점에서 보면, 박물관은 현

대 자본주의 시대에서 대중문화를 대표하는 상징 중 하나다. 영화 제작 방식이나 연예 사업, 나아가 테마파크의 모델에 따라 박물관의 학예사도 마치 영화감독처럼 변모하는 일은 박물관이 대중적 상업 논리와 단계적으로 타협해 나가는 과정을 여실히 보여준다. 제러미 리프킨Jeremy Rifkin(미국의 경제학자·문명비평가)이 최근[5]에 내놓은 베스트셀러 『소유의 종말: 접속의 시대』*The Age of Access: The New Culture of Hypercapitalism, Where All of Life is a Paid-For Experience*(2000)에서는 박물관의 달라진 얼굴을 보는 미국의 박물관학자와 그 관계자들에게 새로운 기준을 제시하고 있다.

최근의 해석에서는, 다니엘 알레비Daniel Halévy(프랑스의 역사가, 1872~1962)가 1948년에 펴낸 『역사의 가속에 대하여』*Essai sur l'accélération de l'histoire*에서 설명한 내용[6]이 다시금 적극적으로 언급되고 있다. 취리히 대학에 근거를 둔 독일의 철학자 헤르만 뤼베Hermann Lübbe가 분석한 대로, 박물관의 증가 추세는 이처럼 시간에 대한 인식이 변화하는 모습을 보여주는 의미 있는 현상이다. 이 박물관화 사업은 오늘날 현대 문화의 토양에서 끊임없이 성장해온 특정한 역사주의에 호응하고 있는데, 이는 문물이 점점 더 빠르게 잊히고 기존의 가치를 잃어버리는 데에 대한 두려움과 반발에서 비롯된 것이다. 따라서 이는 시간과 공간의 변화가 가속화되면서 생겨난 불안정성과 불안감을 완화하는 데 목적이 있다고 볼 수 있다. 그러므로 박물관을 방문하

5 『소유의 종말』은 미국에서는 2000년에 나왔지만, 프랑스에서는 2005년에 출판되었다.
6 다니엘 알레비는 이 책에서 중요한 역사적 사건 혹은 '혁명'이 일어나는 주기가 점점 짧아진다는 생각에서 출발하여 "왜 갈수록 시간은 더 빨리 흐르는가?", "왜 인류 문명의 '발전'은 가속화되는가?"에 대해 고찰하고, 이에 따른 세계관의 변화를 분석했다.

는 일은 잃어버린 황금시대까지는 아니더라도 최소한 마음을 안정시켜줄 수 있는 친근한 옛것들을 찾아나서는 여정인지도 모른다.

이와 비슷한 신보수주의적 해석도 있는데, 박물관이 과거에 유효했던 진실과 진정성의 마지막 피난처로서 기능한다고 보는 시각이 그것이다. 이는 조지 오웰George Orwell(영국의 소설가, 1903~1950)이 전체주의를 반대하는 입장에서 쓴 소설『1984』에서 묘사한 것처럼, 사람들의 머릿속에서 역사의 기억을 없애버리려는 '신어'newspeak[7]의 지난한 수고가 결국 유리 조각같이 하잘것없는 물질문명의 흔적 하나 때문에 전부 허사로 돌아간 것을 생각해보면 이해하기가 쉽다. 또한, 이와 관련하여 베를린 장벽이 무너진 이후 본의 역사박물관Haus der Geschichte에서 열린《독일민주공화국이여 안녕》TschüSSED[8]이라는 제목의 전시에서 볼 수 있었던, 1989년 11월 4일 알렉산더 광장에서 벌어진 시위 당시 사용한 플래카드에 적힌 다음의 문구는 굉장히 인상적이다.

"과거 없이는 미래도 없다."

7　『1984』에서 정부는 주민들을 지속적으로 관찰하고 조작과 세뇌를 통해 통제하려고 한다. 그 일환으로 사람들로 하여금 선전 언어인 '신어'로 말하게 하는데, 그것을 사용하면 원래의 의미가 반대로 역전되거나 미화된다. 예를 들어, 신어로 '나쁘다'는 말 대신에 '좋지 않다'는 말을 사용하게 하고, 또 정부 부처를 전쟁을 담당하는 '평화부', 법과 질서를 담당하는 '사랑부', 피폐한 경제를 담당하는 '잉여부', 뉴스와 오락·예술을 담당하는 '진실부'로 부르게 함으로써 주민들의 정신적 판단을 완전히 차단하려고 노력한다.

8　SED는 원래 독일사회주의통일당(Sozialistische Einheitspartei Deutschlands)의 약자이나, 이 책에서 저자는 RDA(République Démocratique Allemande), 즉 독일민주공화국이라고 적고 있어 원문에 따라 표기했다.

가치 충돌, 빠른 변화 앞에 선 박물관의 나아갈 바

여기서 하나 짚고 넘어가야 할 것은 박물관들이 그 수단인 동시에 표상이기도 한 이러한 과거로 회귀하고자 하는 움직임이나 기억이나 유산에 집착하는 행위는 잘라 말해서 어떤 위안도 되지 못한다는 점이다. 블라디미르 얀켈레비치Vladimir Jankélévitch(프랑스의 철학자, 1903~1985)가 관찰한 바에 의하면, 인간은 자기 자신의 뿌리로 돌아가려 애쓰지만 결국 그가 한 번도 간 적이 없는 곳으로 '되돌아'가고, 그가 한 번도 본 적이 없는 것을 '다시' 보게 된다. 그의 책 『돌이킬 수 없는 것과 노스탤지어』L'Irréversible et la nostalgie에 쓰인 이 구절은 포스트모던 시대의 박물관 관람객과 관련이 있는데, 그중에서도 특히 다양한 장치들을 통해 '기억을 선동'하는 새로운 방식의 박물관 디스플레이에 익숙한 이들이 해당된다[Raphaël et Herberich-Marx, 1987].

독일의 철학자 페터 슬로터다이크Peter Sloterdijk(1947~)는 박물관을 통해서 자아의 안정을 찾을 수 있다는 의견과는 반대로, '낯섦'을 경험하게 된다고 보았는데, 이는 타자에 대한 것만이 아니라 자기 자신을 향해서도 느끼는 감정일 수 있다. 이러한 맥락에서 박물관학은 소위 '타자학'xénologie의 한 형태가 되는데, 여기서 박물관은 놀라움을 이끌어낼 뿐만 아니라 타자성 앞에서 경악하게도 하고, 또한 동시에 '나 자신'의 민속학을 만들어내는 데 이바지하기도 한다.

여기서 메리 루이즈 프랫Mary Louise Pratt의 주도로 이루어진 1992년의 연구를 다시 들여다볼 필요가 있다. 이 연구는 제국주의 시대의 기원에서부터 '접촉의 장'으로서 기능해왔던 민속학박물관들에 대한 분석으로, 박물관들은 기억들이 세월에 묻혀 소멸되지 않도록

노력해야 했고, 또한 '섬' 개인주의individualisme 'insulaire'[9]의 만연에 맞서 싸워야 했으며, 식민주의·상업화·종교·후기 식민주의·포스트모더니즘 등 다양한 가치의 충돌과 빠른 변화에 끊임없이 적응해야만 했다고 역설한다.

9 대도시에서 인간 개개인이 고립된 섬처럼 변해가는 현상을 비유적으로 가리킨다.

예술가와 박물관

종종 비판이 따르기도 했지만, 많은 예술가들이 박물관을 영감의 원천으로 삼았다. 이는 1993년 루브르 박물관의 《복사—창작》Copier-Créer[1] 전이나 1999년 MoMA의 《뮤즈로서의 박물관》Museum as Muse 전을 비롯한 다양한 전시들을 통해 다소 상투적인 방법으로 설명되기도 했다. 질베르 라스코Gilbert Lascault(작가·미술비평가, 1934~)에 따르면, 1970년대 들어 '개인박물관들이 민속학박물관이나 자연사박물관, 옛 호기심 캐비닛 등을 재평가하는' 현상이 있었다. 아네트 메사제Annette Messager(설치미술가)의 앨범들이나 볼탄스키Boltanski의 진열장, 템스 강 발굴 사업, 마크 디옹Mark Dion의 자연사 컬렉션(1999) 등은 모두 이러한 주제의 여러 유형들을 보여주는 잘 알려진 사례들이다.

영국의 팝 아티스트 피터 블레이크Peter Blake(1932~)는 자신의 작품들, 특히 콜라주 작업 안에 그가 수집하는 물건들의 일부를 동원하기도 한다. 이를 통해 그의 컬렉션은 그 작업실의 '고고학'을 만들어내는 셈이다. 그러나 피터 블레이크는 그뿐만 아니라 이곳저곳에 전통적 수집가의 진열 방식을 차용하여 그만의 《나를 위한 박물관》Museum for Myself(1977)을 구성해내기도 했는데, 여기서 '신기한 것'에 대한 애착과 독특한 물건들에 대한 그의 욕심이 드러난다

1 '복사—붙여넣기'라는 뜻의 'Copier-Coller'를 변형한 것이다.

마르셀 뒤샹Marcel Duchamp(프랑스의 화가)이나 조셉 코넬Joseph Cornell(미국의 미술가)로부터 시인이자 조형예술가인 마르셀 브로타에스Marcel Broodthaers에 이르기까지『Le Musée d'art moderne-Département des Aigles』, 1968), 박물관은 또한 현대미술의 특징적인 소재 중 하나이기도 하다. 벤야민 부흘로Benjamin Buchloh(1941~)가 지적했듯이, 박물관에 대한 비판은 1960년대부터 1970년대 사이의 박물관에 대해 특히 집중되었다. 한스 하케Hans Haacke(독일의 화가)와 안드레아 프레이저Andrea Fraser는 박물관과 여기에 얽힌 예술적 논의들을 진정한 사회 분석의 도구라고 보았다.

2003년 예술가이자 활동가인 필립 노테르데임Filip Noterdaeme이 뉴욕에 세운 '홈리스 뮤지엄Homeless Museum: HoMU(통칭 '호무')는 MoMA의 문턱을 넘기 위해 치러야 할 '값' 뿐만 아니라, 대형 미술관들이 주로 얽혀 있는 문화생활과 상업 간의 계약에 반발하며 이러한 비판들에 무게를 실었다.

안과 밖의 변화

이제 박물관의 수준을 좌우하는 것은 가지고 있는 소장품이 아니라 어떤 주제에 대한
독창적인 시각과 이를 표현하는 지적 역량이다. 이것은 학예사들의 전문성 확대로 이어졌고
이제는 박물관의 안내와 안전 유지를 담당하는 경비나 관리인들까지도 전문화되었다.

지난 세대를 거치면서 박물관의 실험과 물질적 외관은 수많은 의미
있는 변화를 겪었다. 박물관의 소명은 교차하는 역사를 위한 공간이
자 오늘날의 불안이 표출되는 장으로서 자리 잡는 것이기도 하고, 정
치적·문화적으로 정당성이 입증된 정보들을 제공함으로써 '접근성'
을 제공하는 것이기도 하다. 이러한 변화들은 때에 따라 전통적 지성
에 의한 박물관 혐오 현상이나 관광 또는 상업 발전에 대한 고민과
학문적, 문화적 정당성이 대립하는 데서 온 최근 논란들의 중심이 되
기도 했다.

컬렉션의 변화

세계 곳곳에서 일어난 컬렉션과 유적지들의 의미를 재정립하고
자 하는 움직임에 따라 보편과 예외, 무형의 기법과 구승성口承性[1]이
유형의 사물들과 나란히 배치되기 시작하면서 박물관의 콘텐츠 역시

크게 늘어났다. 컬렉션들은 먼저 근대사를 향해 그리고 이윽고, 현대사를 향해 그 문을 열었는데, 이로써 1970년대부터는 생산품들을 통해 드러나는 산업의 역사뿐만 아니라 이에 따른 사회적 파장, 이민의 역사부터 노조 운동의 역사까지 여러 박물관 안에서 찾아볼 수 있게 되었다.

사실상 오늘날의 거의 모든 박물관은 세상 그 어떤 사물이나 쓰임도 가만히 내버려두지 않는다. 인류학과 민속학의 발전과 함께 개개인의 삶이 묻어나는 일상적이고 내밀한 사물들까지도 '삶의 역사'를 다루고자 하는 박물관학에 의해 새롭게 거듭난다. 자신의 소지품이나 가족의 사유물을 박물관에서 (다시) 보는 일은 더 이상 부자나 권력자들만이 할 수 있는 경험이 아니었다. 이것은 또한 너도나도 식의 행동주의적 방문이나 박물관의 후원자가 되어야 한다는 암묵적인 부담을 진 지역 주민들의 방문이라는 과거의 한계를 넘어서 관람객들에게 사물의 의미와 그 쓰임에 대한 색다른 경험으로 다가온다. 이전에 크게 성공을 거둔 사회사적 박물관학이 집단의 경험들을 교육적 관점에서 풀어내려 했다면, 1980년대와 그 후의 박물관학은 이제 컬렉션을 더욱 능동적으로 감상하게 된 개개인의 경험을 가장 우선시했다.

영국의 역사가 로렌스 스톤Lawrence Stone(1919~1999)이 일부러 논쟁적인 어조로 주장했으며 이후 역사가들 사이에서 수없이 차용된 '이야기로의 회귀' 개념은 사물이나 장소의 진실성이라는 전통적 가치를 변질시킬 위험에도 불구하고 '이야기를 만드는' 형태의 박물관

1 입에서 입으로 전해 내려오는 구전적(口傳的) 성질을 말한다.

217

— 간혹 '진짜'가 그다지 '진짜' 같아 보이지 않을 경우, 전시 담당자는 '진짜' 같은 가짜를 선호할 수도 있다. 워싱턴의 미국 홀로코스트 메모리얼 박물관은 《다니엘 이야기》라는 제목으로 나치 치하 한 어린 소년이 성장하는 이야기를 꾸며내어 교육적 주제에 서사적 개연성을 부여하려 했는데, 역사 박물관으로서 제공해야 할 진실성에 대한 윤리적 논란을 피할 수 없었다. 워싱턴의 홀로코스트 기념관 '다니엘 이야기' 전시 모습. ©Elvert Barnes, 2005.

학에 더욱 깊이 뿌리를 내리고 있다. 삶의 모습들을 전시하고자 하는 발상에 따라서, 박물관이 '원하는' 전시에 적합한 사물들이 총동원되었다. 예를 들어, 간혹 실제가 그다지 실제 같아 보이지 않을 경우, 전시 담당자는 좀더 실제 같은 가짜를 선호할 수도 있었다. 워싱턴의 미국 홀로코스트 메모리얼 박물관United States Holocaust Memorial Museum: USHMM은 《다니엘 이야기》라는 제목으로 나치 치하에 한 어린 소년이 성장하는 이야기를 꾸며내어 교육적 주제에 서사적 개연성을 부여하려 했는데, 역사박물관으로서 제공해야 할 진실성에 대한 윤리적 논란을 피할 수 없었다.

캐나다의 푸앵트-아-카이예르Pointe-à-Callière 박물관을 비롯한 유적안내소들은 역사적 인물들을 연출할 경우 때로는 19세기 문학이 창조해낸 신화적 인물들을 빌려오기까지 한다. 이러한 방식은 일반적인 대형 박물관들에도 낯설지만은 않은데, 이들은 갈리에라 의상박물관Palais Galliera, Musée de la Mode de la ville de Paris에서 열린 마를렌 디트리히Marlène Dietrich(미국의 여배우·가수, 1901~1992)의 의복 전시회에서처럼 역사적 인물들을 동원하기도 하고, 심지어 에르제가 브뤼셀 박물관에 '빌려준' 『탱탱의 모험』Les Aventures de Tintin[2] 관련 물품을 가지고 연 전시(《탱탱과 함께 페루에서》, 벨기에 왕립미술역사박물관, 2003)처럼 영화나 만화의 주인공들을 전시의 주제로 삼는 경우도 있다. 또 어떤 장치들은 그 역사적 접근에서 다양한 고증을 필요로 하는데, 이민사에 대한 전시회를 열 때에 그르노블 도피네 박물관이 그

2 벨기에의 만화가 에르제(Hergé)의 세계적인 베스트셀러 만화로, 1929년부터 1976년까지 총 25권에 걸쳐 연재되었다.

랬듯이 때에 따라 지역사회나 사회단체들의 대변인들을 초청하여 도움을 구하기도 한다.

'따로 또 함께하는' 박물관학

오늘날 박물관에 대한 논의는 다양한 의혹에 직면하고 있다. 따라서 이 논의들을 분석하거나 설명하는 것이 곧 박물관의 본연의 모습을 돌아보는 일이 될 것이다. 자크 에나르Jacques Hainard가 기획한 전시들이 특히 이러한 경우를 잘 설명하고 있는데, 그중에서도《카니발 박물관》Le Musée cannibale 전은 메타박물관학métamuséologie[3]의 관점을 대표하는 전시로, 기존의 틀을 뛰어넘는 박물관의 기획뿐만 아니라 전체적인 전시의 수준이 향상했음을 보여주는 계기가 되었다.

1995년에서 1997년까지 각각 퀘벡과 프랑스, 스위스의 박물관 3곳[4]에서 개최한 3부작《차이: 세 박물관, 세 가지 시선》La Différence: trois musées, trois regards은 50만 명 이상의 관객을 모으며 당시 전 세계 박물관학의 수준을 상당 부분 알리는 기회가 되었다. 박물관 간에 각자의 전시 기획에 대해 절대로 의견을 교환하지 않는다는 약속을 바탕으로 이루어진 이 작업은 사실상 전시의 수준을 좌우하는 것은 일반적으로 박물관이 당연히 보장할 것이라 여기는 고고한 학문적 권위가 아니라, 어떤 주제에 대한 독창적인 시각과 이를 표현하는 지

3 박물관학 자체를 주제로 삼은 박물관학. 다시 말해, 여기서 든 예에서처럼 박물관과 전시의 메커니즘 자체를 전시의 소재로 삼은 경우, 그 내용을 구상하고 디스플레이를 고안하고 연출하며, 이 전시를 실제로 실행하는데 필요한 모든 과정과 이론적 고찰, 그리고 이를 통해 이루어진 박물관학에 대한 비판적 분석이 전부 메타박물관학이라 할 수 있다.

4 퀘벡 문명박물관, 프랑스 그르노블의 도피네 박물관, 스위스 뇌샤텔의 민속학박물관.

적 역량임을 깨닫게 했다. 여기서 세 박물관 모두가 스태프들의 노하우와 박물관의 전통을 발판으로 한 전시회 제작 능력을 유감없이 보여주었다. 어느 전시가 가장 훌륭한 것이었는지, 또는 주어진 주제를 얼마나 잘 해석해냈는지 판단하는 것은 순전히 관람객들의 몫이었지만 말이다. 이러한 분위기를 타고 다른 박물관들은 고고학적 또는 역사적 해석이나 인류학적 분석, 또는 미술에 대한 비평적 접근 등 그들 나름의 방법으로 진행 중이었던 사업이나 연구를 더욱 구체화하고 알리는 데 주력했다.

'생동'의 개념을 컬렉션 안으로

대중을 향한 박물관의 접근은 1980년 이후로 엄숙하고 고독한 작품 감상, 즉 실제 관습과 대비되는 문화적 허구에 대한 전통적 가치를 부정하는 데서 출발했다. 1993년 프랑스에서 이루어진 국가 차원의 설문에 의하면, 박물관을 홀로 방문하는 일은 전체의 9퍼센트에 불과했지만, 커플이 방문한 경우는 21퍼센트, 가족 단위 방문은 36퍼센트, 친구들과 함께 방문한 경우는 23퍼센트, 그리고 단체 방문은 11퍼센트에 이르렀다. 1997년에는 프랑스 젊은이 10명 중 7명이 박물관을 방문한 경험이 있는 것으로 조사되었다.

때에 따라 박물관에 상주하기도 하는 도슨트docent(안내원)나 도우미들이 투입되면서, 가티노Gatineau에 있는 캐나다 문명박물관 Canadian Museum of Civilization[5]에서처럼, 박물관의 철학을 변화시키는

5 캐나다 문명박물관은 상설 전시 및 특별 전시 외에도 유독 많은 문화 이벤트와 음악 행사,

데 일조했다. 사회박물관에서 특히 두드러지는 이러한 서비스는 '생동'의 개념을 컬렉션 안으로 끌어들였는데, 이후 새로운 박물관학적 실험에서 다뤄지며 이런저런 박물관 관련 상들을 수상하기도 하는 '경험'이라는 가치를 뒤따르기도 했다. 현대미술관들 역시 때때로 오늘날 '다시 재생된' 예술을 다양한 형식으로 보여주면서 현실과 예술이 뒤섞여 한 편의 랭보Arthur Rimbaud(프랑스의 시인, 1854~1891)의 시와도 같은 몽환적인 장면을 구현하려 하기도 한다.

박물관의 목적, 문화 발전에서 사회 편입으로

관객 수나 입장료 외 부수 수입 등으로 판가름 나는 전시의 성공 여부에 대한 부담감 외에도 박물관은 또 다른 사항들을 신경 써야만 한다. 즉 박물관은 지역사회의 정비, 관광산업 발전, 그리고 문화적 불평등을 해소하여 사회 통합에 이바지해야 한다.

박물관 설립 사업은 1970년대부터 1980년대까지 버려진 항구 시설에서부터 돌보는 이가 없어 망가진 시가지에 이르기까지 새로운 도심 재정비 계획상 전략적으로 중요한 장소들과 관련된 대규모 재개발 사업에 편입되기 시작했다. 정치적, 사회적 의도가 끼어들어 박물관 본연의 목적을 흐리는 일이 일어날까 우려하는 사람들의 반대 의견에도 불구하고, 박물관 설립 사업은 오늘날 미개발지역의 정비 계획이나 혹은 더 일반적으로는 '역사적' 건축물들의 (재)건축 계획에 대부분 포함되어 있다.

축제 등을 연중 펼치는 것으로 유명하다.

전시실을 일부 폐쇄해야 한다거나, 개장 시간 축소와 인원의 감축, 또는 실립자들의 정신을 부성할 수밖에 없는 위기에 놓이는 등의 압력이 거센 가운데 만일 박물관이 사회적 변화의 주체로서 재탄생할 수 있다면 이는 마지막 구원과도 같을 것이다. 그러나 이 분야의 전문가 리처드 샌델Richard Sandell(2002)이 말한 대로, 박물관의 사회 편입이란 여전히 '유동적이고 모호한 개념'임에는 변함이 없다. 영국 레스터 대학 박물관학 연구팀은 조슬린 도드Jocelyn Dodd의 지휘로 영국과 스코틀랜드의 박물관 24곳을 조사하여 2000년에「박물관 포함하기: 박물관, 미술관 및 사회 통합에 대한 관점」*Including Museums: Perspectives on museums, galleries and social inclusion*을 펴냈다. 이 보고서는 위와 같은 맥락에서, '신노동파'New Labour[6]가 주창했던 매춘부 연합과 함께하는 에이즈 방지 운동이나 범죄 예방 운동에서 사업 계획 설명회에 이르는 일련의 활동을 포괄하는, 박물관 내 사회사업의 어려움에 대해 냉철한 평가를 하고 있다.

북미·호주·뉴질랜드 그리고 어느 정도는 영국에서도, 다문화적 환경이 지역사회를 전시 기획과 밀접하게 연결되도록 하는데, 이때 전시는 지역사회의 감독, 심지어 그 검열 하에 있다고 해도 과언이 아니다. 미국에서 선조들의 유해를 그 후손들에게 돌려주도록 하는 '낵프라 법: 아메리카 원주민 무덤의 보호 및 송환에 관한 법'The Native American Graves Protection and Repatriation Act: NAGPRA이 통과되자, '신체'身體 인류학 컬렉션뿐만 아니라 성물聖物 컬렉션도 사실상

6 영국의 전 총리 토니 블레어(Tony Blair)가 주축이 되어 1997년 노동당을 재집권하게 한 영국의 정치 세력을 일컫는 이름.

공동 관리 체제 하에 놓이게 되었다.

캐나다 브리티시컬럼비아의 몇몇 대형 박물관들은 전통적으로 '최초의 나라들'―최초의 나라들은 식민 이전의 아메리카 부족들을 뜻하는데, 이런 표현을 사용하게 된 데는 마이클 M. 에임스Michael M. Ames(1933~2006)의 영향이 크다―의 후손 및 그 대표자들과의 긴밀한 교류 속에서 모든 활동을 진행하고 있다.

호주의 교수 아마레스와 갈라Amareswar Galla[7]는 그의 동료 박물관 학자 덩컨 F. 캐머런에게, 성물들을 보존할 박물관의 건립을 위해 필요한 자금이 모이자 아예 진공 밀폐된 보관소를 지어버린, 아보리진 Aborigine[8] 원주민들의 이야기를 들려주었다. 원주민들의 그러한 행동에 백인 학예사들은 매우 놀랐다고 한다. 사실이든 거짓이든 간에, 아마레스와 갈라의 이야기는 과거 고전적 박물관학 논리에 따라 보관되고 전시되었던 유물들을 취급하는 데 있어 전통적 방식 또는 전통주의적 방식을 요구하는 것에 대한 공포를 보여주고 있다. 정복자인 '이방인'들이 보기에는 유물들이 '본래' 속하던 사회의 품으로 '다시금' 돌아가는 것은 결국 영영 사라져버리는 것이나 다를 바 없다는 내용을 담은 이와 유사한 몇몇 일화들은 박물관 존재 이전의 상황을 한번 곰곰이 생각해보게끔 한다. 그러나 북미에서 이루어진 다양한 연구들에 의하면, 유물에 대한 송환 요구 덕분에 고고학과 인류학 자료 연구가 오히려 증가했다는 것을 알 수 있다.

7 본래 캔버라의 호주 국립대학교 교수였으나 2014년 현재는 덴마크 코펜하겐으로 이주하여 '편입하는 박물관(Inclusive Museums)'을 위한 국제 연구소 소장으로 있다.

8 Australian Origin의 줄임말로 호주 원주민을 가리킨다.

박물관과 직업

학예사conservateur[9]라는 명칭은 19세기의 전통적인 관리인이나 문지기의 개념에서 아직 완전히 독립하지 못하고 최근에 이르기까지 모호한 상태에 있었다. 다시 말해, 학예사의 위치란 공공건물의 감시를 담당하는 공무원과 데생 선생, 또는 자신의 시간과 재산을 공익사업에 바치는 자선가 겸 예술 애호가 사이를 왔다 갔다 했다고 볼 수 있다.

제1차 세계대전과 제2차 세계대전 동안 처음으로 전문화의 바람이 불었다. 디종 미술관의 피에르 카레Pierre Quarré를 비롯하여 에콜 뒤 루브르의 졸업생 중 일부를 지방의 대형 미술관에 파견하여 관리를 맡아보게 하면서 시작되었다. 1945년에서 1969년까지도 전통적 학예사의 전형이 여전히 지배적이었다. 여기에는 학예사의 양성이 에콜 뒤 루브르에서만 독점적으로 이루어졌다는 점과 정부 직책의 경우 고시를 통해서, 그 외에는 미술사 관련 지식과 적성을 테스트하여 채용했는데, 한번 채용이 되면 거의 평생 그 직책을 유지했다는 점이 크게 작용했다. 1968년 혁명 이후에는 「문화유산과 공공 컬렉션」Patrimoine et collections publiques이라는 제목의 백서(사실 표지는 푸른색이었지만)가 제작되었다. 이는 학예사라는 직업의 미래에 대한 최초의 공동 연구로, 그들의 임무를 다시금 정의하고자 하는 학예사들의 새로운 요구 사항들을 확인할 수 있었다.

9 전시 기획, 소장품 구매와 관리를 맡아보는 박물관이나 미술관의 전문 인력으로, 보통 우리가 (주로 소속에 따라) 큐레이터, 학예연구사(학예사)라 알고 있는 직업을 가리킨다.

1970년대 초반, 이제껏 없었던 유형의 박물관들(에코뮤지엄, 사회 박물관 등)이 나타나면서 전문 인력이 더 필요하게 되었는데, 물론 이 들은 여기에 맞는 새로운 방식으로 채용되었다. 실비 옥토브르Sylvie Octobre에 의하면(2002), 1976년에서 1985년까지 박물관들은 결정적 인 세번째 변화 국면을 맞이한다. 이 시기는 당시 이루어진 대규모 채용으로 특징지을 수 있는데, 그 대다수가 여성이었으며, 지방 박물 관 위주로 배치되었다. 이는 지금까지 박물관이 고수해왔던 축소주 의와는 반대되는 일이었다. 대학교에서도 교육을 실시하면서 박물 관 종사자의 학력은 점차 높아졌으며 동시에 그 전문성도 심화되었 다. 1987년부터는 학예사나 관장을 비롯한 박물관의 엘리트 전문 인 력으로 교육을 받으려면 문화유산학교(이후 '국립문화유산연구소'Institut national du patrimoine로 명칭이 바뀜)에서 주최하는 선발시험을 치러야 했다. 채용 기준으로는 여전히 미술사적 지식이 크게 우선시되었는 데, 1990년부터는 고문서 및 자료 관리·소장품 목록 관리·역사 유적 담당·고고학·과학기술 유물 담당 등으로 각각 세분화된 다양한 직 책이 학예사라는 이름 아래 통합되었다.

1990년, 에콜 뒤 루브르에서 독립해 나온 새로운 유물 학교, 즉 국립문화유산연구소는 다음과 같이 학예사를 정의했다.

"문화재를 관리하는 학예사는 우선 높은 수준의 학자여야 한다. 그 기본 임무는 문화재의 보존과 그 가치를 높이는 일, 관련된 정보 와 자료의 전파, 연구 결과의 발표 및 출판, 전시 기획 등의 정보 전 달 업무, 그리고 꾸준하고 의미 있는 연구 활동에 있다. 또한 학예사 는 정보 전달과 행정 및 재정 관리, 조직 업무가 가능한 인물이어야 한다."

이러한 방침의 사회지학sociographie(통계를 통해 사회적 현상을 설명하는 학문)적 반향은 의미심장했다. 1995년, 신원이 확실한 1,022명의 프랑스 학예사들 가운데 표준적인 인물은 중장년 나이의 여성이며(56퍼센트), 대체로 지역사회에 속한 박물관에 근무하고 있으며(지방자치단체 소속 65퍼센트, 정부 소속 24퍼센트, 기타 단체 5퍼센트), 근무지는 지방에 있었다(71퍼센트)[2002년 10월 기준].

그러나 학예사가 홀로 박물관 관련 직종을 대표하는 시대는 지났다. 오늘날 보존전문가들이 눈에 띄게 증가하고 있는데, 이들은 1991년 법으로 정해진 대로 총 4곳의 '국립지역사회간부양성학교' Écoles Nationales d'Application des Cadres Territoriaux: ENACT에서 교육을 받고, 대체로 중간 규모 박물관의 수장을 맡고 있다.

한편, 이들은 학예사협회Association des Conservateurs에서 적극적으로 활동하며, 직업적 환경을 재구성할 의지를 표출하고 있다. 또한 지역사회 문화 사업에 새롭게 등장한 두 직종으로 자격을 인정받은 조수들과 보존 보조 인력이 있다. 이러한 일련의 개혁은 고고학·민속학·기술 및 산업 등의 특정 분야에서는 여전히 취약함에도 불구하고 전국적으로 직업적 기동력을 한층 높여주었으며, 적은 비용으로 일자리를 창출하는 데 이바지했다.

그리고 지난 몇 년간 또 다른 새로운 직종들이 생겨났다. 장치 관리인 자리는 특별전을 제작하거나 새로운 작품을 설치할 때 필요한 여러 가지 업무가 늘어남에 따라 생겨났는데, 처음 퐁피두 센터에서 시작된 후 대형 박물관들 특유의 앵글로색슨식 전시 유형을 중심으로 널리 확산되었다. 1980년대 중반 새로운 예술품 관리공단이 등장하면서 복원이나 예방보존conservation préventive 분야에서 일련의 직

업 재정비 계획이 실행되었다. 한편, 박물관에서 안내와 안전 유지를 담당하는 경비나 관리인들의 전문화에서도 역시 의미 있는 발전이 이루어졌다. 이에 따라 박물관 경비들의 업무가 더욱 다양해지기도 했지만, 외부 경비 업체에 이를 맡기는 일도 역시 증가했다. 문화 정책과 관련된 직종들은 문화 프로젝트와 상품을 구상하고 실현하는 일과 함께 대중을 대상으로 한 교육 및 여가 프로그램 역시 담당했다. 예전에는 레크리에이션 담당자들이 주로 맡았던 이러한 업무들은 내용 면에서 서로 상당히 이질적인데, 어떻게 보면 학예사라는 직업의 불분명하면서도 혁신적인 성격이 여기서 드러난다고 할 수 있다.

 PLUS DE LECTURE

1. 스위스 뇌샤텔 민속학박물관의 《카니발 박물관》 전

뇌샤텔Neuchâtel 민속학박물관은 2002년에서 2003년 사이 《카니발 박물관》이라는 제목 아래 '민속학박물관'의 창조성과 발전 정도에서 앞서는 여타 박물관들로부터 양분을 흡수하고자 하는 욕구'를 전시로 표현해냈다. 전시의 목적은 이 주제가 맞닥뜨리는 역설과 난관을 드러내고, 급진적일수록 더욱 가치 있는 '이타성'異他性을 여기에 끼워 넣는 데 있었다.

전시는 우리와 타자 사이의 공통점과 차이점을 조화롭게 해줄 다양한 요리법들을 보여주며 요리라는 은유를 발전시켜 나갔다. 전시장 안에 여러 가지 기호에 맞춰 차려진 식탁들은 각각 민속학적 이론의 실제와 관점들, 그리고 여기에 얽힌 박물관학적 사유 방식들을 상징했다. '카니발'이라는 표현은 정체성, 폭력과 신성함, 또한 전시에서 이를 위해 차려진 식탁이 의미하는 대로 '성찬식'communion, 다시 말해 '하나 됨'에 대한 질문들을 떠올리게 하는 장치였다. 자크 에나르와 마크-올리비에 곤세스Marc-Olivier Gonseth의 『전시의 원칙』 *Principes d'exposition*에서 저자들은 다음과 같이 적고 있다.

"전시란 박물관에서 사물이나 글, 도상학 등이 뒷받침하는 특정한 견해를 구축하는 것이며, 어떠한 이론적 입장이나 논점, 이야기에 맞게 사물들을 배치하되 사물에 따라 입장을 정해서는 안 되며, 또한 유머와 아이러니, 조소가 섞인 비판적인 간격을 유지함으로써 그 본질을 보여주는 것이다."

비판적 박물관학, 달리 표현하면 이념의 박물관학, 또는 관점의 박물관학 시대에 진입하면서, 사물에 특히 집중하여 절대적인 객관성을 선언하거나 박물관 고유의 중립성을 지켜줄 유일한 방법으로 '실증주의'를 내세우고자 하는 이들과, 박물관의 '만들어진', 혹은 정치적 성격에 주목하여 가장 '진실한' 유물들이야말로 그 자체로 사실의 재현이라는 극단적인 주장을 받아들이기까지 하는 이들 사이의 대립이 크게 악화되었다. 자크 에나르는 학예사가 그 컬렉션의 노예가 되기보다는 소장품이 학예사의 노예가 되어야 한다는 박물관에 대한 자신의 도발적인 관점에 따라, 그가 공동 저술한 『변명의 사물들, 조작된 사물들』Objets prétextes, objets manipulés에서 위의 두 가지 대립하는 의견 중 후자의 입장을 더욱더 깊이 발전시킨 바 있다[Hainard et Kaehr, 1984].

2. 예술과 삶의 경계를 넘나드는 박물관

호프만-라로슈Hoffmann-La Roche 사의 후원으로 설립된 바젤의 팅겔리 미술관은 바젤 출신으로 1950년대부터 1960년대까지 파리 아방가르드의 대표적 예술가였던 장 팅겔리Jean Tinguely를 위해 지어졌다. 이 미술관에서 우리는 한 예술가와 그 터전의 위대함에 바치는 오마주의 전통, 그리고 특정 이념 운동이나 집단에 국제적 예술에 대한 좀더 현대적인 관점을 융합하려는 시도를 볼 수 있다. 과거 샌프란시스코 현대미술관(1988~1995)을 지은 마리오 보타Mario Botta가 팅겔리 미술관의 건축을 담당했는데, 라인 강 언저리에 위치하여 도시의 역사 깊은 공원의 동쪽 구역을 전부 차지하고 있다.

1994년에는 폰투스 홀텐이 팅겔리 미술관의 관장 자리에 올랐다. 2001년에 열린 다니엘 스포에리Daniel Spoerri(스위스의 오브제 작가, 1930~)의 대규모 전시에서는 작가가 직접 긴밀하게 협조하여 1960년 이후의 작품 세계를 대중에게 선보였다. 여기서 특히 눈에 띄는 것은 〈13번 방〉Chambre n°13으로, 파리 5구 무프타르 Mouffetard 가 24번지에 위치한 호텔 카르카손Carcassonne의 13호실을 그대로 재현해 다니엘 스포에리의 예술의 일면을 잘 보여주었다. 다니엘 스포에리가 파리 생활 초반에 머물렀던 단칸방 아파트 역시 작업실이자 전시 공간인 동시에 창고와 같은 형태로 재현되어 설치되었다. 팅겔리 미술관에 의하면, 이는 "'행동의 장소'로, 이보다 더 진짜처럼 이 공간을 경험할 수는 없다. 여기서 예술과 일상 사이의 경계를 걷어내는 일은 바깥세상에서가 아니라 바로 예술가의 방에서 일어난다." '신사실주의자'Nouveaux Réalistes[1]의 창립 회원이자 '사물의 연출가'라는 별명으로 불리기도 하는 다니엘 스포에리의 활동은 이처럼 미술관으로 옮겨져, 어떻게 '예술과 삶의 경계가 서로 뒤섞이는지'를 보여준다.

이제는 사라진 삶과의 만남에서 오는 깨달음과 원래의 모습을 되풀이하기 위해 박물관학이 만들어낸 가공물이라 볼 수 있는 퐁피두 센터에 있는 브랑쿠시Brancusi(루마니아 출신의 조각가, 1876~1957)의

1　1960년 프랑스의 예술가 이브 클랭과 미술비평가 피에르 레스타니(Pierre Restany)가 결성하여 만든 소위 미국 팝아트의 프랑스 버전이라는 평을 들었던 예술가들의 모임. 요셉 보이스(Joseph Beuys, 독일의 오브제 작가, 1921~1986), 백남준(白南準, 한국의 비디오 아티스트, 1932~2006)으로 대표되는 플럭서스(Fluxus) 운동(1960년대 초부터 1970년대에 걸쳐 일어난 국제적인 전위예술 운동)과 함께 아방가르드 예술의 일종으로 간주된다. 1970년에 해체되었다.

아틀리에와 브르통André Breton(프랑스의 시인, 1896~1966)의 설치 작품 〈벽〉, 또는 MoMA 전시를 위해 복제된 폴록Jackson Pollock(미국의 화가)의 작업실 등은 수많은 역설을 내포하고 있다. 아틀리에를 재구성하는 최근의 추세는 아마도 기존 박물관 디스플레이에 대한 싫증을 반증하는 증거일 것이다. 브라이언 오도허티Brian O'Doherty가 쓴 것처럼 아틀리에 안에 있는 작품들은 아직 '미완성'이지 않은가.

마지막 신화, 새로운 신호

박물관에 얽힌 마지막 신화는 앙드레 말로의 '상상의 박물관'이다.
새로운 통신 및 복제 기술의 발전에 힘입은 가상의 박물관은 여전히 존재한다.
그러나 한편으로 최근 박물관은 그 건축적 구현으로 스스로의 이미지를 드러낸다.
건축물로서의 박물관을 둘러싼 다양한 장치들은 박물관이
대규모 조직의 시대에 들어섰다는 새로운 신호이다.

박물관에 얽힌 현대의 마지막 위대한 신화는 '상상의 박물관'Le Musée imaginaire이다. 1947년에 처음 씌어진 후 『침묵의 목소리』Les Voix du silence로 재출간된 앙드레 말로의 3부작 『예술의 심리학』La Psychologie de l'art의 1권 『상상의 박물관』[Skira, 1967]에서 등장한 이 개념은 알다시피 굉장한 인기를 얻었다. 이 '상상의 박물관'은 이후 기사나 논문·발표·전시·강연을 통해 수없이 재해석되었는데, 그중 가장 유명한 것은 뉴욕 메트로폴리탄 박물관의 1954년 강연이다. 모든 나라에서 온 잘 알려진 명작들 사이에 어린아이의 그림이나 소박파art brut[1] 작품들, 부적fétiche이나 가면들, 나아가 임의로 고른 이미지들을 뒤섞어버리는 이 '박물관'의 정당성은, 앙드레 말로의 말을 인용하자면, 우리

1 세련되지 않고 다듬어지지 않은 거친 형태를 지닌 미술로, '원생미술'(原生美術)로 번역된다. 프랑스의 화가 장 뒤뷔페(Jean Dubuffet, 1901~1985)가 1945년에 만들어낸 용어로서, 아마추어들의 작품에 나타나는 일종의 순수한 미술을 지칭하기 위해 사용한 개념이다.

시대의 감성에 호소하는 모든 작품을 모아 이 모든 것을 초래하고 또 변화시킬 수 있는 예술 그 자체에 대한 즉각적인 인식과 창작의 진실성에 마침내 도달하도록 하는 데 있다.

상상의 박물관

'상상의 박물관'의 첫 번째 목적은 현대인들의 감성을 예술의 세계로 인도하는 데 있었는데, 앙드레 말로에 의하면 이는 그의 소설 제목이기도 한 『인간의 조건』[2]이나 다름없다. 앙드레 말로는 "로마 십자가는 애초에 조각이 아니었고, 치마부에Cimabue[3]의 〈성모〉는 애초에 그림이 아니었다"고 썼는데, 여기서 그의 의도는 '오늘날 남겨진 예술 유산의 대부분은 예술에 대한 관점이 우리의 것과는 전혀 달랐던 사람들이나 아니면 그런 관점 자체가 존재하지 않았던 시대의 사람들로부터 전해진 것'이라는 사실을 일깨우는 것이었다. 오늘날의 루브르 박물관이 보들레르 시절의 루브르 박물관보다 훌륭하다면, 이는 "특정 시대나 특정 공간에서 유효했던 예술의 형태를 더 이상 우리는 예술이라 부르지 않기 때문이다[(Les Voix du silence)]." '우리 시대의 이 결정적인 변화'는 그 자체로 과도기적인 면을 가지고 있다. '상상의 박물관, 예술의 난해함, 불멸성은 동시에 태어났지만 또한 동시에 소멸할 것'이라고 앙드레 말로는 『불멸』L'Intemporel[4]에서 적은 바 있는데,

2 *La condition humaine*. 1933년에 단행본으로 출간된 앙드레 말로의 소설로, 그해 공쿠르상(Prix Goncourt)을 수상했다.

3 피렌체파의 대표적인 이탈리아의 화가. 비잔틴풍의 형식주의를 취하면서도 조형성이 강한 종교화를 그렸다. 작품에 〈십자가형〉(十字架刑), 〈묵시록〉, 〈성모〉 따위의 벽화가 있다.

4 앙드레 말로의 예술에 대한 관점이 드러난 방대한 저작 『신들의 변모』(*La Métamorphose*

이로써『상상의 박물관』에서 펼쳤던 생각들에 마침표를 찍었다.

『상상의 박물관』은 이제껏 박물관에 바쳐진 가장 위대한 찬사로 평가되지만, 사실 여기에는 학예사와 미술사를 겨냥한 역설이 담겨 있다. 1951년,『침묵의 목소리』첫머리에 앙드레 말로는 다음과 같이 썼다.

"예술작품과 우리가 맺는 관계에 있어서 박물관의 역할이 너무나도 큰 나머지, 근대 유럽 문명을 예전엔 몰랐거나 아직도 모르는 곳에서는 박물관이란 아예 존재하지 않았고 아직 존재하지도 않는다는 사실을 우리는 쉽게 깨닫지 못하고 있다. 또한 우리에게도 박물관의 역사는 채 두 세기가 되지 않는다는 것도 깨닫지 못하고 있다."

그러나 '상상의 박물관'은 일단 '정신적인 것'이었고, 복제품을 통해 가능해진 내밀하고 또 새로운 접근 방식에 의해 '실제'의 박물관들의 가치가 떨어진 만큼, 1973년 마그 재단에서 선보인 전시[5]는 실패할 수밖에 없었다. 이러한 경우를 제외하면, 앙드레 말로의 '비물질화' 작업은 매우 의도적으로 구상·정돈되었는데, 그에게 이러한 작업은 어떤 지적·지각적 능력을 구현하는 매개와도 같았다. 앙드레 말로에 의하면, "박물관이 확언이라면, 상상의 박물관은 질문이라 할 수 있다."

사진 덕분에 등장한 '모든 시대의 갤러리'galerie universelle, 즉 화

des dieux)의 제3권이다.

5 《앙드레 말로와 상상의 박물관》(André Malraux et le Musée Imaginaire)이라는 제목으로
 앙드레 말로 본인과 마그(Maeght) 재단의 주인 에메 마그(Aimé Maeght)가 의기투합하여
 야심차게 선보였던 전시. 앙드레 말로의 미학적 세계관과 그 형성 과정을 개인적 경험들을
 토대로 설명해주는 작품들을 한데 모았다.

집[6]은 대중에게 딱히 접근성이라는 이점을 가져다주지 않았다. 아니, 이에 따른 이득은 애초에 다른 곳에서 찾아야 했는지도 모른다. 이는 앙드레 말로가 말한 '시간으로부터의 불가사의한 해방'[7]이라는 비유가 뜻하는 바와 같이, '모든 형태와 양식의 맥락'을 재현하는 수단이었다. 앙드레 말로는 현대의 복제 기술이 가져올 파장에 대해서 아주 민감했는데, "조각 작품을 담은 사진들은 그 조명과 구도, 생략된 세부를 통해 사실과 동떨어지고 이상할 만큼 강렬한, 부정不正한 모더니즘을 끌어낸다"고 주장했다. 이는 다시 말해 "복제 기술이 가공의 예술을 만들어냈다"는 것인데, 이러한 생각은 이후 그의 평론집에서 여러 번 설명된 바 있다. 인위적일 뿐인 복제품은 진정한 의미의 박물관, 즉 물질적 박물관과 명백한 차이가 있다는 앙드레 말로의 견해는 아마 여기서 왔을 것이다. 한편, 블랑쇼Maurice Blanchot(프랑스의 소설가·평론가, 1907~2003)는 반대로 여기에 대해서 '박물관은 신화가 아니라 바로 필요성이다. 이는 예술작품이 지키려고 애쓰는, 세상과 떨어져 있기 위한 조건이 오히려 예술작품을 어떠한 집단과의 관계 속에 배치함으로써, 결국 하나의 전체를 구성하게 되고, 여기서 바로 역사가 탄생하는 것'이라고 썼다[1971].

6 유물이나 예술작품들을 찍은 사진으로 이루어진 사진첩, 도록 등을 말한다.
7 '상상의 박물관'은 그 안의 모든 작품들에게 수메르나 바빌로니아의 조각가들이 원했던 '영원성'을, 피디아스(Phidias, 고대 그리스의 조각가)나 미켈란젤로가 바랐던 '불멸'을, 적어도 시간으로부터의 불가사의한 해방을 가져다주었다. 진정한 박물관이란 원래 죽음에 속해 있을 것들을 삶 속에서 현존하도록 한다. 루브르 박물관 같은 박물관들이 버려지지 않고 오히려 붐비는 것은 바로 이 때문이다. (A. Malraux, *Le Musée imaginaire*, Gallimard, 1965년 첫 출간, 2008년 판, 256쪽.)

박물관 건축의 도약

새로운 통신 및 복제 기술의 발전에 힘입은 가상의 박물관에 대한 끈질긴 신화가 존재하는 한편, 최근 박물관의 이미지는 그 건축적 구현이 증가하는 데서 그 힘을 얻는다. 새로 지은 박물관 건물들에 대한 비평은 최근 몇 년간 하나의 특별한 장르로서 자리를 잡았는데, 그것이 신축이건, 보수나 확장이건, 또는 재배치나 재활용이건, 모두 그 대상이 된다. 그러나 현재 상황에서는 어떤 특정한 이론도 딱히 주목을 받는 것 같지는 않다. 이러한 점에서 페레Auguste Perret(프랑스의 건축가, 1874~1954)의 근대미술관 이론(1929), 르 코르뷔지에가 구상한 진정한 전시 기계, 즉 '무한성장' 박물관 이론(1930~1939), 페레의 영향을 받아 루이스 칸Louis Kahn(미국의 건축가, 1901~1974)이 지은 킴벨 미술관Kimbell Art Museum부터 미스 반데어로에Mies van der Rohe(미국의 건축가, 1886~1969)가 베를린문화포럼Kulturforum[8]에 세운 투명하고 활짝 열린 홀이 돋보이는 신 국립 미술관(1968)에 이르는 새로운 박물관들은 20세기 초반 기능주의적 박물관을 이끌던 명백한 근대주의적 이론들과는 거리가 멀다.

이러한 모든 건축 작업은 헨리-러셀 히치콕Henry-Russel Hitchcock과 필립 C. 존슨이 1932년 MoMA의 도록에서 정립한 원칙들에 따라 시행되었는데, 그 골자는 전체의 통일성과 견고함보다는 부피감과 공간을 중시하고, 축을 중심으로 한 대칭보다는 규칙성과 리듬을, 장

8　독일 베를린에 있는 문화 지구. 1950년대에서부터 1960년대에 걸쳐 지어졌는데, 콘서트홀·박물관·미술관 등이 포함되어 있다.

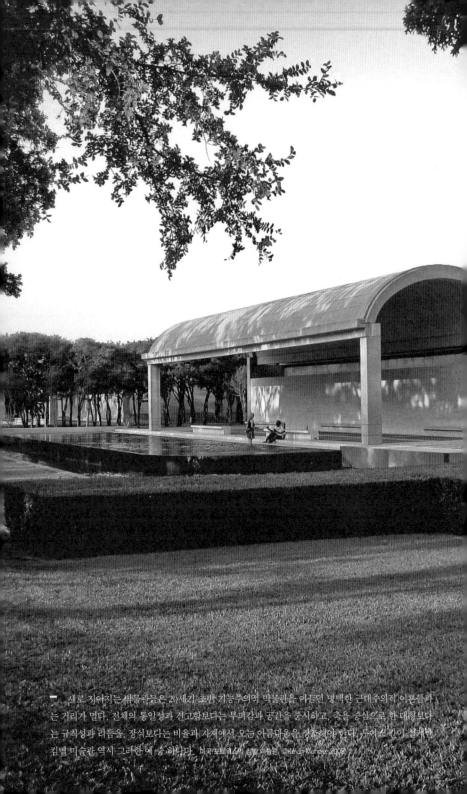

새로 지어지는 박물관들은 20세기 초반 기능주의적 박물관을 이끌던 명백한 근대주의적 이론들과는 거리가 멀다. 전체의 통일성과 견고함보다는 무게감과 공간을 중시하고, 축을 중심으로 한 대칭보다는 규칙성과 리듬을, 장식보다는 비율과 자재에서 오는 아름다움을 강조해야 한다. 루이스 칸이 설계한 킴벨 미술관 역시 그러한 예에 속한다. 미국 포트워스의 킴벨 미술관. ©Kevin Muncie, 2008.

　　마드리드의 레이나 소피아 미술관의 전체적인 인상은 끝이 없는 복도와 어딘가 불편한 전
시실들, 왔다 갔다 복잡한 동선과 예측할 수 없는 후미진 구석구석에도 불구하고 나쁘지 않은
데, 〈게르니카〉 역시 이처럼 단절되었으면서도 그 맥락에 맞는 신고전주의를 방불케 하는 구도
속에 배치되어 있다. 레이나 소피아 미술관에 전시된 피카소의 명작 〈게르니카〉와 주변 디스플레이. ©Adam Jones, 2010.

식보다는 비율과 자재資材에서 오는 아름다움을 강조해야 한다는 데 있다.

이러한 상자나 컨테이너 형태의 박물관에서 유동적이거나 열린 공간이 증가함에 따라 전시기획자에게 더욱 큰 자율성이 주어졌는데, 이들은 여기서 걸작을 만들어낼 수도, 아니면 별 볼 일 없는 실내 장식가로 남게 될 수도 있었다. 그러나 지난 20년간, 1960년대부터 1970년대를 풍미했던 '유연성'에 대한 이상이 무너지면서 자연조명에 대한 예찬과 더불어 고전적인 배치 방식이 전시실로 복귀하게 되었다. 박물관이 공간 자체의 의미, 또는 '아우라'Aura의 의미를 지키고 간직하기로 결정하면서 근대적 변화의 움직임에 의해 추방되었던 예전의 박물관학이 제자리로 돌아오게 된 것이다. 이와 마찬가지로 병원이나 감옥과 같은, 일견 용도에 맞지 않는다고 여기던 장소들을 박물관으로 사용하는 것이 그리 큰 잘못이라고는 여겨지지 않게 되었다. 다만, 오늘날 예술작품들로 가득한 수많은 전시실을 자랑하는 오르세 역이나 베를린에 있는 함부르크 역 같은 기차역의 경우는 이와 조금 다르다고 볼 수 있다.

끝이 없는 복도와 어딘가 불편한 전시실들, 왔다 갔다 복잡한 동선과 예측할 수 없는 후미진 구석구석에도 불구하고 마드리드의 레이나 소피아 미술관Museo Nacional Centro de Arte Reina Sofía은 전체적으로 나쁘지 않은 인상을 주는데, 〈게르니카〉Guernica(1937) 역시 이처럼 단절되었으면서도 그 맥락에 맞는 신고전주의를 방불케 하는 구도 속에 배치되어 있다.

여기서 유독 특별한 경우는 전후 이탈리아의 박물관학이다. 이탈리아에서는 박물관적 공간들을 도입하면서 그와 동시에 역사 유적

을 재건해야 한다는 절박함 속에서 과거의 유산을 존중하면서도 근대적 이론을 수용한 훌륭한 박물관들이 만들어졌다. 그중에서도 프랑코 알비니Franco Albini(이탈리아의 가구 디자이너), 카를로 스카르파Carlo Scarpa(디자이너), 이그나치오 가르델라Ignazio Gardella(이탈리아의 건축가)와 스튜디오 BBPR의 작품들이 주목할 만한데, 이 건물들은 그 자체로도 건축적으로 가치가 있어 오늘날 유물화patrimonialisation할 것인지에 대한 논의가 베네치아 지역을 중심으로 한창 진행 중이다. 프랑코 알비니가 지은 제노바의 산 로렌초 보물박물관에 대한 '경이로운 추상'이라는 평가는, 에우제니오 바티스티Eugenio Battisti가 말했듯, '경이의 캐비닛'cabinet de merveilles(cabinet of wonders, 앞에서 쓴 '호기심 캐비닛'의 다른 말)의 엘리트주의적 현대판이라 칭할 만한 중립적이면서도 암시적인 디스플레이에서 왔다.

그러나 좋은 의미로든 나쁜 의미로든 파리와 런던, 미국의 대형 박물관들의 확장 사업이나 독일에서의 현대미술관 건축 사업이야말로 20세기 후반의 특징을 가장 잘 드러내준다고 봐야 할 것이다. 예를 들면, 제임스 스털링James Stirling(영국의 건축가)이 증축을 맡은 테이트 브리튼Tate Britain(1987)이나 슈투트가르트 신 국립미술관Neue Staatsgalerie Stuttgart(1984), 스콧 브라운Denise Scott Brown(미국의 건축가)이 설계한 런던 내셔널 갤러리의 세인즈버리 윙Sainsbury Wing(1986~1991), 수많은 대규모 프로젝트들을 맡아본 I. M. 페이I. M. Pei(미국의 건축가, 1917~)의 루브르 박물관, 리처드 마이어Richard Meier(미국의 건축가)의 바르셀로나 현대미술관, 프랑크푸르트 장식미술관, 게티 센터Getty Center, 라파엘 모네오Rafael Moneo(스페인의 건축가)의 스톡홀름 현대미술관, 안도 다다오安藤忠雄(일본의 건축가)의 일본과 포트워스Fort Worth의 미술

관들, 이소자키 아라타磯崎新(일본의 건축가)의 로스앤젤레스 현대미술관, 다니구치 요시오谷口吉生(일본의 건축가)에 의한 MoMA의 증축, 자하 하디드Zaha Hadid(이라크의 건축가, 1950~)의 로마 국립 21세기 미술관Museo nazionale delle arti del XXI secolo: MAXXI과 신시내티의 컨템퍼러리아트센터Contemporary Arts Center 등이 그렇다.

이러한 박물관 건축 계획들은 전시 공간과 사무 공간 및 기술제어실뿐만 아니라, 이제까지 없었던 노하우를 필요로 하는 카페테리아·서점·뮤지엄 숍·주차장 등 대중을 위한 새로운 서비스를 염두에 두고 있는데, 더는 이 공간들이 전시 콘셉트에 밀려 뒷전이 되는 일은 없었다. 더욱 세련되고 값비싼 건축 요소들이 필요한 진열장으로부터 조명, 표지·안내에서 보안 시스템, 매표소에서 컬렉션의 전산 관리에 이르는 특수 장치들의 발전은 박물관이 비로소 대규모 조직의 시대에 들어섰다는 것을 알리는 신호임에 틀림없다.

 PLUS DE LECTURE

빌바오 구겐하임 미술관과 프랑스의 박물관 프로젝트

'빌바오 프로젝트'는 바스크 자치공동체와 비스카야Vizcaya(바스크 어로는 Bizkaia) 주의 협력으로 탄생했다. 이 계획은 당시 다른 사업들은 포기하고 미술관 네트워크를 중점적으로 확장하고자 했던 구겐하임 재단이 재정상 필요했던 부분을 때마침 충족시켜 주었다. 빌바오라는 도시가 가진 지리적 약점과 예술적·문화적 전통의 부재라는 상당히 열악한 조건뿐만 아니라 테러의 위협에도 불구하고, 바스크 정부의 전적인 재정 지원 약속(3억 2,000만 달러)과 많은 이들이 보기에 다소 편파적이고 장소와 써 어울리지 않는 의무적인 전시 조항들을 포함한 계약이 결국 체결되었다.

뉴욕의 솔로몬 R. 구겐하임 미술관의 논리를 그대로 따라서 지은 프랑크 O. 게리Frank O. Gehry(미국의 건축가, 1929~)의 빌바오 구겐하임 미술관(1993~1997)은 처음부터 모든 관심을 독차지했다. 운영 첫해에 이미 관객 수 1억 3,600만 명으로 모든 스페인의 박물관 중에서 프라도 미술관을 이어 두 번째로 인기 있는 곳이 되었다.

이러한 현상은 사실 그리 놀라운 일이 아니다. 가령 슈투트가르트의 신 국립미술관은 제임스 스털링과 마이클 윌포드가 지휘한 확장 공사 이후 관객 수를 기준으로 독일 박물관 전체 52위에서 2위로 비약적인 성장을 이뤄낸 바 있다.

미술관이 빌바오에 가져다준 이미지 개선 효과는 엄청났는데, 이에 따라 빌바오 구겐하임 미술관은 도시 개발상의 성공과 매스컴에 대

한 승리의 아이콘으로 거듭났다. 이후 수많은 미술관 '분관' 계획이 빌바오 구겐하임 미술관을 모방하고자 했다.

2010년부터 2012년까지 프랑스에서 다양한 대규모 박물관들이 완성되거나 앞으로 개관할 예정이다. 국립 미술관 2곳(퐁피두-메스 박물관과 루브르-랑스 박물관)이 분관을 내고, 서로 매우 다른 2개의 미술관이 세워질 예정이다.

그중 하나는 피에르 술라주Pierre Soulages(프랑스의 화가, 1919~)의 고향 로데스Rodez에 그가 기증한 작품들을 바탕으로 건립될[1] 현대미술관이고, 다른 하나는 론 지역 의회의 의지로 리옹 자연사박물관에서 재탄생될 '과학·사회 융합 박물관'Musée des Confluences이다. 퀘벡의 저명한 큐레이터이자 박물관 디스플레이 전문가 미셸 코테Michel Côté가 이를 지휘하고 있다.

이 밖에 현재 실행 중이거나 거의 완성된 프로젝트로는 마르세유의 유럽지중해문명박물관을 꼽을 수 있는데, 이 계획은 진행이 덜 된 관계로 아직 그 박물관학적 목적성에 대해서는 아직 입장을 밝히기에는 성급한 감이 있으나, 루디 리치오티Rudy Ricciotti(1952~)[2]가 설계한 박물관 건물만은 귀중한 재산이 될 것임에 틀림없다.

이와 같은 박물관 프로젝트들은 지역개발이라는 하나의 목표를 공유하고 있다. 랑스의 경우 시의 '도심성'을 건설하는 것이, 로데스의 경우에는 공공 장터 겸 공원의 조성이, 메스의 통합구획정리 대상지구Zone d'Aménagement Concerté: ZAC와 리옹의 경우에는 미개발된 지역들을 점유하고 더욱 복합적이고 좀더 규모가 큰 개발 사업의

1 2014년 5월 30일 올랑드 대통령의 축사로 개관식을 가지고 31일 대중에게 개방되었다.

2 알제리 태생의 프랑스 건축가로 서울의 선유교를 설계하기도 했다.

개척자로서 박물관을 내세우는 것이, 마지막으로 마르세유에서는 항구를 재정비하고 이를 지중해 항해 유람의 중심지로 만드는 것이 그 최종적인 목표다.

그러나 예술가 한 사람을 위한 미술관에서부터 종합 박물관의 축소판까지, 문명과 과학 및 시민 박물관에서부터 상설 컬렉션이 없는 예술기관인 '쿤스트할레'Kunsthalle[3] 형태를 한 퐁피두 센터 소장품의 일부를 보관하기 위해 만들어진 미술관까지, 이들 프로젝트는 매우 다른 전통을 기반으로 하고 있다. 이들이 내비치는 야심 역시 그 정도가 굉장히 다른데, 로데스의 2,200만 유로 예산에서부터, 6,000만 유로 이상이 소요된 메스, 각각 1억 3,000만 유로와 1억 5,000만 유로를 쏟아 부은 마르세유와 랑스, 50만 명의 관객 수를 내다보며 1억 7,500만 유로를 투자한 리옹에 이르기까지 각기 다른 사업비용을 보면 알 수 있다. 아직 예산 단계에 있는 곳도 몇 곳 있는 만큼 이러한 금액들은 대략적인 수치에 불과하다.

모든 지역 단위의(또는 국가 차원 내지는 지역 차원의) 대형 박물관 프로젝트들은 복합적이고 짓기 어려우며 또 완전히 새롭기 때문에 보험과 재보험 등의 비용이 매우 많이 드는 박물관 건축에 전적으로 기대를 걸고 있다는 공통점이 있다.

그런데 리옹의 과학·사회 융합 박물관 계획이 숙고가 엿보이는 관리와 통솔, 그리고 그 담당자의 검증된 노련함을 바탕으로 국제적 박물관학의 기대에 부응하고 있다면(이미 이 박물관은 컬렉션 관련 업무나 추후 지어질 박물관 내 공간의 전시 디스플레이 계획에 관해 학문적

3 (독일의 몇몇 기관을 제외하고) 대개 상설 컬렉션이나 상설 전시가 없는 복합 예술공간을 가리킨다.

으로 가치 있는 결과물을 내놓을 능력이 있다), 다른 박물관 프로젝트들은 무엇보다 학예사나 디스플레이 담당자들보다 건축가의 자율성이 훨씬 크다는 점에서 놀라움을 안겨주고 있다. 로데스에서 술라주 미술관의 건축을 맡은 카탈루냐 출신 건축가 그룹 RCRH은 그들이 사랑하는 피에르 술라주의 작품들을 에워싸기 위해서 계곡에서부터 시장이 서는 공터에 이르기까지 전망대 공원을 만들었는데, 여기서 로데스 마을 특유의 '창문들'fenestras이 재현되었다. 그러나 사실상 여기서 우려되는 것은 일방적인 방식 내지는 어떤 대담한 사업이 제대로 된 대화나 타협 없이 도시나 컬렉션에 강요되는 일이다. 정치인들은 똑같은 성과가 되풀이될 것이라고 보장할 수 없다는 사실을 잘 알기에 이를 부인하고 있지만, 여전히 빌바오 구겐하임 미술관은 박물관 설립에 대한 환상을 제조해내고 있는 것 같다.

학문으로서의 박물관

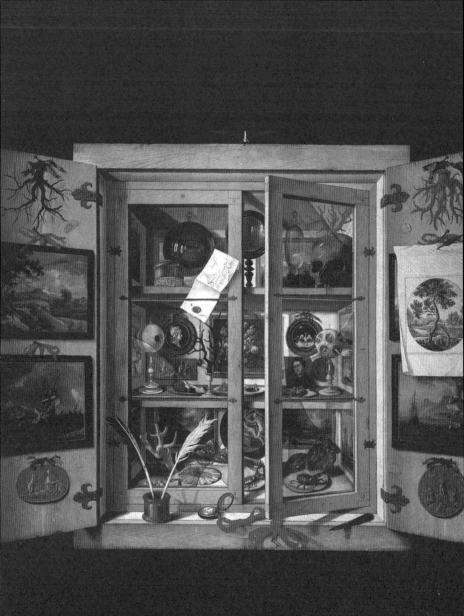

📛

박물관학의 핵심, '즐거움'과 '실용성'

예술과 국가를 위한 학교가 되어 그 안에서 예술을 사랑하는 이들이 기초 지식을 배우고,
예술가들은 작업에 도움을 얻으며, 대중은 예술에 대한 올바른 첫인상을 받는 것.
여기에 '즐거움'과 '실용성'이라는 박물관의 핵심이 이미 언급되어 있다.

'호기심 캐비닛'의 유산

학문으로서 박물관학은 분명히 최근에야 확립되었지만, 박물관학이라는 말 자체의 역사는 꽤 오래되었다. 상인 카스파르 프리드리히 나이켈Caspar Friedrich Neickel이 1727년 함부르크에서 펴낸 『무세오그라피아』Museographia는 컬렉션을 보관하기에 가장 적합한 장소를 선택하는 방법, 자연에서 얻어낸 사물들뿐만 아니라 인간의 손을 거친 물건artificialia[1]을 보존하는 방법, 이들을 분류하는 방법을 주제로 다루고 있다. 박물관학에 대한 최초의 개론서인 이 책은 도서관, 메달 진열실, 회화 작품 갤러리, 고미술품 전시관, 자연사 컬렉션과 '신기한 것'curiosities 컬렉션 등을 비롯한 독일의 다양한 캐비닛(진열실)의 유형에 대해서도 조사하고 있다.

1 수집품을 분류할 때 쓰이는 어휘로, '자연물'(naturalia)과 대비되는 개념.

『백과사전』Encyclopédie에 등장하는 박물관의 개념은 역사와 건축, 고고학의 발전 외에도 엄밀한 의미에서의 예술의 발전 양상 역시 설명해준다. 『백과사전』의 그 두 번째 판인 『체계적인 백과사전』L'Encyclopédie méthodique에는 미술애호가 바틀레Claude-Henri Watelet(1718~1786)가 대중에게 열려 있는 회화 컬렉션들을 칭찬하는 내용이 실려 있는데, 그에 의하면 이 컬렉션들은 "예술과 국가를 위한 학교가 되어 그 안에서 예술을 사랑하는 이들이 기초지식을 배울 수 있고, 예술가들은 작업에 도움이 될 만한 것들을 찾을 수 있으며, 대중은 예술에 대한 올바른 첫인상을 받을 수 있다." 여기에는 사실상 '즐거움'과 '실용성'이라는 두 가지 덕목으로 요약되는 이후 모든 박물관학의 핵심이 이미 다 언급되어 있는 셈이다.

캐비닛에 진열된 작품들을 마주한 애호가나 보존과 분류의 문제에 온 신경을 쏟을 박물학자의 관심사를 넘어서, 19세기에는 루이 비아르도Louis Viardot(미술평론가)에서 데이비드 머리David Murray에 이르기까지 박물관에 대한 다양한 비평이 등장했다. 이와 동시에 고고학에 이어 미술사라는 학문 안에서 완전히 새롭고 결정적인 분류 방식이 적용되기 시작했다. 이 움직임의 선두에는 1836년 톰센Christian Jurgensen Thomsen(덴마크의 고고학자, 1788~1865)이 내놓은 석기시대, 청동기시대, 철기시대 분류법과 이후 1865년에 나온 존 러벅John Lubbock(영국의 인류학자·고고학자, 1834~1913)의 구석기시대, 신석기시대 구분법이 있다. 마지막으로, 1889년 요크York에서 결성된 박물관 연합Museum's Association을 필두로 당시 조직된 학예사 단체들을 통해 새로운 직업의식이 싹트기 시작했다는 것을 알 수 있다. 점차 모든 나라에 고유의 학예사 단체가 생겨나면서, 박물관 관장들 사이, 그리

고 전문가 개개인 사이에서 참신한 생각과 좋은 사례들이 더 널리 전파되도록 도왔다.

전문화의 움직임

제1차 세계대전이 끝나자 국제박물관사무소International Museums Office(1927~1946)가 설립되어 초기 국제적 협력 사업에 필요한 새롭고 확실한 기반을 다졌다. 1926년부터 1940년까지 발행된 『무세이온』을 통해 국가 간 선행 사업들에 대한 비교와 분석이 활발해졌는데, 이는 1934년 마드리드에서 '전시 디스플레이, 건축과 미술관의 개발'Muséographie, Architecture et aménagement des musées d'art이라는 제목의 회담이 개최되어 그 결실을 보게 된다. 여기서 루이 오트쾨르 Louis Hautecœur(프랑스의 미술사가, 1884~1973)의 '전시를 위한 이상적 장치로서의 박물관 건축 계획'에 대하여 작성한 중요한 보고서(1993)는 박물관학적 고찰의 결정판이라고 해도 과언이 아니다. 전후 시대에는 이제까지 발전되어온 개념들을 종합하려는 시도가 있었지만, 전체주의 체제와 전쟁의 기억이 그늘을 드리웠다. 1930년대 빈과 베를린에서 수학하고 영국을 거쳐 미국으로 거처를 옮긴 알마 S. 비틀린 Alma S. Wittlin(1899~1990)의 글(1970)이 바로 이러한 어려움을 그대로 반영하고 있다. 또한 그녀는 앞서 1949년 유럽 박물관들의 무기력을 고발하며 박물관을 통한 교육에 대한 신조를 표명한 바 있다.

오늘날의 박물관학

20세기, 박물관학은 생성의 단계에 놓였다.
경험적이고 서술적인 단계를 거친 뒤 학문으로서 박물관의 성립 과정은 마치 시시포스에게 내려진
형벌처럼 여겨졌다. 그러나 이를 위한 구체적인 행동이 끊임없이 이어졌고 이제 박물관학은
'인간과 현실의 관계를 대신 보여주는 어떤 물체를 통해서만 주지할 수 있는
현실의 한 부분에 대한 분석'이라는 평을 듣기에 이르렀다.

박물관과 오늘날 그 주요 활동을 구성하는 전시회가 거둔 성공은 새로운 박물관 설립 계획과 개관에 대한 관심을 더욱 증폭시키고 있는데, 이와 관련해서 간혹 논란이 벌어지기도 한다. 공연이나 문화행사에 대한 비평처럼 '박물관 비평' 역시 독립적인 형태로 발전하기 시작했다. 그러나 이와 같은 전문적 글쓰기의 비약적 성장은 때때로 박물관의 영역을 벗어나기도 하는 수많은 출판을 통해 특히 잘 알려지게 되었다. 이러한 박물관 관련 출판은 이미 그 역사가 오래된 에콜 뒤루브르나 워싱턴의 스미스소니언 협회Smithsonian Institution, 영국 레스터 대학교 등을 포함하여 세계 40여 개국에 관련 학과가 500여 곳을 넘는 오늘날, 학문적 교육의 발전과 보조를 맞추고 있다.

이처럼 이 분야는 세계적으로 생성 단계에 놓여 있다고 볼 수 있다. 그렇지만 1934년부터 1976년까지 어떤 경험적이고 서술적인 단계를 한번 거치고 나니[Maroevic, 1998], 학문으로서 박물관학의 성립 과정

은 시시포스에게 내려진 형벌[1]과도 같은 일이었다. 1970년대 '신박물관학'의 전환점을 지나면서, 박물관학은 실제로 이전까지 등한시되었던 사회적·철학적·정치적 차원의 접근에 좀더 중점을 두기 시작했는데, 이는 박물관 디스플레이 분야가 박물관의 기술적인 면만을 다루는 데 머무른 것과는 또 다른 모습이다. 이러한 움직임의 핵심은 박물관학을 어엿한 학술적 분야로서 우뚝 세우고 박물관과 연관된 직종들과 함께 그 안에서 이루어지는 연구의 틀을 확립하는 데 있다.

이러한 상황에서 1976년 창설된 국제박물관학위원회International Committee For Museology: ICOFOM는 오래지 않아 중요한 위치를 차지하게 되었는데, 이윽고 박물관학에 대한 독보적인 논의의 장으로 거듭나게 된다. ICOFOM이 창설된 배경에는 1971년부터 1977년까지 ICOM의 회장을 역임했으며 브르노 대학교에서 박물관학과를 설립한 얀 엘리네크Jan Jelinek와 1989년까지 그의 후임자였으며 역시 브르노 대학교에서 수학한 비노스 소프카Vinos Sofka가 있었다. 1980년대 후반 박물관학이 일종의 '붐'을 겪었다면[Sofka, 1980], 그다음 10년 동안은 위기를 맞게 된다. 우선, 당시 박물관이 내건 목표들을 쭉 훑어보면, 그저 좋은 말과 경건한 기원의 나열이나 다름없었으며, 뻔한 미사여구란 미사여구는 총동원된 모습이었다. 한편으로는 유럽의 박물관학 이론은 유형과 모델들을 분석하는 데 치우쳐, 팽창을 거듭하면서 조직과 구성 문제에 허우적대던 당시 박물관의 현실과는 갈수록 동떨어지게 되었다. 페터 판 멘쉬(재임 1989~1993)와 마르

1 그리스 신화의 등장인물인 시시포스(Sisyphus)는 제우스와 하데스를 비롯한 신들의 분노를 사 영원히 언덕 위로 큰 돌을 밀어 올려야 하는 형벌을 받았다고 전해진다. '불가능한 일에 대한 인간의 끊임없는 허무한 도전'을 비유하는 말로 자주 쓰인다.

틴 셰러Martin Schärer, 1945~ ; 재임 1993~1998)가 회장직을 맡던 시절
에는 여타 관련 위원회들의 사업과 그 주변의 실무적 과제들을 통합
하려는 시도가 있었는데, 이러한 계획은 '새로운 박물관학을 위한 국
제단체'와 종사자교육위원회The International Committee for The Training
of Personnel: ICTOP, 민속학박물관위원회International Committee for
Museums and Collections of Ethnography: ICME의 결성과 같은 더욱 구체
적인 행동으로 이어졌다.

바젤의 박물관학 교수이자 브베Vevey[2]의 음식박물관Alimentarium
을 세운 마르틴 셰러는 오늘날의 박물관학을 '사물 또는 그 관념적 가
치에 대한 인간의 특정한 태도를 포괄'하는 모든 것에 대한 연구라고
정의한다.

"이러한 '태도'는 보존('박물관화'), 연구, 소통('시각화')의 과정을 포
함한다. 이와 같은 태도는 언제 어디서나 볼 수 있다. 이 현상은 박물
관에서 제도화되고 분석되므로, 박물관학이라는 이름으로 불려도 마
땅하다."

또한 이 연구 분야는 나아가 '박물관성'에 대한 연구라고도 칭할
수 있는데(츠비네크 스트란스키Zbynek Stransky의 1995년 정의를 인용한 것임),
이는 말하자면 '박물관 소장품들의 특성', 즉 '인간과 현실의 관계를
대신 보여주는 어떤 물체를 통해서만 주지할 수 있는 현실의 한 부분'
에 대한 분석이라고 할 수 있다.

2 스위스의 도시.

다시, 박물관이란 무엇인가

박물관은 무엇으로 구성되는가. 박물관의 정책은 무엇을 목적으로 만들어져야 하는가.
박물관을 활용한다는 것은 사회적으로 어떤 의미를 갖는가.
그리고 사람들로 하여금 박물관을 찾게 하려면 어떻게 해야 하는가.

본 주제 하에서는 '사물들의 사회적 삶'la vie sociale des objets,[1] 즉 물질 문명사와 그 가치의 역사 안에서 '박물관적인 것'을 구성하는 일, 그 다음 공공 영역 안에서 문화유산이나 학문 표현의 장으로서 박물관의 정책을 수립하는 일, 마지막으로 본래 관습 또는 의식을 위해 쓰이던 장소로서 박물관을 활용하는 일이라는 세 가지의 논점에 대해 쓰고자 한다.

사물들의 사회적 삶

박물관의 역사를 돌이켜보면, 박물관은 수집과 나눔, 인용, 그리고 재해석의 장소로, 그 안에서 사물들은 이런저런 맥락에 속하게 되

1 시카고 대학 교수 아르준 아파두라이(Arjun Appadurai)가 펴낸 책의 제목 『사물들의 사회적 삶』(*The Social Life of Things*)을 인용하고 있다.

거나, 때에 따라 이름을 바꾸기도 하는데, 이는 누가 이 사물들을 소유하는지, 또 이것들을 전시하고 빌려주는지에 따라 결정된다. 대부분의 경우, 박물관에 소장된 사물들은 산산조각이 나거나 폐물이 되어 영영 사라지는 대신 그 삶의 마지막 단계를 계속 연장하고 있다고 할 수 있다. 상품들이 이동하는 경로나 그 기능면에서의 용도가 혼란스러울 정도로 다양해지다 보니, 이는 결국 인류학적 용어로 어떤 '특이화 현상'singularisation[2]을 초래하고[Appadurai, 1986], 낡거나, 무시당하거나, 아예 망가진 물건들의 더미에서 하나를 선택·선별한다는 행위를 정당화한다. 이러한 점에서 박물관은 이전에는 사물들을 다르게 재현했을 다른 컬렉션들—과거에 존재했거나 혹은 경쟁 관계에 있는—, 다른 전시 디스플레이, 사적 혹은 공적 목적에 의한 또다른 변형 때문에 남겨진 흔적들을 증언하는 셈이다. 여기서 드러나는 '간극'에서부터 박물관은 사물에 대한 이데올로기, 즉 사물에 대한 의식 체계를 만들어내는 것이다.

사물에 대한 이데올로기는 영웅이나 위인을 향한 후대의 숭배로부터 학살의 희생자들을 기리는 의식에 이르기까지, '기억'에 대한 현대의 감수성이 조성되어온 그 긴 역사와 궤를 같이한다. 그 의미가 전이되면 오늘날 한 사람이나 집단과 연관된 기념품memorabilia과 개인 소지품personalia, 그리고 민속학 컬렉션이나 이를 위해 특별히 세워진 유물·유적안내소 안에서 집단적 기억의 중요한 화두가 될 수 있고, 또한 공공장소라는 틀 안에서 감정과 간격의 논리가 만들어지

2 빠르게 변화하는 오늘날의 사회 안에서 스스로를 개별화하고 실존을 찾으려는 움직임 또는 그렇게 만드는 과정을 가리킨다.

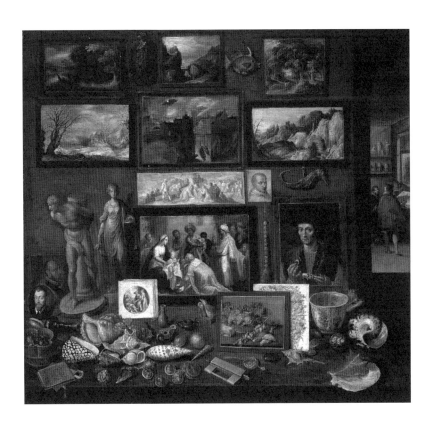

━ 박물관은 이전에는 사물들을 다르게 재현했을 다른 과거의 컬렉션들이나 경쟁 구도에 있는 컬렉
션들, 다른 형태의 디스플레이, 또는 사적 혹은 공적 목적에 의한 변형 때문에 남겨진 흔적들을 증언한
다. 여기서 드러나는 '간격'에서부터 박물관은 사물에 대한 이데올로기, 즉 의식의 체계를 만들어낸다.
프란스 프랑켄(Frans Francken, 1581~1641), 〈예술과 희귀한 것의 방〉(Kunst und Raritätenkammer)』, 1636년 작. 빈 미술사박물관 소장

는 데 이바지하는 이른바 '가족의 유물'과도 통하는 바가 있다. 사물의 이데올로기는 학예사의 '이타적인 탐욕', 즉 관람객을 위한 물질에의 탐욕[Bourdieu et Darbel, 1969]이라는 독특한 상황 속에서도 드러나는데, 이는 흔히 비판받는 페티시즘적 성질을 띠기도 한다. 근대 서구 전통에서 이러한 페티시즘으로는, 독일의 철학자 헤겔Hegel이 말한 '지양止揚(Aufhebung)³의 개념과 관계가 있건 없건 간에, '과거의 예술'에 대한 동경이 특히 대표적이다. 이 페티시즘은 사회적 환상들을 받아들이고, 유지하고, 촉진할 수도 있고, 그 반대로 이를 도발하거나 공격할 수도 있다.

이처럼 다른 용도와 다른 목적으로 만들어진 사물들을 박물관에 넣는 행위가 그 사물들에 대한 인식을 결정적으로 바꾸어 버린다는 생각은 프랑스혁명과 근대적 공공 박물관의 탄생 이후 분명하게 드러났다. 나폴레옹 치하 10여 년간, 루브르 박물관은 박물관의 설립에 따른 이익과 피해, 그리고 이것들이 박물관에 전시될 작품들의 수용에 끼칠 영향들에 관한 서로 대립하는 표현들이 뒤엉킨 실험실과도 같았다. 카트르메르 드 캉시가 말한 이 새로운 '기념물'relique에 대한 숭배 안에서도 상호 간의 작용과 조정이 얼마든지 이루어질 수 있다는 사실을 간과한 채로 박물관에 맞서 작품들을 과잉 '변호'하려는 경향이 다소 두드러지기는 했지만, 이 논쟁은 오래전부터 예술이나 문화 사료 연구historiographie에서 가장 즐겨 다루어진 소재 중 하나였다.

3 변증법의 중요한 개념으로, 어떤 것을 그 자체로는 부정하면서 오히려 한층 더 높은 단계에서 이것을 긍정하는 일. 모순 대립하는 것을 고차적으로 통일하여 해결하면서 현재의 상태보다 더욱 진보하는 것을 가리킨다.

박물관 안에서 변하는 것과 변하지 않는 것

또한 박물관이 소장하는 사물들, 즉 무세알리아musealia(라틴어로 '박물관의'라는 뜻을 가진 무세알리스musealis의 복수형)를 분석한다는 것은 특정한 물질문화가 생성되고, 어떠한 형태를 띠게 되고, 전달되고, 해석되는 여러 환경을 분석하는 것과도 같다. 실제로 박물관의 물질성이란 소장된 사물들을 통해서만이 아니라 이들을 다루는 방식, 예를 들면 도록이나 자료집, 기록, 그 밖의 다양한 출판물들을 통해서도 드러나기 때문이다. 이러한 맥락에서 박물관이 어떤 학술 계획에 참여할 때는 유물들의 처리, 감정, 전시에서 오로지 박물관에만 국한되지 않은 공통적인 절차나 협약을 따라야 한다. 이러한 방식들은 상업적인 계산에 따라, 혹은 학술 연구나 도시 미화 및 개발 목적으로 다양하게 적용될 수 있다.

흔히 코르누코피아cornucopia[4]의 도상으로 상징되는, 풍요를 묘사하는 어구들은 과거에는 호기심의 문화를 바탕으로 발달하여 모든 흥미로운 물건들을 가득 채워넣은 '경이의 캐비닛'cabinet des merveilles과 항상 깊은 관계가 있었다[Impey et MacGregor, 1985]. 그후 고전주의 시대에는 호기심 캐비닛을 너무 자랑하지 않는 것이 개인적인 즐거움에 어쩔 수 없이 따라오는 마땅한 윤리적인 선택이라 생각되어, 왕의 영광됨을 찬미하는 내용의 벽화로 장식된 갤러리나 저택의 내부 장식을 통한 '과시'épidictique 풍조는 많은 경우 수집품들을 타인에게 보여주

4 그리스 신화에 등장하는 풍요의 뿔. 뿔 안에 꽃과 과일, 음식 등이 가득 들어 있어 꺼내도 꺼내도 줄지 않았다고 한다.

는 유일한 방식으로 통했다. 한편, 박물관을 이루는 공간은 역사문학이나 과학적 패러다임의 대중화 시도 속에서 그 모습을 드러내고 힘을 얻은 특별한 전시 법칙에 따르게 되었는데, 이는 전시가 대중의 눈에 완벽하고 귀감이 될 수 있어야 한다는 것으로, 이것이 바로 박물관의 수집 활동의 원동력이었다. 다시 말해 박물관의 수집품들은 교육적으로 본보기가 되고, 이것은 보는 사람들을 계몽할 수 있어야 했다.

전통적으로 건축사학자들은 박물관을 발전할 수 있게 한 건축적 독립 과정이나 박물관의 건축적 유형들, 박물관 디스플레이와 관련된 이런저런 문제들에 대한 역사를 써서 박물관학에 이바지했다. 또한 박물관 장식의 역사가 그 안에서 점차 중요한 부분으로 다뤄지게 되었는데, 한 박물관 안에서 변하지 않은 것과 변화한 것, 또 한 박물관에서 다른 박물관으로 이어지는 복합적인 전승 과정을 보여주는 의미 있는 분야였다. 빌라 보르게세Villa Borghese[5]는 17세기 초반부터 18세기 말까지 보르게세 가문의 소장품을 바탕으로 고대 및 근대 조각 전시를 열어 대중에게 그 일부분을 개방했다. 그 마지막 즈음, 즉 18세기 말에 건축가 안토니오 아스프루치Antonio Asprucci가 담당한 보르게세 저택Casino Borghese[6]의 새로운 내부 장식에서는 건축적 틀이나 조명, 배치, 그리고 전체적인 맥락을 통해 다양한 효과와 상징성을 다시금 전략적으로 구축해내고자 하는 '미장센'mise-en-scène[7]에

5 로마에 있는 80헥타르 넓이의 공원으로, 그 안에 메디치 저택(Villa Medici)과 보르게세 저택(현재는 '보르게세 미술관'임), 그리고 다수의 박물관들이 있다. 1903년에 대중에게 완전히 개방되었다.
6 '카지노'란 본래 이탈리아어로 '교외의 작은 저택'을 가리킨다.
7 "장면 안에 무언가를 배치한다"는 뜻의 프랑스어에서 유래한 말. 무대 안에서 연출자의 의도

대한 욕심이 엿보이는데, 이는 루브르 박물관이나 이후 다른 박물관에서도 찾아볼 수 있다. 한편, 예술작품 설치의 역사는 얼마 전부터 박물관 디스플레이와 더욱 학문적 성격을 띠는 소장품의 배치 방식(작품의 분류, 사물의 계통 파악, 종의 분류 등), 또는 해석학적 선택 간의 관계에 주목하기 시작했다[Newhouse, 2005]. 그러나 박물관 디스플레이의 권력에 대한 분석이 최근 부상하는 것은, 고고학자들이나 인류학자들에 의해 발전한 이러한 새로운 비판적 자각만큼이나, 근대화라는 이름으로 철저한 백지화 정책이 실행된 이후 박물관의 특정한 내부 장식이나 작품 배치 방식 자체를 또다시 유물로 상정하고 이를 보존하려는 움직임과 상통한다고 볼 수 있다.

박물관 안에서 만들어지는 공공 문화

'표현'에 대한 정치적 모델과 기호학적 모델 간의 관계에 관한 가장 눈에 띄는 분석은 하버마스Jurgen Habermas(독일의 철학자, 1929~)에게서 나왔다. 그가 말한 바로는, 소통 활동은 지배에 대한 비판을 낳고, 나아가 어떤 '공론장'의 창조로 이어지는데, 문화 생산물들이 완전히 새로운 방식으로 여기에 파고든다.[8] 이때 이 문화 생산물들은 표현의 도구, 즉 권력을 창출하고 정당화하는 초월적인 권위를 드러내는 수단이 되기를 그만두고, 현대적 의미의 '작품'이라는 지위를 얻게 된다. 이로써 여기에 대해 개인적인 해석과 담론을 펼 수 있게 되

로 만들어지는 모든 배치 구도를 가리킨다.

8 위르겐 하버마스, 『공론장의 구조변동: 부르주아 사회의 한 범주에 관한 연구』, 한승완 옮김, 나남, 1963, 한국어판 2001.

20세기가 정의하는 현대미술관은 일종의 '개념의 박물관'이다. 뉴욕의 구겐하임 역시 그것을 대표하는 공간 가운데 하나이다. 박물관을 이루는 공간은 역사문학이나 과학적 패러다임의 대중화 시도 속에서 그 모습을 드러내고 힘을 얻은 특별한 전시 법칙에 따르게 되었다. 전시가 대중의 눈에 완벽하고 귀감이 될 수 있어야 한다는 것이 그 법칙으로, 이것이 바로 박물관의 수집 활동의 원동력이었다. 뉴욕 구겐하임 미술관 내부. ©Alex Van, 2014.

었는데, 이를 위해서 사람들은 클럽이나 살롱, 카페에 모이기도 하고, 더 전문적인 비평가들의 말에 영향을 받기도 한다. 부르주아적인 공공의 공간은 이러한 의미에서 '하나의 대중으로서 모인 사적 개인들의 영역'이며, '대중'으로서 사유하기 위해 만들어진 영역이라고 볼 수 있다. 여기서 대중이란 '미술과 문학의 대상이자 소비자, 비판자'로서의 관객을 의미한다.

이러한 접근에서는 박물관을 어떤 공공의 영역을 구성하는 주체로서 바라보고 있는데, 이는 박물관이 그 체제의 원리들을 모든 개개인이 볼 수 있게끔 열어놓기 때문이다. 이와 유사한 관점에서 사회학자 토니 베넷Tony Bennett은 칸트의 계몽 이론을 빌려 인간을 원숙하도록 이끄는 근대의 공공 박물관이야말로 시민성의 산물 중 하나라고 보았다. 이와 반대로, 다른 이들에게 박물관이란 표현의 가시성에 대한 요구를 도구화하고, 공간을 규격화하며, 사물과 그 용도를 선별하고 조종하는, 처리 기술의 일종일 뿐이다. 특히, 박물관은 '관습적' rituel인 행동들을 포섭해 의식을 거행하는 수단으로 보이기도 했다 [Duncan, 1995].

박물관을 규율만을 위한 장치로 규정하기를 거부하고자 한다면, 반대로 박물관 내에서 이루어지는 문화 변용에 대해서 주목해도 좋을 것이다. 박물관이 이러한 현상들을 어떻게 지휘하고 있는지, 어떤 전략들을 시도하고 있는지, 또 여기서(마찬가지로 박물관과 학회들, 권력 간의 관계 속에서) 어떤 공공 문화가 만들어지고 있는지를 살피면서 말이다. 간혹 박물관은 특정한 사물들에게 세상에 대한 경험이자 지식 습득의 도구일 뿐만 아니라, '가치' 있는 사회적 활동이라는 의미를 덧씌운다. 이를 잘 보여주는 예로, 미국의 경우에서처럼 19세기 말까지

는 박물관에서 존재하지도 않았던 개념인 '고급문화'가 그 안에서 정당화되는 일이나, 또는 지난 세기 유럽에서 박물관들이 공유하는 공통의 문화가 싹튼 것 등을 들 수 있다. 박물관을 방문하는 일은, 장-클로드 파스롱Jean-Claude Passeron(1930~)이 알로이스 리글의 '예술의지' 개념을 살짝 틀어 표현한 대로, '예술을 누리고자 하는 의지'를 보여주는 일이기 때문이다[Passeron et Pedler, 1991].

그러나 아직 미완성 단계임을 감안하더라도, 박물관과 그로 인한 긍정적 측면과 부정적 측면에 대한 연속적이면서도 상반되는 의견과 사유의 역사만으로는 사회학적·정치 이데올로기적 전례를 포괄하는 박물관의 단계적 '적응'naturalisation 양상을 설명하기에 부족한 면이 있다.

문화의 정립

'자유주의' 패러다임에 따르면, 현대의 박물관은 '자유주의', '부르주아', '민주' 사회의 확언과 직접 연결된다. 좀더 넓게 보면, 이러한 해석은 항상 과학과 예술, 도덕의식을 더욱 널리 전파하고자 한다는 점에서, 박물관의 진보와 사회의 '자연적' 발달을 연관 지어 생각하는 '역사주의'historicisme의 한 형태라 할 수 있다.

이러한 관점에서 알마 S. 비틀린은 그 발전 양상에서 세 가지 순간을 되짚고자 한다. 박물관들의 고전 시대는 컬렉션의 중앙화, 전문화, 세분화 경향에서 그 특징을 찾을 수 있는데, 이때 대중에 대한 관심도 최초로 생겨난다. 두 차례의 세계대전 사이에는 박물관 내 교육이라는 개념이 등장하여 공공연한 반대 의견을 불러일으킴과 동시

에, 새로 세워진 박물관들의 야망으로 자리 잡기도 했다. 끝으로, 종전 후 몇 년간은 '박물관이 이제껏 겪은 바 없는 탐구와 갈등, 준비와 성취'의 시간이라 이름 붙여졌다. 박물관 행정 전문가였던 에드워드 P. 알렉산더Edward P. Alexander(1907~2003)는 미국에서 학예사들을 위한 교재로 널리 사용되어 고전이라 불릴 만한 책들을 여러 권 집필했는데, 여기서 그는 박물관의 유형이나 본보기가 될 만한 박물관장이나 새로운 박물관을 발명한 이들을 대략적으로 소개하고 있다. 마찬가지로 유럽에서는 케네스 허드슨Kenneth Hudson(1916~1999)이 19세기 중반부터 이루어진 박물관 개혁에 대한 사료 연구를 내놓았다. 이 작업은 지칠 줄 모르는 집필 활동과 '올해의 유럽 박물관 상'European Museum of the Year Award의 설립을 통해서 그가 널리 알리고자 했던 가치들을 투사하고 있다. 그는 자신의 저서 『박물관의 사회사: 관람객들이 생각하는 것』A Social History of Museums: What the visitors thought 에서 컬렉션들을 방문하는 것이 어떤 '특권'이었던 시대와 이것이 당연한 '권리'가 된 시대를 서로 조목조목 비교하고, 박물관의 설립과 그 방문에 관련된 기록들을 서술한다[Hudson, 1975].

박물관의 역사에 얽힌 이런 최초의 패러다임에 맞서 프랑크푸르트학파Frankfurter Schule[9]가 앞장서서 내놓은 비판적 시각도 등장했

9 1950년대 전후 프랑크푸르트 괴테 대학교 소속 사회연구소(Institut für Sozialforschung: IsF)를 중심으로 활동하던 지식인들을 가리킨다. 마르크스주의의 한계를 인정하고, 이를 바탕으로 독일의 기존 철학 이론들을 응용하여 헤겔과 마르크스의 변증법을 넘어서는 부정변증법을 주창했다. 주요 인물로는 아도르노, 막스 호르크하이머(Max Horkheimer, 독일의 철학자·사회학자, 1895~1973), 에리히 프롬(Erich Fromm, 미국의 정신분석학자·사회심리학자, 1900~1980), 발터 벤야민(Walter Benjamin, 독일의 문예평론가·사상가, 1892~1940) 등이 있다.

다. 프랑크푸르트학파는 박물관의 소장품과 전시에 대한 이데올로기가 구축되는 과정을 분석하고, 이를 전시와 관계된 학문의 역사뿐만 아니라 사회적 가치나 금기와 마주하도록 하고 있다. 프랑크푸르트학파의 이러한 통찰력은 박물관이 예술이나 과학·사회를 직접 보여주는 것이 아니라, '박물관성'을 통해 그 구조를 보여줄 뿐이라는 확신에서 근거한다. 이렇게 볼 때, 박물관 디스플레이의 구성은 그 자체로 박물관이 재현하고자 하는 것의 일부분이라고 볼 수 있다. 이를 이해하는 데는 예술사, 비평사, 과학사, 박물관학사라는 역사뿐만 아니라 다양한 관습에 대한 지식까지도 필요하기 때문이다.

이러한 맥락에서, 박물관 내부의 갈등과 그 불안정성, 나아가 그 발전을 가로막는 장애물들을 다루는 사회과학의 한 갈래가 오늘날 발전하고 있다. 몬트리올 맥코드 박물관Musée McCord과 브라이언 영Brian Young, 런던의 과학박물관Science Museum과 샤론 맥도널드Sharon McDonald를 비롯해 호주의 박물관에 대한 안드레아 위트콤Andrea Witcomb이나 민속학적 유물화 사업의 다양한 현장을 기록한 제임스 클리포드James Clifford는 최근 보존팀들 간의 협상과 그 안에서 자유롭게 이루어지는 다문화적 접촉, 그리고 이에 대한 무지와 거부에 관하여 선구적인 분석을 내놓았다. 박물관 내부에 대한 분석은 아직 그 수가 적은데, 이는 접근의 어려움, 시설의 보호와 보안, 그리고 박물관의 이미지에 대한 우려 때문으로 보인다. 어쨌든 오직 이러한 내부적 분석들만이 박물관을 평가하는 데 대안이 될 수 있을 것이다.

박물관을 다시 붐비게 하려면

'박물관을 평가한다'는 개념은 관람객 교육과 박물관 관련 직업 환경에 대한 관심, 사회과학에 대한 야심이 교차하던 1920년대에서 1930년대 사이에 처음으로 등장했다. 그러나 엄격한 의미에서 박물관 평가의 절차는 1960년대 들어 행동주의 심리학과 당시의 규범적 기대와의 연관 속에서 비로소 제대로 인정받게 되었다. 다수의 분석에 따르면, 박물관은 때로는 사회적·민주적 발전 속에서 그 범위가 더욱 넓어진 '즐거움'을 위해 제공되는 표준적인 사물들의 총람의 형태를 하기도 하고, 때로는 관람객들이 인식할 수 있는 범위의 변화를 넘어서 한 영역의 구조를 재생산하는 장치가 되기도 한다.

비판적인 관점에서 박물관 방문에 대한 분석은 박물관 관람객의 유형을 분석하는 것으로 귀결된다. '계급'에 대한 문화적 헤게모니가 공고해진 것은 미술관[10] 스스로가 '모두에게 열린' 미술관에 대한 환상을 스스로 깨어버린 탓이라고도 한다. 즉, 실제로 미술관은 특정한 계층만이 독점할 수 있었으므로 구체제의 악습을 계승하고 있다는 것이다. 피에르 부르디외는 박물관의 기준은 사회적 관계 안에서 순화되었으며, 아비투스habitus[11]의 형태로 내면화되었다고 보았다 [Bourdieu et Darbel, 1969]. 박물관을 방문하는 행위는 마땅히 누려야 할 문화와 맺는 관계 속에서 개인의 위치를 규정하고 사회문화적 계층구조를 반영한다. 요컨대 이러한 관점에서 볼 때 "미술관과 민주주의가

10 이 문단에서 특히 '미술관'과 '박물관'이라는 용어는 원문에서 'Musée d'art', 혹은 'Musée' 라고 적은 것을 의도적으로 그대로 옮긴 것이다.

11 사회적 위치, 교육 환경을 비롯한 후천적 조건들로 인해 길러진 개인의 성향을 말한다.

반드시 양립될 수 있는 것은 아니다[Zolberg, 1989]." 영국의 박물관학자 리처드 샌델의 말을 인용하면[2002], 박물관은 심지어 어떠한 '제도화 된 소외'를 조장하기까지 한다.

위에서 언급한 글과 반대되는 관점에서, 다양한 예술 공간을 '다 시 붐비게 하기' 위한[Hennion, 1993] 애호가들의 실용주의적 사회학에 입 각한 최근의 시도는, 박물관을 방문한다는 것은 완전히 여가도 아니 고 그렇다고 완전히 공부도 아닌 사실 상당히 복잡한 행위이며, 다양 한 관심사와 재능을 표현하고 실제로 행동으로 옮길 기회임을 보여 주고자 했다. 박물관에 대한 다양한 시각과 박물관 관람 후기, 도록 등을 통해 관람객은 박물관이 무엇인지를 조금씩 알아간다. 따라서 박물관에서 이루어지는 경험이란, 방문하는 동안 축적되어 어떤 정 당성을 형성하는 일련의 가치의 집합과도 같다. 그러나 여기에는 박 물관 이용자들이 결성한 모임이나 다양한 투자, 기부 및 양도 등의 활동, 자원봉사―특히 영미권에서 자원봉사 참여가 보여주는 힘은 상당한데, 예를 들어, 영국의 박물관에서 일하는 4만 명의 근로자 가 운데 반 이상은 자원봉사자이다―도 포함된다. 여기에 좀더 덧붙이 자면, 이렌느 마피Irene Maffi가 2004년에 소개한 요르단 박물관들의 경우처럼[12] 어떤 컬렉션들은 국가나 지역사회의 문화유산 사업에 협 조하고 있는 '개인적 기억'의 박물관들이기도 하다.

12 입헌군주국인 요르단에서는 독립 이후 집권 왕조의 정당성과 국가의 정체성, 즉 '범요르단' 이념을 분명히 하기 위해 박물관을 적극적으로 활용했다고 한다.

 PLUS DE LECTURE

1. 《화성의 지구미술관》,
화성으로 우회하여 박물관의 역할을 표현하다

2008년, 영국의 바비칸 아트 갤러리Barbican Art Gallery는 《화성의 지구미술관》Martian Museum of Terrestrial Art 전을 열어 지구 밖 행성(화성)의 미술관 안에서 현대미술을 보여주고자 했다. 이 상상의 미술관은 미술사가 티에리 드 뒤브Thierry de Duve(1944~)의 글을 부분적으로 참고하고 있는데, 이는 지구상에서 '예술'이라고 불리는 모든 것을 목록화하기로 한 어느 외계인 인류학자에 대한 내용이다. '화성인'들의 문화에는 예술에 해당하는 범주가 존재하지 않았기 때문에, 미학적 또는 미술사적 '지식'이 전혀 없는 상태에서 이들을 다뤄야만 했다. 따라서 화성의 미술관은 각기 다른 전시물expôt[1]들의 역할이나 용도를 확실히 알 수 있게 해주는 인류학적 표('유사성과 전통', '마술과 신앙', '의식', '소통')에 따라 작품들을 배열했다.

이러한 큼직한 주제 안에서 각 작품들은 '조상에 대한 숭배', '유물과 영혼', '의식에 사용된 물건', '문화적 교류' 등의 소분류로 다시 나뉘었다. 다소 짓궂음이 느껴지기도 하지만, 이러한 비유는 행동 체계로서의 예술에 대한 앨프레드 젤Alfred Gell(1945~1997)의 견해와 『이론과 행동으로서의 예술』*L'Art en théorie et en action*(1984,

1 여기서 저자는 'expôt'라는 용어를 사용했는데, 저자에 따르면 이는 박물관에서 쓰이는 신조어로, 대중에게 공개된 모든 사물 및 자료를 지칭한다. 영어로는 'exhibit'에 해당한다.

영어 원제 Of Mind and Other Matters)에서 드러난 화성인들에 대한 넬슨 굿맨Nelson Goodman(미국의 분석철학자, 1906~1998)의 생각에서 영향을 받은 것이다. 여기서는 박물관이 아닌 '화성의 도서관'이 등장한다. 이렇게 박물관은 화성의 도서관으로 '우회'함으로써, 박물관은 '작품들이 기능할 수 있도록 해야' 한다는 주장에 힘이 실리게 되는데, 여기서 말하는 '기능'이란 작품들이 '경험의 구성과 재구성을 돕는' 것을 가리킨다. 이러한 의미에서 바비칸 아트 갤러리의《화성의 지구미술관》전시는 오늘날 박물관의 임무에 대한 가히 지배적이라 할 수 있는 어떤 관점을 드러내고 있는데, 이는 주어진 임무의 수행을 통해 박물관이 무엇보다도 '경험'의 장으로 당당히 자리 잡고 있다는 것이다. 과연 이러한 박물관의 역할이 현재 박물관학과의 긴밀한 관계가 끊임없이 강조되고 있는 미술사라는 분야를 대체할 무엇이 될 수 있는지 아직은 말할 수 없지만 말이다[Preziosi, 2004].

2. 문화의 위기, 박물관의 가능성은?

'비평적 박물관학의 바이블'이라 일컬어지는 아도르노Adorno(독일의 철학자·미학자, 1903~1969)의 짧은 에세이 『발레리, 프루스트, 미술관』Valéry, Proust, musée[in Adorno, Prisms, 1953]은 금세기 문화유산의 변화에 대한 고전적인 진단을 보여준다. "박물관이란 예술작품의 가족 봉안당奉安堂[2]과도 같다." 하지만 "그럼에도 불구하고 감상

2 한국어판에서는 '선산'이라고 번역되어 있으나 '봉안당'이라는 말이 원래의 함

273

의 기쁨은 박물관 없이는 불가능하다."[3] 상황과 맥락을 재현하는 디
스플레이와 추상 디스플레이 양쪽 모두를 거부하며 아도르노는 다
음과 같이 결론을 내린다.

"소위 말하는 문화적 전통은 참담한 상황에 놓여 있다. 실질적인 통
합을 할 힘을 잃고 그저 전통이란 좋은 것이라는 이유로 명맥을 잇
게 되고부터, 나머지는 모두 사라지고 단순한 수단으로만 존재하게
되었다."

레몽 르드뤼Raymond Ledrut가 만들어낸 '사람들의 존재를 마치 공
동묘지처럼 보이게' 하는 '도시박물관'이라는 개념에서처럼, 마르크
스주의적 해석은 이러한 사유 방식을 깊숙이 받아들인다. 박물관화
가 상실을 가져오는 것이다. 20세기 말 박물관은 아마도 프랑스 철
학의 전통 안에서 카트르메르 드 캉시를 재발견한 데서 연유했을 철
학적 성찰의 대상으로 남았다. 자크 데리다Jacques Derrida(프랑스
의 철학자, 1930~2004)의 글에 따르면 최근 프로이트 박물관의 설립
은 기록의 해석과 멜랑콜리mélancolie와 향수, 애도의 감정에 대한
해체주의적 사유에 구실을 제공했다. 이러한 관점에서 보면, 박물관
은 뿌리를 잃고 난 후 무언가가 부활하는 장소라기보다는 폭력과 그
트라우마의 영향을 보여주는 장소에 가깝다. 그러나 이러한 철학적
고찰의 진정한 비극적인 어조는 때때로 비현실적이고 과장 섞인 전
시 디스플레이 속에서 그 의미가 퇴색되기도 한다.

의와 좀더 가깝다고 생각하여 이와 같이 표기했다.
3 "그러나 이 감상의 행복은 박물관에 의지하고 있다."(아도르노, 『프리즘』
 (Prismen: Kulturkritik und Gesellschaft), 문학동네, 2004.)

박물관의 나아갈 길

2만 4,000제곱미터의 부지에 8,000평방미터의 전시 공간을 자랑하며, 무려 8,300만 유로의 예산이 투입되어 '세계박물관'을 표방하는 장 누벨의 아부다비 루브르 박물관과 2004년 오베르빌리에Aubervilliers에 문을 연 토마스 히르쉬호른Thomas Hirschhorn(1957~)의 알비네 임시 박물관Musée Précaire Albinet 사이에는 어떤 공통점이 있을까? 흡사 '백화점 크기로 불어나 버린 수도원'을 연상시키는 수많은 현대미술관이 대변하는 '정크스페이스'junkspace[1]의 이런저런 '오토모뉴먼트'automonument[2]들과, 차라리 사적인 컬렉션에 가까우면서도 대중에게 열려 있는 마르타 허포드 박물관MARTa Herford Museum 사이의 공통점은 대체 무엇인가? 그 답은 근대성modernity이라는 개념과 장소의 공공성 및 시민성의 태동에서 드러나는 그 다양한 형태에 있다.

1 건축가 렘 쿨하스(Rem Koolhaas, 1944~)가 쓴 3편의 에세이를 묶어낸 책의 제목(『정크스페이스』(Junkspace), 2002, 2011)으로, 대형 쇼핑몰, 카지노, 지하철 역, 테마파크, 박람회장, 공항 등 현대의 도시 안에서 무시할 수 없는 부분을 차지하고 있으나 이렇다 할 정체성 없이 일상적인 권태와 획일성을 드러내는 공간을 지칭한다.

2 시인 자크 프레베르(Jacques Prévert)의 표현으로, 자신의 영광을 드러내기 위해 세워진 기념물이나 건축물을 가리키는 말. 렘 쿨하스는 20세기의 대표적인 오토모뉴먼트로 도심의 마천루를 꼽았다.

근대의 박물관은 18세기 말엽 공공장소의 출현과 깊이 관련되어 있었으므로 공익에 대한 논의와 함께 형성되었다. 여기서 특징적인 것은 단순히 어떤 장소를 대중에게 공개한다는 점뿐만 아니라, 그 성장 과정이 합리성에 근거한 교육 프로그램을 따른다는 점이다. 이윽고 19세기의 박물관은 민주주의와 애국심의 표현을 구현해내려는 움직임에 참여하게 되는데, 이는 만국박람회와 모든 교육 시설들과의 명백한 연관성 속에서 전개되어 나간다. 미술사가 스베틀라나 알퍼스Svetlana Alpers(1936~)가 설파했듯이, 박물관의 미학은 '보는 방식'을 조성하며, 일련의 기준, 즉 '박물관이 요구하는 품질'에 부합한다[Alpers, 1991]. 그러나 사회학자 토니 베넷이 명명한 '전시 복합 단지' exhibitionary complex의 균질화 계획과 함께 박물관들의 새로운 시도들을 곳곳에서 좌절시킨 그 과정상의 특이사항들을 설명해줄 박물관 디스플레이와 이것이 여러 나라를 거쳐 순환하는 복잡한 역사는 아직 완성되지 못한 채 남아 있다.

하나의 분명한 목표에 따라 명확히 구분되고, 계층화되고, 잘 관리된 일관성 있는 컬렉션의 집합이 바로 '박물관'이라는 단순한 개념은, 20세기를 지나면서 서로 다른, 나아가 모순되는 이해관계가 증가함에 따라 더욱 모호하고 복잡해졌다. 떠오르는 문화산업의 다양한 상품들에 대항할 박물관의 특수성을 앞세워 새로운 분위기의 박물관 디스플레이 계획이 곳곳에서 개발된 것은 바로 이 때문이다. 일반적으로 박물관이 사물들을 전시하는 것은 어떤 임무나 기능을 수행하기 위해서라기보다는, 이들이 사회적 성찰 안에서 어떠한 역할을 하거나 인식과 해석, 이해를 위한 기초 개념들을 제공하기 위해서이기 때문이다. 요컨대, 박물관은 사물들이 분석적 사고를 위해 '생각해볼

만한' 무언가를 던져주기 때문에 이들을 전시하는 것이다. 박물관은 그 기원에서부터 역사에 대한 비판직 이해를 도와왔고, 최근 들어서는 일종의 내향적인 민속학적 접근을 가능케 하기도 했다. 이러한 의미의 효과는 사물의 보존과 전시에서 본래 소유자들이 사물을 즐기거나 사용하던 방식 대신에 자리 잡은 비개인적인 양상과 관련이 깊다.

그러나 오늘날 사회에서 박물관의 '당연한' 권위는 1970년대를 기점으로 번번이 시험대에 오르고 있다. 수집 풍조나 전시에 있어서 특정한 유행들이 새롭게 등장했다가 이내 그 모습을 감추는 것을 보면 알 수 있다. 후기 자본주의 시대에 접어듦에 따라서 박물관의 새로운 문화적 논리를 확고히 하려는 시도들이 곳곳에서 일어났는데, 이때 새로운 문화적 논리란 공공 문화유산의 보존이나 백과사전적 미술사의 내러티브와는 무관한 것이었다[Kraus, 1990]. 또한, 역사적 '진실'을 재현하려는 박물관의 시도도 1990년 이후에는 후기 식민주의적·다문화적 맥락 안에서 끊임없이 논란의 씨앗이 되었다. 물론 이러한 비판들은 박물관이 그 상징적 힘을 잃지 않았으며, 여전히 동시대에 논쟁의 장으로 기능한다는 점을 증명하고 있다. 박물관이 자행하는 해석 때문에 그 소장품들의 본질에서 그 고유한 가치가, 혹은 그들이 가진 계승성으로부터 그 정당성이 분리되는 경향이 있다는 것만은 사실이다.

후세를 위한 박물관의 '선별'이 과연 정당한가, 그리고 사물과 이미지에 대한 그 해석이 얼마나 효율적인가를 떠나서, 박물관은 관람객들에게 특별한 경험을 하는 기쁨을 선사할 의무가 있다. 박물관은 때에 따라서는 심지어 컬렉션을 감상하는 즐거움에서 온 과거의 경

험들을 '역사화'할 수도 있는데, 이는 전통적 전시들을 재해석하는 형태의 전시들을 통해서 이루어진다. 예를 들면, 릴Lille 미술관이 19세기에는 가장 사랑받았으나 오늘날 문자 그대로 '자취를 감춘' 작품들을 관람객들에게 특별히 소개한 일이나, 테이트 모던Tate Modern이 '금전적 가치'와 증여, 거래의 개념에 대한 작업을 선보였던 일,[3] 또는 메트로폴리탄 박물관에서 컬렉션의 계보에 관해 관심을 가지고 몇 세대에 걸친 수집가들과 후원자들의 취향의 역사를 펴낸 일—『렘브란트의 시대: 메트로폴리탄 박물관 소장 네덜란드 회화』The Age of Rembrandt: Dutch Paintings in The Metropolitan Museum of Art(2007)—등을 들 수 있다. 박물관들은 타당성과 현실성을 유지하기 위해서 장소와 사람들, 컬렉션에 대한 망각으로부터 자신을 스스로 지켜내야만 하는 것이다. 컬렉션의 구성을 지속적으로 업데이트하는 것은 박물관의 변함없는 '진정성'에 대한 요구에 답하기 위한 중요한 과업이다.

현재 유럽의 자국사박물관들이 도전해야 할 과제는 다름 아닌 '유럽' 박물관으로 거듭나는 것이다. 즉 유럽이라는 새로운 공동체에 걸맞은 문화유산을 위한 공공의 장을 구축하기 위해서 이미 예전에 조성되었던 컬렉션들을 다른 방식으로 전시하거나 새로운 컬렉션을 수집할 것을 고려해야 한다. 하지만 이러한 사업에 대해서 정치권은 아직 무관심한 상태다. '우리' 박물관의 전통을 이을 이가 상대적으로 부족한 상황에서 '타인'을 위한 박물관을 재구성하는 일은 더욱더 사회 참여적인 성격을 띠게 되었다. 한편, 여기에 대한 비판적 고민에

3 저자에 따르면 이에 해당하는 작업으로 닐 커밍스(Neil Cummings)와 메리샤 르완다스카(Marysia Lewandowska)의 합동 전시인 《현대의 개입: 자본(Contemporary Intervention: Capital)》(2001)이 있다.

는 그래도 어느 정도 대책이 마련되어 있는 편이다. 이러한 고민들은 점차 인류학과 관련이 깊어지는 박물관학적 고찰 안에서 어느덧 중심적 위치를 차지하게 되었다. 그러나 민간 재단과 개인 박물관들의 기지로 인해 공공정책이나 공동체적 사업의 실패가 일시적으로 무마되기도 한다. 예를 들어, 아테네의 베나키Benaki 이슬람 미술관에서는 알렉산드리아 출신 그리스인 설립자의 컬렉션들이 교육적 목적의 특별전들과 함께 진행되어 아랍 세계를 알리는 데 더욱 큰 힘을 발휘하고 있다.

끝으로, 지난 25년간 역사를 더는 찬양의 구실로 이용하지 않고 오히려 불명예의 원인으로 간주하는 '박물관–기념관'musées-mémoriaux[4]들이 예상치 못했던 놀라운 성장을 기록했다는 사실에 주목하고자 한다. 처음에는 제2차 세계대전과 '최종 해결'la solution finale[5]이 갖는 특수성과 주로 결부되었던 이 박물관–기념관들은 오늘날 현대사에 깊이 각인된 민족말살이나 집단학살, 전체주의적이거나 혹은 다른 이유의 국가적 탄압, 테러 행위나 특정 인물들의 죽음과 더욱 밀접한 관련을 맺고 있다. 개인적 고통과 비참하고 잔인한 기억으로부터 대중적 의미를 이끌어내는 일은 오늘날 공공의 공간을 지탱하고 있는 기억과 추모라는 쟁점에 참여하려는 박물관들의 방식과 전략들을 신기하게도 잘 설명해주고 있다. 이러한 작업이야말

4 기념관적 성격이 강한 새로운 형태의 박물관을 일컫는 신조어다. 기존 기념관(Memorial Museum)의 개념과는 형식과 내용에서 다르다. 박물관–기념관은 '기억'이라는 비물질적 주제를 박물관이라는 틀 안에서 물질적으로 다룬다. 기념관적 박물관이라고 풀어 쓸 수도 있으나 원문에서의 느낌을 살리기 위해 부득이하게 박물관–기념관이라는 생소한 명칭을 사용했다.
5 제2차 세계대전 시 나치에 의한 유태인 학살 계획.

로 박물관들이 호미 바바Homi Bhabha(미국의 문화사회학자, 1949~)가 말한 '19세기의 추상적 교육정책이 21세기의 개인적 경험의 정책으로 변화하는 과정[Bhabha, 1997]'에 적응해가는 일반적인 과정을 그 극한까지 몰아가기 때문이다. 달리 말하자면, 박물관들은 과거 시민의 실험실로서 기능하던 당시 스스로 덕목으로 여겼던 분석적 지식에 반하여, 갈수록 경험 및 몸과 감각의 기억을 드러내는 데 더욱 중점을 두고 있다고 할 수 있다[Bennett, 1995]. 그런데 박물관-기념관들은 문화산업과 정체성 정책과 복잡하게 얽혀 있는 대중문화에 역시 직면해야 할 처지에 놓여 있다. 이처럼 박물관들은 오늘날 문화의 논리 안에서 하나의 거대한 제도적 실제를 구현하고 있다.

박물관의 새로운 탄생,
죽은 공간에서 살아 있는 공간으로

『박물관의 탄생』(원제 『박물관과 박물관학』Musée et muséologie)은 프랑스 박물관사 및 박물관학 연구의 중심적 인물인 도미니크 풀로가 학생들과 일반인을 대상으로 쓴 개론서로, 2005년 프랑스에서 라 데쿠베르트La Découverte 출판사의 'Repères'(좌표) 시리즈로 처음 출간되었다. 2008년 이탈리아어판이 나온 후 스페인과 브라질에서도 잇따라 번역된 바 있다.

파리에서 석사 논문을 쓰던 2010년, 19세기 프랑스의 학계와 일반 대중이 중세 미술을 어떻게 받아들였는지에 대해 조사하다가 이 책을 만났다. 당시의 박물관에서 과거의 예술이 어떤 방법으로 전시되었고, 관람객은 어떤 이들이었으며, 박물관 외에 또 다른 경로는 없었는지, 전시할 작품이나 이를 공개하는 방식을 정하는 데 정부나 특정 권력의 개입이 있었는지, 혹은 어떤 이데올로기나 학파의 영향이 있었는지를 알고 싶어 찾아본 책이었다. 이 작은 책은 기대 이상으로 궁금증을 많이 해소해주었는데, 특히 내가 궁금한 부분들을 해결하기 위해 앞으로 어떤 자료들을 참고해야 할지, 어떠한 방법론에 기대야 할지를 알게 해주었다. 그리고 이 책을 통해 박물관이 사회 전반에, (서양의) 모든 시대에 촘촘히 뿌리를 박고 있는 엄청난 학문

적 배경을 바탕으로 구축된 장소라는 것을 제대로 알게 되었다. 또한 박물관·미술관이라는 기관과 그 소장품, 그리고 문화유산에 대해 기본적인 개념을 심어주고, 그 이상을 공부하고 싶도록 자극하기도 했다. 주제들을 하나하나 깊숙이 파고들기보다는 궁금해질 만큼의 힌트만을 주고, 또한 부담스럽지 않은 두께임에도 불구하고 새로운 용어들과 방대한 지식이 담겨 있다는 점도 매력적이었다. 두텁고 깊은 내용을 길지 않은 호흡으로 풀어내고, 주제별로 구획을 잘 정리해 읽다가 깊이에 빠져 헤맬 위험도 없었다.

나는 이 책을 혼자 보기에는 아깝다는 생각이 들었다. '박물관학과 예술행정' 수업을 듣던 2005년은 물론 번역을 모두 마친 지금 역시 한국에서 박물관 및 박물관학의 정의와 역사, 의의, 현재와 미래를 이처럼 간결하면서도 심도 있게 다루는 서적을 찾기란 쉽지 않다. '박물관', '박물관학'을 제목에 제시하고 있는 주요한 서적들은 박물관 종사자들을 위한 박물관 행정 및 경영에 대한 실무 매뉴얼임을 내세우고 있거나, 해외 또는 국내의 박물관들을 소개하거나 관람을 돕기 위한 것이 대부분이다. 게다가 대부분의 번역서가 미국이나 일본에서 온 것이어서 최초의 근대적 박물관이 등장했고, 시간상으로나 양적으로나 박물관사의 크나큰 부분을 차지하고 있는 유럽 대륙 현지에서 쓰인 책은 오히려 전무하다는 사실은 지리적 균형을 고려해 볼 때도 안타까운 일이 아닐 수 없다. 이 책을 한국의 독자들에게 소개하고 싶다는 용기를 낸 것도 이런 안타까움 때문이었다.

박물관에 관한 최초의 본격적 개론서이면서 동시에 유럽 대륙에서 건너온 흔치 않은 책이라는 사실은 이 책의 중요한 장점이다. 또한 예로부터 문화적 자산이 풍부한 나라인—보는 이에 따라 과거형

일 수도 있지만— 프랑스의 학자로서 저자가 보이는 자부심과 자신감, 은근한 책임감은 이 책에 매력을 더한다.

박물관은 애초에 귀족·애호가·학자들의 지극히 개인적인 취향을 담은, 소우주 같은 컬렉션에서 출발하여 역사학과 계몽주의, 전쟁과 그 트라우마, 개인주의, 또 공공 의식과 충돌하면서 오늘날의 모습으로 거듭났다. 박물관은 근대적이며 공동체적이고, 도시적인 장소다. 박물관이 오늘날 우리 사회에 던지는 수많은 흥미로운 문제들을 파악하고 이를 분석하는 과정들 또한 결국은 우리 자신을, 우리가 살아가는 세상을 이해하는 길로 이어진다는 사실을 이 책을 소개함으로써 더 널리 알리고 싶었다. 오늘날의 박물관과 그 전시들은 그 놀라울 정도의 다양성으로 우리네 세상의 면면들을 다 들춰내고 있지 않은가.

한편 이 책에서는 '기억'이라는 개념을 중요하게 다루고 있다. 이 개념은 20세기 후반부터 등장한 비교적 새로운 화두인데, 새롭게 설립된 박물관들이나 최근의 전시 기획들을 보면, 사물 자체에 대한 관심에서 개인의 삶의 자취 또는 '집단적 기억'에 대한 관심으로 그 구심점이 이동하는 추세임을 알 수 있다. 기억이라는 추상적인 가치에 직접적으로 관여하고 여기에 '물질적'으로 접근함으로써 박물관은 인간과 삶, 자연의 역사를 구성하는 여러 사건들을 보존하는 것뿐만 아니라, 이를 기리고, 애도하고, 시대적으로 적절한 의미를 부여하고, 필요에 따라 재생시킨다. 이렇게 상처를 어루만지고 또 치부를 폭로하면서 사회적으로 매우 의미 있는 역할을 수행한다. 영국의 미술사가 스티븐 반Stephen Bann(1942~)은 이렇게 말했다.

"박물관은 인간에게 '시대감각'을 부여하는 중요한 역할을 한다. 시간 속의 나, 역사 속의 우리 시대를 확인하고, 받아들이고, 의식하도록 한다는 말이다."[1]

이러한 기억의 재생과 환기, 치유의 과정들이 모두 세계 안에서 너와 나의 위치를 찾고 존재를 확인하게 하는 박물관의 순기능이다. 그럼에도 어쨌든 박물관을 싫어한 사람들은 생각보다 많다. '박물관 혐오'라는 말을 유명하게 만든 카트르메르 드 캉시를 제외하고서도 말이다.

"모든 명작은 그 작가의 죽음과 함께 사라져야만 한다. 예술에서 불멸이란 치욕이다."

1914년 '영국 예술에 대항하는 매니페스토'(F. T. 마리네티, 크리스토퍼 네빈슨)의 한 구절이다. 프랑스로 갓 유학을 왔을 때 퐁피두 센터에 갔다가 이 말이 적힌 알록달록한 종이를 어떻게 얻어와서 그저 멋으로 책상 앞에 붙여 놓았었는데 곱씹을수록 느낌이 새롭다. 박물관은 발레리가 비난했듯이 '즐거움과는 별 상관이 없는' 온갖 행정과 분류 체계와 보존·복원·학술 연구를 통해 과거의 작품을 진공·무균 상태로 만들고, 의식이 없는 상태로 명을 억지로 연장하는 곳이라는 불명예를 기꺼이 감수하고, 이를 매일 새롭고 싱싱한 것으로 만들어야 할

1 *The Clothing of Clio: A study of the representation of history in nineteenth-century Britain and France*, 본문 중에서. 캠브리지대학출판부, 1984.

의무가 있다. 그것이 문화유산과 예술작품들이 사는 길이고, 또 박물관이 사는 길이다. 과거의 낡은 파편들로만 가득한 죽은 공간이 아닌 살아 있는 공간, 숨 쉴 수 있는 공간으로 거듭나야 하는 것이다.

저자는 이 책을 통해 박물관이라는 장소의 역사를 그 탄생에서부터 훑어보았으며, 또한 박물관을 '다시 붐비게' 하자는 소제목에서 볼 수 있듯이 그 나아갈 길을 제시하고 있다. '박물관의 탄생'이라는 한국어판 제목은 이 책의 이러한 두 가지 측면을 담아내고 있다. 이는 결국 과거를 어떻게 바라보느냐, 기억을 어떻게 간직하고 되살리느냐의 문제로 귀결된다. 이것은 비단 박물관 종사자나 학자들만의 영역이 아니라 사회 구성원 모두가 생각해볼 만한 문제다.

가장 연륜 있는 전문가부터 갓 대학에 들어온 후배들, 유럽 여행을 준비하면서 막연히 미술관에 대해 조금 더 알고 싶은 일반인들까지 상상할 수 있는 모두를 염두에 두고 번역하려 애썼다. 전문 용어나 신조어(대부분 저자가 만들어냈거나 아직 잘 알려지지 않은)들은 되도록 그대로 옮기되 그에 대한 설명은 최대한 풀어서 쉽게 쓰려 했고, 공부 목적으로 이 책을 볼 독자들을 위해 고유명사나 인명을 직접 찾아볼 수 있도록 되도록 원어를 병기했다. 그리고 원서에는 없는 여러 가지 이미지를 찾아 넣어 생소한 이름, 과거의 모습들에 대한 이해를 돕고자 했다. 이 책과 이런 나의 노력이 독자들로 하여금 박물관이 자아내는 '매혹'을 이해하는 데 작은 보탬이 되기를 바란다. 또한, 일단 여기서는 숙제로 남겨두겠지만, 한국의 박물관 또한 그만의 역사를 쓰고 미래를 그려나갈 때를 맞이했다고 생각한다.

근 10년간 모국어와 동떨어진 환경에서 지내왔던 초보 번역가로

서 책 한 권을 일궈내기란 애초의 예상만큼 쉽지 않았다. 그럼에도 불구하고 이러한 값진 일을 맡기고 끝까지 독려해준 돌베개 한철희 대표님, 이현화 팀장님께 깊이 감사드린다. 마지막으로, 내가 하는 일이라면 무조건 믿어주는 친구들과 가족에게 이 자리를 빌어 그 믿음을 저버리지 않는 사람이 되겠노라 전하고 싶다.

<div align="right">

2014년 11월

김한결

</div>

더 읽으면 좋은 책

원서에 있는 참고문헌의 목록을 한국어로 옮기는 대신 이 책을 읽은 독자들에게 도움이 될 만한 책을 소개하는 것이 더 의미가 있을 거라 여겨 몇 권의 목록을 정리했다. 참고문헌의 목록은 물론 모두 유용하고 의미 있는 책들이지만 그중 사회학이나 철학, 역사학 분야의 유명 저작들을 제외하면 국내에 정식으로 번역된 것은 몇 권 없을 뿐더러 대부분 매우 전문적이고 심화된 전공서나 논문 혹은 보고서이기 때문이다. 연구자들에게 필요한 목록은 선별하여 '참고문헌'으로 정리해 두었다. 내가 고른 책은 이 책의 '문을 열기 전' 미리 읽어두었더라면 좋았을 책, 또 어떤 책을 다음 순서로 잡아야만 이 책의 '문을 잘 닫을 수 있을까' 생각하면서 꼽은 것들이다. 한 권의 책이 다음 책으로 안내하는 길잡이 역할을 하게 되기를 바란다. ㅣ 옮긴이 주

문을 열기 前

『기념물의 현대적 숭배』, 알로이스 리글 지음, 최병하 옮김, 기문당, 2013.

저자가 석사 과정 박물관학 수업 첫 시간마다 학생들에게 읽으라고 권하는 책 중 하나다. 우리는 대체 무엇을 '모뉴먼트'monument, 즉 기념물이라고 부르는가? 또 우리가 유적이나 유물을 볼 때 기대하는 가치는 무엇인가? 어째서 이것들을 보존해야 하는가? 아니, 어째서 보존하고 싶어지는가? 뻔하고 식상하게 들릴지도 모르지만 막상 곰곰이 생각해보면 아마도 충분히 결론을 내본 적이 없을, 사실은 매우 근본적이고 중요한 질문들이다. 알로이스 리글이 오스트리아 역사유적관리청의 주문을 받아 쓴 이 책은 무려 1903년에 나왔다. 100년도 전에 문화 유적과 역사, 과거, 그리고 그 공공성의 문제에 대해서 이렇게 깊은 성찰이 가능했다는 것이 더욱 놀랍다.

『나의 서양미술 순례』, 서경식 지음, 박이엽 옮김, 창비, 1992, 2002.
『고뇌의 원근법』, 서경식 지음, 박소현 옮김, 돌베개, 2009.

서경식 선생의 『나의 서양미술 순례』는 셀 수 없이 많은 유럽 미술관 기행문과 관람기 중에서도 가장 애착을 품고 있는 책이다. 미술사를 공부하겠다고 다짐하던 고등학교 3학년 때 처음 접했는데, 한참을 곁에 두고 몇 번이나 읽으면서 비로소 미술관에서 관객이 자신만의 눈을 갖는 것이 얼마나 중요한지를 깨달았다. 예술학과 신입생으로 미술사를 공부한다고 우쭐해 있으면서도 정작 한 번도 미술관에서 그림을 제 의지로, 제 눈으로 똑바로 들여다본 적이 없었던 것이다. 아무리 책에서 본 미술사적 지식이 풍부하다고 해도 작품을 제 눈으로 보지 못하면 의미가 없다. 당연한 이야기지만 굳이 말하자면 오늘날 박물관, 미술관에서도 작품에 대한 관객의 개인적이고 내밀한 경험을 점점 더 중요한 가치로 생각하고 이를 위한 환경을 만들기 위해 애쓰는 것도 같은 맥락이다. 『나의 서양미술 순례』에서는 유럽의 고색창연한 미술관과 그 소장품을 두루 감상할 수 있고, 그보다 나중에 나온 『고뇌의 원근법』에서는 한겨울 독일의 쓸쓸한 풍경 속에서 지역적·역사적으로 더욱 밀도 높은 경험을 할 수 있다. 유럽 박물관들의 역사와 현재를 알기 전에 정서적으로 이들과 좀더 가까워질 수 있는 기회가 될 것이다.

문을 닫은 後

『전시의 연금술, 미술관 디스플레이』, 에머 바커 지음, 이지윤 옮김, 아트북스, 2004.

박물관과 전시 전문가들이 전시 디스플레이에 얽힌 수많은 '주의'들, 역사, 문화적 배경, 시각적 장치들을 분석하여 엮어낸 책이다. 우리가 작품을 처음 맞닥뜨리고, 감상하고, 받아들이는 데 박물관이라는 '틀'이 실제로 어떻게 작용하고 있는지 생각할 수 있게 도와준다. 엄청나게 많은 예시와 도판들 외에도, 실제로 미술사 교재로 쓰였던 만큼 각 장 말미에 생각해볼 문제들을 던져주는 점이 재미있다. 도미니크 풀로의 책 『박물관의 탄생』에서 힌트를 얻은 후, 좀더 구체적인 사례들이 궁금하다면, 정말로 미술사나 박물관학을 전공하는 학생이 된 마음으로, 즉 공부하는 자세로 읽어 보기를 권한다. 실제로 예술학과 3학년 시절 전시 기획 수업을 듣는 데 나에게 무척 도움이 되었던 책이다.

『The Birth of the Museum』, Tony Bennett, Routledge, 1995.

박물관이 발전하고 변모하는 모습을 기술적, 도시적 관점에서 접근한 흥미로운 저작
이다. 말 그대로 박물관이 '탄생'하고 형성되는 과정을 근대사회와 도시 문화의 발달
과 깊이 연관지어 서술했다. 박물관을 하나의 거대한 근대적 유기체로서 때로는 현미
경으로 때로는 망원경으로 바라보는 토니 베넷의 시선을 통해 방법론적으로 배울 점
이 많다. 특히, 토니 베넷이 이 책에서 비중 있게 다룬 '전시 복합 단지'exhibitionary
complex 개념을 저자인 도미니크 풀로는 『박물관의 탄생』 결론 부분에서 직접 언급
하기도 했다.

그 밖에도 저자가 이 책에서 수차례 언급하고 실제 강의에서도 늘 강조하는 '기억'이라
는 개념에 대해서 좀더 공부하고 싶다면 프랑스의 저명한 역사가 피에르 노라가 엮어
낸 『기억의 장소』(피에르 노라 외 지음, 김인중·유희수 외 옮김, 총 5권, 나남, 2010),
모리스 알박스(1877~1945)가 쓴 『La Mémoire collective』(집단적 기억: 1950년
출간된 이 책은 아직 국내에 번역되지 않았지만, 프랑스어 원서는 인터넷에서 다운
받을 수 있다. 물론 합법이다. http://classiques.uqac.ca/classiques/Halbwachs_
maurice/memoire_collective/memoire_collective.html)와 함께 공동체의 정체성과
'만들어진 전통'에 대한 고전이 되어 버린 베네딕트 앤더슨의 『상상의 공동체: 민족주의
의 기원과 전파에 대한 성찰』(윤형숙 옮김, 나남, 2004)과 에릭 홉스봄의 『만들어진 전
통』(박지향 외 옮김, 휴머니스트, 2004.) 역시 읽어볼 만하다.

ALEXANDER E. P., *Museum Masters : Their Museums and Their Influence*, Nashville, American Association for State and Local History, 1983.

APPADURAI A. (dir.), *The Social Life of Things. Commodities in Cultural Perspective*, Cambridge, Cambridge University Press, 1986.

BOURDIEU P. et DARBEL A., *L'Amour de l'art*, Paris, Minuit, 1969.

ICOM, *ICOM Code of Ethics for Museums*, 1986, 2004. (http://icom.museum/ the-vision/code-of-ethics/)

FABRE D. (dir.), *Domestiquer l'histoire. Ethnologie des monuments historiques*, Paris, Éditions de la MSH, 2000.

GEORGEL C. (dir.), *La Jeunesse des musées. Les musées de France au XIXe siècle*, Éditions de la RMN, 1994.

HASKELL F., *The Ephemeral Museum: Old Master Paintings and the Rise of the Art Exhibition*, London, Yale University Press, 2000 (불어판 2002).

HUDSON K., *A Social History of Museums : What the Visitors Thought*, Londres, Macmillan, 1975.

IMPEY O. et MACGREGOR A. (dir.), *The Origins of Museums. The Cabinet of Curiosities in Sixteenth and Seventeenth-Century Europe*, Oxford, Clarendon Press, 1985.

KARP I. et LAVINE S. (dir.), *Exhibiting Cultures. The Poetics and Politics of Museum Display*, Washington, Smithsonian Insti-tution Press, 1991.

KARP I. et al. (dir.), *Museums and Communities : The Politics of Public Culture*, Washington, Smithsonian Institution Press, 1992.

KRAUS R., "The cultural logic of the late capitalist museum", *October*, vol. 54, autumn 1990, p. 3-17.

LORENTE J.P., *Cathedrals of Urban Modernity : the First Museums of Contemporary Art 1800-1930*, Aldershot, Ashgate, 1998.

MAROEVIC I., *Introduction to Museology*, Munich, Verlag Dr. Christian Müller-Straten, 1998.

MCCLELLAN A., *Art and Its Publics*, Malden, Blackwell Publishers, 2003.

MUSÉE DES MONUMENTS FRANÇAIS, *Le Musée de sculpture comparée. Naissance de l'histoire de l'art moderne*, Paris, Centre des monuments nationaux/Éditions du Patrimoine, 2001.

La Muséologie selon Georges-Henri Rivière. Cours de muséologie. Textes et témoignages, Paris, Bordas, 1989.

NEWHOUSE V., *Art and the Power of Placement*, New York, The Monacelli Press, 2005.

O'DOHERTY B., *Inside the White Cube. The ideology of the Gallery Space*, Santa Monica/San Francisco, The Lapis Press, 1986.

PEARCE S. M., *On Collecting. An Investigation into collecting in the European Tradition*, Londres, Routledge, 1995.

PREZIOSI D. et FARAGO C. (dir), *Grasping the World : The Idea of the Museum*, Londres, Aldershot, 2004.

SANDELL R., *Museums, Society, Inequality*, Londres/New York, Routledge, 2002.

SCHULZ E., "Notes on the history of collecting and of museums", *Journal of the History of Collections*, vol. 2, no. 2, 1990, p. 205-218.

SHERMAN D.J., *Worthy Monuments. Art Museums and the Politics of Culture in Nineteenth-Century France*, Cambridge, Harvard University Press, 1989.

SOLA T., *Essays on Museums and their Theory : Toward the Cybernetic Museum*, Helsinki, The Finnish Museums Association, 1997.

THOMPSON J. M. A. (dir.), *Manual of Curatorship : A Guide to Museum Practice*, Londres, Butterworths-Heinemann, 1992.

VERGO P. (dir.), *The New Museology*, Londres, Reaktion Books, 1989.

VIATTE G., "Malraux et les arts sauvages", *André Malraux et la modernité. Le dernier des romantiques*, Paris, Éditions Paris-Musées, 2001.

WATERFIELD G. (dir.), *Palaces of Art. Art Galleries in Britain 1790-1990*, Londres, Dulwich Picture Gallery, 1991.

WEIL, S. E., *A Cabinet of Curiosities: Inquiries into Museums and Their Prospects*, Washington, Smithsonian Books, 1995.

WHITE H. C. et WHITE C. A., *Canvases and Careers: Institutional Change in the French Painting World*, University of Chicago Press, Chicago, 1993 (불어 판 1991).

WITTLIN A.S., Museums : *In Search of a Usable Future*, Cambridge, MIT Press, 1970.

ZOLBERG V., "Le Musée des Beaux-Arts, entre la culture et le public : barrière ou facteur de nivellement ?", *Sociologie et société*, vol. 21, no 2, 1989, p. 75-90.

찾아보기